楷書 張猛龍碑

基礎筆法講座 7

一山 張大德 編著

도서 출판 우림

국립중앙도서관 출판예정도서목록(CIP)

基礎筆法講座. 7, 楷書 張猛龍碑 / 저자:장대덕.-- 서울
: 우람, 2015
 p. ; cm

ISBN 978-89-7363-957-1 94640 : ₩18000
ISBN 978-89-7363-709-6(세트) 94640

해서(서체)[楷書]
서예[書藝]

641.3-KDC6
745.619951-DDC23 CIP2015016416

이 책의 構成에 관하여

一. 이 책은 지도자가 따로 없이 書藝를 공부하고자 하는 사람을 위하여 친절하게 손을 잡고 이끌어 주는 책으로서, 처음부터 끝까지 사명을 가지고 엮어 놓았다.

一. 이 책은 漢字공부가 부족한 독자를 위해 漢字를 최소화하여 반드시 필요한 곳에만 漢字를 사용하였다.

一. 이 책은 帖學과 碑學이 각기 가지고 있는 장단점을 끌어내어 그 明과 暗을 자세하게 설명해 놓았다.

一. 이 책은 초학자가 이해할 수 없는 부분을 다양한 각도에서 그 은밀한 곳까지 들어가서 이론적으로 쉽게 설명해 놓았다.

一. 이 책은 초학자가 반드시 알아 두어야 할 기본적인 筆法을 알기 쉽게 설명해 놓았다.

一. 이 책은 초학자가 처음으로 접해야 하는 기본획의 실기에 있어서 붓이 움직여 나아가는 모습을 圖解를 통하여 실감 있게 설명해 놓았다.

一. 이 책은 같은 획, 같은 자라도 다양하게 변화하는 모습을 일일이 찾아내어 그 변화를 유형별로 자세한 설명을 달아서 안목을 넓힐 수 있게 하였다.

一. 이 책은 碑文의 절반 이상을 集字한 다음, 全文에서 특징적으로 보여주고 있는 글씨를 선별하여 圖解와 설명을 붙여 놓았으므로 張猛龍碑를 쉽게 이해할 수 있도록 하였다.

차 례

머 리 말

예부터 인간의 마음자리에는 이름을 후세에 길이 남기고자 하는 욕심이 크게 자리 잡고 있었다. 또한 여러 방면의 名作을 영원히 남겨서 후인들이 교본으로 삼도록 그것을 기록, 보존하는 행위도 함께 수반되었다. 그런데 기록하고 전달하는 수단은 역시 文字일 수밖에 없었고, 그것을 가장 오래 남게 하기 위한 재료는 단단한 돌이 제일이었다. 따라서 돌에 文字를 새기기 위해서는 좋은 石質과 훌륭한 글씨 그리고 石工의 재주, 이 세 가지가 완전하게 갖추어졌을 때 비로소 碑로서의 가치를 부여받게 된다. 좋은 石質은 萬古風霜을 견디며 훼손되지 않고, 훌륭한 글씨는 萬古不滅의 교본이 되며, 石工의 재주는 돌과 글씨의 質과 美를 잘 살려 萬古不朽의 名作을 만들어 낸다. 이 세 가지의 조화는 오래도록 사람의 눈과 마음을 즐겁게 해주고 기억에 남게 하는 수단으로서, 殷代의 甲骨文字와 周代의 鑄造文字에서부터 시작되어 秦始皇에 이르러서 천하 각지를 순유하면서 가는 곳마다 頌德表碑를 建立, 본격적인 유행의 勢를 일으키게 된다.

石碑에 새겨진 글씨의 藝術的인 品格에 주목하여 큰 관심을 보이게 된 것은 後漢의 말부터 시작되어 魏晉을 거치며 성행하였고, 또한 그러한 글씨를 쓸 수 있도록 하기 위한 일정한 형식을 갖추게 되었는데 그것을 이른바 書法이라 하였으며, 그 書法을 준수하며 그대로 따라 쓰는 것을 臨書라고 하였다. 당시에는 石碑에 새겨진 글씨를 敎本으로 취하기 위해서 탁본을 하였는데, 종이를 碑面에 대고 물을 뿌리면 碑에 종이가 달라붙는다. 이 종이가 어느 정도 말라서 약간 습한 정도가 된 후에, 얇은 천에 솜을 싸서 두드리면 새겨진 글씨(陰刻)의 홈으로 종이가 밀려들어가 붙어서 글씨의 모양을 이루게 된다. 이어서 종이가 좀 더 마르기를 기다렸다가 앞에서 사용했던 솜뭉치에 먹을 묻혀서 가볍게 두드려 주면, 陰刻된 홈으로 들어간 곳은 하얗게 남아 있게 되고 碑面에 붙은 종이에만 먹이 묻어서 검은 바탕에 흰 글씨가 새겨지며, 소위 탁본이라고 하는 원시적 인쇄가 이루어지게 된다.

중국에서 書法은 오랜 계통을 이루며 그 典型的인 가치를 지켜왔다. 唐의 張彦遠은 그의 「書法要錄」에서 그 계통을 다음과 같이 말하고 있다. 「書法은 蔡邕이 神人으로부터 받아서 文姬, 鍾繇, 衛夫人을 거쳐 王羲之에 전해졌고, 다시 王僧虔, 智永에 이어 唐의 虞世南, 歐陽詢을 거쳐서 張彦遠 자신에게 傳受되었다.」라고 하고 있다. 이 계보의 신뢰할만한 論據를 실제로 찾아보지는 못했지만 어쨌든 후세의 書學人들이 큰 가르침으로 삼고 있는 것은 사실이다. 그 대충의 내용은 古文, 篆書, 隸書, 草書에 능한 名筆家들을 열거하고 각 體의 다양성과 완벽한 표현의 妙味를 말하고, 毛筆의 제조법, 執筆의 요령, 點畫의 用筆, 結構法, 나아가 筆力과 書風 등 문자의 과학적 분석을 바탕으로 학습의 과정을 제시해 주고 있으며, 체계화가 완성된 書學의 길잡이로서 그 가치를 다하고 있다. 唐 이후의 書學은 이 魏晉 시대의 달성을 출발점으로 하여 현대에까지 계승되어 왔다.

筆者는 도서출판 「우람」과 손잡고 唐의 楷書 두 권(歐陽詢의 九成宮醴泉銘, 顔眞卿의 禮記碑)을 이미 내놓은 바 있으나, 그 후 이십 구 년이 흐르는 동안 魏碑(六朝體)를 찾는 독자들의 전화가 계속되었고, 도서출판 「우람」의 손진하 대표의 요청이 이어지면서 이제야 北魏의 張猛龍碑 基礎筆法講義에 다시 손을 대기에 이르렀다.

北魏의 楷書가 크게 주목받게 된 것은 淸朝의 中期부터 시작되었다. 淸代에는 北朝의 古碑가 많이 발굴되었는데 그것들은 탁본에 의한 훼손이 적었으며 原本의 면모가 잘 살아 있었다. 특히 南朝의 우아한 書風에 대하여 雄勁한 筆力을 발휘하고 있었다. 따라서 거듭된 탁본으로 인한 파손을 補修, 補刻하여 세상에 널리 퍼지게 되면서 상대적으로 참모습을 잃어버린 唐碑와 法帖에 대한 신뢰는 점차 쇠퇴하기 시작하였다. 그때를 즈음하여 北碑, 南帖의 우열에 대한 논의가 성대하게 진행되었고, 金石學의 발흥과 함께 北碑의 碑를 통한 法書를 존중하는 書家들이 배출되었으며, 우리나라에서도 법석을 떨며 유행하고 있다. 그리고 이러한 魏碑는 후세 사람들의 손을 타지 않았기 때문에 原本의 훼손 정도는 적으나, 오랜 세월을 견디며 자연적으로 입은 상처가 다소 심하다 할 수 있다. 따라서 北碑의 碑는 初學者가 臨書하기에는 무리가 따르므로 筆者가 魏碑의 특징과 필법을 살려 우선 圖解로서 글씨의 모양을 복원하고자 하였고, 筆法과 結構 등에 관한 설명을 자세하게 달아 놓았다. 글씨의 훼손된 부분은 누가 臨書를 하더라도 어차피 자기의 所見이 加해지게 된다. 그러므로 이 책에서는 책으로서의 형식을 갖추기 위하여 筆者의 所見이 들어갈 수밖에 없었고, 그것이 이 책을 엮어 내는데 어려움으로 작용하기도 하였다.

이 책을 공부하는 과정에서 보잘 것 없는 筆者의 식견과 所見으로 인한 실수가 발견된다 하더라도 독자 諸位께서 넓은 양해를 베풀어 주실 것으로 믿으며, 많은 성과를 거두어 一家를 이루는데 다소나마 도움이 되길 바라는 바이다.

一山 張大德

第 一 篇
서학자가 갖추어야 할 基本常識

南·北朝의 書

1. 南朝의 흥망

漢 나라가 남북으로 갈라져 있을 때 남쪽의 나라 종정인 東晉이 망하게 되면서 華南의 漢族이 세운 宋·齊·梁·陳 네 나라와 삼국시대의 吳와 東晉까지를 포함하여 南朝(六朝)라고 한다. 東晉의 장수였던 劉裕가 恭帝 때에 讓位를 받아서 帝位에 올라 宋 왕조를 세우고 나서 六十年 만에 망하고 春秋時代로 접어든다. 당시는 齊의 桓公, 晉의 文公, 秦의 穆公, 宋의 襄公, 楚의 莊王의 다섯 諸侯가 五覇라고 불리며 覇業을 이룩하고 있을 때다. 齊 나라에는 名臣으로 유명하여 역사의 기록에 올라있는 管仲이란 사람이 있었다. 그는 젊었을 때 鮑叔牙와 친하게 지냈으며 그의 추천으로 齊의 桓公에게 등용된다. 管仲은 桓公을 도와서 晉의 文公과 함께 五覇의 首領이 되지만, 그는 三十三年 만에 망하게 된다. 이어서 梁朝가 五十五年, 陳朝가 三十三年 동안을 통치하게 된다.

위와 같이 宋·齊·梁·陳의 王朝가 서로 계속해서 흥망을 거듭해온 시대를 南朝라고 한다. 南朝는 健康이라는 지역을 도읍으로 하고 江南의 기름진 땅을 중심으로 하여 번영하였다. 그 번영의 배경에는 晉代의 귀족 문화가 있었으며, 그것은 百八十年間 南朝의 문화를 이루는 근간이 되었으며 한층 발전을 거듭하였다.

2. 東晉의 二王

東晉 시대에는 王羲之와 그의 아들 王獻之라고 하는 書家가 있었다. 그 父子를 일컬어 二王이라고 한다. 二王의 書를 평가하기를 「그 시대를 前後하여 二王을 능가할 사람은 아직 없었다.」라고 할 정도다. 그러므로 南朝의 각 朝廷에서는 二王의 글씨를 모범으로 하여 깊이 감상하게 되었으며, 신하들을 시켜서 二王의 글씨를 모두 수집하게 하였다. 宋의 明帝는 조정 內附에 비장되어 있는 二王의 書에 만족하지 않고, 三吳 지방에 사신을 보내 각처에 흩어져 있는 二王의 書를 빠짐없이 수

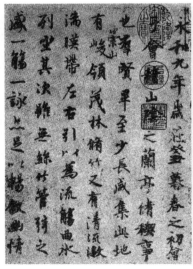

王羲之 蘭亭序 　　　　　　　王羲之 樂毅論

 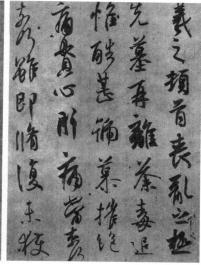

王羲之 孔侍中帖

王羲之 喪亂帖

집하게 하였으며, 그 수집된 書를 모아 놓고 전문지식을 갖춘 학자들에게 다시 編次를 더하게 한 다음, 잘 배접하여 책으로 만들게 하였으니 그 수가 몇 백 권에 달했다고 한다.

梁의 武帝 또한 書의 문화적 가치를 귀하게 여겨 그가 애호하던 二王의 書를 널리 찾게 하였으며, 수집한 모든 유적을 책으로 만들어서 제목을 붙이고 서명한 것이 七十八질 七百六十권이었다고 한다. 그러한 書의 애호 정신과 수집, 보관하는 문화행위는 梁의 元帝까지 이어졌으나, 承聖三年에 西魏의 군사에 항복하게 되면서 불타 버리게 되는 애석함에 처하게 된다.

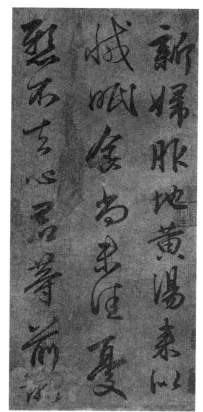

王羲之 地黃湯帖

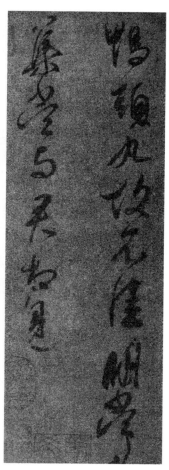

王羲之 鴨頭丸帖

그로부터 二王의 진적을 만나 볼 수 있는 행운은 모래사장에서 바늘 찾는 격이 되어 버렸다. 南朝의 귀족들은 모두 二王의 書에 존경을 보냈고 변함없이 二王의 書를 가까이 두고 학습하였다. 宋朝에서는 王羲之보다는 王獻之의 書가 존중되는 경향이 있었다고 한다. 당시의 羊欣, 薄紹之, 孔琳之 등이 王獻之의 書를 배웠다고 하며 그 글씨가 淳化閣帖에 전해지고 있다. 陳代에는 王羲之의 七世 후예라고 하는 智永이라는 사람이 있었는데 王羲之의 書法에 통달하였으며,「眞草千字文」은 六朝의 古法을 훌륭히 계승하고 있으므로 자료가 빈곤하다고 하는 南朝의 書를 이해하는데 큰 역할을 하고 있다. 唐代에는 懷仁이라고 하는 僧侶가 王羲之의 書를 集字하여 엮어 놓은「聖敎序」를 集字하는 과정에서 王의 書 중에서 찾고자 하는 字가 없을 때에는, 여기저기서 변과 방 또는 상부와 하부를 떼어내어 서로 맞추어서 一字를 완성하기도 하였다. 요즘의 표현으로 하면 짜깁기라고 한다.

王羲之의 書를 集字하여 碑文을 만든 사람은 懷仁뿐만 아니라, 大雅라고 하는 승려가 또한 王羲之의 書를 集字하여 만들어 놓은「吳文碑」가 있다. 이「吳文碑」는 興福寺碑라고도 하는데, 그 글씨는 변화가 풍부하고 王羲之의 書를 충실하게 보여주고 있다.

3. 南朝의 法帖

梁의 承聖三年에 조정 내부에 보관되어 있던 二王의 書를 비롯한 南朝의 名品들이 모두 불타버리게 되었다. 그뿐 아니라 세간에 흩어져 있던 二王의 書와 諸家의 書 또한 기나긴 세월 속에서 종이의 수명을 견디지 못하고 거의 소멸되었다. 그러나 書를 애호하는 소장가들에 의하여 희소하나마 남아 있어 완전 소멸은 면하게 되었다. 그것은 南唐, 北宋까지 근근이 전해졌으며 그 시대의 뜻있는 사람에 의해서 吳, 東晉, 宋, 齊, 梁, 陳의 南朝 시대의 명적을 복사하고 刻해서 책으로 만들어졌는데, 그 最初의 것이 南唐 시대에 만들어진「澄淸堂帖」이다.

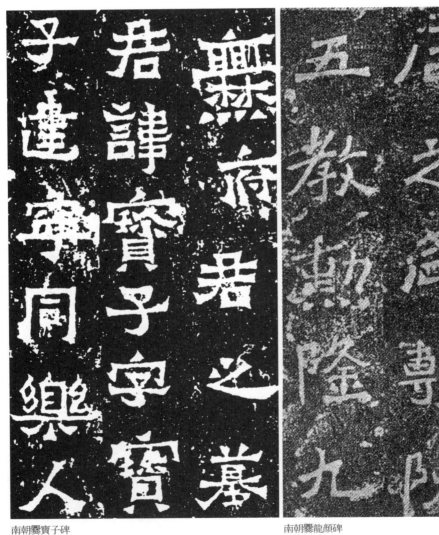

南朝爨寶子碑 南朝爨龍顔碑

그 다음으로 만들어진 것은 北宋 시대의「淳化閣帖」이 있다. 이 두 帖은 진적을 가지고 최초에 섬세한 기술로 覆刻한 것이며, 실물에 가까우므로 권위를 인정받는 帖이다. 그러나 현대처럼 윤전기로 수없이 찍어내는 것이 아니라서 그 두 帖은 많이 만들어 낼 수가 없었을 것이며, 따라서 그 帖을 구하고자 하는 모든 사람들의 욕구를 충족시켜 주지 못하였을 것이다. 더구나 탁본으로 돌아다니는 종이로 된 帖은 百年을 버티지 못하고 해져 버리고 말았을 것이다. 그러므로 그「澄淸堂帖」과「淳化閣帖」을 다시 보수하고 重刻하기에 이른다.

北宋의 蔡京은「淳化閣帖」을 보수하여「大觀帖」을 刊行하였고, 南宋의 賈似道는「世綵堂帖」을 刊行하였다. 이어서 明代에서는 文徵明이 아들과 함께「停雲館帖」을 만들었고, 董其昌이「戲鴻堂帖」을 陳繼儒가「晚香堂帖」을 刊行하기에 이른다. 그와 같은 帖들을 교본으로 하여 공부하는 것을「帖學」이라고 한다.

4. 帖學의 明과 暗

南唐과 北宋 시대에 만들어진 「澄淸堂帖」,「淳化閣帖」은 진적을 원고로 하여 최초로 刻해진 것이기 때문에, 진적의 모습을 훌륭하게 살려 놓아서 대단히 권위 있는 法帖으로 인정받고 있다. 그러나 그 두 帖이 오랜 세월을 경과하면서 심하게 훼손될 무렵인 北宋, 南宋 明代에 와서 다시 複刻하고 重刻하는 작업을 거치면서 名品의 실제 모습에서 멀어지게 되는 것은 피할 수 없는 사실로 되었다. 그러한 설정을 淸代의 康有爲의 論을 빌리자면 다음과 같다. 「현재(淸代) 전해지고 있는 각종의 帖은 누가 전한 것이든 또 무어라고 하는 이름의 帖일지라도, 거의가 宋代와 明代의 사람들이 唐代에 만든 模本을 바탕으로 하여서 다시 복제한 것이라든지 그 복제한 것을 다시 복제한 것들이다. 帖의 文字는 二王의 것으로 되어 있지만 文字의 形은 전혀 다른 것이므로, 그 書의 분위기나 생명이라고 하는 것들이 본래의 것이 아니라는 것은 말할 나위가 없다.」라고 하였다. 또 말하기를 「더욱 나쁜 것은 복사할 때에 宋代에 刊行된 帖에는 宋代 사람의 筆法이 혼입되었고, 明代에 刊行된 帖에는 明代 사람의 筆法이 혼입되어 있어서, 六朝 시대의 筆法과는 다른 唐代 이후의 筆法이 포함되어 있다.」라고 하였다.

그 시대에 복제했다고 하는 技法은 雙鉤塡墨이라고 하여 원본을 밑에 깔고 투명한 종이를 위에 덮어서 필획의 가(邊) 쪽을 따라가며 가는 선으로 그어 나아간다. 그 가는 선으로 그어서 만들어진 字의 필획 안에 다시 먹물을 칠하여 한 字의 복사가 완성되는 것이다. 그렇게 한 字 한 字 복사하기를 계속하여 몇 줄 몇 쪽을 복사하여 완성하는 것이다. 그렇게 雙鉤塡墨으로 복사하여 만든 것을 원고로 하여 다시 돌에 刻해 놓은 것이 碑帖이다. 그 帖을 교본으로 하여 공부하는 학습법을 「帖學」이라고 한다. 雙鉤塡墨의 수법으로 복사한 글씨는 원본의 글씨를 그대로 본뜬 것이므로 형태는 원본의 모습과 거의 같다고 봐도 될 것이다. 그러나 거기에는 원본에서 보여주고 있는 생동감과 필획의 윤택함, 그리고 붓에 먹물이 부족할 때 거칠게 나타나는 모양, 또는 먹물의 농담이 보여주는 아름다움, 운필의 완급에서 나타나는 선질, 필압의 가감에서 표현되는 선질 등 다양한 변화를 생생하게 볼 수 없다는 것이 문제로 제기되고 있다. 그러나 雙鉤塡墨의 手法으로 복사하여 模刻한 碑帖이라고 하더라도 거기서 얻을 수 있는 것이 많다. 글씨의 大小長短, 疏密(허전하고 빽빽함), 필획의 굵고 가는 것, 글씨 모양의 正險, 正斜(글씨 모양이 바르고 험하고 또 바르고 기울고 하는 변화) 그리고 글씨의 上·下에서 덮어주고 받쳐주며 左·右에서 取讓(서로 자리를 취하고 사양함) 하는 모습, 글씨의 縱勢, 橫勢(글씨의 긴 형과 납작한 형) 나아가 字間, 行間 등 위와 같은 技法과 표현수단은 書學에서 대단히 중요한 것들이며, 특히 초학자가 반드시 공부해야 할 書法이다. 위에서 언급한 바에 따르면 法帖이 가지고 있는 가치는 明과 暗이 함께 갖춰져 있음을 알게 된다.

5. 北朝의 흥망

중국이 남북으로 二分 되었을 때 북쪽 지방에는 많은 종류의 이민족이 침입하여 각각 나라를 세웠으며, 그 이

민족 간에 전쟁이 계속 되었다. 太祖 道武帝에 이르러서 여러 나라를 평정하여 魏王國을 세우고 平城에 서울을 정하였다. 이어서 明元帝를 거치고 世祖 太武帝에 이르러 비로소 華北을 통일하게 되면서, 중국의 중앙을 가로질러 흐르는 揚子江을 사이에 두고 江南의 宋 왕조와 대응하게 되었다. 이 시대의 魏王朝는 後韓 末 중국의 魏, 吳, 蜀이 서로 맞서 있던 시대, 즉 중국 三國의 시대에 속한 魏와 구별하기 위하여 北魏 또는 後魏라고 부르게 되었다. 北魏는 제六대 孝文帝 때에 중국 본토에서 예로부터 살아온 韓族의 전통문화를 계승, 발전시켜 수십 년 동안 나라의 세력을 크게 융성하게 하였다. 그 후에 군부 장교 출신인 高歡과 宇文泰가 각각 임금을 옹립하여 高歡은 東魏를 세우고 宇文泰는 西魏를 세우면서 나라는 東, 西로 분열을 맞게 된다. 그 후로 다시 高歡의 아들 高洋이 帝位를 찬탈하여 北齊를 세웠으나 六대 二十八年에 망하고, 宇文泰의 아들 宇文寬이 後魏의 讓位를 받아 長安에 北周를 세웠으나 五대를 지나 二十五年에 망하게 된다. 北周는 北齊를 멸망시키고 그 후 北周 또한 隋에 망하게 된다. 다시 요약하면 世祖 太武帝가 華北을 통일하고 다시 東, 西魏를 거쳐 北齊, 北周가 隋에 멸망하기까지를 포함한 百九十여 年을 北朝라고 한다.

위에서 기술한 바와 같이 北朝는 북방의 여러 민족이 만들어 낸 나라이므로, 각각의 왕조에 속해 있던 민족 자체가 그 기질과 풍조가 같을 수 없었을 것이다. 北魏의 孝文帝가 서울을 坪城에서 洛陽으로 옮기며 韓族의 풍속과 언어, 습관 등 韓族의 문화를 국가 제도로 채용하여 많은 노력을 기울였으나, 북방의 거칠고 낮은 수준의 문화는 쉽게 韓化되지 않았을 것이다. 그러한 현상은 지금도 중국에서 이민족 간의 복잡한 성격과 기풍의 차이에서 발생하는 불화를 보면 알 수 있다. 쉽게 漢人에 굴종하지 않겠다는 이민족의 저항은 계속될 것으로 보인다. 南朝의 조정에서는 글씨에 능숙한 사람들을 채용하여 石刻을 세우게 될 때마다 그들의 글씨를 채택하였으며, 그것은 자연히 南朝의 글씨 위에도 반영되었을 것이다. 南朝 시대에는 귀족문화가 발달하여 세련된 기교를 거쳐 탄생된 書風의 아름다움이 있으나, 北朝 시대의 글씨는 韓人의 敎化를 받아 탄생하였다고 하지만 굳세면서 웅대하고 때로는 소박하고 거칠은 美를 지니고 있는 것이 韓人 본래의 그것과 또 다른 성격의 발현으로 보인다.

6. 北朝의 石刻

北朝의 石刻을 전반적으로 말하자면 네 가지로 대변할 수 있을 것이다. 碑와 墓誌와 造像과 磨崖가 그것이다. 碑에서는 「張猛龍碑」, 「賈思伯碑」, 「高貞碑」등을 들 수 있으나 그 밖에 수많은 碑가 있다. 碑마다 서로 다른 書風을 지니고 있기는 하나 北朝의 碑에는 모두 공통된 특색이 있다. 예로 들면 左·右로 꺾어지는 轉折 부분이 예리하게 모가 나 있는 것과 筆力이 굳세고 힘차다는 것이다. 魏晉 시대의 天質自然한 귀족문화에서 유행하던 書風이 계승된 南朝人의 고상함, 그 위에 北朝人의 거칠고 이질적인 氣象이 보태져 나타난 書風이라고 할 수 있다.

墓誌는 네모난 반석 위에 銘文을 刻하고 그 위에 뚜껑을 올려놓은 다음, 그 뚜껑의 윗면에 죽은 자의 이름을 題하는 것이다. 墓誌는 西晉 무렵의 것으로 알려진 것들이 더러 나타나기는 했지만, 北魏의 것이 많이 발굴된

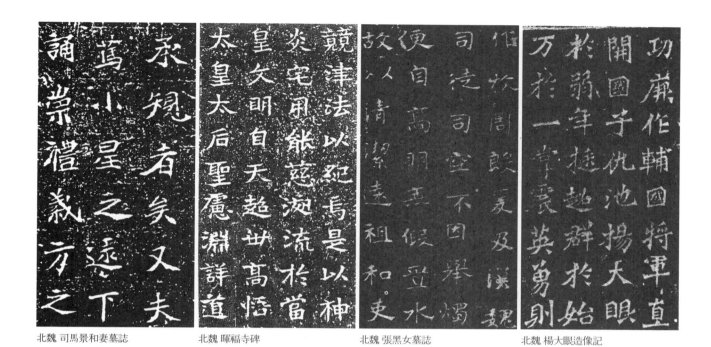

北魏 司馬景和妻墓誌　　　北魏 暉福寺碑　　　北魏 張黑女墓誌　　　北魏 楊大眼造像記

것은 淸 나라 때 金石學의 바람을 타면서부터 그 수가 엄청 불어났다. 그 銘文은 당신의 宗室이나 后嬪의 것이 섞여 있고, 그 글씨는 조정의 부름을 받은 名筆(漢人)이 쓴 것이라고 볼 수 있다. 南朝 글씨의 근본정신이 깃들어 있는 天然의 書風은 北朝에 있어서도 자연히 스며들어 그 교묘한 배경을 잘 보여주고 있다. 그러한 현상은 王羲之의 書風이 묘사되고 있는 「張黑女墓誌」를 보면서 智永의 「千字文」이 연상케 되는 것, 이것이야말로 北魏 말에서 北齊에 걸친 二王의 書風이 北朝에 정착하게 되는 과정을 볼 수 있게 한다.

造像記는 孝文帝가 洛陽으로 도읍을 옮긴 후, 漢化 정책의 일환으로 洛陽 교외의 伊水가를 주변으로 하여 龍門에 새겨 놓은 龍門石窟의 造像記가 있다. 그 수는 엄청난 것으로 후세의 唐, 宋에까지 전해지고 있었으며 몇 개를 가려낸다면 「孫秋生造像記」, 「魏靈藏造像記」, 「楊大眼造像記」등 十品과 二十品, 그 외에도 많은 造

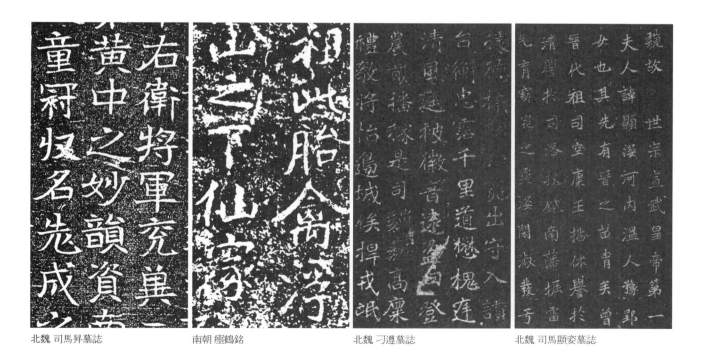

北魏 司馬昇墓誌　　　南朝 瘞鶴銘　　　北魏 刁遵墓誌　　　北魏 司馬顯姿墓誌

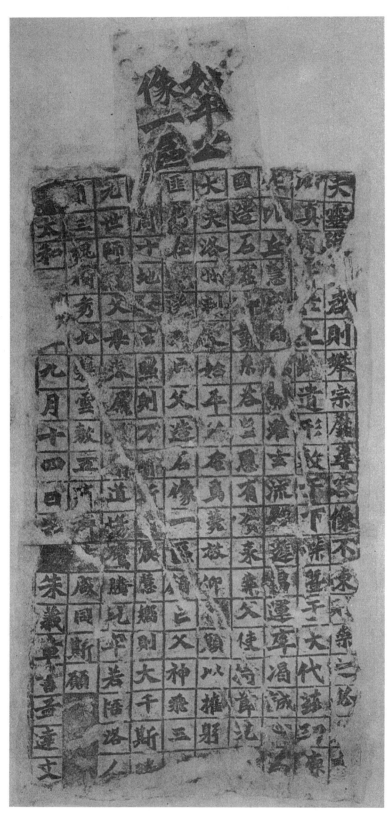

北魏 始平造像記

像이 있다.

造像記는 碑나 墓誌에 비해 그 돌의 材質이 다소 떨어지는 것을 사용하므로 붓글씨 본연의 묘미를 제대로 살리는데 있어서 한계가 있다. 그나마 石工의 능숙한 솜씨로 石材의 성질에 따라 조각하기 때문에 필획을 잘 살려낼 수 있었을 것이다. 따라서 造像의 글씨는 깎아낸 필획이 거칠 수밖에 없고, 그 거친 필획은 古拙한 느낌을 풍기는 또 다른 하나의 예술적 가치로 평가 받기도 한다. 종이 위에 붓으로 아름다운 필획을 묘사한 것과 그것을 造像의 돌에 새겨 놓았을 때 나타나는 모습이 전혀 다른 느낌을 주는 것은 종이와 붓, 돌과 칼의 수단을 빌려 나타나는 당연한 산물이라 하겠다. 더욱이 그 당시의 연대로 미루어 보더라도 洛陽으로 천도한 직후, 太和 말년에서 景明 무렵까지에 속하는 때이므로 造像의 제작기술이 아직 부족한 실정이었을 것이며, 아울러 글씨를 쓴 사람의 性情이나 刻을 하는 石工의 刀法 또한 아직 세속에 물들지 않은 진솔한 상태였을 것이다. 그 筆法과 刀法이 만났으니 소박한 예술품이 만들어지지 않을 수 없었을 것이다.

磨崖는 산악이나 石壁 등의 노출된, 자연 그대로의 石面에 문자 혹은 佛像 등을 조각한 것을 말한다. 後漢 시대부터 그 예를 볼 수 있지만 北魏 시대에서도 그 예는 전해져 많은 磨崖를 가지고 있었다. 後漢의 예라 한 것은 陝西省 襃城縣에 있는 「石門銘」을 말하는 것으로서 웅대하고 자유분방함을 보여주고 있다. 磨崖는 造像과 마찬가지로 돌의 石質에 따라 刻字의 線質 또한 좌우되기 때문에, 質보다 조건을 우선으로 한 磨崖의 刻字는 다소 거칠고 소박한 모습으로 나타나게 되며, 그것이 오히려 묘한 아름다움을 풍기기도 한다. 北魏의 대표적인 磨崖는 寒同山, 雲峯山, 太基山, 天柱山 그리고 山東의 益都縣의 일대에 한 무리를 이루고 있으며, 그 수는 약 四十여 종에 달한다고 한다. 그 글씨는 자연 그대로의 높은 岩壁에 새겨지고 있으므로 글씨가 웅대하고 그

글씨를 刻한 石工의 혼이 담겨 있는 진솔한 작품으로 北朝의 자랑거리가 될 만하다. 그 중에서도 鄭道昭 아버지의 「鄭羲下碑」는 학식과 문장이 뛰어나고 당대의 명필로 유명한 鄭道昭가 筆者로 되어 있다. 그 밖에 雲峯山, 太基山의 여기저기에 題刻된 磨崖에서도 또한 그 雄建함과 天然의 妙를 자랑하며 一群을 이루고 있다. 특히 山東省의 泰山에 있는 摩崖, 「金剛經」은 웅장한 大字의 經文으로서 奇逸絶倫한 結構와 雄放健骨한 筆法이 北碑의 장점을 잘 발휘하고 있다.

7. 碑學의 勃興

六朝 시대에 있어서 南朝의 여러 나라와 北朝 시대의 書風은 많이 다르며, 따라서 南과 北으로 書家들의 계파가 나뉘게 된다. 南朝의 한 계파는 鍾繇로부터 二王, 智永, 虞世南에게로 흐르는 계파를 이루고 있으며, 北朝의 계파는 鍾繇로부터 索靖, 趙文淵, 丁道護, 歐陽詢, 褚遂良에게로 그 흐름이 이어졌다. 南朝의 계통은 法帖으로 그 書風의 흐름을 계승했고, 北朝의 계통은 北碑의 碑文으로 그 書風을 전하고 있다.

南朝의 法帖은 模刻에 模刻을 거듭하여 그 본래의 모습을 잃고 있다 하고, 北碑는 漢代의 隷書에서 六朝의 楷書로 변해 오는 과정에서 생겨난, 다시 말해서 隷書의 遺意가 남아있으므로 변천 과정의 실태를 잘 보여주고 있는 정통적인 것이라 하고 있다. 땅 속에 묻혀 있던 六朝 시대의 碑가 隋, 唐, 宋, 金, 元, 明의 장구한 세월을 거쳐 淸에 와서 새로이 出土되었는데, 그 出土된 碑文에서 六朝 시대의 본래 모양을 보게 되면서 당시의 書學者들에게 큰 자극과 반성의 계기가 되었으며, 그 사건은 바로 옛것의 정통을 중시하는 考證學, 金石學이라는 새로운 학풍으로 이어졌고 동시에 「碑學」, 「碑學派」라는 書派가 생겨나게 되었다.

淸代에는 엄청난 수의 碑石이 발견되는데 그 발견된 장소는 산속의 바위틈이나 民家의 집터, 오지의 황야, 옛 성터, 언덕이나 밭, 옛 관청의 부엌과 같이 다양한 곳에서 발굴되었다. 그것을 학자들의 考證과 기록을 거쳐 조심스럽게 씻어서 模寫하거나 탁본을 떠서 세상에 널리 流布하게 되었다. 淸代(嘉慶) 이후에는 碑文만을 전문적으로 수집하여 역사적 사실을 연구하고 著述하는 사람이 많았으며, 그에 관한 論書 또한 대단히 많다. 淸代에 있어서 우리가 잘 알고 있는 碑學派의 대표적인 인물로는 우선 鄧石如(字는 頑白)를 뽑을 수 있을 것이다. 그는 명문가 출신도 아니고 가난한 벽촌의 서생에 지나지 않았으나, 어릴 때부터 글씨 쓰기를 좋아했고 생활비를 벌기 위해 篆刻(도장) 새기는 일을 했다고 한다. 그러다 보니 刻印을 만들기 위한 올바른 자료를 수집하기 위하여 「說文」을 깊이 연구하였고 옛날의 鐘鼎, 碑刻, 瓦當 등의 서체와 六朝 시대의 碑文에 이르기 까지 넓고 깊이 공부하게 되었으며, 그 공부를 바탕으로 하여 淸代에 碑學이 일어나는데 있어서 선구적 역할을 하였다. 이어서 鄧石如보다 二十一세 많은 阮元(호는 藝台)이 「南北書派論」, 「北碑南帖論」을 써서 세상에 내놓아 南朝와 北朝의 碑刻을 들어 제시하며 「碑學」의 중요성을 주장하였다. 그와 함께 阮元의 주장에 意義를 같이 하며 「碑學」을 찬양하고 나선 사람은 包世臣(字는 愼伯)이다. 그는 「藝舟雙楫」이라는 著述을 세상에 내놓아 北朝의 여러 碑만이 秦의 篆書, 漢의 隷書가 지니고 있는 뜻을 잘 계승하고 있다는 주장을 하였다. 그 주장은 淸代 당시에 큰 유행을 일으켰으며, 그 바람은 우리나라에까지 미쳐서 온통 법석을 떨기에 이

르렀다. 그 碑學의 유행은 淸代 말기에 와서도 계속되어 학자는 물론 일반 사람에게까지 그 書風이 널리 퍼져 거의 일반화되기에 이르렀다.

淸 말에 와서 包世臣보다 八十三세 적은 康有爲(字는 廣厦)가 또다시 「廣藝舟雙楫」을 세상에 내놓으며 유명해졌다. 그는 阮元이나 包世臣의 주장에 다소 비판적인 입장을 취하면서 새로운 論理와 체계를 정립하였다. 이상의 鄧, 阮, 包, 康이 淸대에 있어서 金石學, 考證學을 연구 발표한 수많은 학자들 중에서 대표적인 인물이라 할 수 있다. 위에서 論述한 바와 같이 「帖學」과 「碑學」은 南朝와 北朝로 나뉘어 계파가 형성되기도 하였으나, 서로의 주장은 각각 일리가 있고 그 주장은 모두 폐기되는 일이 없이 오늘에까지 건재하며 전해져 오고 있다.

8. 碑學의 明과 暗

碑學이라 하는 것은 淸의 阮元이 주장한 論說을 근거로 하여 北魏에서 隋에 이르는 사이의 시대, 즉 北朝에 刻해진 古碑를 배우는 것이 올바른 書學의 길이라고 주장하는 學派의 學習方法을 말하는 것이다. 碑學이 본격적으로 시동이 걸리기 시작한 것은 鄧石如의 주장과 阮元의 주장을 다시 진전시킨 包世臣의 論書 「藝舟雙楫」에서부터 널리 퍼지게 된다. 시대로 볼 것 같으면 淸 나라, 嘉慶 말기부터 일어나기 시작하여 道光 시대의 유행을 거쳐 咸豊, 同治 시대에 와서는 순전히 碑學의 시대가 되어 버렸다. 그들이 주장하는 碑學의 중요성은 어떤 것일까? 阮元과 包世臣의 주장을 한 발짝 진전시켰다고 하는 康有爲는 다음과 같이 말하고 있다.

「南朝와 北朝의 碑文을 중시하는 이유는 첫째, 필획의 形이 거의 본래 그대로의 완전한 상태를 유지하고 있고 氣迫이 충만하여 臨書하기에 쉽다. 둘째, 이 시대의 文字는 隸書의 形에서 楷書의 形으로의 변화기에 해당하므로 그 변천의 과정을 알 수가 있는 것. 셋째, 筆法에 있어서도 隸書의 筆法에서 楷書의 筆法으로 변천하는 과정에 해당하므로 楷書가 되기 이전의 用筆法을 알 수 있다는 것. 넷째, 唐에서는 필획을 구성하여 한 字를 이루는 結構가 모두 정연하고 방정한 것을 중시하고, 宋에서는 그 정연하고 방정한 것보다는 풍취가 있고 아름다운 意態를 중시하였으나, 六朝 시대의 碑文은 양측을 모두 겸비하고 있다는 것. 다섯째, 筆鋒이 깊이 파고 들어가 힘차고 웅대한 분위기가 넘치고 필획의 대응과 접촉에 있어서 변화무쌍하여 唐, 宋에서 볼 수 없는 뛰어난 점이 있다. 이상 다섯 가지의 특징이 있으므로 六朝 시대의 石碑의 문자를 중시하는 것은 당연하다.」

위의 康有爲의 말은 모두가 올바른 이론이다. 그러나 인류가 생겨난 역사 이래로 올바른 이론이라 하는 것은 언제나 또 다른 올바른 이론의 도전을 받아 보충, 삭제, 심지어 폐기되기도 하면서 또 다른 올바른 이론이 탄생하기도 하였다. 그러한 도전과 새로운 탄생을 거듭하는 과정을 우리 모두 지켜보며 살아 왔다. 北碑派가 주장하는 정통을 간직한 변천 과정, 그 과정에서 우선 탄생한 書體는 八分楷書와 완전한 楷書에 한정된 것들이다. 그러한 까닭에 정통을 간직한 수많은 北碑에서 얻을 수 있는 書法은 篆意, 隸意를 지니고 있는 楷書에 한할 수밖에 없다. 그 書法을 따라 공부하는 것은 楷書 공부에 있어서는 그 무엇보다도 소중한 경험이 될 것이다. 그러나 書體가 그 楷書만 있는 것이 아니라 복잡, 미묘한 書法이 요구되는 또 다른 書體들이 기다리고 있

기 때문에, 이 점에서 碑學의 문제점이 지적되는 것이다.

위에서 또 다른 書體라 한 것은 새롭고 기발한 창의가 발휘된 行書, 草書 등을 말하는 것으로서 東晉의 王羲之, 王獻之, 唐의 懷素, 孫過庭, 그리고 宋의 米芾, 蘇軾, 淸의 董其昌, 祝允明, 文徵明, 黃道周, 傅山, 王鐸 등 모두가 자기만의 정통과 특징을 주장하며 독특한 書體를 후세에 남긴 名家들이다.

王羲之, 王獻之의 書는 먼 옛날 南朝에 해당되므로 진적은 없고 淳化閣帖 등 여러 刻帖에 새겨진 것을 확보하여 만든 法帖이지만, 다른 諸家들의 書는 일부를 제외하고는 모두 친필로 된 法帖으로 전해져 오고 있다. 여기서 우선적으로 그 친필 法帖의 장점을 들어보고자 한다.

첫째, 원본이 보여주고 있는 생동감.

둘째, 붓에 묻혀져 있는 먹물의 상태에 따라 나타나는 필획의 潤澁(매끄럽고 껄끄러움)

셋째, 먹물의 농담이 보여주는 아름다운 線質.

넷째, 운필의 완급에 따라 나타나는 書風.

다섯째, 필압의 가감에서 표현되는 필획의 부드럽고 강한 線質.

등과 같은 다양한 변화의 생생함을 法帖에서는 볼 수 있으나, 碑文에서는 用筆法을 보고 미루어 짐작하는 정도에 그칠 수밖에 없다. 우리가 碑文으로 접할 수 있는 것은 篆, 隸, 楷가 전부일 뿐 行, 草는 法帖이 아니면 볼 수 없다. 行, 草의 帖에서는 千變萬化하는 형태와 用筆法을 볼 수 있으며, 또한 다양하고 기발한 창의성의 발휘를 볼 수가 있다. 淸代 이후의 碑學派들은 碑文만이 오직 최선일 뿐 法帖은 천박하다 하여 외면하고 보려 하지 않았다. 그들의 두뇌에는 碑學의 정보만이 차곡차곡 앙금으로 가라앉아 있으므로, 碑學 이외의 다른 정보가 들어감을 허용하지 않는다. 그것은 하나의 집착이 되어 한쪽으로만 치우친 고집이 된다. 그러한 偏固(치우친 고집)는 결과적으로 法과 非法 사이를 자유롭게 넘나들며 유희할 수 없게 되고, 스스로를 울타리에 가두는 過를 범하게 된다. 淸代의 金石學, 考證學을 전공한 학자들은 광범위한 刻石을 수집하고 체계적이면서 논리적으로 論述을 발표하여 명성을 얻었으나, 그들 역시 학자이며 글씨 평론가로서의 전문가일 뿐 글씨 실기로서의 전문가는 아니다. 그들은 입으로는 北碑의 뛰어난 점을 주장하면서 碑學의 한계성에 직면하게 되면 다시 손과 눈을 二王 등 많은 法帖으로 향하고 있으며, 그러한 경향은 역대 많은 碑學派들이 보여주고 있는 숨길 수 없는 사실이다.

9. 結語

南朝의 石刻은 오랜 세월의 흐름을 말해주듯 그 石刻 또한 찾아보기 힘들다. 霣南省에 있는 宋 孝武帝가 세웠다고 하는 石刻이 있으나 隸書의 筆意가 남아있는 楷書의 八分體라 할 수 있다. 그러므로 南朝의 대표적인 石刻이라 하면 貝義淵의 「蕭憺碑」라고 할 수 있다. 이 碑는 行間茂密한 고풍스런 書風을 보여주고 있으며, 그

筆勢는 勁健하고 筆意는 渾厚하며 南朝의 楷書로서 그 정통적인 흐름을 주도하고 있다.

北朝의 石碑는 孝文帝의 漢化 정책의 영향을 받아 遷都 후, 불과 몇 십 년 사이에 글씨의 수량과 질에 있어서 놀라운 성과를 거두게 된다. 北朝의 후반에는 北碑의 전성기에 이르게 되고, 그 시대의 우수한 碑文은 淸代에 와서 즐비하게 그 모습을 보이게 된다.

北魏의 대표적인 碑文은 「張猛龍碑」, 「賈思伯碑」, 「高貞碑」, 「高慶碑」 등 셀 수 없을 정도로 많다. 北碑는 모두가 서로 미묘한 차이의 특색을 띤 書風을 보이고 있으나, 그 筆力이 勁健하고 左·右의 轉折(꺾이는 곳) 부분이 예리한 方筆인 점이 공통점이라 할 수 있다. 이와 같은 北碑의 탄생 과정에는 魏晉 전통을 받은 것과 南朝人의 고상함과 北朝風의 날카로운 기상이 어우러져 있다고 하겠다. 그 우수한 北碑는 淸代에 와서 여기저기서 발굴되면서 碑의 홍수를 이루게 된다. 그때 阮元이란 사람이 「南北書派論」, 「北碑南帖論」이라는 著述을 내놓으면서 南帖과 北碑의 시비를 논하게 되었고, 그로부터 北碑에 주목하는 學者와 文人이 많이 생겨나게 되었다. 그 대표적인 인물이 鄧石如, 包世臣, 康有爲라 할 수 있다. 그들에 의하여 碑學의 正統性이 노도와 같이 힘을 받게 되었으며, 따라서 帖學은 쇠퇴의 길로 몰리게 되었다. 그러나 그 흐름이 견고하게 정립되어 있던 帖學의 영향력을 쉽게 무력화시키지는 못했다. 뿐만 아니라 北碑의 정통성을 주장하던 碑學派들도 法帖에 곁눈질을 하지 않을 수 없었다. 그럴 수밖에 없었던 이유는 法과 非法 사이를 넘나들며 자유자재, 유유자적 하는 法帖의 기발한 書風에 다가가기 위해서는 北碑만으로는 한계에 부딪힐 수밖에 없었기 때문이다.

위와 같은 상황으로 미루어 보건대 세상에 보편타당하다고 하는 論理는 또 다른 새로운 論理의 도전을 받게 되고, 그로 인하여 논쟁과 발전을 거듭하면서 인류는 진화해 왔는가 보다.

書의 취미와 그 香氣

나에게 여유 있는 시간이 주어져서 그 시간 동안에 내 마음이 향하는 바를 따라 즐기는 것은 나에게 주어진 자유를 누리는 것이다. 스스로 누리려는 사람에게 자유는 곧 취미 생활로 연결되지만, 그 시간에 텔레비전을 보거나 스마트폰으로 손가락 운동만 하고 있으면 그저 휴식은 될 수 있을지 몰라도 마음의 밭을 갈며 자유를 누리는 행복감은 느낄 수 없을 것이다.

자연을 찾아 꽃을 보는 것은 휴식이지만 그 꽃을 향해 렌즈를 조절하고 셔터를 누르는 것은 취미인 것처럼, 좋은 書帖을 구해서 글씨를 감상하는 시간은 휴식이지만 紙, 筆, 墨을 준비하여 글씨를 쓰는 것은 취미이다. 감상으로 느낀 바를 행위로 연결하여 스스로 실제적인 작업을 통해 다시 행복감으로 연결 짓는 것이야말로 자유의지의 발로이며 취미라 할 수 있다.

요즘처럼 살림은 팍팍하고 마음이 각박해진 세상을 살아가려면 내 마음이 향하는 바를 따라 스스로 자유를 누릴 수 있는 취미 하나쯤 가져 보는 것, 그것은 세태에 찌든 마음의 밭에서 잡초를 뽑아내고 예쁜 꽃만 피게 하는 긍정적 에너지가 될 수 있다. 특히 書藝를 취미로 갖는다는 것은 고요함 속에서 열정이 숨쉬는 靜과 動의 조화로운 시간으로 여행을 떠나는 것과 같다고 할 수 있겠다.

나만의 시간에 향기로운 차(茶)를 준비해 놓고 茶罐(차를 끓이는 주전자)에서 물 끓는 소리와 은근한 墨香을 느끼며 마음을 집중하여 정성껏 먹을 가는 시간, 그리고 먹을 찍어서 한 점, 한 획마다 붓이 움직일 때면 잘되고 안되고를 떠나서 마음이 가는 바를 따라 붓도 따라서 춤을 춘다. 그 속에는 어느새 잡생각이 들어갈 빈 곳이 없다. 그저 검은 점과 검은 획이 결합하여 한 字 한 字 글씨가 만들어질 뿐이다. 삐뚤빼뚤 서툰 글씨면 어떠하랴, 하얀 종이 위에서 내 마음이 담긴 글씨가 나를 보고 웃고 있지 않은가? 옛사람의 소박한 마음을 보고 썼는데 지금의 내 마음이 되어 나타난 서툴고 못난 글씨가 우습고 재미있기만 하다. 書藝를 취미로 하는 것은 여기서부터 시작하는 것이다. 글씨가 마음처럼 안되는 것은 당연한 것, 자책할 필요는 없다. 스스로에게 관대한 것이 인간의 마음 아닌가? 그저 긍정적인 자세로 꾸준히 쓰다 보면 천천히 달라지게 되어 있다.

우리에게 주어지는 교본은 거의가 수천수백 년 전의 碑文이나 法帖이 대부분이다. 그 시대의 學問과 藝術에는 자연의 조화에 순응하고 그 理想을 실현해 보려는 정신적 활동이 시대적 배경으로 깔려 있었으며, 그 文化는 순수하기 그지없었다. 반면에 기계적이고 문리적 방면의 文明的인 利器는 빈약했으므로 현대처럼 文明의 발달에 따른 정신적 불건전으로 생기는 病理現狀은 상대적으로 적었다 할 수 있다. 다시 말해서 文明은 열리지 않았고 文化만이 찬란하게 발달하였으므로 그것이 學問과 藝術의 뿌리가 되었으며, 당시의 글씨 또한 그 영향으로 순수, 질박한 모습으로 우리에게 전해져 온 것이다. 또한 그 글씨는 형언할 수 없이 티없는 아름다움으로 다가와 현대병에 걸린 우리의 마음을 정화시켜 주고 있다.

붓글씨를 취미로 삼는다는 것은 옛사람이 남겨준 발자취를 따라 여행하고 그들과 대화하며, 나아가 실제적으로 그 文化와 예술행위를 따라하면서 그 취미로서의 가치를 한 층 더 높이는 것이다. 중국의 宋 나라, 唐 나라 때의 풍류재사들은 殷, 周, 秦을 거쳐 漢과 六朝 시대의 순수, 질박한 각종의 書體에 마음을 빼앗겼으며, 그 현상은 꾸밈과 화려함으로 흐르고 있던 당시의 書藝家들에게 신선한 충격과 자성의 계기가 되었다. 그것은 宋, 唐에서부터 書를 통하여 스스로 문명적 病理現狀을 치유하는, 즉 정신수양의 목표로 삼는 풍조의 유행으로 이어졌다.

글씨의 형성은 日, 月, 星, 辰, 山, 川, 草, 木 등 자연의 모든 형상으로부터 왔으며, 그 글씨의 발달은 자연의 온갖 변화를 관찰하면서 그 技法 또한 자연변화의 큰 원칙을 따르면서 이루어져 왔다. 그 자연의 변화를 원칙

으로 삼다 보니 일부 書藝家들은 초월적인 자연의 조화를 따르며, 글씨 또한 書法을 초월하여 자기만의 초월적 세계에서 유희하는 모습을 보이기도 하였다. 그러한 사람들의 풍조는 道家의 시조라 하는 周 나라 때 「老子」의 철학, 즉 [자연의 법칙에 기초를 둔 도덕의 절대성]을 신뢰하거나 또는 전국시대 「莊子」의 철학, 즉 [만물의 생성원리는 하나로 통한다.]는 논리를 추종하는 사람들일 가능성이 크다. 그들이 주도하는 바에 따라 글씨의 형성, 변화 과정이 자연의 법칙을 따랐다는 논리는 더욱 힘을 받게 되었다. 그 후로 老 · 莊의 자연철학이 書의 철학으로 접목되게 되었다.

書에는 순수 자연의 道理, 즉 인간이 따라야 할 道德이 내재되어 있다 하여 書道라고 부르기도 하였다. 老 · 莊 사상은 순수 儒敎에서는 이단이라 하여 은근히 멀리 하려 하였으나, 그 논리적 합리성을 부정할 근거가 희박하므로 결국에는 程子, 朱子 등에 의하여 孔子 시대에는 없던 새로운 論理, 즉 [자연의 법칙을 天理라 하였고, 그 天理를 따르는 것을 道德이라 하였으며, 그 道德은 인간이 따라야 할 道理]라는 논리를 정립하기에 이른다. 天理라고 한 것은 만물의 生生不已(생겨나고 생겨나며 끝이 없는)의 원리라 할 수 있고, 道德이라 한 것은 天理의 조화에 의하여 나타난 현상, 즉 인위적인 것이 결부되지 않은 순수 자연 그대로 생성된 만물의 나타남을 말하는 것이다. 書의 변화 과정 속에는 그 자연의 天理와 道德을 따르고자 하는 뜻이 포함되어 있고, 사람은 그 書의 道理를 따라 사람의 道理를 실천해 보고자 하는 철학적 접근이 있었다. 그 철학은 후세에까지 전해져 지금도 書道라는 말을 사용하고 있다. 현대에는 붓글씨를 일컬어 書法, 書藝, 書道라고 하는 세 가지 명칭을 붙여 쓰고 있다. 書法은 중국에서, 書藝는 한국에서, 書道는 일본에서 많이 사용하는 것으로 되어 있는데, 특히 道字는 일본에서 書道, 茶道, 劍道 등 여러 분야에서 취미활동을 통하여 邪心으로 흐르는 마음을 다스리는 모습으로 보여주고 있다. 붓글씨에 있어서 書法이나 美的 요소나 書의 道理는 어느 것 하나도 버려서는 안될 중요한 가치이므로 무어라 부르던 중요한 것은 아니다. 그 취미로서의 가치를 최대한 살릴 수만 있다면 그것이 최선이라 할 수 있다.

그러나 붓글씨가 취미의 정도를 넘어 돈과 명예를 얻고자 하는 수단으로 흐르게 되면, 그 때는 더 이상 취미가 아니라 직업이 되는 것이다. 붓글씨를 직업으로 삼은 일부 글씨쟁이는 함량미달의 천박한 식견과 자질을 가지고 惑世誣民하며 書藝界를 오염시키고 있는 사람도 있기는 하지만, 대부분의 직업 書藝家들은 많은 사람에게 글씨 쓰기의 행복감을 안겨주는 일에 전념하고 있는 것으로 알고 있다. 그러나 筆者가 여기서 論하고자 하는 것은 붓글씨를 취미로 가진 초학자를 대상으로 하기 때문에, 복잡한 書藝界의 이모저모에 대해서는 언급하지 않기로 하겠다.

유대 금언에 "돈으로 모든 것을 살 수 있다. 좋은 취미만 빼고" 라고 하였다. 취미란 나에게 주어진 시간을 자유롭고 행복하게 보내기 위한 수단이다. 그러므로 기왕이면 마음을 정화시켜 주는 철학적인 관점으로 접근해 보는 것도 좋지 않겠는가?

옛날의 뛰어난 글씨를 보면 크게 두 가지 볼거리를 제공해 주고 있다. 그것은 技術的(테크닉)인 것과 藝術的(精神的)인 것이다. 技術的(테크닉)인 부분은 자연법칙의 변화를 따르는 것으로, 그 속에서 자연의 온갖 조화에 대한 철학적 접근도 함께 하게 되므로 안목을 넓힐 수 있다. 自然을 문자 그대로 풀이하면 "스스로 그러한 것" 이다. 그러므로 無爲自然이라 한다. 즉 모든 현상이 작위적으로 이루어지는 것이 아니라 그냥 "스스로 그러하다" 는 뜻이다. 그 속에서 천진무구한 자연의 본성을 발견하게 되고, 나의 본성 또한 그것으로부터 유래했다는 것은 옛 철학자들에 의해 이미 논리적으로 정립이 되어 있다. 그러므로 우리 書學者들은 붓글씨를 쓰는 기술적 접근 방법에서 無爲自然이라는 자연법칙을 따라 보고자 하는, 즉 옛 書家들이 몸소 실천했던 방법을 따라 해보는 것이 취미생활을 좀 더 고상하게 하는 것이라 생각된다. 예를 들면 화원에서 원예사의 가위질에 의하여 동그랗게 만들어진 꽃의 떨기보다는, 자연 속에서 저절로 피어있는 꽃의 떨기처럼 자연 그대로의

모습을 붓글씨에 옮겨보고자 하는 것이 바로 그것이다. 다시 글씨로서 예를 들어 보자면 한 字 한 字를 上·下·左·右가 자로 잰 듯 방정하게 써서 문장 전체를 公告文처럼 기계적으로 작성해 놓는 것 보다는 한 字 한 字를 세우고 눕히고, 길고 짧고, 빽빽하고 허전하게, 매끄럽고 거칠게 하는 등 수 없이 많은 변화를 통해 인위적인 조형성을 탈피하여 자연적인 조화를 따라 보고자 하는 것이 또한 그것이며, 그러한 것이 옛 書家들의 자연법칙에 따른 글씨 쓰기의 기술적 접근 방법이라는 것이다.

또한 藝術的(精神的) 글씨 쓰기의 접근 방법을 論해 보자면 다음과 같다. 대체로 사람은 글씨를 쓰면서 남들이 어떻게 봐 줄까? 하는 私心이 작용하게 되므로 애써 꾸며놓는 것이 대부분이라 할 수 있다. 그러므로 원예사의 꽃처럼 조형적일 수밖에 없다. 그러나 자연현상은 스스로 그러하여 보여주기 위한 것이 아니므로 公平無私한 것이다. 그 公平無私한 자연의 마음을 본받아 나의 찌든 마음을 정화해 보고자 하는, 즉 정신수양의 자세로 접근해 보고자 하는 것이 붓글씨를 취미로 가진 사람이 가져야 할 마음의 자세라 하는 것이다. 그렇게 하여 나에게 주어진 자유로운 시간을 취미생활로 가치 있게 보내기 위하여 기왕이면 技術的(형이하학), 精神的(형이상학) 면에서 균형 잡힌 가치 추구의 시간이 될 수 있으면 보다 좋지 않겠나? 하는 것이다.

혹자는 글씨만 반듯하게 쓰면 되는 것이지 무슨 형이상학, 형이하학을 들먹이며 복잡한 說을 늘어놓느냐? 하기도 한다. 그렇다. 한 字 한 字 쓰기도 바쁜 사람의 입장에선 당연한 말이라 하겠다. 자꾸만 쓰고 또 써봐도 뜻대로 되지 않는 것이 붓글씨의 시작이다. 그러다 보면 성급한 사람은 오히려 스트레스를 받아 일찍 포기하는 경우가 많다. 그러나 모든 일의 시작이 다 그렇듯 붓글씨 또한 단시일 내에 만족할만한 성과를 얻을 수 있는 것이 아니다. 그러므로 그러한 단계에서 스트레스 받지 않고 견뎌내기 위한 방법으로 효과적이기 때문에 筆者가 위의 주장을 하는 것이다.

자연은 그때그때 조건에 따라 때로는 뒤틀리고 기형적인 생태적 모습을 보여주기도 하고, 사람은 천진무구한 유치원 어린이들이 써놓은 글씨처럼 모두가 서툴기만 한 모양을 보여주기도 한다. 그렇다고 자연과 어린이들이 불평하며 스트레스를 받는 일은 절대로 없다. 그것은 자연의 마음 자체가 천진무구한 것이고, 어린이의 마음 또한 아직 때묻지 않은 마음이기 때문이라 할 수 있다. 누구나 세속의 욕망으로부터 자유로울 수 없으며, 그 욕망으로 채워진 마음을 비우기 위하여 선각자들은 無爲自然의 법칙 속에서 그 방법을 찾았다. 그 영향으로 옛 書家들은 그것을 書法과 수양의 수단으로 연결하여 훌륭하고 효과적인 방법으로 발전시켰다. 따라서 붓글씨를 취미로 가지고 글씨를 쓸 때는 그러한 마음으로 접근해 보고자 하는 주장에 한번 관심을 가져 보는 것도 괜찮은 듯싶다. 그리하면 비록 서툴고 불만스러운 글씨라 하더라도 절로 웃음이 나며 즐거울 것이다. 그 즐거운 마음으로 천천히 그러나 꾸준히 취미생활을 해 나아가다 보면, 어느샌가 나의 글씨가 교본의 글씨와 닮아가는 모습을 발견하게 될 것이며, 그때부터는 발전의 속도가 눈에 띄게 달라지는 단계로 접어들게 된다. 그와 함께 나의 마음도 교본이 보여주는 꾸밈없고 소박한 옛 멋에 동화되어 감을 느끼게 되며, 그 마음을 일상생활에서도 유지해 보고자 하는 수양적 자세가 생기게 되는 것이다. 또한 그러한 자세는 붓글씨를 취미로 가진 당신의 마음에 기술, 정신, 예술, 생활 등에 있어서 좋은 양분이 될 것이며, 나아가 주위의 이웃에게까지 전해지는 긍정적 에너지가 될 것이다.

筆者가 여기까지 두서없는 주장을 펼쳐 놓기는 하였으나, 淺才菲學한 拙文과 그에 따른 실수에 대하여 걱정되는 바가 크다. 이러한 점은 江湖諸賢의 많은 질책을 바라며, 다소나마 독자의 글씨 공부에 도움이 되었으면 하는 한 가닥 마음을 가지고 끝맺음을 하고자 한다.

執筆法

옛사람이 筆法[執筆法]을 전수한 계통을 보게 되면, 古人의 筆法을 後漢의 崔瑗이 전수받게 되면서 鍾繇와 王羲之에게 전하게 되고 다시 隋代의 智永禪師에 전해지고, 智永이 虞世南에게 전하고 虞世南이 다시 陸柬之에게 전하고, 陸柬之가 그의 조카인 陸彦遠에게 전하고 陸彦遠이 또다시 張旭에게 전하고, 張旭은 崔邈에게 전하고 崔邈은 韓方明에게 전했다고 되어 있다.

위와 같이 전해진 筆法은 古典의 모범으로서 완벽한 존중을 받으며 계승되어 왔다. 그러나 그 엄격한 筆法도 宋代에 와서는 다소 새로운 주장이 제기되면서 한때 변질되는 현상을 겪기도 하지만, 그럼에도 불구하고 전통의 맥은 굴절됨 없이 현대에까지 엄존하고 있다. 古人의 筆法 중에서도 특히 [執筆法]이 이견의 대상에 오르게 되는데, 그것은 붓을 어떻게 잡고 써야 글씨가 잘 되느냐 하는 수단의 문제이기 때문에, 이견이 생기는 것은 자연스러운 현상이라 볼 수 있겠다. 그러나 여러 이견 속에서 절대 다수의 사람이 따르는 것은 역시 전통적인 執筆法이라고 하겠다. 그것을 아래에 論述해 보고자 한다.

王僧虔의 「筆訣」에는 「가운뎃손가락은 筆管을 견제하여 앞쪽으로 당기고 엄지손가락은 筆管의 왼쪽에 대며, 집게손가락은 오른쪽에 두고 약손가락은 筆管의 움직임을 누르며, 새끼손가락은 약손가락에 붙여서 약손가락의 움직임을 돕는다.」라고 하였다.

盧携이 말하는 (王羲之, 王獻之의 執筆法)「엄지손가락은 筆管을 밀고 가운뎃손가락은 졸라매며, 집게손가락은 엄지손가락이 미는 것을 다시 받아 밀고 약손가락은 붓의 쳐짐을 막는다.」라고 하였다.

엄지손가락을 붓대의 왼쪽에 대고 밀 때에는 엄지손가락의 맨 끝으로 대는 것이며, 이때 엄지손가락의 가운데 마디가 왼쪽을 향하여 직각으로 꺾이게 된다. 집게손가락은 엄지손가락이 미는 것을 되받아서 미는 것이며, 이때 집게손가락은 붓대의 윗부분에 걸고 손가락 끝이 아래쪽을 향하여 걸어서 힘을 지탱한다. 또한 이때 엄지손가락과 집게손가락의 사이에 타원형으로 공간이 생긴다. 이것을 새의 눈, 즉 [鳳眼法]이라고 하는 것이다. 가운뎃손가락은 중간의 둘째 마디부터 아래를 향하여 수직으로 꺾어서 붓대의 아랫부분에 대고, 약손가락은 첫마디의 등 부분으로(손톱과 살의 사이) 붓대에 대고 힘을 지탱한다. 새끼손가락은 약손가락에 붙여서 약손가락을 돕는다. 唐代의 李俊主는 이 부분에 대하여 「筆管을 엄지손가락의 上節의 先端에 대고, 가운뎃손가락은 손가락 끝을 대며, 약손가락은 손톱과 살의 경계에 댄다.」라고 한 것이 이것이다. 위의 설명은 붓을 직접 잡고서 하나하나 따라 해보는 것이 빠른 이해에 도움이 될 것이다. 이렇게 다섯 손가락이 서로 도우며 힘의 균형을 조절한다 하여 [五指齊力]이라고 한다. 이렇게 五指齊力이 되면 붓대는 수직으로 서게 되며, 수직의 자세가 잘 유지되도록 다섯 손가락이 고르게 제 역할을 하는 것이다.

이와 같은 방법으로 붓을 잡고 글씨를 쓸 때에는 자연히 팔과 어깨가 적당히 긴장되므로 안정된 자세가 잡히게 된다. 이 筆法을 [撥鐙法]이라고 하는데, 이 방법으로 글씨를 쓸 때에는 팔꿈치를 한껏 들어서 어깨와 팔이 거의 수평이 되게 해야한다. 그러므로 심지어는 물이 담긴 컵을 팔에 올려놔도 쏟아지지 않게 해야한다는 말까지 있다. 이와 같이 팔을 허공에 달아놓은 듯이 치켜든다 해서 [懸腕法]이라고도 한다.

붓을 잡을 때 筆管의 위쪽을 잡느냐, 아래쪽을 잡느냐 하는 문제에 대해서도 옛사람들 역시 다른 의견을 내놓

고 있는데 大字, 中字, 小字에 따라 자연스럽게 위아래의 차이가 생길 수도 있을 것이다. 王羲之의 스승이였던 衛夫人은 「筆頭(붓대 맨 위)로부터 五센치 정도를 잡았다.」라고 하고, 盧携는 「붓의 위쪽을 잡느냐 아래쪽을 잡느냐 하는 것은 종이와의 거리에 의한다. 위쪽을 잡으면 필획에 긴장이 없어져서 충실하지 않게 되지만, 아래쪽을 잡고 글씨를 쓰게 되면 운필에 힘이 들어가며 중후하게 된다.」라고 말하고 있으며, 包世臣이 말하고 있는 黃乙生의 執筆法은 「黃乙生은 붓의 아래쪽을 잡았다.」라고 하는 것으로 보아, 대체적으로 중간에서 약간 아래쪽을 잡는 것이 좋을 것 같다.

淸代에 書의 계통을 이루고 있는 한 門派가 있다. 그들의 筆法은 黎山人은 謝蘭에게 筆法을 전하고 謝蘭은 朱九江에게 전하며, 朱九江은 康有爲에게 筆法을 傳授했다고 한다. 康有爲는 그의 스승인 朱九江 先生을 대단히 위대한 學者이며 書藝家로 존경하고 있다. 그가 스승의 執筆法에 대하여 「平腕竪鋒, 虛掌實指」 즉, 「팔은 수평으로 하고 붓끝은 수직으로 하며, 손바닥은 虛하게 하고 손가락은 實하게 하였다.」라고 하고 말하며, 처음으로 그 집필법을 배워서 낮에는 종이에 밤에는 허공에 글씨를 쓰며 열심히 하였다고 한다.

위에서 언급한 執筆法은 다섯 손가락이 서로 도우며 힘을 고르게 하는 五指齊力과, 팔꿈치를 들고 팔을 사용하여 붓을 움직인다는 懸腕法에 대하여 설명하였다. 그런데 서두에서 언급한 執筆法에 대한 이견은 宋代에서 주로 보이고 있다. 宋代에는 詩, 書, 畵를 통하여 고상한 풍류를 즐기는 것을 좋아했다. 그것을 상류사회를 이루고 있는 특권층의 멋으로 여기고 있었으므로, 서예는 그들이 멋을 부리는 하나의 기호로 자리잡게 되었다. 풍류를 좋아하는 그들은 자신들을 대자연에 맡겨 蕭散超越의 경계에서 노닐며 詩, 書, 畵를 벗으로 삼았다. 사유가 자유분방한 그들에게 筆法이라고 하는 것은 벗어버려야 할 불필요한 것일 수도 있었을 것이며, 마음이 筆法에 끌려간다는 생각도 했을 것이다. 蘇東坡는 그의 詩에서 「얼굴이 아름다우면 찌푸린다 하여도 그 아름다움은 손상되지 않는다.」라고 하여, 방법이야 어찌 되었든 아름다우면 그만이라는 가치관을 표현하고 있는 것은 그것을 반영하는 것이리라. 그는 또 말하길 「붓을 잡는데 정해진 방법은 없고 힘을 빼고 여유있게 잡는 것이 중요하다.」라고 한 것, 또한 방법에 구애받지 않으려는 자유의지의 발로라고 할 수 있겠다. 歐陽脩는 「손가락으로 붓을 미는 것이지 팔은 움직일 필요가 없다.」라고 하여 예로부터 전해져 온 筆法에서 떠나있는 것을 볼 수 있다.

사실 삼센치 이하의 小字를 쓸 때에는 손목과 손가락으로 민첩하게 붓을 움직이는 방법도 필요하다고 본다. 大字를 쓸 때에는 손가락으로 미는 것에 한계가 있으므로 자연히 팔을 움직여 쓸 수밖에 없게 된다. 심지어 양손을 쓸 수 없는 사람이 입으로 붓을 물고, 어떤 사람은 발가락으로 붓을 잡고서도 능숙하게 붓을 사용하는 것을 본 적이 있다. 사람의 두뇌는 목표를 설정하여 주입시키면 유도탄이 목표물을 향해 좇아가서 명중시키듯, 두뇌의 목표추구 기제가 스스로 목표를 수정해 가며 달성하는 신비한 구조로 되어 있다고 한다. 書를 배우는 우리는 執筆法에서부터 모든 書法에 이르기까지 체계적인 이론과 실기를 함께 공부하여 신비한 두뇌에 분명한 메시지를 입력하면, 두뇌의 도움을 받아 좋은 결과를 가져오게 될 것이다.

紙.筆.墨

王僧虔의 「論書」에 「蔡邕은 글씨를 쓸 때 올이 촘촘한 명주가 아니면 붓을 내리지 않았다. 左伯이 만든 종이는 섬세하여 광택이 있고, 韋誕이 만든 먹은 漆과 같이 검어서 대단히 훌륭하다. 만일 붓글씨를 쓰고 싶다는 생각이 들었을 때, 남루한 붓이나 시원찮은 먹 때문에 기분을 망친다면 슬픈 일이다.」라고 한 것은 紙.筆.墨의 質의 高下에 따라 기분이 좌우되기도 하고, 기분을 망치면 글씨도 잘 안되고 오히려 스트레스의 원인이 될 수도 있다는 것이다.

대개가 어릴 적부터 들은 말이 「좋지 않은 붓으로 공부해야 나중에 어떠한 붓으로 쓰더라도 잘 쓸 수 있다.」 또는 「목수가 연장 탓 하는 거 봤느냐?」라고 하는 말을 들어봤을 것이다. 실제로 紙.筆.墨의 質의 高下에 상관없이 그것의 성질에 따라 글씨의 성질도 그것에 맞추는 것이 능력이라고 하겠다. 그러나 모든 것이 도구가 부실하면 마음대로 안되는 것은 당연한 것이다.

蘇東坡는 「먹은 아동의 눈동자와 같이 검은 것이 좋다.」라고 하였다. 그는 매일 아침 먹을 한 말(一斗)이나 갈아 놓고 그날 안에 다 써버렸다고 한다. 옛사람은 먹을 진하게 갈아서 썼다고 하는데, 먹에는 아교성분이 들어 있어서 먹물이 진할수록 그 아교성분이 筆毫(붓털)가 흩어지지 않게 응집시켜 주므로, 필획을 찰기 있게 쓰는데 도움이 된다. 진한 먹물이라고 해서 너무 진하여 걸쭉한 상태를 말하는 것은 아니다. 그 정도로 진한 상태가 되면 뻑뻑하여 붓이 나가지 않게 되므로 글씨를 쓸 수가 없게 된다. 진하다는 것은 종이에 먹물을 가했을 때 번지지 않는 정도를 말하는 것이다. 먹물을 찍어 쓸 때에도 적당한 상태가 요구되므로 진한 먹물을 많이 찍어서 쓰게 되면, 필획이 유연하기는 하나 살만 찌고 힘이 없는 결과를 낳게 된다. 반면에 엷은 먹물을 적게 찍어서 쓰게 되면 필획이 윤기가 없고 붓털이 갈라지기 쉽다. 그러나 초보단계에서 임서할 때에는 엷은 것 보다는 진한 편이 좋다. 우리나라와 일본에서 상당히 엷은 먹물을 사용하는 것이 한때 유행처럼 자리 잡았던 때가 있었으나, 그 방법은 書에 능숙한 사람이 墨色을 하나의 표현수단으로 활용하여 墨의 質과 紙의 質을 조화시킨 것으로서 평가될 수 있다.

清 末의 康有爲는 「紙.筆.墨이 각각 적합하여야 좋은 글씨를 쓸 수 있다. 종이가 단단한 경우에는 부드러운 붓을 사용하고, 종이가 부드러운 경우에는 단단한 털의 붓을 사용한다. 종이와 붓이 함께 단단하면 송곳으로 돌 위에 글씨를 쓰는 것과 같고, 종이와 붓이 함께 부드러우면 진흙으로 진흙 위에 문지르는 것과 같다.」라고 말하였다. 이와 같이 옛사람들이 紙.筆.墨에 많은 관심을 기울이고 있는 것은 그것이 글씨의 技法에 영향을 미칠 뿐만 아니라, 마음의 작용에까지 장애요소가 되기 때문이다. 紙.筆.墨이 마음에 如意치 않으면 마음이 안정되지 않고 그 마음은 글씨에 바로 표출되는 것이다.

唐의 柳公權은 「心正則 筆正」 즉, "마음이 바르면 곧 글씨도 바르다." 라고 한 것을 書藝를 하는 사람이라면 모르는 사람이 없을 것이다. 또한 宋代의 명장인 岳飛는 「병법의 運用의 妙는 一心에 있다」라고 하였다. 紙.筆.墨이 병사요 무기라고 한다면, 장수의 마음에서 勢가 꺾이면 안 될 것이다.

第 二 篇
基本筆法 講義

緒言

옛날에 書學에 뜻을 두고 入門한 사람은 그저 취미로 뛰어드는 정도가 아니라, 學問을 닦는데 있어서 함께 가야 하는 필수 과목으로 생각했다고 한다. 學問의 길이란 公平無邪한 天道를 窮究하여 사람의 道理로 발전시켜 경건하게 따르는 것이며, 그 公平無邪한 自然의 무궁한 변화 속에서 書의 움직임을 읽어내어, 그것을 書法으로 연결시켜서 엄숙하게 따르는 것이 書를 배우는 올바른 길이라고 생각했다는 것이다. 天道는 사람이 따라야 할 道理이며, 自然의 변화는 글씨가 따라야 할 道理이다.

우리가 여기서 배워야 할 筆法, 즉 陰陽, 起伏, 氣勢, 盈虛, 疾澁, 方圓, 曲直, 疏密, 緩急, 戰掣, 截曳 등은 用筆과 運筆에 모두 사용되는 것으로서, 하나같이 自然의 변화속에서 나타나는 현상이다. 옛날의 書學者들이 書學을 마음을 닦아가는 길로 생각하게 된 것은, 天의 道理와 人間의 道理와 書의 道理를 엄숙하게 준수하여 스스로의 마음을 단속해 보고자 하는 자세에서 시작된 것이다.

그에 힘입은 바 되어 고상한 人格과 學問, 詩, 書에 능통한 사람이 많이 나오게 되었으며, 그들 모두 學問과 書는 함께 가야 한다고 말하고 있다.

위와 같은 道理를 엄수한다는 문제는 筆者도 하고자 하는 마음뿐, 실제로 행하지는 못하고 있는 부분이다. 하지만 天道니 人道니 하는 것은 그렇다 하더라도, 書의 道理에 한해서는 많은 노력을 하고 있다고 생각한다. 그럴 수밖에 없는 것이 筆法을 알고 그것에 의하여 뜻과 같이 글씨가 잘 되면, 성취감 같은 것이 생겨서 즐겁기 때문이다.

그러므로 여러가지 筆法을 성실히 따라서 글씨를 써 놓으면, 筆畫에서부터 章法에 이르기까지 자연적인 변화가 이루어짐을 볼 수 있게 된다. 그것은 筆法이 만들어진 이유가 바로 그 변화를 추구하기 위한 것이기 때문이다.

언젠가 중진 書藝家들의 전시회를 관람하게 되었는데, 한 작품 앞에서 시선이 멈추었다. 그 작품의 글씨는 매우 힘차게 쓰여져 있어서 다른 작품 가운데서 튀어 보였다. 그런데 뭔가 부족하다는 생각에서 벗어날 수가 없었다. 이어서 돌아가며 다른 작품들을 감상하다가 또다시 한 작품 앞에서 한동안 멈추어 서게 되었다. 앞에서 본 그 힘찬 글씨는 한눈에 들어온 데 반하여, 이 작품은 한눈에 들어오지는 않았지만 한동안 그 앞에 머무르게 하는 매력이 있었다.

그 매력은 바로 변화였다. 한 자 한 자에서 전체에 이르기까지 변화하는 모습을 오랫동안 보더라도, 계속 볼거리를 제공해주고 있었기 때문이다. 이와 같이 書란 단정하고 아름다운 것, 그것만으로는 예술성을 갖추었다고 할 수 없는 것이다. 아름답지는 않더라도 奇妙한 매력을 발산한다든지, 또는 화려한 기교는 없더라도 꾸밈없는 소박한 모습을 보여준다든지 하여, 보는 이의 마음을 움직여주는 風趣가 있어야 한다. 왜냐하면 화려하고 아름답고 또는 힘찬 것만 가지고서는 우선 보기에는 좋을지 몰라도, 금방 시들하여 오래도록 사람의 마음을 잡아두지 못하기 때문이다.

그러함으로 옛사람들의 拙朴한 書에 관심을 기울이게 되는 것이며, 또한 그들이 후세에 전하여준 筆法을 준수해야 하는 이유가 여기에 있는 것이다.

筆法이 가지고 있는 성격에는 形勢로 드러나는 부분과 눈으로는 감지할 수 없는 부분이 있다. 후자의 경

우는 마음속에 그려져 있는 그림을 붓을 통하여 표현하는 미묘한 부분이기 때문에, 筆畵과 字形 속에 은밀하게 숨어있어서 눈으로 감지할 수 없고 오직 마음으로 느끼는 수밖에 없다. 따라서 그 부분은 글로써 설명하는 것 또한 쉽지가 않다. 그것을 공부하는 순서는 우선 눈에 보이는 것부터 충분하게 연습하는 것이다. 筆法을 이해하고 運筆이 어느 정도 숙련되면, 내 마음과 글씨의 마음이 서로 교감하는 경지로 나아가게 되며, 보이지 않던 부분이 눈에 들어오게 된다. 따라서 거기에 이르게 되면 지금까지 배웠던 筆法은 또 다른 형태의 방법으로 응용할 수 있게 되어, 스스로 표현수단의 범위를 넓혀가는 경지에 이르게 된다. 그러므로 필법은 반드시 준수하여 글씨를 써야 한다는 것이며, 뿌리가 충실한 나무라야 그 가지 또한 풍성해진다는 것이다.

그런데 筆法이 가지고 있는 궁극의 목적은 이 筆法을 버려야 한다는 것이다. 筆法이란 江을 건너기 위한 배일뿐, 江을 건너고 나서는 배는 버려두고 뭍으로 홀가분하게 걸어가야 한다는 것으로, 강을 건너게 해 준 배가 소중하다하여 계속 끌고 가는 것처럼 어리석은 짓은 없기 때문이다.

우리 書學者들도 강을 건너기 전까지는 이 배가 꼭 필요한 것이므로, 열심히 노를 저어 강 저편에 도달하게 되어서는 배를 버리고 여유있게 즐기는 바가 되기를 희망한다.

圖解(그림설명)에 대하여

이 책에 사용된 圖解는 붓의 진행과정과 붓의 상태를 보여주기 위한 수단일 뿐, 실제로 글씨를 쓸 때의 붓의 상태와는 같지 않다는 것을 미리 밝혀둔다.

그러나 초학자에게 쉽게 이해시킬 수 있는 방법과 모양으로 자세하게 그려 놓으려고 노력하였다. 아울러서 그 모양과 운필과정에서 주로 사용되는 筆法 또한 자세하게 설명해 놓았다. 물론 붓을 사용하여 직접 쓰는 것을 보고 실제로 느끼는 것만은 같을 수 없을 것이다. 또한 붓을 움직여서 진행하는 과정에는 여러 가지 미묘한 표현수단이 가해지게 되는데, 그러한 것들을 모두 말과 글로 설명할 수 없다는 것 또한 안타깝게 생각하는 부분이기도 하다.

그러나 이 책을 통하여 공부해야만 하는 독자들을 생각하여, 어떻게 하면 쉽게 이해하고 습득할 수 있을까 하는 고민을 많이 하게 되었다. 그럼에도 불구하고 그림과 설명이 이해가 안 될 수도 있다. 그러나 집중하여 다시 읽어보면 바로 이해할 수 있을 것이다.

그리고 그림의 설명을 이해하려면 먼저 거기에 사용된 筆法의 용어를 확실하게 이해하지 않으면 안 된다. 그런 의미에서 많이 사용되는 기본적인 필법의 用語를 따로 설명해 놓았으니 참고하기 바란다.

초학자가 그림의 설명을 따라 그대로 쓴다는 것은 결코 쉬운 일은 아니다. 그러나 숙달된 書家들도 처음에는 모두가 쉽지 않은 과정을 극복하고 점차 익숙해지게 된 것이므로, 반복하여 연습하는 수밖에 없는 것이다.

그리하여 차츰 붓의 운용이 자연스럽게 되면, 그림에 설명해 놓은 부분을 일부 무시하고 밀어붙이더라도 제대로 된 필획을 만들어 놓을 수가 있게 된다.

그렇게 되면 내가 붓을 이겨서 붓이 나의 뜻을 따라오게 되는 것이다.

基本畵에 사용되는 筆法설명

頓筆 : 방향을 바꾸며 힘차게 누르는 방법으로서, 필획의 굵기 정도에 따라 많이 또는 약간 눌러준다.
(돈필)

提筆 : 붓을 들면서 붓끝이 일어서도록 하는 방법이다. 붓이 눌려있는 상태에서 붓을 들어주면서 붓털이
(제필)　모이게 하여 다음 동작으로 연결시키기 위한 방법이다. 붓을 든다고 하는 것은 붓끝이 모일 정도로
　　　만든다는 뜻이지, 붓이 종이에서 떨어지도록 든다는 뜻이 아니다.
　　　※ 그림에는 ◎으로 표시하였음.

戰掣 : 戰(떨 전) 掣(끌 체) 붓을 떨면서 잔잔한 물결처럼 끌어간다는 의미로, 또 다른 표현으로는 붕어의
(전체)　비늘이 이어진 것처럼 떨면서 끌고 가는 방법이다. 그리하면 붓털이 가지런히 자리 잡게 되며, 붓털
　　　이 머금고 있는 먹물이 적당히 흘러내려서 필획이 충실해진다.
　　　※ 그림에는 〉〉〉으로 표시하였음.

曳筆 : 붓을 끌고 나아가는 방법으로서, 붓의 상태가 뜻과 같이 되었을 때에는 과감하게 끌고 가야 한다.
(예필)　그러나 線에는 때로 변화를 주어서 밋밋함을 피해야 할 때도 있고, 붓끝에 먹물이 부족하여 갈라질
　　　때도 있으므로 截, 曳, 起伏의 기법을 적절하게 사용하게 된다.

截筆 : 붓을 그어 나아가다 멈추는 것으로서, 한 획을 긋는 과정에 몇 번을 멈춘다는 것은 없다. 붓끝이 꼬
(절필)　여있다든지 붓을 정돈하여 강하게 그어야 할 때, 그리고 線에 起伏을 주어야 할 때에 사용한다. 여
　　　기서 멈춘다고 한 것은 속도를 줄여서 의도한 대로 그어 나아갈 수 있도록 하는 것일 뿐이지, 정지
　　　를 의미하는 것은 아니다.

起伏 : 필획에 변화를 꾀하기 위하여 붓을 율동감 있게 움직여 주는 것이다. 한 획의 어느 곳에서 또는 몇
(기복)　번을 사용한다는 것은 없다. 붓을 그어 나아갈 때 자로 잰 듯이 반듯한 것은 반드시 피해야 하는 병
　　　폐 중의 하나이다.
　　　起伏을 사용하는 부분은 미묘한 표현의 수단이기 때문에 설명에 어려움이 있다. 그러나 楷書에 있
　　　어서 빼놓을 수 없는 수단이기 때문에 보다 많은 노력이 요구되는 부분이기도 하다.

基本劃의 修練

모든 書體는 그 글씨를 이루고 있는 필획의 하나하나가 각각 제자리에서 그 역할을 유감없이 발휘할 때, 좋은 書體로서의 모습을 드러내게 된다. 따라서 각각의 한 획이 제자리에서 그 역할을 다하기 위해서는 글씨를 쓰는 사람이 표현하고자 하는 모든 수단을 동원하여 그 필획에 모두 담아놓아야 하는 것이다.

이제 우리가 공부하게 될 基本劃은 한 字를 이루고 있는 여러 획 중에서 포인트가 되는, 또는 중요한 자리에 속해 있는 필획들을 따로 끌어내서 집중적으로 공부하는 것이다. 그것들을 대략 橫劃, 縱劃, 撇劃, 波磔, 鉤劃, 挑劃 등으로 구분하고 우선 크게 확대하여 연습할 수 있도록 하였다. 또한 基本劃은 같은 필획이라고 하더라도 여러 가지 상황변화에 따라서 그 모양 또한 변형된 모습을 띠게 된다. 그렇다 하더라도 기본적인 筆法의 바탕 위에서 변화하는 것이므로, 基本畫만 충분히 연습하여 습득하게 되면 그 상황변화에 어느 정도 맞추어 나아갈 수 있는 요령이 생기게 된다.

基本劃의 수련방법은 앞에서 설명한 〔基本劃에 사용되는 筆法설명〕과 뒤에 그려놓은 圖解를 참고하면 된다. 대부분이 처음에는 어려움을 겪게 될 것이다. 그러나 포기하지 말고 반복하여 연습하게 되면 차츰차츰 좋은 성과를 얻게 될 것이다.

此篇에서는 書學의 기본이 되는 主要 點畫을 뽑아 그 用筆法을 初學者가 이해하기 쉽도록 縱으로 橫으로 설명해 보고자 하였다. 그것에 대하여 성과를 얻을 수 있느냐 하는 것은 書學者의 노력이 一致되었을 때 비로소 그 빛을 發하는 것이다. 글자는 한點 한畫이 組合되어 이루어지는 것이므로 그 글자가 質的, 美的으로 훌륭하게 잘 되었느냐 아니냐 하는 것은 點畫의 用筆法을 충실하게 習得하였느냐의 여하에 달려 있다. 그러므로 此篇은 書學者의 成敗를 좌우하는 매우 중요한 分篇이므로 한點 한畫이라도 소홀히 지나쳐서는 안 된다. 그 만큼 點畫의 修練은 중요한 단계이면서도 동시에 소홀히 다루기 쉬운 것은 그것이 누구에게나 비교적 지루한 과정이라는 데에 있다. 그 과정을 무사히 견디어 낸 사람은 勝者가 되고, 그렇지 못하고 대충 지나쳐버린 사람은 敗者가 됨을 말할 여지가 없는 것이다.

처음에는 자꾸만 써보아도 뜻대로 되지 않는 것이 당연하다. 그렇다고 해서 성의 없이 그어버린다던가 아주 붓을 놓아버린다면, 그러한 사람은 書에서 뿐만 아니라 每事에 있어서도 뒤쳐질 수밖에 없을 것이다. 書學의 시작은 즐기는 마음가짐에서부터 시작된다. 한點 한畫을 정성껏 쓰다보면 제멋대로 뛰어다니던 마음이 어느새 한 자리에 안정되어 있음을 알게 될 것이다. 그러한 시간을 가질 수 있다는 것은 황폐해지기 쉬운 마음을 다스리는 유익한 시간이며, 그것을 즐거움으로 여길 때 붓을 놓아버리는 일로부터 멀어질 것이다. 「즐기는 마음 가짐」그 자체가 소중한 것 일뿐 成果는 시간의 所産이므로 성급하게 서둘러서 이루려 한다면 緣木求魚의 어리석음에 빠질 수밖에 없다. 書學은 천천히 그러나 꾸준히 하는 가운데 자기도 모르는 사이에 運筆에 자신감이 생기게 되고 보는 눈도 차츰 높아지게 되는 것이다. 그렇게 되는 時期가 언제쯤이냐 하는 것은 개인에 따라 다소 차이가 있다. 왜냐하면 본래 재주가 있는 사람은 처음부터 진도가 빠르기는 하지만 자칫 自滿에 빠져 筆法을 무시하는 병폐에 빠지기 쉽고, 재주가 별로 없는 사람은 더딘 진도가 지겨워 스스로 포기해 버리는 경우가 생기게 되기 때문이다.

書藝는 서툴지만 순수한 것, 아름답고 화려한 것, 두 가지 모두를 貴하게 여기는 순수예술이므로 결코 재주만으로 평가를 받을 수 있는 것은 아니다. 그러므로 마음을 비우고 열심히 하다보면 누구나 나름의 成果는 반드시 얻을 수 있다. 해서 안되는 것도 있을 수 있겠지만 안하고 되는 것은 절대로 없는 것이다.

此篇에서는 點畫의 用筆法에 대해서 모두에 상세한 圖解와 說明을 해 두었으므로, 실기와 더불어 이론까지도 빠짐없이 習得하여 누구나 훌륭한 書를 쓸 수 있도록 배려해 놓았다.

橫畫 1_平橫

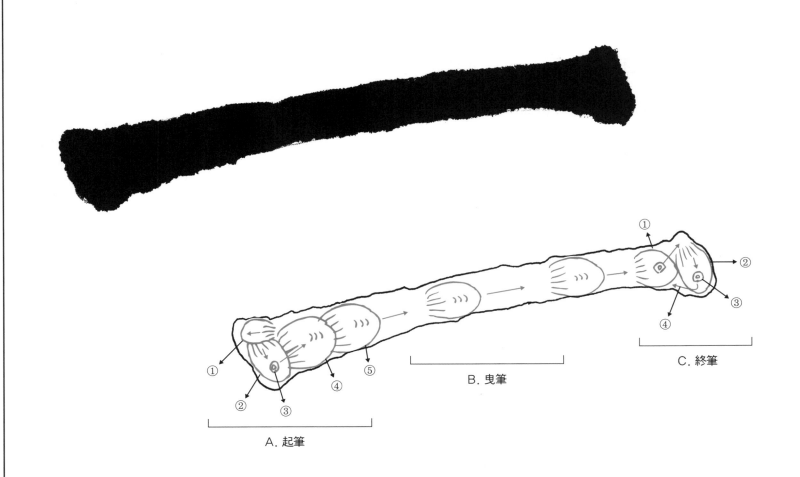

A. 起筆

그림① 入鋒 : 화살표 방향을 따라 붓끝으로 逆入한다.

그림② 頓挫 : 화살표 방향으로 눌러준다.

그림③ 提筆 : 그림 ◎의 표시에서 붓을 세운다.

그림④ 戰掣 : 화살표 방향으로 눌러준다. 이어서 그림 〉〉〉의 표시에서 戰掣를 사용하며 筆毛를 정돈한다.

그림⑤ 戰掣 : 다시 한번 戰掣를 사용하여 右行할 준비를 한다.

B. 曳筆 (※曳와 拽는 같이 사용함)

화살표 방향으로 起伏을 사용하며 힘차게 나아간다. 이때 線의 밋밋함을 피하기 위하여 波長이 큰 戰掣를 사용하며 붓을 다져 나아간다.

C. 終筆

그림① 提筆 : 그림 ◎의 표시에서 붓을 세운 다음, 화살표 방향으로 옮긴다.

그림② 頓挫 : 화살표의 각도로 눌러준다.

그림③ 提筆 : 그림 ◎의 표시에서 붓을 완전히 세워준다.

그림④ 逆入 : 그림④의 화살표처럼 붓끝으로 逆入한다.

橫畫 2 _ 隷意橫

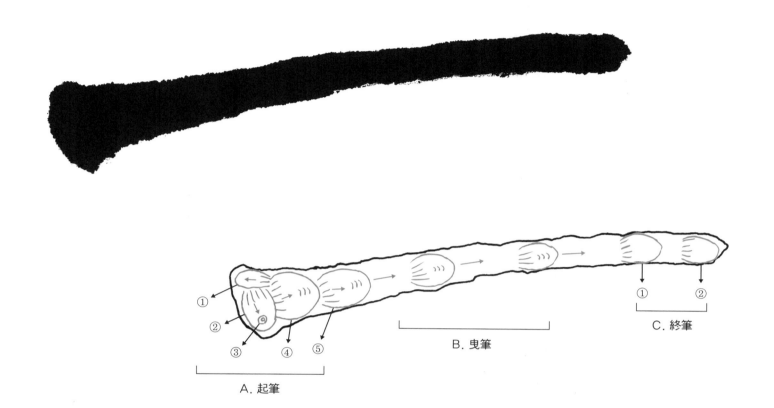

A. 起筆

그림① 入鋒 : 화살표 방향을 따라 붓끝으로 逆入한다.

그림② 頓挫 : 화살표의 각도로 눌러준다.

그림③ 提筆 : 그림 ◎의 표시에서 붓을 세워준다.

그림④ 戰掣 : 화살표 방향으로 각도를 바꾸어 눌러준다. 이어서 〉〉〉의 표시에서 戰掣를 사용하며 筆毛를 정돈한다.

그림⑤ 戰掣 : 다시 戰掣를 사용하여 右行할 준비를 한다.

B. 曳筆

과감한 起伏과 긴 戰掣를 사용하며 힘차게 右行한다. 이때 線質은 隷意가 있게 한다.

C. 終筆

그림①,② 終筆(隷意) : 34p 橫畫 1의 終筆처럼 누에머리 모양을 생략하고 隷書에서의 終筆처럼 마무리하였으며, 그림②에서 멈춘 다음 붓을 세우면서 자연스럽게 뗀다.

縱畫 1_ 直豎

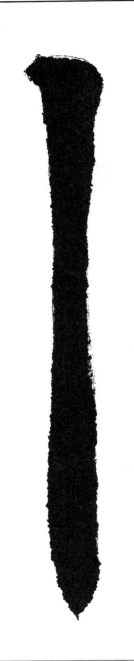

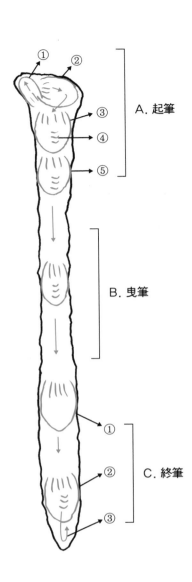

A. 起筆

그림① 入鋒 : 화살표 방향을 따라 붓끝으로 逆入한다.

그림② 頓挫 : 그림②의 모양으로 눌러준다.

그림③,④ 頓挫 · 戰掣 : 그림③의 모양으로 頓挫하고, 이어서 戰掣를 사용하며 筆毛를 정돈한다.

그림⑤ 戰掣 : 다시 한번 戰掣를 사용하여 筆毛를 정돈한 다음, 下行할 준비에 들어간다.

B. 曳筆

曳筆(허리 부분)에서는 다소 가늘게 하며, 起伏과 戰掣를 사용하여 붓을 다져 나아간다.

C. 終筆

그림① 下行 : 그림①에서부터 약간 누르면서 下行한다.

그림② 戰掣 : 일단 멈추었다가 戰掣를 사용하며 筆毛를 가지런하게 정돈하여 빼낸다.

그림③ 逆入收筆 : 붓을 천천히 빼내서 붓끝에 이르면 다시 화살표 방향을 따라 逆入으로 收筆한다.

縱畫 2 _ 直豎

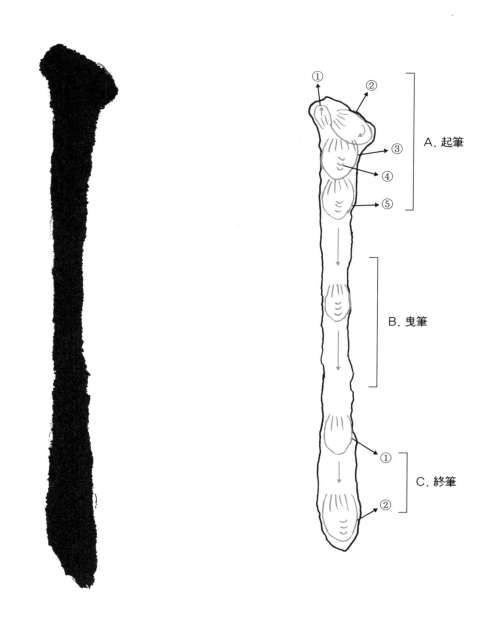

A. 起筆

그림① 入鋒 : 붓끝으로 화살표 방향을 따라 逆入한다.

그림② 頓挫 : 화살표 각도로 눌러준다.

그림③,④ 頓挫·戰掣 : 그림③의 모양으로 頓挫하여 戰掣를 사용하며 筆毛를 정돈한다.

그림⑤ 戰掣 : 다시 戰掣를 사용하여 筆毛를 정돈한 다음, 下行할 준비에 들어간다.

B. 曳筆

과감한 起伏과 긴 波長의 戰掣를 사용하며 힘차게 下行한다. 이때 曳筆, 즉 허리 부분을 다소 가늘게 하나 대신 강하게 한다.

C. 終筆

그림①,② 終筆(隷意) : 그림①에서부터 약간 누르며 下行하여 그림②에서 멈춘다. 이어서 戰掣를 사용하며 붓을 일으켜 세워서 자연스럽게 뗀다.

撇畫 1 _ 斜撇

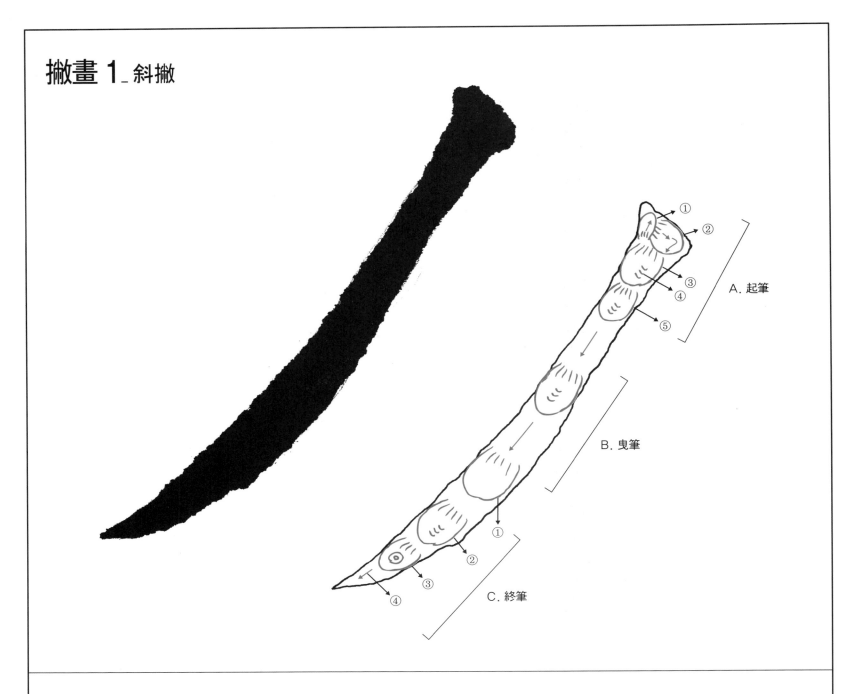

A. 起筆

그림① 入鋒 : 화살표 방향을 따라 붓끝으로 逆入한다.

그림② 頓挫 : 화살표의 각도를 따라 눌러준다.

그림③,④ 頓挫·戰掣 : 그림③의 모양으로 頓挫하고, 이어서 戰掣를 사용하며 筆毛를 정돈한다.

그림⑤ 戰掣 : 그림⑤에서 戰掣로 筆毛를 정돈한 다음, 화살표 방향으로 나아갈 준비를 한다.

B. 曳筆

과감한 起伏과 긴 波長의 戰掣를 사용하며 힘차게 나아간다.

C. 終筆

그림① 左·下行 : 그림①에서부터 지그시 누르면서 左·下行한다.

그림② 戰掣 : 차츰차츰 戰掣를 사용하며 筆毛가 가지런하게 되도록 한다.

그림③ 提筆 : 차츰차츰 붓을 세워 그림 ◎의 표시에서 붓끝을 완전히 세운다.

그림④ 收筆 : 화살표 방향으로 천천히 빼낸다. 이때 筆畫의 끝이 너무 날카롭지 않게 한다.

撇畫 2 _ 弧撇

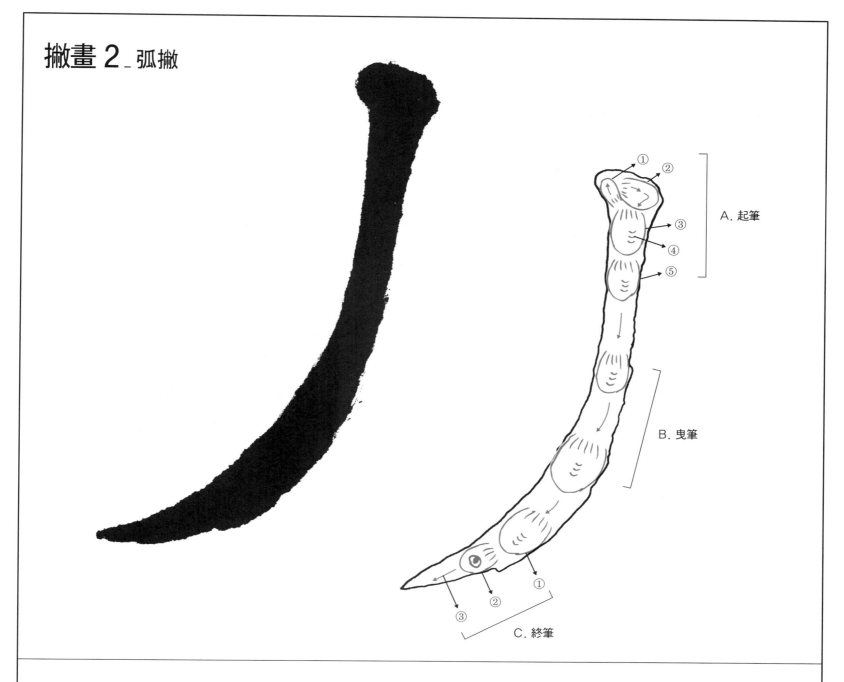

A. 起筆

그림① 入鋒 : 화살표 방향을 따라 붓끝으로 逆入한다.

그림② 頓挫 : 화살표의 각도를 따라 그림②의 모양으로 눌러준다.

그림③,④ 頓挫·戰掣 : 그림③의 모양으로 頓挫하고, 이어서 戰掣를 사용하며 筆毛를 정돈한다.

그림⑤ 戰掣 : 다시 한번 戰掣를 써서 下行할 준비에 들어간다.

B. 曳筆

曳筆(허리 부분)에서는 다소 가늘게 하여 左·下行한다. 이때 힘이 빠지기 쉬우므로 戰掣와 함께 붓을 다져 나아가며 강하게 한다.

C. 終筆

그림① 左·下行 : 그림①에서 일단 멈추었다가 戰掣를 사용하며 筆毛를 정돈한 다음 빼낼 준비에 들어간다.

그림② 提筆 : 붓을 서서히 세워주며 그림 ◎의 표시에서 筆鋒을 완전히 세운다.

그림③ 收筆 : 화살표 방향으로 천천히 빼낸다. 이때 筆畫의 끝이 너무 날카롭지 않게 주의한다.

波磔 1_縱波

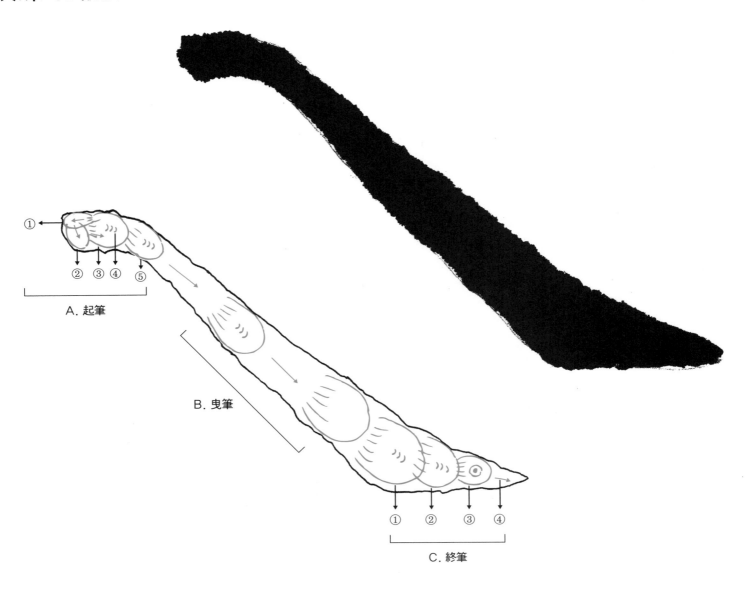

A. 起筆

그림① 入鋒 : 화살표 방향을 따라 붓끝으로 逆入한다.

그림② 頓挫 : 화살표를 따라 그림의 모양으로 살짝 눌러준다.

그림③,④ 提挫·戰掣 : 그림③의 모양으로 提挫하고, 이어서 戰掣를 써서 筆毛를 정돈한다.

그림⑤ 戰掣 : 다시 한번 戰掣를 사용하며 筆毛를 정돈하여 右·下行할 준비를 한다.

B. 曳筆

과감한 起伏과 긴 波長의 戰掣를 사용하며 힘차게 右·下行한다. 이때 화살표 방향을 따라 점차 누르면서 나아간다.

C. 終筆

그림① 頓挫·戰掣 : 그림①에서 힘차게 멈춘다. 이어서 戰掣를 사용하며 筆毛를 정돈한다.

그림② 戰掣 : 右로 방향을 바꾸어 戰掣를 사용하며 붓을 빼내면서 밀어낸다.

그림③ 提筆 : 붓을 차츰차츰 세워주며 그림 ◎의 표시에서 붓끝을 완전히 세운다.

그림④ 收筆 : 화살표 방향으로 빼낸다. 이때 끝이 너무 날카롭지 않게 주의한다.

波磔 2 _ 橫波

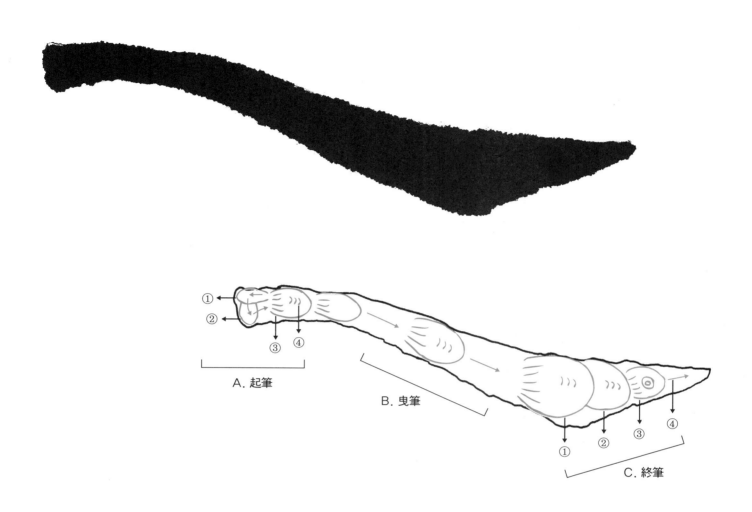

A. 起筆

B. 曳筆

C. 終筆

A. 起筆

그림① 入鋒 : 화살표의 각도를 따라 붓끝으로 逆入한다.

그림② 頓挫 : 화살표를 따라 그림②의 모양으로 살짝 눌러준다.

그림③,④ 頓挫·戰掣 : 그림③의 모양으로 頓挫하고, 이어서 戰掣를 써서 筆毛를 정돈한다.

그림⑤ 戰掣 : 다시 한번 戰掣를 사용하며 筆毛를 정돈하여 右·下行할 준비에 들어간다.

B. 曳筆

과감한 起伏과 긴 波長의 戰掣를 사용하며 힘차게 右·下行한다. 이때 점차 누르면서 과감하게 나아간다.

C. 終筆

그림① 頓挫·戰掣 : 그림①에서 힘차게 멈춘다. 이어서 戰掣를 사용하며 筆毛를 정돈한다.

그림② 戰掣 : 右로 방향을 바꾸어 戰掣를 사용하며 붓을 빼내면서 밀어낸다.

그림③ 提筆 : 붓을 차츰차츰 세워주며 그림 ◎의 표시에서 붓끝은 완전히 세운다.

그림④ 收筆 : 화살표 방향으로 빼낸다. 이때 筆畫의 끝이 너무 뾰족해지지 않도록 주의한다.

鉤畫 1 _ 豎鉤

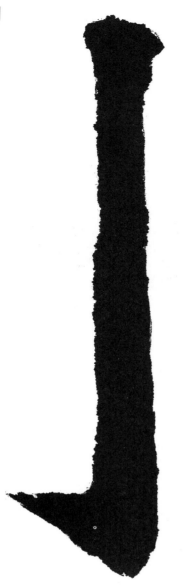

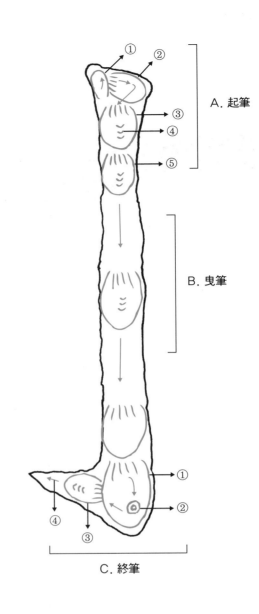

A. 起筆

그림① 入鋒 : 화살표 방향을 따라 붓끝으로 逆入한다.

그림② 頓挫 : 화살표의 각도를 따라 그림②의 모양으로 눌러준다.

그림③,④ 頓挫·戰掣 : 그림③의 모양으로 頓挫하고, 이어서 戰掣를 사용하며 筆毛를 정돈한다.

그림⑤ 戰掣 : 다시 한번 戰掣을 사용하며 下行할 준비를 한다.

B. 曳筆

과감한 起伏과 긴 波長의 戰掣를 사용하며 힘차게 下行한다.

C. 終筆

그림① 頓挫 : 그림①의 모양으로 힘차게 멈춘다.

그림② 提筆 : 화살표의 각도를 따라 붓을 들어주며 提筆하여 그림 ◎의 표시에서 붓끝을 세운다.

그림③ 頓挫 : 화살표의 각도를 따라 붓을 뒤집으며 頓挫한다. 이어서 戰掣를 사용하며 筆毛를 가지런하게 한다.

그림④ 出鋒 : 화살표의 각도로 삐쳐낸다.

鉤畫 2 _ 斜鉤

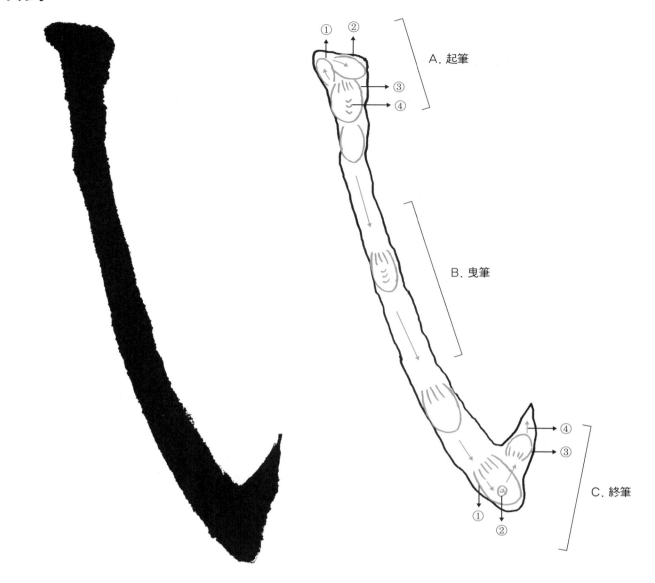

A. 起筆

그림① 入鋒 : 화살표 방향을 따라 붓끝으로 逆入한다.

그림② 頓挫 : 화살표의 각도를 따라 누르며 頓挫한다.

그림③,④ 頓挫·戰掣 : 그림③의 모양으로 頓挫하고, 이어서 戰掣로서 筆毛를 정돈한다.

B. 曳筆

斜鉤는 굵지 않게 하고, 線質은 隸意가 있게 하였다. 또한 筆鋒을 곧게 세워서 다져 나아가는 방법을 사용하여 강하게 한다.

C. 終筆

그림① 頓挫 : 그림①에서 힘차게 頓挫한다.

그림② 提筆 : 붓을 들어 올리면서 提筆하여 그림 ◎의 표시에서 붓을 완전히 세운다.

그림③ 頓挫 : 그림③의 모양으로 붓을 頓挫한다.

그림④ 出鋒 : 화살표 방향을 따라 出鋒한다.

鉤畫 3_ 橫折豎鉤

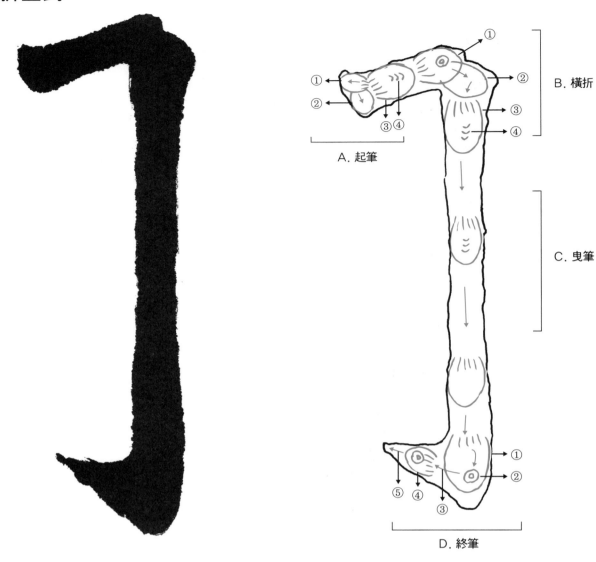

A. 起筆

그림① 入鋒 : 화살표 방향으로 逆入한다.

그림② 頓挫 : 그림②의 모양으로 살짝 누르며 頓挫한다.

그림③,④ 頓挫·戰掣 : 그림③의 모양으로 頓挫하고, 이어서 戰掣를 사용하며 筆毛를 정돈한다.

B. 橫折

그림① 提筆 : 붓을 들어서 그림 ◎의 표시에서 筆鋒을 완전히 세운다.

그림② 頓挫 : 화살표의 각도를 따라 그림②의 모양으로 頓挫한다.

그림③,④ 頓挫·戰掣 : 그림③의 모양으로 頓挫하고, 이어서 戰掣로서 筆毛를 정돈한다.

C. 曳筆

과감한 起伏과 긴 波長의 戰掣를 사용하며 힘차게 下行한다.

D. 終筆

그림① 頓挫 : 그림①의 모양으로 힘차게 멈춘다.

그림② 提筆 : 화살표의 각도를 따라 提筆하여 그림 ◎의 표시에서 筆鋒을 완전히 세운다.

그림③,④ 頓挫 : 그림③의 화살표 각도를 따라 그림④의 모양으로 頓挫하여 다시 그림 ◎의 표시에서 붓끝을 세운다.

그림⑤ 出鋒 : 화살표의 각도로 삐쳐낸다.

鉤畫 4 _ 橫折鉤

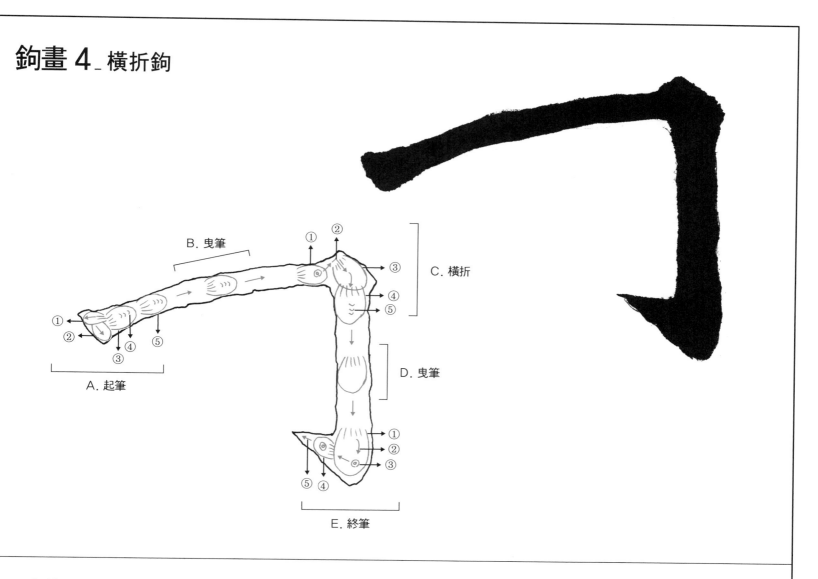

A. 起筆

그림① 入鋒 : 화살표 방향을 따라 붓끝으로 逆入한다.

그림② 頓挫 : 화살표 방향으로 살짝 누르며 頓挫한다.

그림③,④ 頓挫·戰掣 : 그림③의 모양으로 頓挫하고, 이어서 戰掣를 사용하며 筆毛를 정돈한다.

그림⑤ 戰掣 : 다시 한번 戰掣를 사용하며 筆毛를 가지런하게 한다.

B. 曳筆

과감한 起伏과 긴 波長의 戰掣를 사용하며 筆鋒를 다져 나아간다.

C. 橫折

그림① 提筆 : 그림①에서 일단 멈추었다가 붓을 들어 올리며 그림 ◎의 표시에서 筆鋒을 완전히 세운다.

그림②,③ 頓挫 : 그림②가 가리키는 각도로 붓끝을 옮겨서 다시 그림③의 모양으로 누르며 頓挫한다.

그림④,⑤ 頓挫·戰掣 : 그림④의 모양으로 누르며 頓挫하고, 이어서 戰掣를 사용하며 筆毛를 정돈한다.

D. 曳筆

과감한 起伏을 사용하며 굵고 힘차게 나아간다.

E. 終筆

그림① 頓挫 : 그림①의 모양으로 힘차게 멈춘다.

그림②,③ 提筆 : 그림②의 화살표를 따라 붓을 들면서 그림③의 ◎표시에서 筆鋒을 완전히 세운다.

그림④ 頓挫 : 그림④의 각도를 따라 살짝 頓挫하여 그림 ◎의 표시에서 筆鋒을 완전히 세운다.

그림⑤ 出鋒 : 화살표 방향으로 出鋒한다.

鉤畫 5_ 橫折左斜鉤

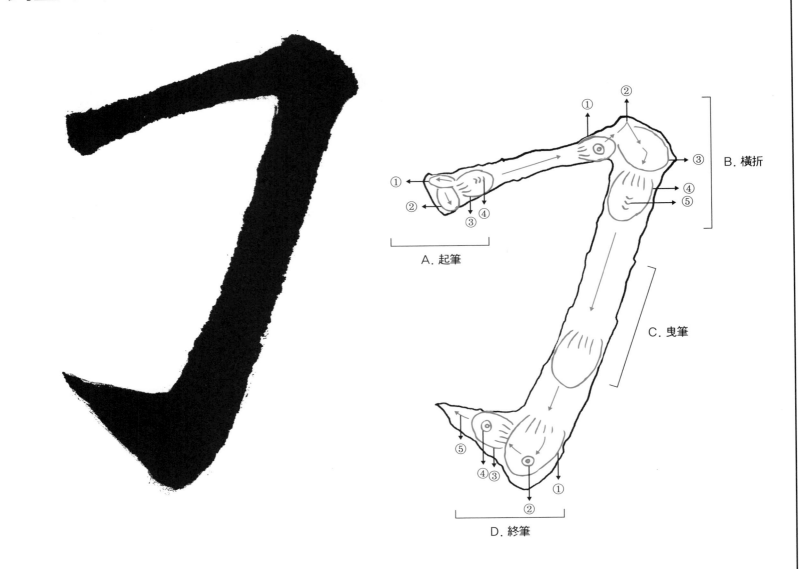

A. 起筆

그림① 入鋒 : 화살표 방향을 따라 붓끝으로 逆入한다.

그림② 頓挫 : 화살표 방향으로 살짝 누르며 頓挫한다.

그림③,④ 頓挫 · 戰掣 : 그림③의 모양으로 頓挫하고, 이어서 戰掣를 사용하며 筆鋒을 가지런하게 정리한다.

B. 橫折

그림① 提筆 : 그림①에서 일단 멈추었다가 그림 ◎의 표시에서 붓을 완전히 세운다.

그림②,③ 頓挫 : 그림②의 꺾어진 화살표 모양으로 붓끝을 옮겨서 그림③의 모양으로 頓挫한다.

그림④,⑤ 頓挫 · 戰掣 : 그림④의 모양으로 頓挫하고, 이어서 戰掣를 사용하며 筆鋒를 정돈한다.

C. 曳筆

과감한 起伏과 戰掣를 사용하며 굵고 힘차게 그어 나아간다.

D. 終筆

그림①,② 頓挫 · 提筆 : 그림①의 모양으로 頓挫하여 붓을 들어 올리며 그림 ◎의 표시에서 筆鋒을 완전히 세운다.

그림③,④ 頓挫 · 提筆 : 그림③의 모양으로 살짝 頓挫하여 다시 그림 ◎의 표시에서 붓을 완전히 일으켜 세운다.

그림⑤ 出鋒 : 그림⑤의 화살표 방향으로 出鋒한다.

鉤畫 6 _ 橫折右斜鉤

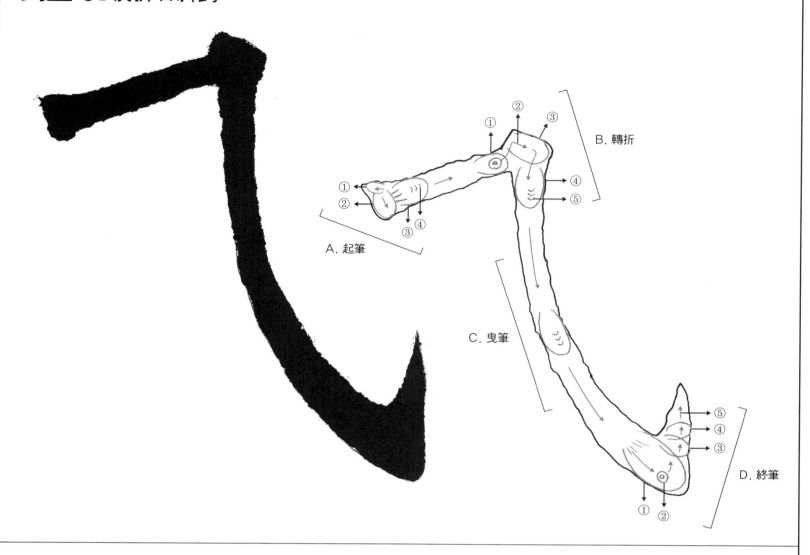

A. 起筆

그림① 入鋒 : 화살표 방향을 따라 붓끝으로 逆入한다.

그림② 頓挫 : 화살표 방향을 따라 그림②의 모양으로 頓挫한다.

그림③,④ 頓挫·戰掣 : 그림③의 모양으로 頓挫하여 戰掣로서 筆鋒를 가지런하게 정돈한다.

B. 轉折

그림① 提筆 : 그림①의 모양으로 일단 멈춘다. 이어서 붓을 들면서 그림 ◎의 표시에서 筆鋒를 완전히 세운다.

그림②,③ 提筆·頓挫 : 그림②의 꺾어진 화살표 모양이 되도록 붓끝으로 提筆하여 그림③의 모양으로 頓挫한다.

그림④,⑤ 頓挫·戰掣 : 그림④로 향한 화살표를 따라 頓挫하여 戰掣를 쓰며 筆鋒를 정돈한다.

C. 曳筆

曳筆 부분은 다소 가늘면서 강한 느낌을 주는 것이 중요하다. 그리고 線質은 隷意가 있게 하며, 起伏과 戰掣를 사용하면서 曳筆하는 것이 좋다.

D. 終筆

그림① 頓挫 : 그림①의 모양으로 힘차게 멈춘다.

그림② 提筆 : 붓을 들어 올려 그림 ◎의 표시에서 筆鋒를 완전히 세운다.

그림③,④ 提筆 : 그림②의 ◎표시에서 위로 향한 화살표를 따라 그림③의 모양으로 붓을 세워서 작은 점을 찍고, 이어서 그림④의 모양으로 옮긴다.

그림⑤ 出鋒 : 그림⑤의 화살표 각도를 따라 出鋒한다.

鉤畫 7_ 竪彎鉤

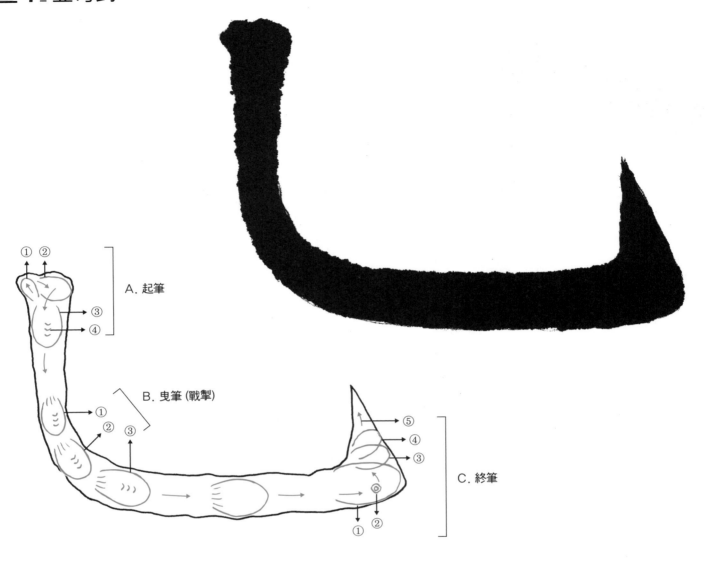

A. 起筆

그림① 入鋒 : 화살표 방향을 따라 붓끝으로 逆入한다.

그림② 頓挫 : 화살표의 각도를 따라 살짝 누르며 頓挫한다.

그림③,④ 頓挫·戰掣 : 그림③의 모양으로 頓挫하고, 이어서 戰掣를 사용하며 筆鋒을 정돈한다.

B. 曳筆 (戰掣)

그림①,②,③의 부분은 둥글게 轉하는 곳이다. 따라서 筆毛가 헝클어지기 쉬우므로, 천천히 戰掣를 사용하며 筆毛를 정돈하면서 中鋒을 유지하는 것이 중요하다.

C. 終筆

그림①,② 頓挫·提筆 : 그림①의 모양으로 힘 있게 멈춘 다음, 오른쪽을 가리키는 화살표 방향으로 붓을 끌면서 들어 올려 그림 ◎의 표시에서 筆鋒을 완전히 세운다.

그림③,④ 提筆 : 그림②의 ◎표시에서 세워진 붓을 다시 화살표 방향으로 옮겨서 그림③의 모양으로 살짝 점을 찍듯이 한다. 이어서 붓을 들면서 그림④의 모양으로 옮긴다.

그림⑤ 出鋒 : 비스듬한 中鋒의 상태에서 그대로 화살표 방향으로 出鋒한다.

鉤畫 8 _ 竪彎鉤 2

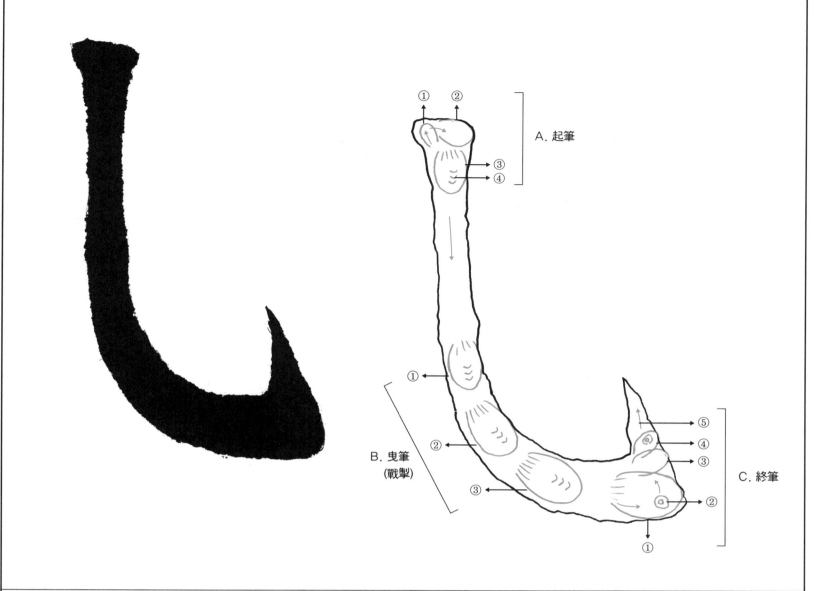

A. 起筆

그림① 入鋒 : 화살표 방향을 따라 붓끝으로 逆入한다.

그림② 頓挫 : 그림②의 모양으로 살짝 누르며 頓挫한다.

그림③,④ 頓挫 · 戰掣 : 그림③의 모양으로 頓挫하고, 이어서 戰掣를 사용하며 筆毛를 정돈하여 下行할 준비를 한다.

B. 曳筆 (戰掣)

그림①에 이르러서는 둥글게 轉하는 곳에서 붓이 헝클어지기 쉬우므로, 그림②,③에 이르기까지 戰掣를 사용하며 筆毛를 가지런하게 정돈하면서 조심스럽게 끌어가야 한다.

C. 終筆

그림① 頓挫 : 그림①의 모양으로 힘차게 멈춘다.

그림② 提筆 : 그림 ◎의 표시로 향한 화살표를 따라 붓을 들어 올려 그림 ◎의 표시에 이르러서는 筆鋒을 완전히 세운다.

그림③,④ 提筆 : 그림②의 ◎표시에서 세워진 붓을 다시 그림③의 모양으로 작은 점을 찍는다. 이어서 그림④로 옮겨 그림 ◎의 표시에서 筆鋒을 완전히 세운다.

그림⑤ 出鋒 : 화살표의 각도로 出鋒한다.

鉤畫 9 _ 右彎鉤

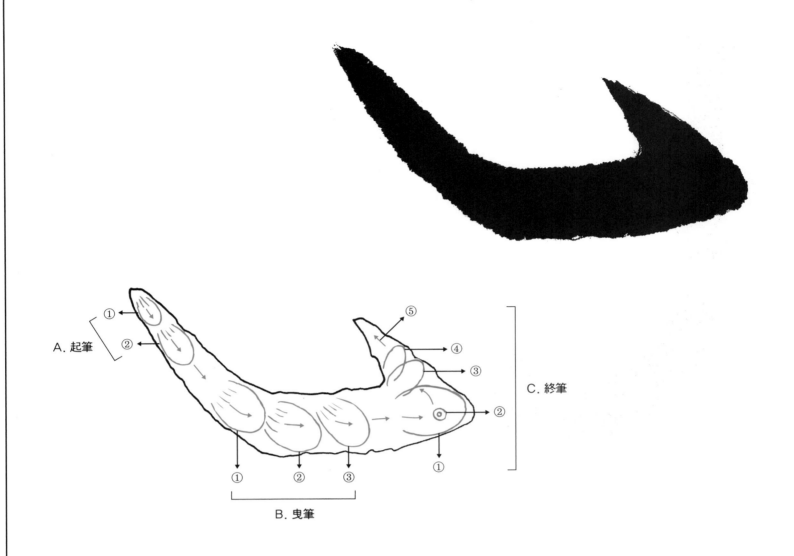

A. 起筆

그림① 入鋒 : 露鋒(붓끝이 드러남)으로 順入한다. 그러나 붓끝이 너무 날카롭게 드러나지 않도록 살짝 작은 점을 찍듯이 하면서 入鋒한다.

그림② 順行 : 그림②를 順行이라고 한 것은 순조롭게 그대로 가도 된다는 뜻이다.

B. 曳筆

그림①에서 일단 멈추었다가 천천히 그림 ②,③으로 曳筆한다. 이때 中鋒을 고집할 필요 없이 그냥 偏鋒으로 밀어 나아가도 괜찮다.

C. 終筆

그림① 頓挫 : 그림①에서 힘차게 멈춘다.

그림② 提筆 : 그림 ◎의 표시로 향한 화살표의 각도를 따라 붓을 들어 올리며 提筆하여 그림 ◎의 표시에서 筆鋒을 완전히 세운다.

그림③,④ 提筆 : 그림②의 ◎표시에서 세워진 붓을 옮겨서 그림③의 모양으로 작은 점을 찍고, 이어서 그림④로 옮기며 붓을 세운다.

그림⑤ 出鋒 : 그림⑤의 화살표 각도로 出鋒한다.

挑畫 _ 右上挑

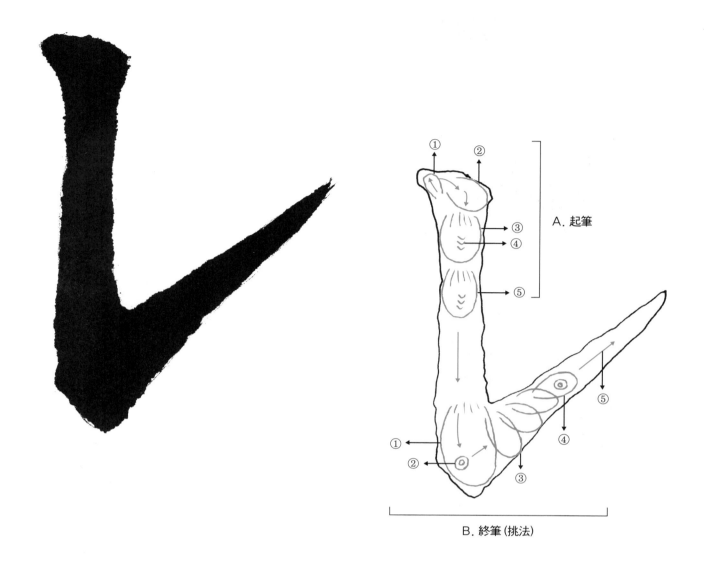

A. 起筆

B. 終筆 (挑法)

A. 起筆

그림① 入鋒 : 화살표 방향을 따라 붓끝으로 逆入한다.

그림② 頓挫 : 화살표의 각도를 따라 살짝 누르며 頓挫한다.

그림③,④ 頓挫·戰掣 : 그림③의 모양으로 頓挫하고, 다시 戰掣를 사용하며 筆鋒을 정돈하여 下行할 준비를 한다.

그림⑤ 戰掣 : 다시 한번 戰掣를 사용하며 筆毛를 가지런하게 정돈한다.

B. 終筆 (挑法)

그림① 頓挫 : 그림①의 모양으로 힘차게 멈춘다.

그림② 提筆 : 그림 ◎의 표시로 향한 화살표의 각도를 따라 붓을 들면서 끌어내리며, 그림 ◎의 표시에서 筆鋒을 완전히 세운다.

그림③,④ 提筆 : 그림②의 ◎표시에서 세운 筆鋒을 그림③의 모양으로 작은 점을 찍듯이 한다. 이어서 그림④로 향해서 차츰차츰 옮겨 가며, 그림④에 이르면 그림 ◎의 표시에서 筆鋒을 완전히 세운다.

그림⑤ 出鋒 : 그림④의 ◎표시에서 붓끝을 가지런하게 세운 다음, 그림⑤의 화살표를 따라 出鋒한다.

扌部

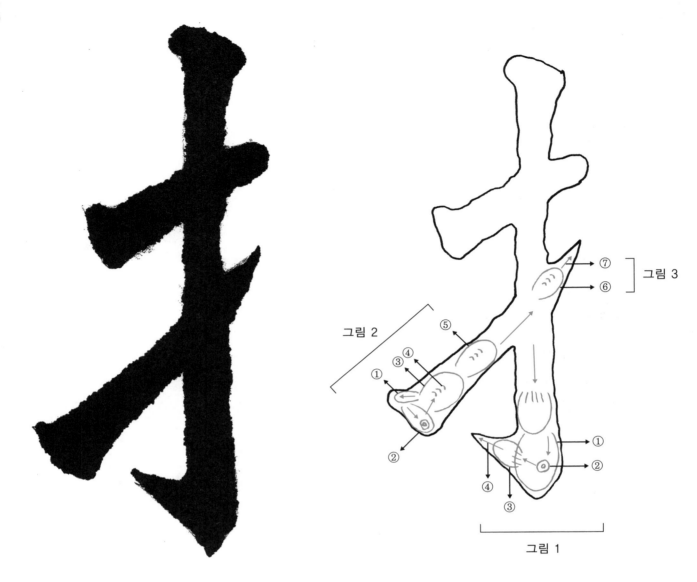

그림 1

그림①,② 頓挫·提筆 : 그림①의 모양으로 힘 있게 頓挫하고, 이어서 그림 ◎의 표시에서 提筆로 筆鋒을 세운다.

그림③,④ 出鋒 : 그림②의 ◎표시에서 세워진 붓을 그림③의 모양으로 뒤집듯이 찍는다. 이어서 그림④의 화살표 방향으로 出鋒한다.

그림 2

그림① 入鋒 : 화살표 방향을 따라 붓끝으로 逆入한다.

그림② 頓挫 : 그림②의 화살표 각도를 따라 頓挫하고, 이어서 그림 ◎의 표시에서 붓을 세운다.

그림③,④ 頓挫·戰掣 : 그림③의 모양으로 頓挫하고, 이어서 戰掣를 사용하며 筆鋒을 정돈한다.

그림⑤ 戰掣 : 다시 한번 戰掣를 사용하여 筆毛의 상태가 좋게 한다.

그림 3

그림⑥ 戰掣 : 다음 동작이 되는 出鋒에서 붓끝을 뾰족하게 잘 빼내기 위하여 戰掣를 사용하며 筆鋒을 가지런하게 한다.

그림⑦ 出鋒 : 화살표의 각도로 出鋒하되 너무 날카롭지 않게 한다.

示部

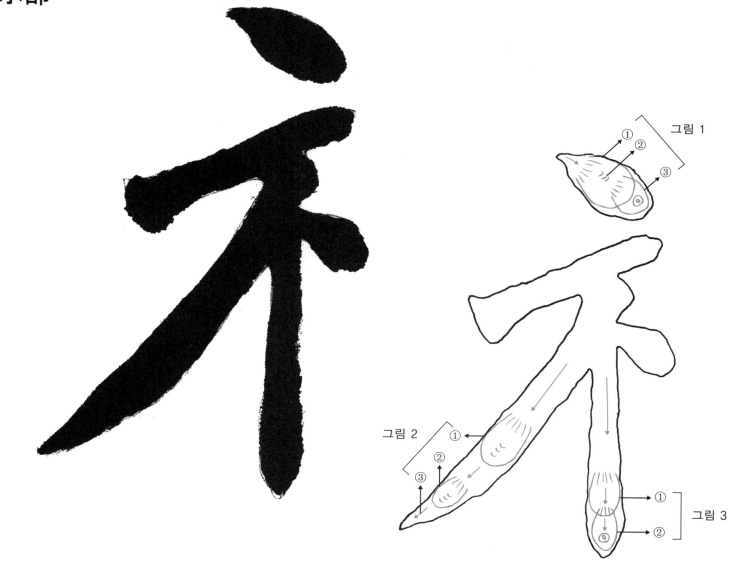

그림 1

그림① 頓挫 : 화살표 방향으로 힘차게 눌러서 멈춘다.

그림② 戰掣 : 눌러서 벌어진 붓털을 다시 모으기 위하여 戰掣를 사용하며 천천히 붓을 들면서 끌어준다.

그림③ 提筆 : 그림③의 ◎표시에서 붓을 완전히 세우고 무겁게 뗀다.

그림 2

그림① 戰掣 : 그림①의 모양으로 일단 멈추어서 戰掣를 사용하며 筆毛를 가지런하게 정돈한다. 이어서 화살표 방향으로 나아간다.

그림②,③ 戰掣 · 出鋒 : 그림②에서 다시 한번 戰掣를 사용하며 筆毛를 가지런하게 정돈한다. 이어서 화살표 방향으로 出鋒한다.

그림 3

그림① 頓挫 : 그림①의 모양으로 가볍게 頓挫하여 일단 멈춘다.

그림② 提筆 : 붓을 천천히 들면서 提筆하여 그림 ◎의 표시에서 筆鋒을 세운 다음, 逆入으로 收筆한다.

忄部

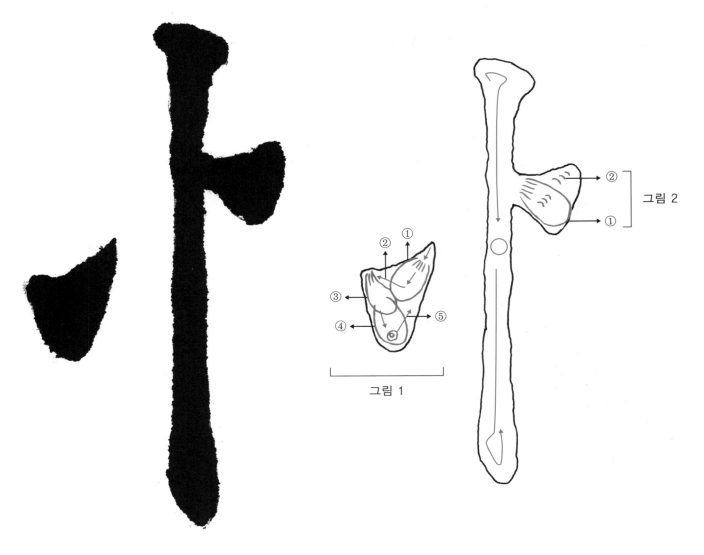

그림 1

그림 2

그림 1

그림①,② 入鋒·提筆 : 그림①의 모양으로 入鋒하여 붓을 세워서 그림①의 화살표 방향으로 붓끝을 옮긴다.

그림③,④ 頓挫 : 그림③,④의 순으로 내려가며 頓挫한다. 이어서 그림 ◎의 표시에서 筆鋒을 완전히 세운다.

그림⑤ 逆入 : 그림④의 ◎표시에서 세워진 붓끝으로 그림⑤의 화살표 방향으로 逆入하며 收筆한다.

그림 2

그림① 頓挫 : 그림①의 모양으로 과감하게 점을 찍는다.

그림② 戰掣 : 그림①에서부터 戰掣를 사용하며 차츰차츰 붓을 일으켜 세우면서 밀어간다. 이어서 筆鋒이 완전히 세워지면 무겁게 收筆한다.

※ 縱畫은 O표시한 곳에서 약간 힘을 빼며 날씬하게 한다. 이때 筆畫이 약해지기 쉬우므로, 鋒을 다져 나아가며 강함을 잃지 않아야 한다.

火部

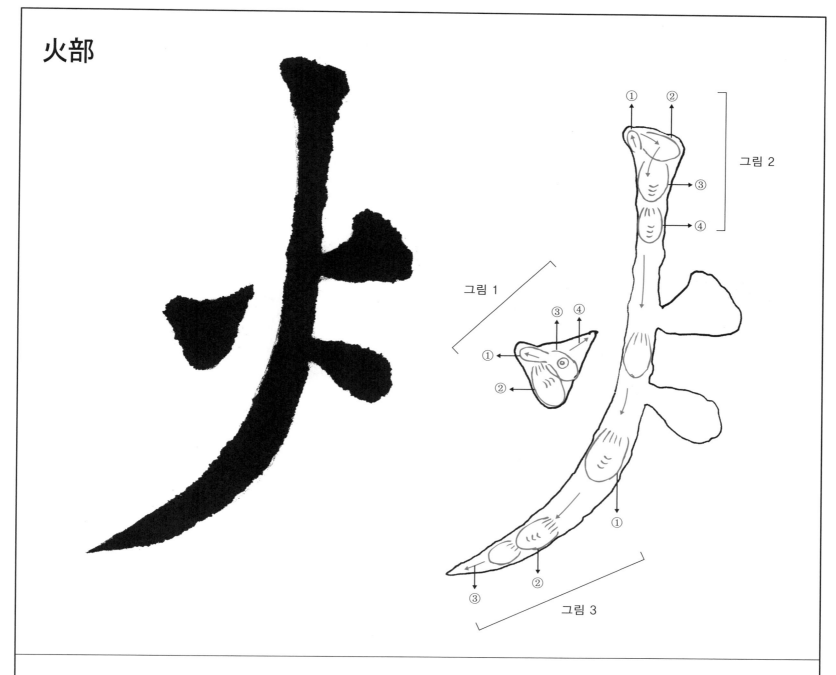

그림 1

그림① 入鋒 : 화살표 방향을 따라 붓끝으로 逆入한다.

그림② 頓挫 : 그림②의 모양으로 頓挫하고, 이어서 戰掣를 사용하며 提筆한다.

그림③,④ 提筆·出鋒 : 그림③의 ◎표시에서 筆鋒을 세운 다음, 그림④의 화살표 방향으로 出鋒한다.

그림 2

그림① 入鋒 : 화살표 방향을 따라 붓끝으로 逆入한다.

그림② 頓挫 : 화살표의 각도를 따라 그림②의 모양으로 頓挫한다.

그림③,④ 戰掣 : 그림③의 모양으로 頓挫하고, 이어서 戰掣를 사용하며 筆毛를 정돈하여 그림④로 下行한다. 다시 戰掣를 사용하며 中鋒
　　　　　　으로 나아간다.

그림 3

그림① 戰掣 : 그림①에서 약간 누르면서 볼륨을 준다. 이어서 戰掣를 사용하며 筆毛를 가지런하게 하여 左·下行한다.

그림② 戰掣 : 그림②에서 다시 한번 戰掣를 사용하며 筆毛를 정돈한다.

그림③ 出鋒 : 그림③의 화살표 방향으로 出鋒한다.

禾部

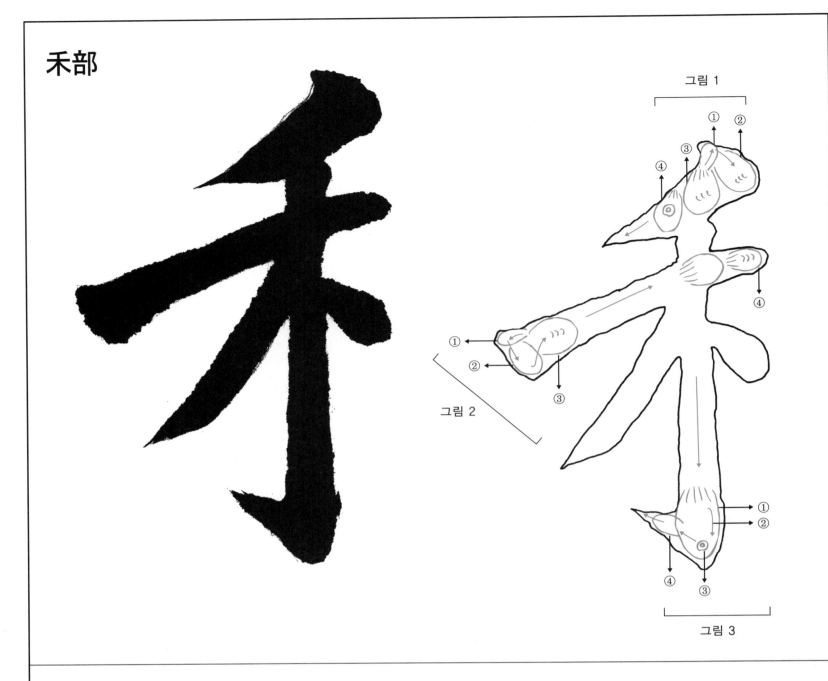

그림 1

그림① 入鋒 : 화살표 방향을 따라 붓끝으로 逆入한다.

그림② 戰掣 : 그림②의 모양으로 頓挫하고, 이어서 戰掣를 사용하며 筆毛를 정돈한다.

그림③ 戰掣 : 짧은 撇畫의 경우에는 偏鋒으로 쓰기 때문에, 筆毛를 가지런하게 하기 위해서는 戰掣를 많이 쓴다.

그림 2

그림① 入鋒 : 화살표 방향으로 붓끝을 逆入한다.

그림② 頓挫 : 화살표 방향을 따라 그림②의 모양으로 頓挫한다. 이어서 提筆로 筆鋒을 일으켜 세운다.

그림③ 戰掣 : 그림③의 모양으로 頓挫하고, 이어서 戰掣를 사용하며 筆毛를 정돈하고 右行할 준비를 한다.

그림④ 戰掣 : 그림④에서 일단 가볍게 멈춘 다음, 戰掣를 써서 빼는 듯하여 筆鋒을 세우면서 收筆한다.

그림 3

그림① 頓挫 : 그림①의 모양으로 힘차게 멈춘다.

그림②,③ 提筆 : 그림②의 화살표를 따라 붓을 들며 끌어서 그림 ◎의 표시에서 筆鋒을 완전히 세운다.

그림④ 出鋒 : 그림④의 모양으로 작은 점을 찍어서 화살표의 방향으로 出鋒한다.

才部

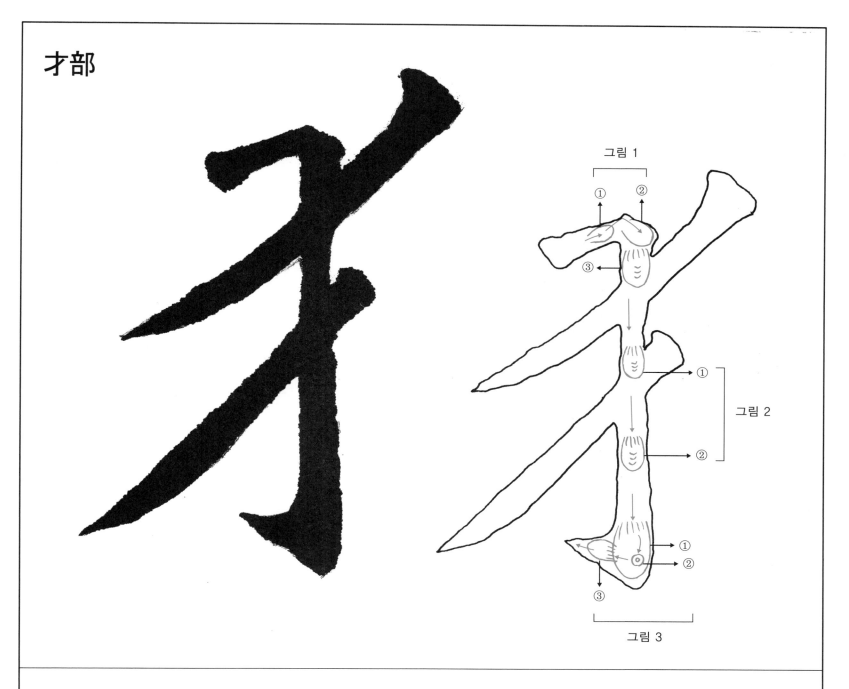

그림 1

그림 2

그림 3

그림 1

그림①,② 橫折 : 그림①의 모양으로 일단 멈추어서 붓을 세운 다음, 화살표의 꺾인 부분으로 올라가서 화살표의 각도로 頓挫한다.

그림③ 戰掣 : 그림③의 모양으로 내려가서 戰掣를 사용하며 筆鋒을 정돈한다.

그림 2

그림①,② 戰掣 : 세로 긋는 획의 경우에는 허리 부분을 약간 날씬하게 하기 때문에, 그림①,②에서는 戰掣를 써서 조심스럽게 下行한다.

그림 3

그림①,② 提筆 : 그림①에서 일단 멈춘 다음, 화살표를 따라 提筆하여 그림 ◎의 표시에서 筆鋒을 세운다.

그림③ 出鋒 : 그림②의 ◎표시에서 세운 筆鋒을 그림③의 모양으로 작은 점을 찍듯이 하여 화살표 방향으로 出鋒한다.

女部

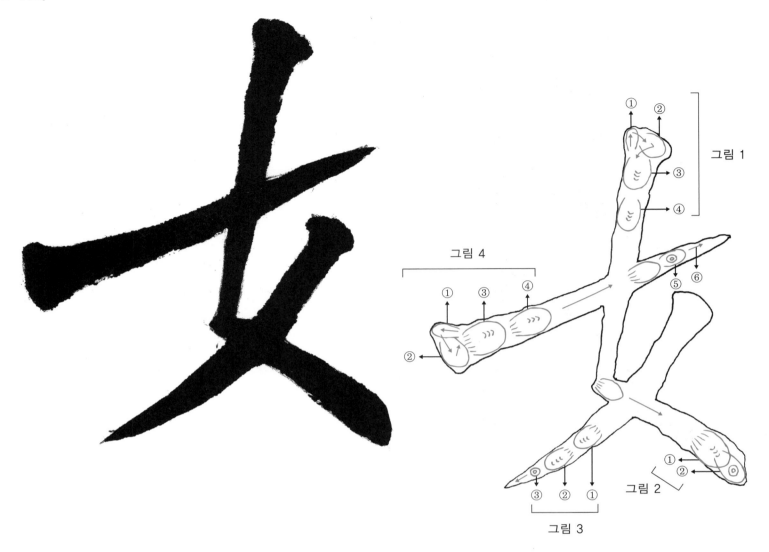

그림 1

그림① 入鋒 : 화살표 방향으로 逆入한다.

그림② 頓挫 : 그림②의 모양으로 頓挫한다.

그림③ 戰掣 : 그림③의 모양으로 頓挫하고, 이어서 戰掣를 사용하며 下行한다.

그림 2

그림①,② 頓挫·戰掣·提筆 : 그림①의 모양으로 頓挫하고, 이어서 戰掣를 사용하며 提筆하여 그림 ◎의 표시에서 筆鋒을 완전히 세운다.

그림 3

그림①,②,③ 戰掣·提筆 : 그림①,②에서 戰掣를 사용하여 그림 ◎의 표시에서 筆鋒을 완전히 세운 다음, 화살표 방향으로 出鋒한다.

그림 4

그림① 入鋒 : 화살표 방향으로 逆入한다.

그림② 頓挫 : 그림②의 모양으로 頓挫하여 붓을 세운다.

그림③,④ 戰掣 : 그림③의 모양으로 頓挫하여 戰掣를 써서 그림④의 방향으로 나아간다.

그림⑤,⑥ 提筆 : 그림⑤의 ◎의 표시에서 筆鋒을 완전히 세운 다음, 그림⑥의 화살표 방향으로 出鋒한다.

食部

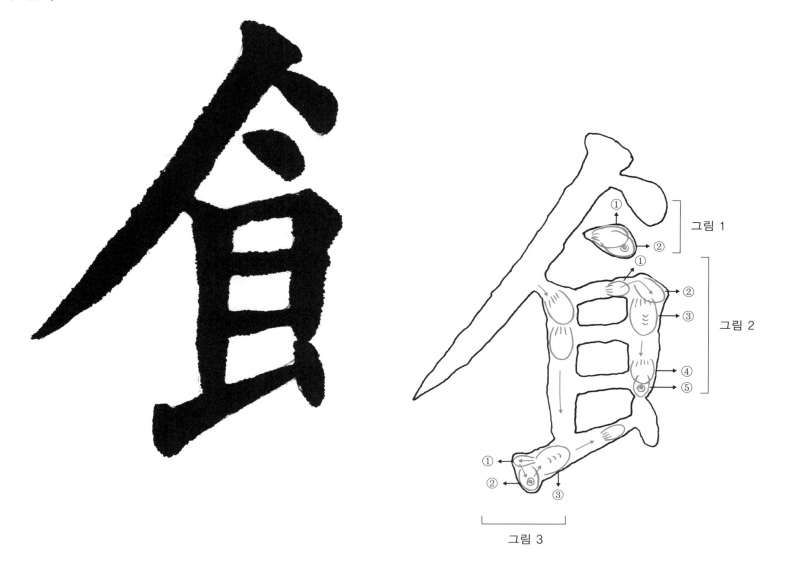

그림 1

그림① 入鋒 : 그림①의 모양과 같이 平點으로 찍는다.

그림② 提筆 : 이어서 살짝 각도를 바꾸며 그림 ②의 모양으로 옮겨서 그림 ◎의 표시에서 筆鋒을 세운다.

그림 2

그림①,② 提筆·頓挫 : 꺾어진 화살표를 따라 붓을 들면서 위쪽 모서리로 옮긴 다음, 다시 그림②의 모양으로 頓挫한다.

그림③ 頓挫·戰掣 : 그림③의 모양으로 頓挫하고, 이어서 戰掣를 사용하며 下行할 준비에 들어간다.

그림④,⑤ 提筆 : 그림④에서 일단 멈춘 다음, 提筆을 사용하며 그림 ◎의 표시에서 筆鋒을 세운다.

그림 3

그림① 入鋒 : 화살표의 각도를 따라 붓끝으로 逆入한다.

그림② 頓挫 : 그림②의 모양으로 頓挫하고, 이어서 提筆을 사용하며 그림 ◎의 표시에서 筆鋒을 완전히 세운다.

그림③ 戰掣 : 그림③의 모양으로 頓挫하고, 이어서 戰掣를 사용하며 筆鋒을 정돈하여 右行한다.

走部

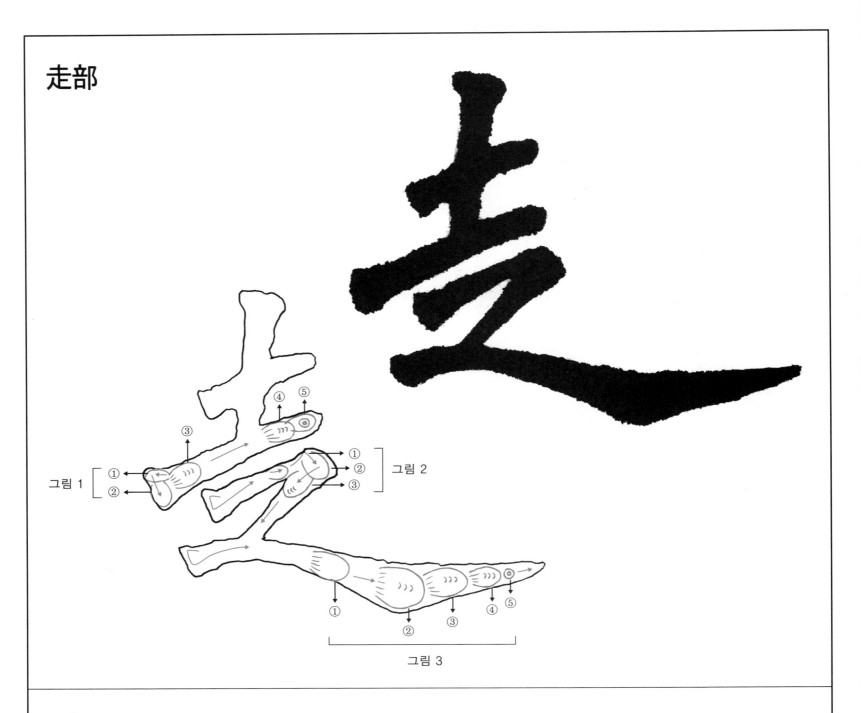

그림 1

그림①,②,③ 入鋒·頓挫·戰掣 : 그림①의 화살표 방향으로 逆入하여 그림②의 모양으로 頓挫한다. 이어서 그림③의 모양으로 頓挫하여 戰掣를 사용하며 右行한다.

그림④,⑤ 提筆 : 그림④에서 일단 멈춘 다음, 戰掣를 사용하며 提筆하여 그림⑤의 ◎의 표시에서 筆鋒을 세우며 收筆한다.

그림 2

그림①,② 提筆·頓挫 : 그림①의 꺾어진 화살표를 따라 붓끝으로 옮겨서 그림②의 모양으로 頓挫한다.

그림③ 戰掣 : 그림③의 모양으로 頓挫한 다음, 戰掣를 사용하며 右·下行할 준비를 한다.

그림 3

그림①,② 頓挫 : 그림①에서부터 점차 누르면서 그림②에서 일단 힘차게 멈춘다. 이어서 戰掣를 사용하며 筆鋒을 정돈하며 右行한다.

그림③,④,⑤ 戰掣·出鋒 : 그림③에서 그림④에 이르기까지 戰掣를 사용하며 右行하여, 그림⑤의 ◎표시에서 筆鋒을 완전히 세워 화살표 방향으로 出鋒한다.

口部

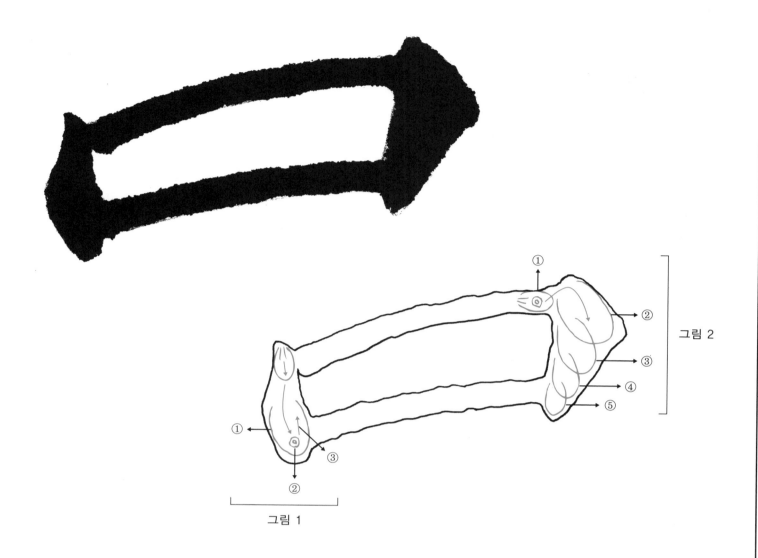

그림 1

그림 1

그림① 頓挫 : 곡선을 이루고 있는 화살표를 따라 방향을 바꾸며 그림①의 모양으로 힘 있게 頓挫한다.

그림② 提筆 : 화살표를 따라 붓을 끌면서 일으켜 세워 그림 ◎의 표시에서 筆鋒을 완전히 세운다.

그림③ 逆入收筆 : 그림②의 ◎표시에서 완전히 세워진 筆鋒을 위쪽을 향한 화살표의 각도로 逆入하며 收筆한다.

※ 逆入收筆하는 이유는 한 획을 마무리하고 붓을 뗄 때 筆鋒을 완전히 세워서 거두기 위한 방법이다. 그래야만 다음 획을 쓸 때 편리하기 때문이다.

그림 2

그림① 提筆 : 그림①에 표시한 ◎에서 붓을 완전히 세운다.

그림② 頓挫 : 그림①의 ◎표시에서 세워진 붓끝으로 꺾어진 화살표를 따라 필획의 위쪽 모서리로 옮긴 다음, 아래쪽으로 향한 화살표를 따라 그림②의 모양으로 頓挫한다.

그림③,④,⑤ 提筆 : 붓을 차츰차츰 세우면서 그림③,④,⑤의 모양으로 提筆한다. 이때 그림⑤에 이르러서는 筆鋒을 완전히 세워서 收筆하여 다음 획을 편리하게 쓰기 위한 준비를 한다.

口部

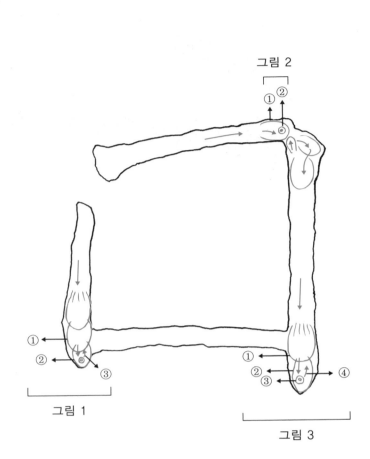

그림 2

그림 1

그림 3

그림 1

그림① 頓挫 : 그림①의 모양으로 일단 멈춘 다음, 붓을 약간 들면서 그림②로 향한다.

그림② 提筆 : 그림②의 모양으로 提筆하여 멈춘다. 이어서 붓을 일으켜 세우며 그림 ◎의 표시에서 붓을 완전히 세운다.

그림③ 收筆 : 그림②의 ◎표시에서 筆鋒을 완전히 세워 위쪽으로 향한 화살표를 따라 逆入으로 收筆한다.

그림 2

그림① 頓挫 : 그림①의 모양으로 일단 멈춘다.

그림② 提筆 : 그림 ◎의 표시에서 筆鋒을 완전히 세운다.

그림 3

그림① 頓挫 : 그림①의 모양으로 멈춘 다음, 붓을 들면서 아래로 향한다.

그림②,③,④ 提筆·收筆 : 붓을 살짝 들면서 그림②의 모양으로 멈추고, 다시 붓끝을 세워 그림 ◎의 표시에서 그림④의 화살표 방향으로

逆入收筆한다.

隹部

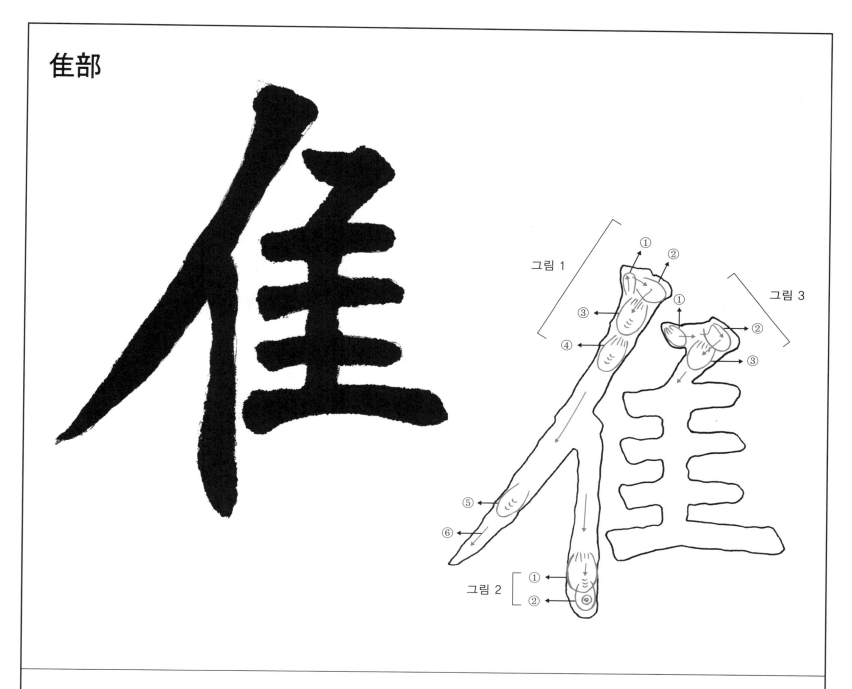

그림 1

그림①,② 入鋒·頓挫 : 화살표 방향을 따라 逆入하여 그림②의 모양으로 頓挫한다.

그림③,④ 戰掣 : 그림③,④에서 戰掣를 사용하며 筆毛를 정돈하여 순조로운 下行을 준비한다.

그림⑤,⑥ 戰掣·出鋒 : 그림⑤에서 잠시 멈춘 다음, 戰掣를 사용하며 筆鋒을 가지런하게 하여 그림⑥의 화살표 방향으로 出鋒한다.

그림 2

그림① 頓挫 : 그림①에서 일단 멈추어서 戰掣를 사용하며 筆毛를 정돈한다.

그림② 收筆 : 붓을 들면서 提筆하여 그림 ◎의 표시에서 筆鋒을 세워 逆入으로 收筆한다.

그림 3

그림① 入鋒 : 화살표 방향을 따라 붓끝으로 入鋒한다.

그림② 提筆·頓挫 : 꺾어진 화살표의 각도를 따라 붓을 들어 올리면서 그림②의 모양으로 頓挫한다.

그림③ 頓挫 : 그림③의 모양으로 가볍게 頓挫하여 화살표 방향으로 빼낸다.

雨部

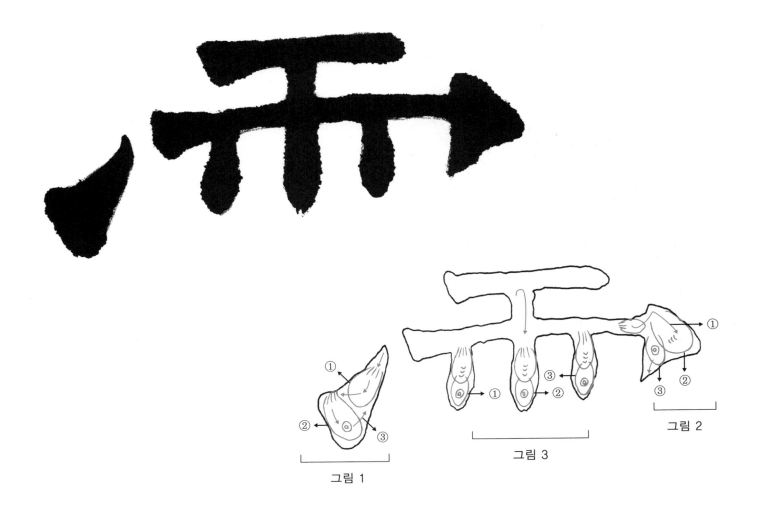

그림 1

그림 2

그림 3

그림 1

그림① 入鋒 : 화살표 방향으로 逆入한다.

그림② 頓挫·提筆 : 그림②의 화살표 방향으로 頓挫한 다음, 提筆을 써서 그림 ◎의 표시에서 筆鋒을 세운다.

그림③ 逆入 : 그림③의 화살표 방향으로 逆入하며 收筆한다.

그림 2

그림① 提筆 : 붓을 들어서 꺾어진 화살표 부분으로 옮긴다.

그림② 頓挫·戰掣 : 그림②의 모양으로 頓挫한다. 이때 붓이 눌려진 상태이기 때문에 戰掣를 사용하며 차츰차츰 붓을 일으켜 세운다.

그림③ 提筆 : 붓을 들어 올리며 그림 ◎의 표시에서 筆鋒을 세운 다음, 화살표 방향으로 出鋒한다.

그림 3

그림①,②,③ 戰掣·提筆 : 그림 〉〉〉의 표시에서 일단 멈춘다. 이어서 戰掣를 사용하며 천천히 붓을 들어 올려 그림 ◎의 표시에서 筆鋒을
세우며 엄숙하게 收筆한다.

戈部

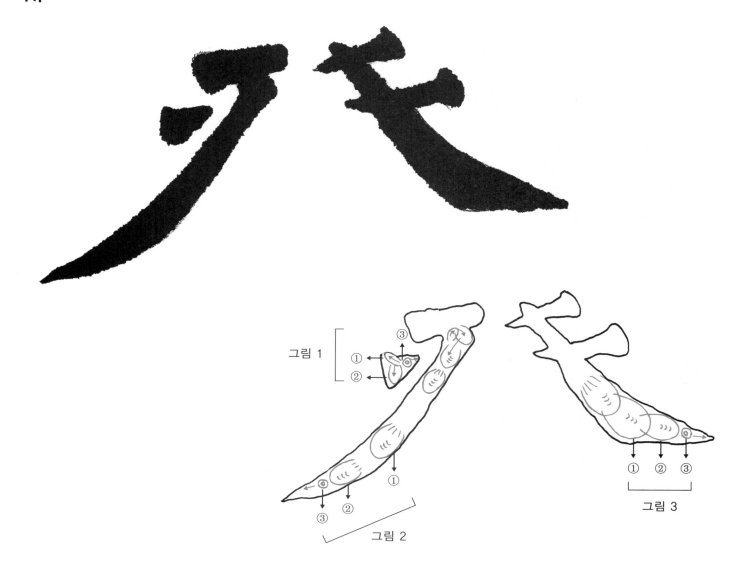

그림 1

그림① 入鋒 : 화살표 방향을 따라 붓끝으로 逆入한다.

그림②,③ 頓挫·提筆 : 그림②의 모양으로 頓挫한 다음, 그림 ◎의 표시에서 筆鋒을 완전히 세워 화살표 방향으로 出鋒한다.

그림 2

그림①,② 戰掣 : 그림①에서부터 살짝 누르면서 볼륨을 주고, 戰掣를 사용하며 그림②로 옮겨서 다시 戰掣를 사용하며 提筆한다.

그림③ 提筆 : 그림 ◎의 표시에서 筆鋒을 완전히 세워 화살표 방향으로 出鋒한다.

그림 3

그림①,② 頓挫·戰掣 : 그림①의 모양으로 頓挫하여 일단 멈춘다. 이어서 戰掣를 사용하며 그림②로 옮겨 다시 戰掣를 쓰며 提筆한다.

그림③ 提筆 : 그림 ◎의 표시에서 筆鋒을 세워 화살표 방향으로 出鋒한다.

疒部

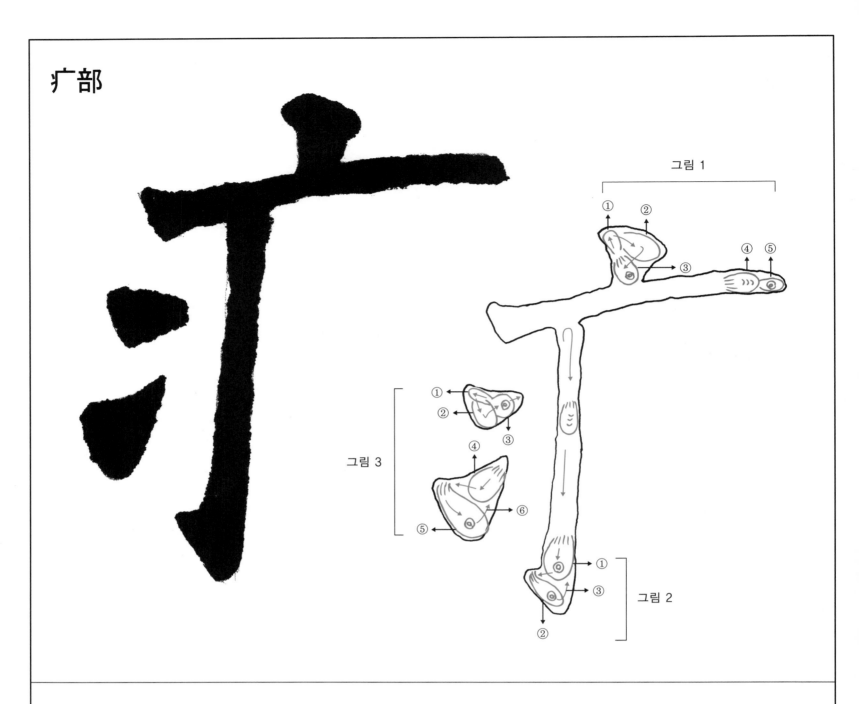

그림 1

그림①,②,③ 入鋒·頓挫·提筆 : 그림①의 逆入에 이어 그림②로 頓挫하여 붓을 뒤집듯이 하면서 그림③의 모양으로 옮기며, 다시 提筆로
그림 ◎의 표시에서 筆鋒을 세우면서 붓을 뗀다.

그림 2

그림① 頓挫 : 그림①의 모양으로 일단 멈춘다. 이어서 그림 ◎의 표시에서 筆鋒을 완전히 세운다.

그림② 頓挫 : 붓끝을 왼쪽 모서리로 옮겨서 그림②의 모양으로 頓挫하며, 提筆을 사용하여 그림 ◎의 표시에서 筆鋒을 완전히 세워 그림
③의 화살표 방향으로 逆入하며 收筆한다.

그림 3

그림①,②,③ 入鋒·頓挫·提筆 : 그림①의 모양으로 入鋒하여 그림②의 모양으로 頓挫한다. 이어서 그림③의 모양으로 옮겨 그림 ◎의 표시
에서 筆鋒을 세우며 화살표 방향으로 出鋒한다.

그림④,⑤,⑥ 入鋒·頓挫·逆入 : 그림④의 모양으로 入鋒한 다음, 그림⑤의 모양으로 頓挫한다. 이어서 提筆을 사용하며 그림 ◎의 표시
에서 逆入을 세워 그림⑥의 화살표 방향으로 逆入하며 收筆한다.

門部

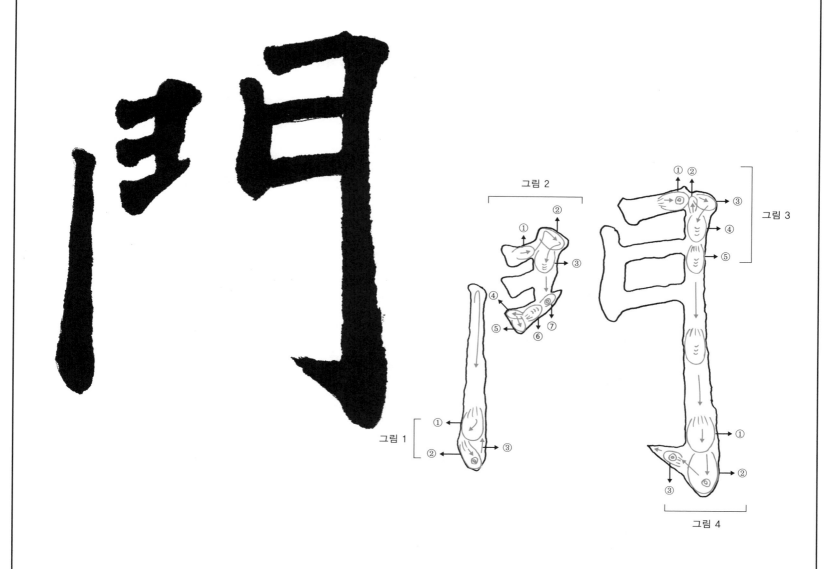

그림 2
그림 3
그림 1
그림 4

그림 1

그림①,②,③ 頓挫·提筆·逆入 : 그림①,②의 화살표 각도를 따라 頓挫한다. 이어서 그림②의 화살표 각도를 따라 提筆하며, 그림 ◎의
표시에서 筆鋒을 세워 그림③의 방향으로 逆入하며 收筆한다.

그림 2

그림①,②,③ 提筆·頓挫·戰掣 : 그림①에서 일단 멈춘다. 이어서 붓끝으로 꺾어진 화살표 부분으로 올라가서 그림②의 화살표 방향으로
頓挫한다. 또한 이어서 그림③의 모양으로 頓挫한 다음, 戰掣를 써서 筆毛를 정돈한다.

그림 3

그림① 提筆 : 그림①에서 멈춘 다음, 그림 ◎의 표시에서 筆鋒을 세워 일단 붓을 뗀다

그림②,③,④ 入鋒·頓挫·戰掣 : 그림②에서 다시 入鋒하여 그림③의 모양으로 頓挫한다. 이어서 그림④의 모양으로 頓挫하고, 戰掣를
사용하며 筆毛를 정돈하여 下行한다.

그림 4

그림①,②,③ 頓挫·提筆·出鋒 : 그림①에서부터 약간 누르면서 그림②의 모양으로 힘차게 멈춘다. 이어서 그림②의 화살표를 따라 提
筆하여 그림 ◎의 표시에서 筆鋒을 완전히 세운 다음, 다시 화살표 방향으로 옮겨 그림③의 ◎표시에서
筆鋒을 세우며 화살표의 각도로 出鋒한다.

魏魯郡太清頌之碑
위노군태청송지비

第 三 篇
基本筆法 實技

基本畫에 의한 綜合修練

此篇에서는 지루한 基本畫의 연습에서 한 발짝 앞으로 나아가서 그 基本畫이 속해있는 글자를 바로 써보는 과정에 들어섰다. 基本畫을 연습할 때와 달리 많고 적은 畫들을 組合해서 조화를 이루어내야 하는 또 다른 과제 앞에 선 것이다.

此篇을 공부하면서 처음부터 뜻과 같이 잘 될 수는 없는 것이므로, 마음을 비우고 임하여 만족한 글씨가 되지 않더라도 가벼운 마음으로 자꾸 써보는 자세가 필요하다. 前篇에서의 基本畫을 충분히 연습해도 자신감이 서지 않은 사람은 다시 한번 基本畫을 복습해 보고 임하는 것도 한 방법이 될 수 있다. 基本畫을 쓰는데 다소 자신이 있다 하더라도 點과 畫을 構成하여 하나의 字를 形成해보려고 하면 點畫만 따로 연습할 때와 달리 만만치가 않다. 그러므로 此篇을 前篇의 복습과정이라 생각하고 點畫을 우선으로 하며, 形態美는 차선으로 하여 임하는 것이 좋을 것이다.

書藝 공부에 임하는 사람들의 성향은 대체로 세 부류로 나누어진다. 한 부류는 點畫의 用筆法을 중요시하고, 또 한 부류는 形態만 아름답게 꾸미는데 치중하며, 나머지 한 부류는 用筆法과 形態美를 동시에 추구한다. 用筆法만 강조하면 新理가 부족하고, 形態美만 좇다 보면 천박해지며, 두 가지 모두를 겸비하면 新理奇妙해진다. 세 가지 중에서 가장 경계해야 할 부류는 形態美만 추구하는 것으로서 화려하게 치장한 빈 수레와 다를 것이 없다. 論語에 「質勝文則野 文勝質則史 文質彬彬然後君子」라고 하였다. 그 뜻은 「質的인 성실함이 文飾的인 꾸밈을 누르고 이기면 美的인 요소가 缺如되고 (野), 文飾的인 꾸밈이 質的인 성실함을 누르고 이기면 眞實함이 없게 되니 (史) 그 두 가지(文 과 質)가 적당히 조화된 (彬彬) 연후라야 君子라 할 수 있다.」라고 하였으니, 우리 書에서도 마찬가지로 文質(形態美와 用筆法)이 彬彬한 然後라야 훌륭한 書가 되는 것이다. 그러므로 書는 어느 한 쪽으로만 치우쳐 고집하는 것을 「偏固」라 하여 경계의 대상으로 삼고 있다. 用筆法(質)만을 고집하여 形態의 調和美를 가볍게 여겨 臨本의 글씨를 무시하고 나름대로 쓴다면 화려한 저택을 두고 움막생활을 고집하는 것과 같으며, 形態美만 고집하여 基本畫의 筆法을 소홀히 한다면 오래 감상할 만한 내실함이 없게 된다.

張猛龍碑는 모든 楷書 중에서 가장 옛것에 속하는 것이기 때문에, 꾸밈이 없고 소박한 모습을 보여주고 있는 것이 높은 가치로 평가받고 있다. 또한 그 가치는 淸代의 碑學派들에 의하여 진정한 가치가 세상에 널리 퍼지게 되었으며, 그 현상은 현대에 와서도 꺼지지 않고 있는 것이다. 그러므로 이 책에서는 魏碑의 소박한 筆法과 書風을 끌어내어 독자에게 보여주고, 그 쓰는 방법을 하나하나 설명해 보고자 노력하였다. 그러나 筆者의 지식이 미치지 못하는 영역에 대해서는 박식한 大家의 가르침을 찾아 보충할 것을 권하는 바이다.

橫畫 1

- 七 : 일곱 **칠**

橫畫 2

- 平 : 평평할 **평**

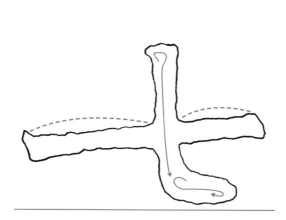

七字는 단순한 字이므로 굵고 힘차게 쓴다. 가로획은 起筆과 終筆을 분명하게 하면서 엄숙하게 筆法을 따르고 있다. 세로획 또한 굵고 힘 있게 내려가서 轉折 부분에서는 다시 起筆하여 回鋒으로 마무리한다.

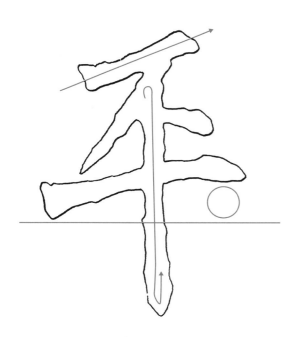

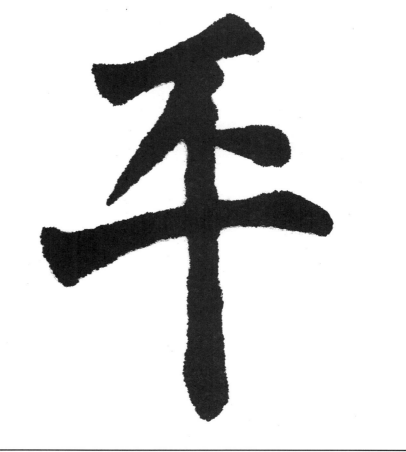

平字는 橫畫과 縱畫을 함께 연습하게 됐다. 맨 위의 짧은 가로획은 右로 향하여 많이 올려주었으며 무겁게 하였다. 아래의 가로획은 길지 않지만 起筆과 終筆을 확실하게 하였다. 縱畫은 起伏을 사용하며 굵고 힘 있게 下行하여 回鋒으로 收筆한다.

橫畫 3

- 万 : 일만 **만**

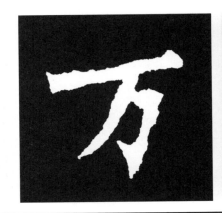

橫畫 4

- 丁 : 장정 **정**

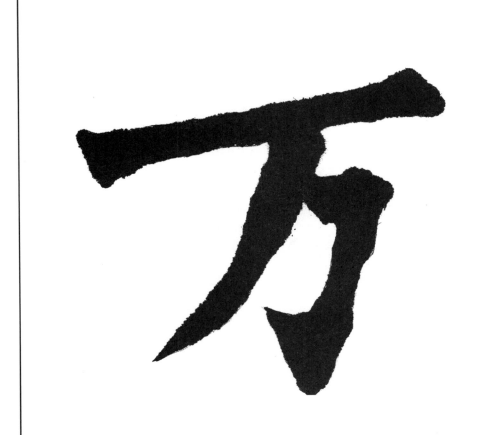

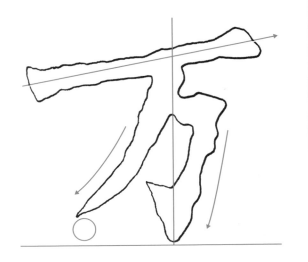

万字는 萬과 같이 쓴다. 위의 가로획은 起筆과 終筆을 확실하게 하였으며, 運筆은 起伏을 사용하면서 힘 있게 하였다. 撇은 길지 않지만 엄숙하게 하였고, 鉤畫 또한 起伏을 사용하면서 힘차게 下行하여 鉤(갈고리)를 근엄하게 하였다.

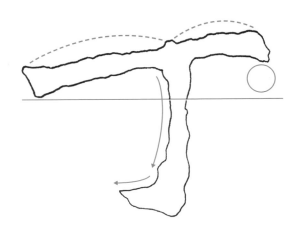

丁字는 가로획의 起筆과 縱筆을 확실하게 하였다. 運筆은 起伏을 사용하며 힘 있게 그리고 천천히 그어 나아간다. 세로획 또한 起伏을 사용하며 곡선적으로 下行한 다음, 힘차게 頓挫하여 화살표 방향으로 엄숙하게 밀어낸다.

橫畫 5

- 守 : 지킬 수

橫畫 6

- 其 : 그 기

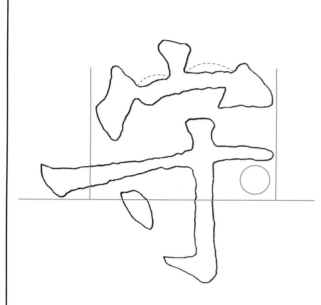

守字는 上部의 宀가 넓지 않지만 굵고 힘 있게 하여 안정감 있게 하였다. 橫畫은 起筆의 형식을 갖추고 있으나, 終筆을 생략한 모습을 볼 수 있다. 또한 가늘면서 강하게 그어 나아갔다. 세로획은 다소 굵고 힘 있게 한다.

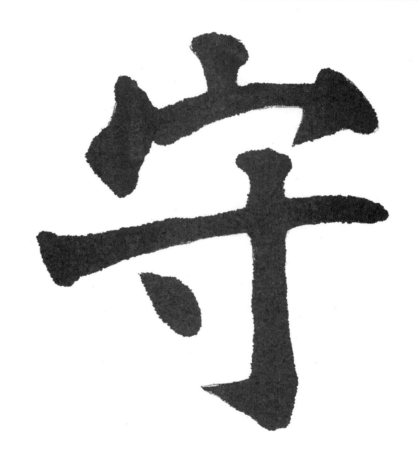

其字는 모든 가로획을 右로 향하여 올려주었으며, 그 간격은 고르게 한다. 아래의 긴 가로획은 起筆을 분명하게 하였으나, 終筆은 생략하고 있다. 두 개의 세로획은 굵기와 각도에 약간의 변화를 보여주고 있다.

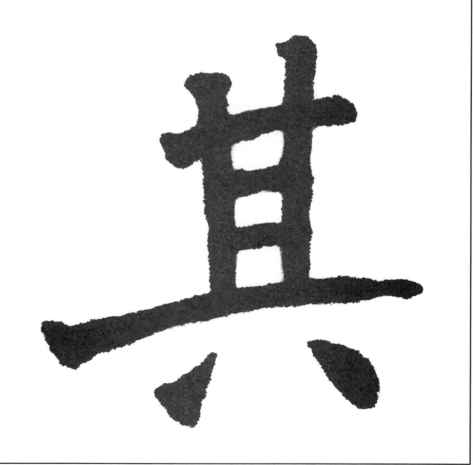

横畫 7

• 再 : 두 재

横畫 8

• 無 : 없을 무

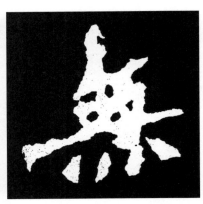

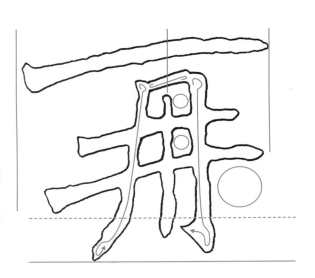

再字는 맨 위의 긴 가로획 하나로 전체의 넓이를 정하고 있다. 이 가로획 역시 終筆의 필법을 생략하고 있다. 아래의 가로획 두 개는 右로 향해 올려주며, 간격은 같게 하였다. 折鉤의 획은 다소 굵고 힘 있게 하는 것이 좋다.

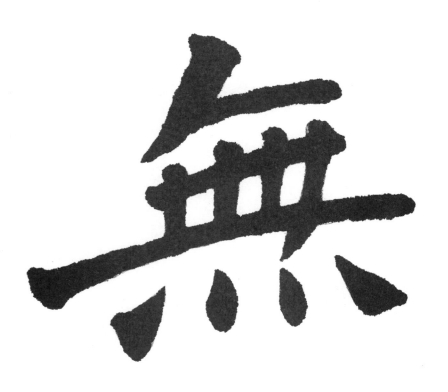

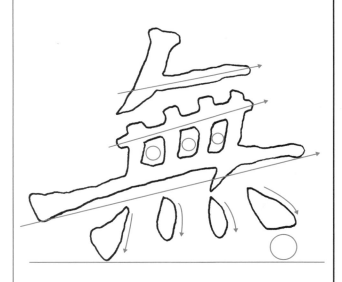

無字는 가운데 있는 긴 가로획 하나로 전체의 넓이를 정하고, 그 윗부분을 조여서 작게 하였다. 이 긴 가로획은 右로 향해 많이 올리며, 起伏을 사용하여 강하고 생동감 있게 하였다. 下部에 있는 橫四의 點은 각도에 변화를 주었으며, 맨 오른쪽 點은 생략한 波法을 썼다.

縱畫 1

- 情 : 뜻 정

縱畫 2

- 愷 : 편안할 개

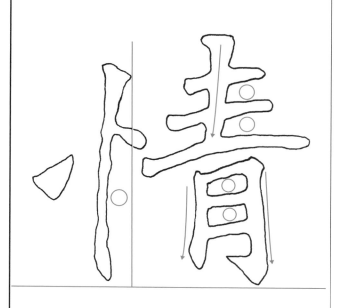

情字는 左部의 縱畫을 굵지는 않지만 起伏 있고 강하게 하였으며, 약간 곡선적인 멋을 주었다. 또한 左의 點은 넉넉한 간격을 두고 있다. 右部는 모든 가로획의 간격을 고르게 하였고, 각도에 변화를 주고 있다.

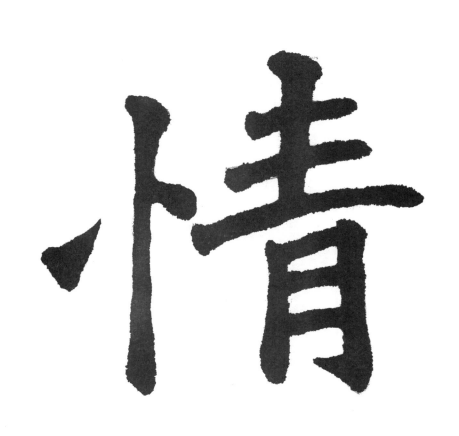

愷字는 左部의 縱畫을 左·下로 약간 기울게 하며, 起伏을 사용하여 생동감 있게 하였다. 右部는 단정하게 中心을 잡고 있으며, 모든 획은 굵지 않게 하였다. 네 개의 화살표 각도에 주목한다.

縱畫 3

• 邦 : 나라 **방**

縱畫 4

• 脩 : 포 수

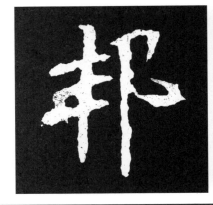

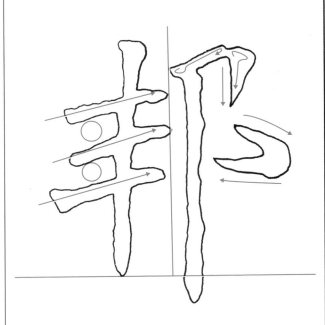

邦字는 左部의 縱畫을 左·下로 약간 기울게 하였으며, 다소 굵고 힘 있게 하였다. 가로획은 右로 약간 올려주며, 그 간격은 고르게 하였다. 右部의 縱畫은 과감하게 起伏을 사용하며 힘 있게 하였다.

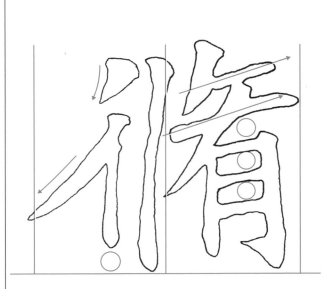

脩字는 左部의 亻을 彳으로 쓰고 있는데 자주 있는 일이다. 縱畫은 起伏을 사용하며 左·下로 약간 기울였다. 右部의 가로획은 짧게 하며, 모든 간격은 고르게 하였다. 月의 오른쪽 세로획은 굵고 힘 있게 한다.

縱畫 5

• 軍 : 군사 군

縱畫 6

• 神 : 귀신 신

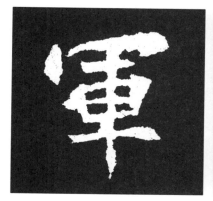
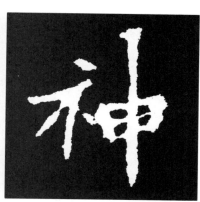

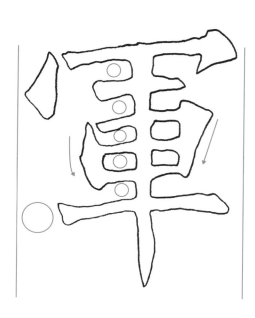

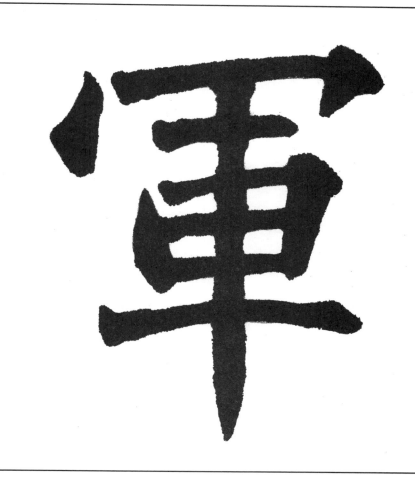

軍字는 위의 冖를 넓게 하여 下部를 안전하게 덮어주고 있다. 結構法으로는 天覆이라고 한다. 車는 모든 가로획을 가늘게 하며, 그 간격은 고르게 하였다. 縱畫은 다소 굵고 起伏이 있으며, 懸針으로 처리하였다.

길지 않게 한다.

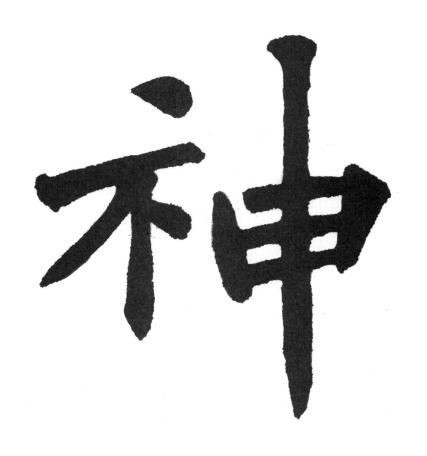

神字는 左部의 礻를 작게 하였으며, 右部의 申은 보편적 방법을 파괴하여 약간 아래로 처진 것이 특징이다. 또한 申의 가로획은 右로 올리며, 그 간격은 고르게 하였다. 縱畫은 지나칠 정도로 위로 올려서 힘 있게 내려 그었으며, 收筆 부분에서는 무겁게 빼내고 있다.

縦畫 7

• 畔 : 밭두둑 반

縦畫 8

• 津 : 나루 진

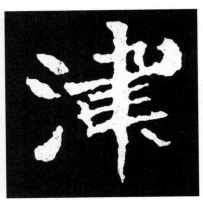

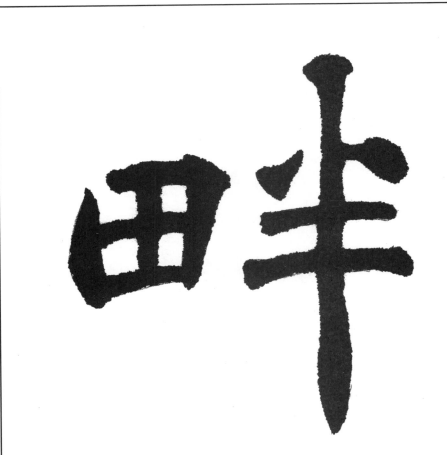

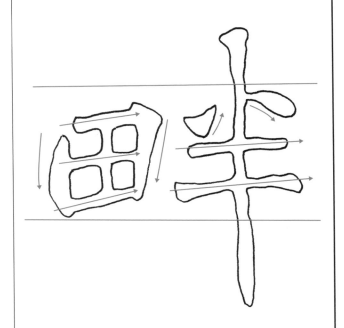

畔字는 縱畫 하나로 전체의 크기를 정하고, 그 나머지는 모두 조여서 작게 하였다. 左部의 田은 모든 화살표 각도에 주목한다. 右部의 半은 두 개의 가로획을 짧게 하고, 縱畫은 起伏을 사용하며 생동감 있게 하였다.

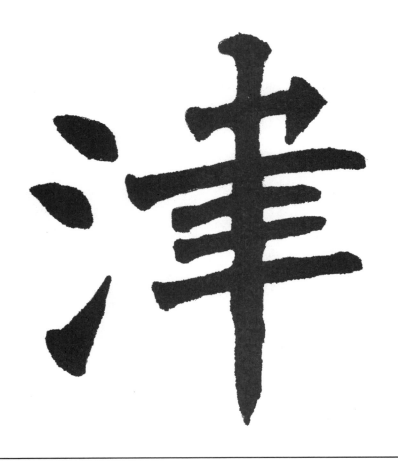

• 畔 : 밭두둑 반

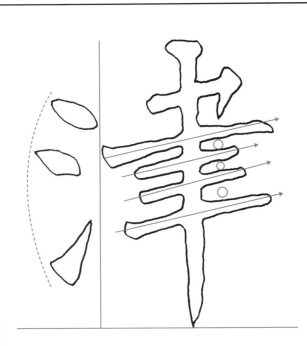

津字는 전체적으로 조여주고, 縱畫 하나만 길게하여 전체의 크기로 정하고 있다. 右部의 모든 가로획은 굵지 않게 하고, 그 간격은 고르게 한다. 縱畫은 다소 굵게 하며, 起伏 있고 힘 있게 하였다.

撇畫 1

• **本** : 근본 본

撇畫 2

• **太** : 클 태

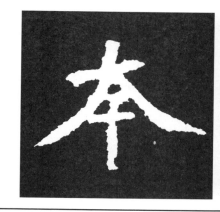
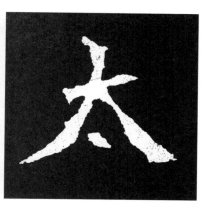

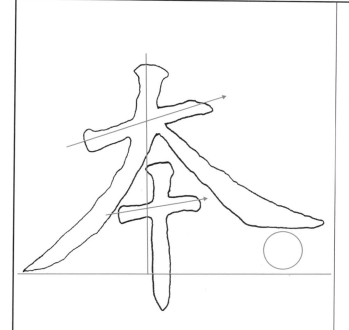

本字는 가로획을 右로 향해 올려주고 있고, 撇은 길고 힘 있게 하였으며, 收筆 부분은 근엄하게 처리하였다. 波는 다소 짧은 듯하지만 단정하게 하였다. 十을 따로 독립시켜서 쓴 것은 흔히 있는 것이다.

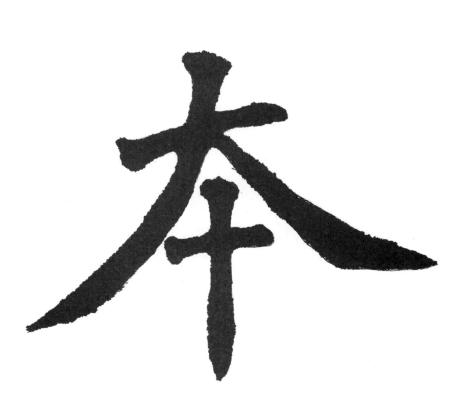

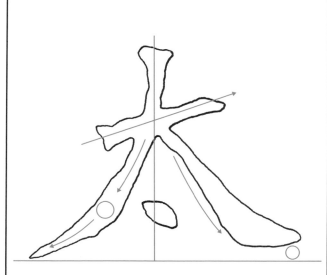

太字는 맨 위의 가로획이 길지 않지만, 右로 올려주며 다소 굵게 한다. 撇畫은 ○표시한 부분에서 약간의 볼륨을 주었으며, 끝 부분은 너무 날카롭지 않게 하였다. 波는 화살표의 각도에 주목한다.

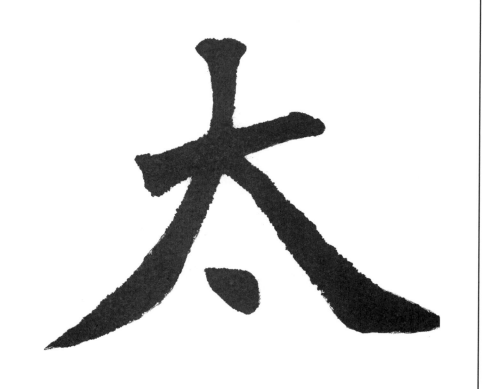

撇畫 3

• 春 : 봄 춘

撇畫 4

• 天 : 하늘 천

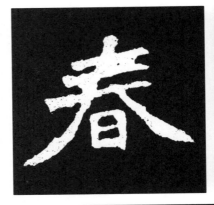

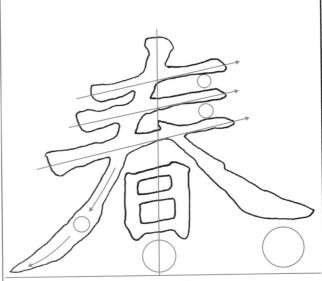

春字는 撇畫을 길고 起伏 있게 하며, ○표시한 부분에서 약간의 볼륨을 주고 있다. 가로획은 右로 올리며, 그 간격은 고르게 하였다. 波는 너무 길지 않게 하고, 下部의 日은 조여서 작게 하였다.

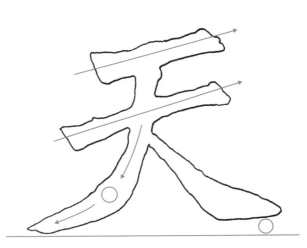

天字는 上部의 가로획 두 개를 右로 올리면서 굵고 힘 있게 하였으며, 길지 않게 하였다. 또한 撇畫도 굵고 힘 있게 하고, ○표시한 부분에서 약간의 볼륨을 주었으며, 波는 길지 않고 단정하게 하였다.

撇畫 5

• 史 : 사기 **사**

撇畫 6

• 更 : 다시 **갱**

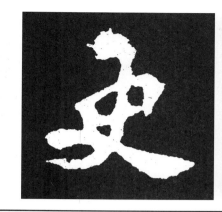

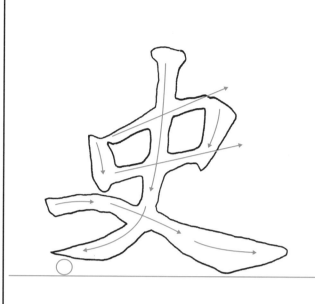

史字는 口의 *左·右* 세로획과 *上·下* 가로획에 표시한 화살표의 각도에 주목한다. 撇畫은 너무 길지 않게 하였으며, *下行*과 *左行*으로 급격히 각도를 바꾸어 주었다. 波는 세 번으로 각도에 변화를 주고 있다.

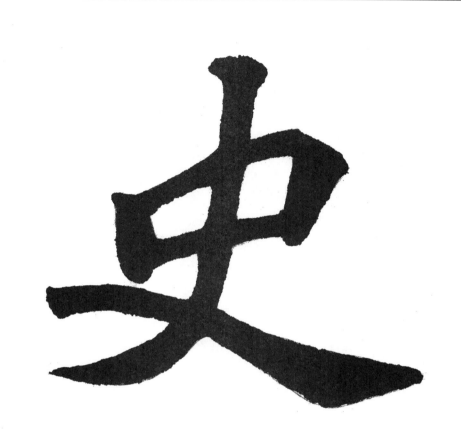

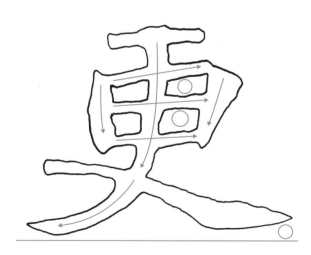

更字는 *上部*의 曰에 표시한 가로와 세로의 화살표 각도에 주목한다. 撇畫은 *下行*하다가 급격한 각도의 변화를 보여 주고 있다. *波畫*은 다소 눕혀서 각도에 변화를 주며, 단정하게 하였다.

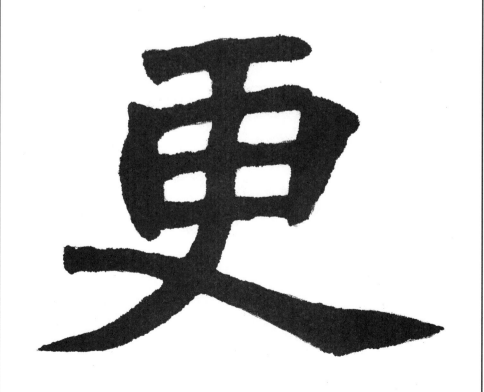

撇畫 7

• 使 : 부릴 사

撇畫 8

• 矣 : 어조사 의

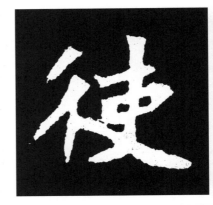

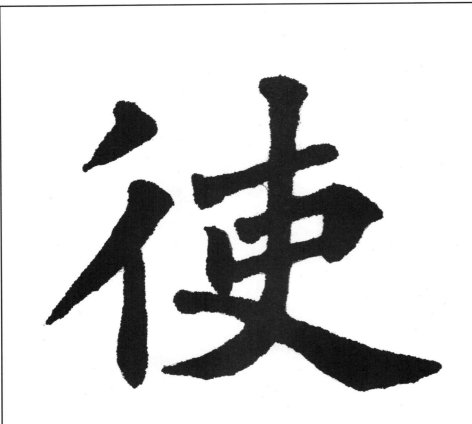

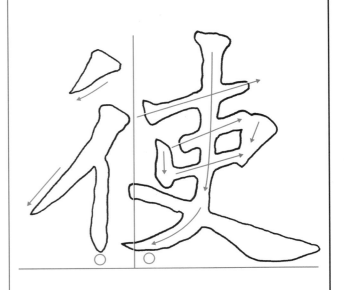

使字는 右部의 亻을 彳으로 쓰고 있는데 자주 있는 일이다. 右部의 가로획은 右로 향하여 올려주면서 짧게 하였다. 撇畫은 아래로 세워서 내려가다가 左로 급격히 각도를 바꾸며 근엄하게 한다. 波畫은 단정하게 하였다.

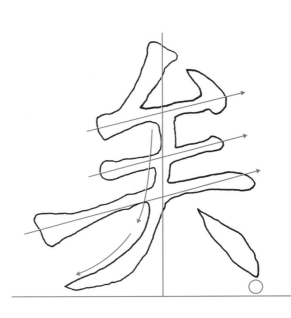

矣字는 厶를 작게 하였고, 矢를 二로 생략한 것은 통례로 되어 있다. 가로획은 右로 올리면서 起伏을 사용하여 강하게 하였다. 撇畫은 下行과 左行으로 나누어 급격한 각도의 변화를 주었다.

波畫 1

• 冬 : 겨울 동

波畫 2

• 友 : 벗 우

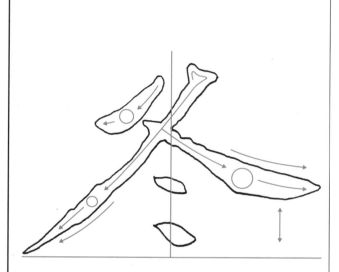

冬字는 세 개의 ○표시한 부분에서 볼륨을 주며 일단 멈추었다가, 戰掣를 사용하며 천천히 빼낸다. 波畫은 길지 않지만, 波磔 부분을 다소 길게 밀어내고 있으며, 맨 아래의 點은 波點으로 하였다.

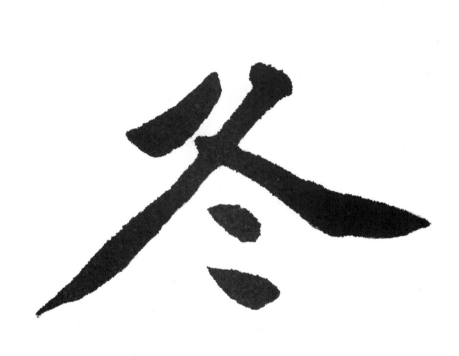

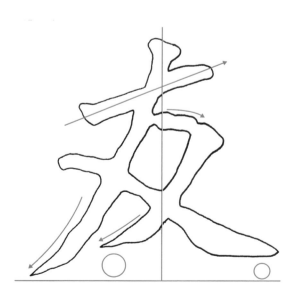

友字는 맨 위의 가로획을 右로 올리며, 다소 굵게 한다. 긴 撇畫은 직선에 가까우면서 힘 있게 하였고, 짧은 撇畫은 화살표의 각도에 주목한다. 波畫은 직선에 가깝도록 나아가서 波磔을 다소 길게 밀어내었다.

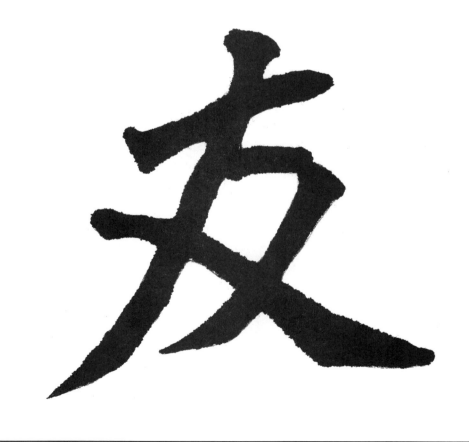

• 及 : 미칠 급

• 今 : 이제 금

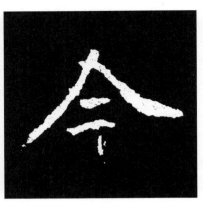

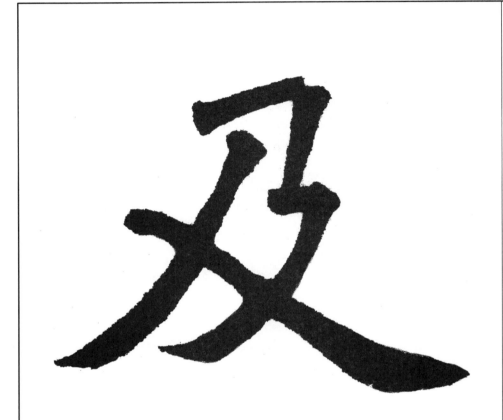

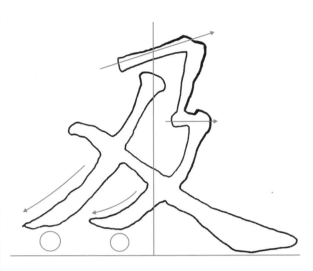

지금까지는 撇을 짧게 하는 것이 대부분이었으나, 及字의 경우에서는 撇을 길게 하고 있다. 네 개의 화살표 각도에 주목하며, 波는 직선으로 강하게 나아가서 단정하게 하였다.

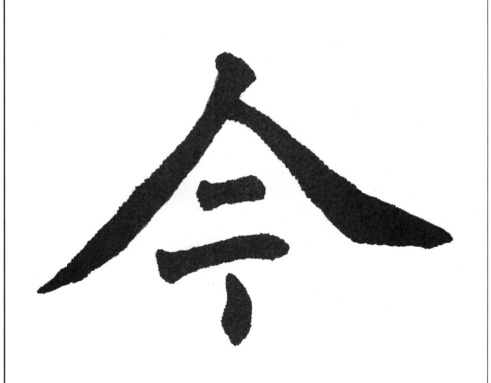

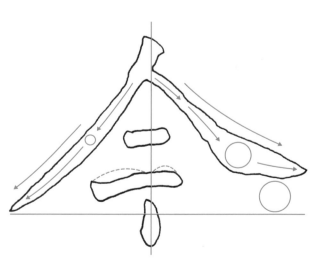

今字는 撇畫을 길고 강하게 하며, ○표시한 부분에서 약간의 볼륨을 주었다. 波畫은 세 번으로 나누어 화살표의 각도로 나아간 다음, ○표시한 곳에서 힘차게 頓挫하여 근엄하게 밀어낸다.

波畫 5

- 之 : 갈 지

波畫 6

- 延 : 늘일 연

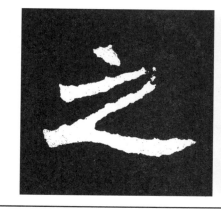

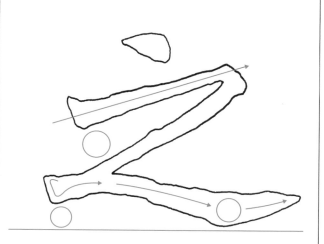

之字는 맨 위의 點을 다소 크게 하여 독립시켜 놓았다. 가로획은 右로 올리며, 길지 않게 한다. 위에서 ○표시한 부분은 그 간격을 좁게 하라는 의미이다. 波畫은 세 번으로 나누어 ○표시한 곳에서 힘차게 頓挫하여 무겁게 밀어낸다.

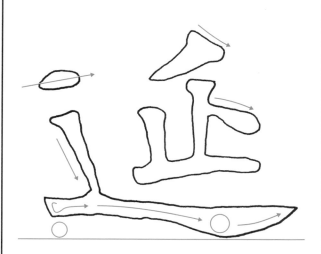

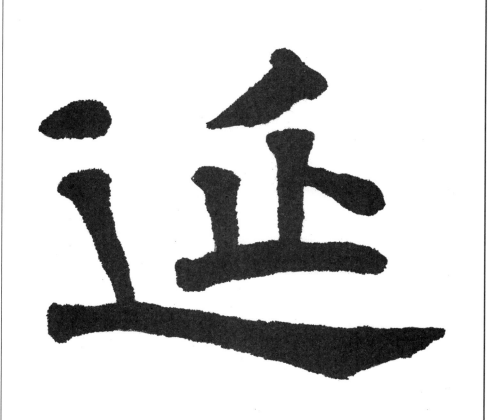

延字에서 辶을 辶으로 한 것은 여러 곳에서 보인다. 波畫은 세 번으로 나누어 각도를 바꾸어주며, ○표시한 곳에서 힘차게 頓挫하여 무겁게 밀어낸다. 右部는 조여서 작게 하였다.

波畫 7

• 廷 : 조정 정

波畫 8

• 是 : 이 시

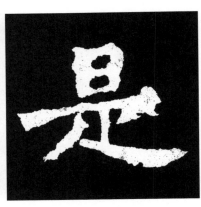

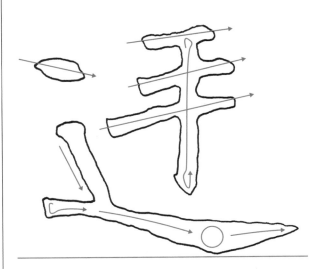

廷字는 廴을 辶으로 변형시켰고, 壬 또한 변형시켜서 쓰고 있는데 자주 보이는 형식이다. 波는 앞의 설명과 같고, 右部의 가로획은 右로 올리면서 간격을 고르게 하며, 세로획은 길지 않고 힘 있게 한다.

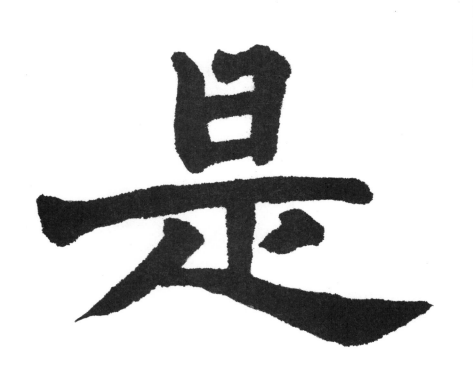

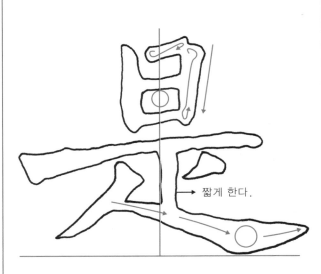

是字는 맨 위의 日을 작게 하며, 화살표의 각도에 주목한다. 가운데 긴 橫畫은 起筆을 분명하게 하면서 起伏을 사용하여 길고 강하게 하고 있다. 波畫은 앞에서 설명한 것을 참조하면 된다.

竪鉤 1

- **才** : 재주 **재**

竪鉤 2

- **水** : 물 수

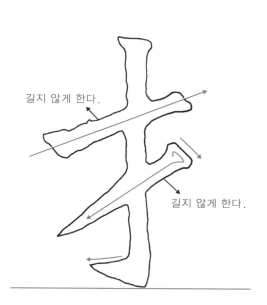

길지 않게 한다.

길지 않게 한다.

才字는 위의 가로획을 길지 않게 하여 전체의 字形을 縱勢로 하고 있으며, 이때 가로획은 짧은 대신 굵고 힘 있게 한다. 또한 竪鉤도 굵고 힘 있게 下行하여 鉤 부분에서 화살표 방향으로 무겁게 밀어낸다.

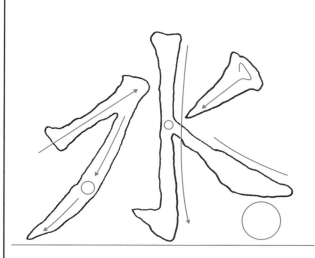

水字는 左部의 가로획을 右로 향하여 많이 올려주었고, 撇은 다소 길게 하며 ○표시에서 약간의 볼륨을 주었다. 竪鉤는 화살표로 표시한 것처럼 약간 휘게 하였으며, ○표시한 곳은 약간 더 날씬하게 하였다. 波는 길지 않고 단정하게 한다.

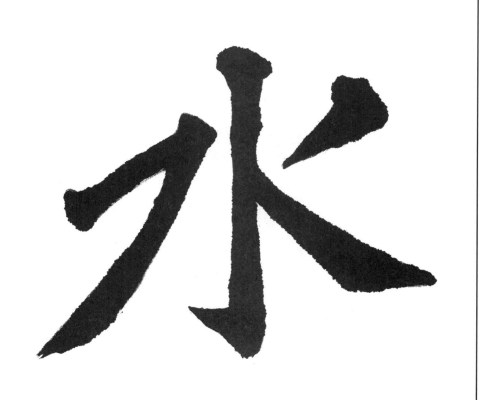

豎鉤 3

• 木 : 나무 목

豎鉤 4

• 林 : 수풀 림(임)

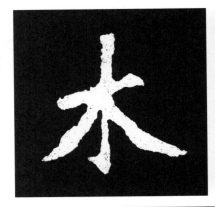
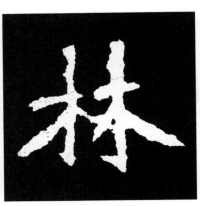

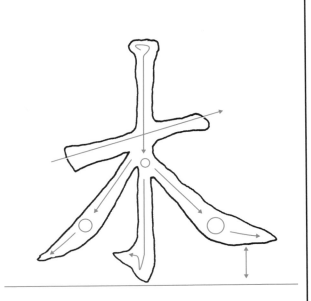

木字는 가로획이 짧지만, 右로 올리며 힘 있게 한다. 豎鉤는 위로 충분히 올라가서 시작하였고, ○표시한 곳에서는 날씬하게 하는 것이 중요하다. 撇과 波는 길지 않으며, ○표시한 곳에서 볼륨을 준다.

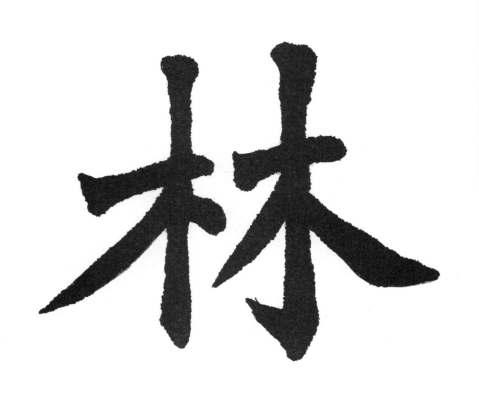

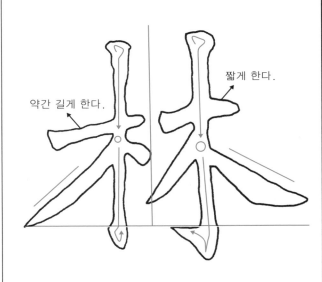

약간 길게 한다.

짧게 한다.

林字는 左部와 右部의 세로획에서 ○표시한 곳을 날씬하게 한다. 세로획은 起伏을 사용하며 강하게 鋒을 다지면서 긋는 것이 중요하다. 撇과 波는 같은 각도로 단정하게 하였다.

88

斜鉤 1

• 我 : 나 아

斜鉤 2

• 威 : 위엄 위

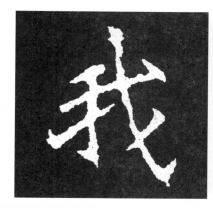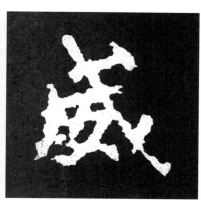

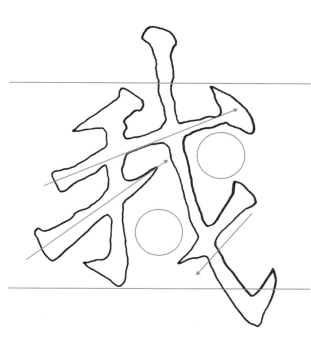

我字는 가로획을 右로 충분히 올리며 너무 길지 않게 하였고, 左部의 세로획(鉤畫)은 짧게 하며 다소 굵고 힘 있게 하였다. 右部의 斜鉤는 起伏을 사용하여 鋒을 다지면서 길게 그어 나아간다. ○표시한 부분은 공간을 넉넉하게 하였다.

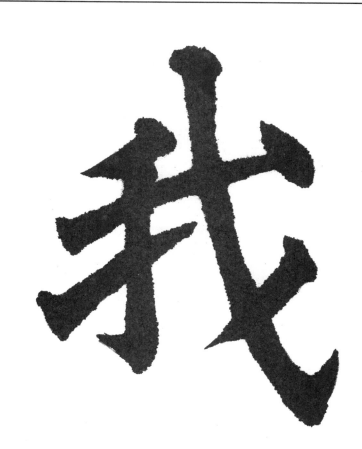

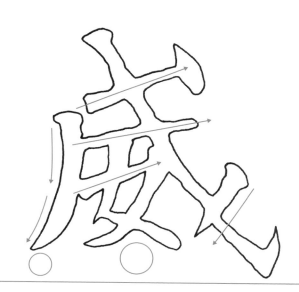

威字는 左部의 撇畫을 굵고 짧게 하였으며, 위의 가로획 또한 짧게 하였다. 下部의 女는 조여서 작게 하였다. 斜鉤는 직선으로 화살표 방향을 따라 길게 起伏을 사용하며 강하게 그어 나아간다. 右部의 짧은 撇은 아래쪽 공간에서 짧게 하였다.

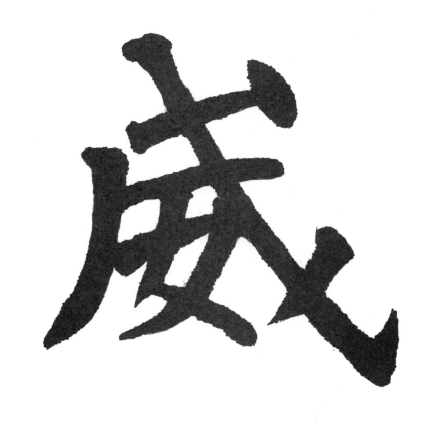

斜鉤 3

• 民 : 백성 민

斜鉤 4

• 武 : 호반 무

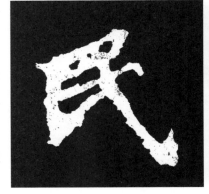
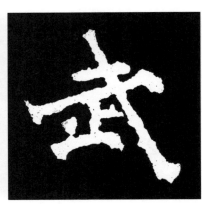

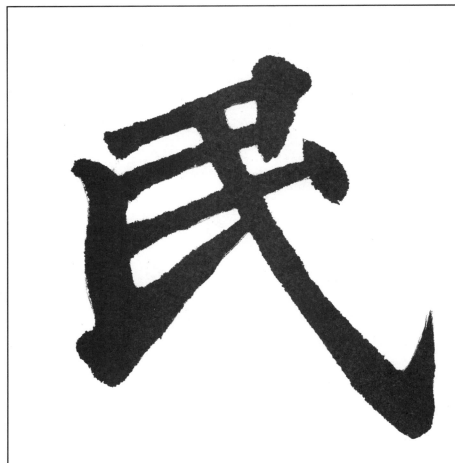

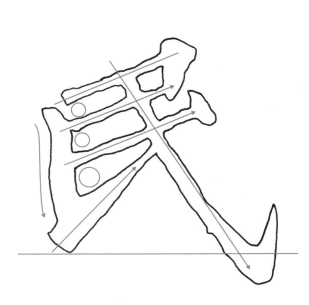

民字는 가로획을 가늘게 하며, 右로 올리면서 그 간격은 고르게 하였다. 左部의 세로획은 화살표처럼 굵고 곡선적으로 하였다. 挑는 힘 있게 화살표 방향으로 삐쳐준다. 斜鉤는 起伏을 사용하며 길고 직선적으로 하였다.

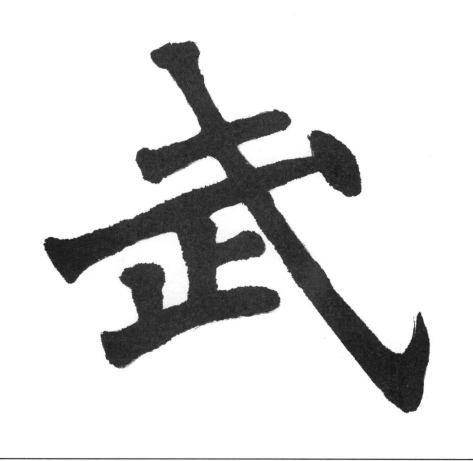

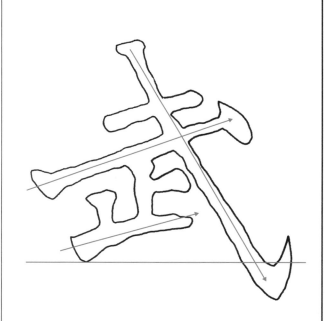

武字는 위의 가로획을 右로 향하여 충분히 올려주면서 힘차게 하였다. 下部의 止는 바짝 조여서 작게 하였다. 斜鉤는 起伏 있고 힘차며, 직선으로 길게 하였다. 右의 點은 가로획의 끝에 붙여서 큼직하게 찍어 놓았다.

横折豎鉤 1

• 身 : 몸 신

横折豎鉤 2

• 月 : 달 월

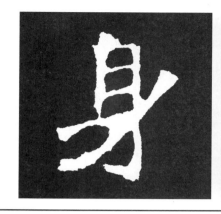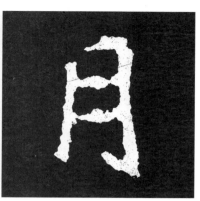

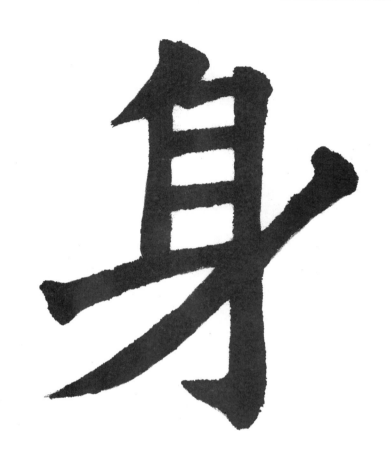

身字의 横折豎鉤는 起伏을 사용하며 강하고 길게 하여 전체적으로 縱勢를 취하고 있다. 모든 가로획은 右로 올리며, 그 간격은 고르게 하였다. 撇畫은 다소 굵고 힘 있게 그으며, ○표시한 곳에서 약간의 볼륨을 준다.

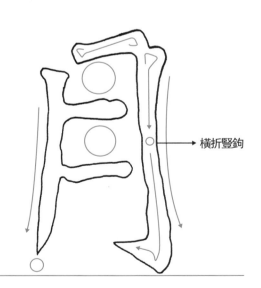

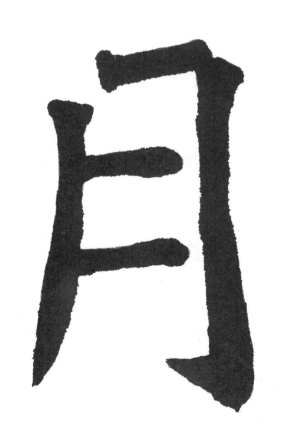

月字는 왼쪽의 撇을 직선에 가깝게 하였고, 横折豎鉤는 横과 折에서 다시 시작하는 형식으로 하였다. 豎鉤는 起伏을 사용하며 약간 곡선적으로 그었으며, ○표시한 곳에서는 날씬하게 하였다.

橫折右斜鉤 1

- 夙 : 일찍 숙

橫折右斜鉤 2

- 風 : 바람 풍

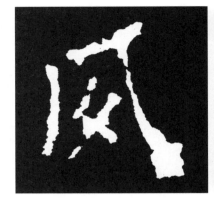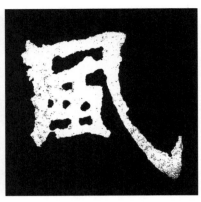

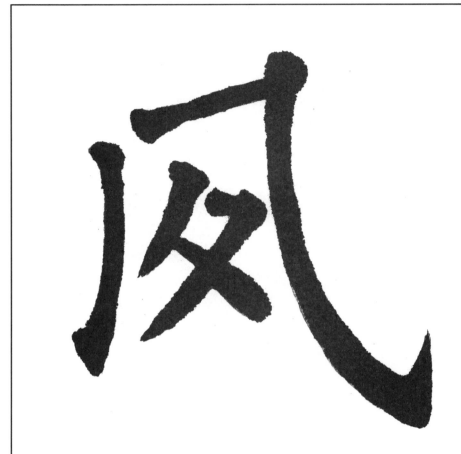

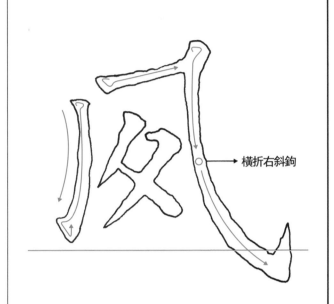

夙字는 左部의 撇을 세워서 길지 않게 하였으며, 回鋒으로 처리하였다. 橫折右斜鉤는 轉折 부분에서 다시 시작하는 형식으로 하였고, 斜鉤는 ○표시한 곳에서 날씬하게 하여 점차 누르며 내려 긋는다.

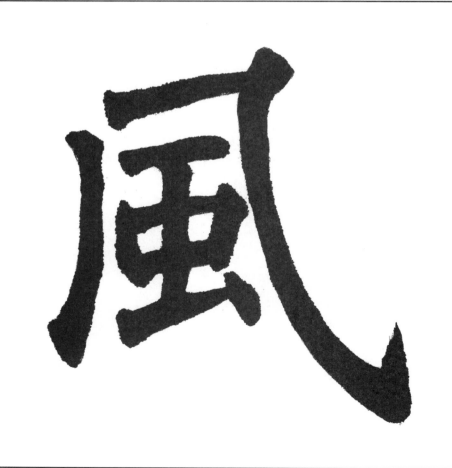

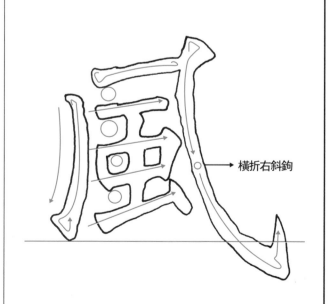

風字는 左部의 撇을 길지 않게 세워서 回鋒으로 처리하였다. 斜鉤는 起伏 있고 길게 그어 나아가며, ○표시한 곳에서는 날씬하게 하였다. 가운데 부분은 바짝 조이며, 화살표의 각도에 주목한다.

橫折鉤 1

- 高 : 높을 고

橫折鉤 2

- 篇 : 책 편

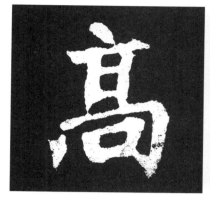
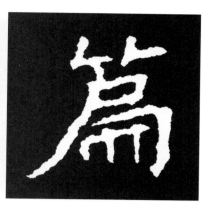

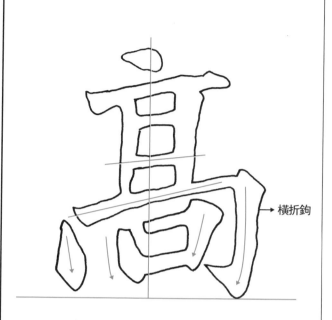

→ 橫折鉤

高字는 上部의 가로획을 右로 올리며, 그 간격은 고르게
하였다. 橫折鉤에서 橫은 右로 충분히 올려주고, 折鉤는
굵고 힘 있게 하였다. 下部의 口는 약간 右로 쏠린 형태로
하여 분명하게 하였다.

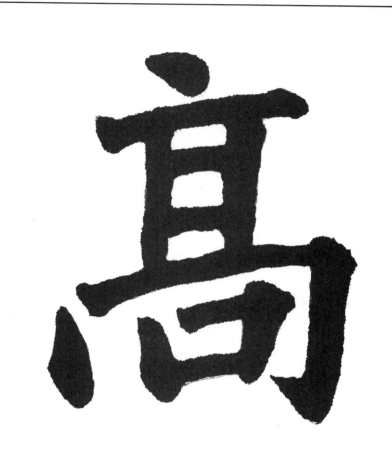

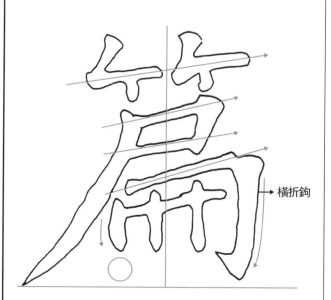

→ 橫折鉤

篇字는 上部의 가로획을 右로 향하여 올려주었으며, 그 간
격은 고르게 하였다. 撇畫 하나만 길고 힘 있게 하여 전체
의 넓이를 정하고 있다. 橫折鉤에서 橫은 右로 많이 올리
고, 鉤畫은 굵고 힘 있게 한다.

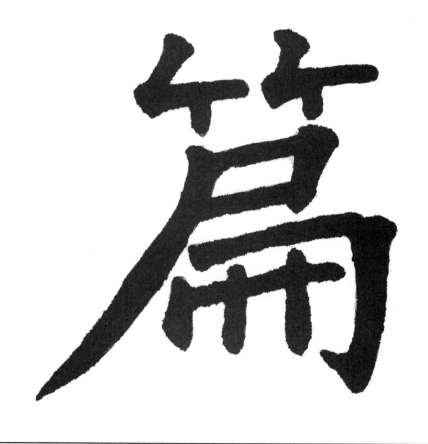

橫折鉤 3

- 南 : 남녘 남

橫折鉤 4

- 尙 : 오히려 상

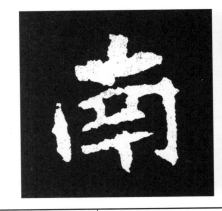

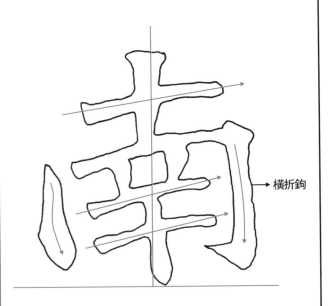

南字는 上部의 十이 작지만, 굵고 힘 있게 한다. 左部의 세로획은 화살표 각도를 따라 굵고 힘차게 하였으며, 가로획은 가늘면서 右로 올려주었다. 橫折鉤는 折鉤를 굵고 힘 있게 하는 것이 중요하다.

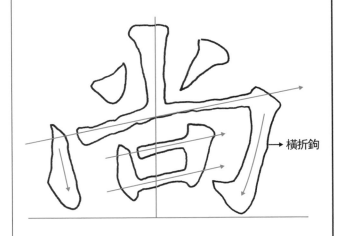

尙字는 上部의 세로획을 굵고 힘 있게 하였고, 下部의 口는 가로획을 右로 올리며 크지 않게 하였다. 左部의 세로획은 화살표 방향으로 굵게 독립시켜 놓았으며, 右部의 鉤畫은 화살표 방향으로 굵고 힘 있게 한다.

橫折左斜鉤 1

- 功 : 공 공

橫折左斜鉤 2

- 力 : 힘 력(역)

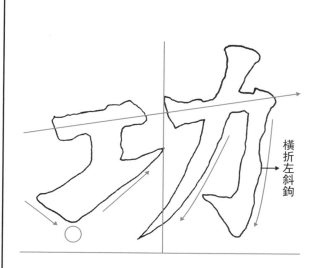

功字는 左部의 工이 크지 않지만, 굵고 힘 있게 하였다. 특히 挑畫은 힘이 넘친다. 右部의 力은 左斜鉤에서 起伏을 사용하며 생동감 있게 하였고, 鉤도 힘차게 하였다. 撇은 다소 길게 한다.

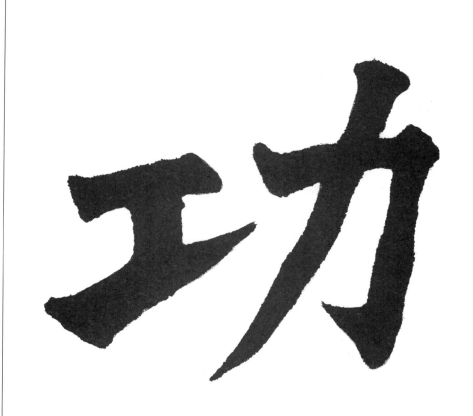

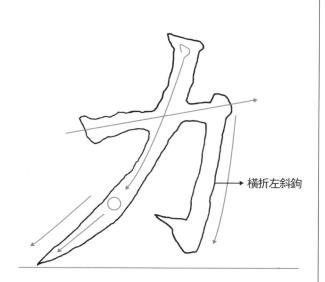

力字는 단순한 字이므로 전체적으로 굵고 힘 있게 하였다. 橫折左斜鉤에서 橫은 起伏을 사용하며 힘 있게 하였고, 左斜鉤는 화살표의 각도를 따라 강하게 하였다. 撇은 다소 길고 힘이 있으며, ○표시에서 볼륨을 준다.

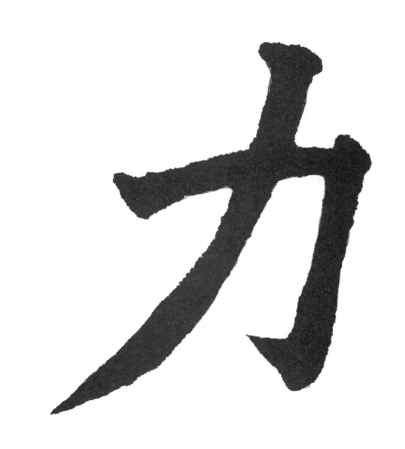

橫折左斜鉤 3

• 易 : 바꿀 역

橫折左斜鉤 4

• 勿 : 말 물

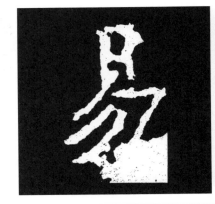
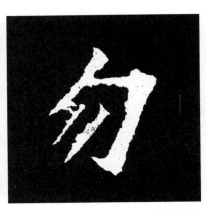

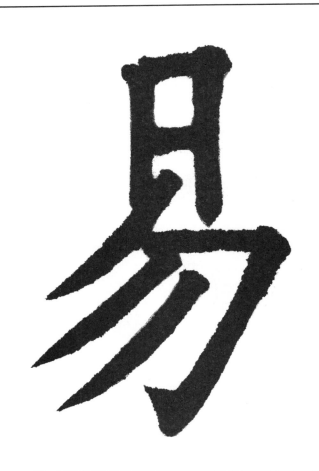

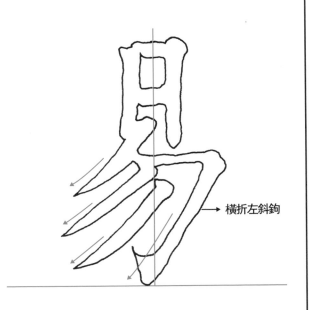

易字는 전체적으로 폭이 좁은 縱勢로 되어 있다. 上部의 日은 아래의 가로획 하나를 생략하고 撇畫이 그 대신 역할을 하고 있다. 세 개의 撇은 화살표 표시처럼 모두 각도를 달리하고 있다. 左斜鉤는 굵지 않지만, 강하게 하였다.

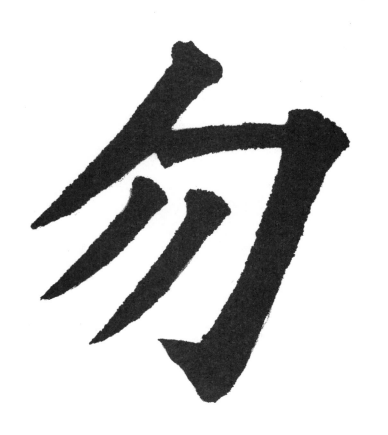

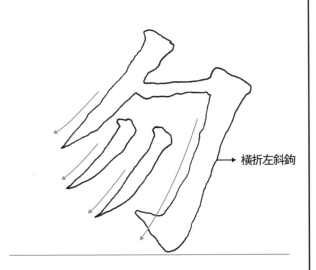

勿字는 단순한 字이므로 左斜鉤를 굵고 힘차게 하여 단순함을 보충하는 역할을 하고 있다. 세 개의 撇畫 중에서 위의 撇은 다소 굵게 하고, 그 아래 두 개의 撇은 화살표 각도를 따라 변화를 주었다.

挑畫 1

- 氏 : 성씨 **씨**

挑畫 2

- 衣 : 옷 **의**

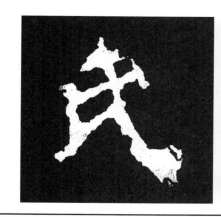

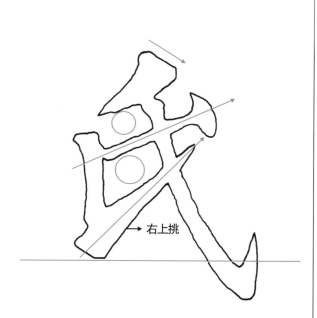

氏字의 맨 위에 있는 짧은 **撇畫**은 작지만, 굵고 힘 있게 독립시켜 놓았다. **右上挑**도 세로획을 다소 굵고 짧게 하였으나, **挑畫**은 힘차고 길게 하였다. **鉤畫**은 강하고 길게 하여 전체의 크기를 정하고 있다.

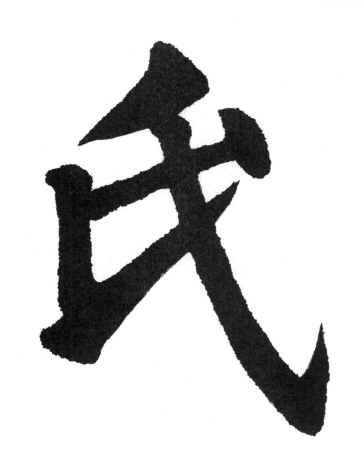

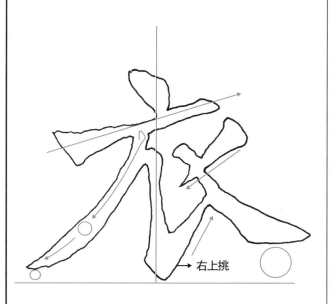

衣字의 上部에 있는 點은 크고 독립성이 있으며, 가로획은 右로 올리면서 강하게 하였다. **撇畫**은 다소 길게 하였으며, ○표시한 곳에서 약간의 볼륨을 준다. **右上挑**의 세로획은 가늘고 길지 않으며, 挑는 힘차게 **頓挫**하여 삐쳐 올린다. 波는 길지 않고 단정하게 하였다.

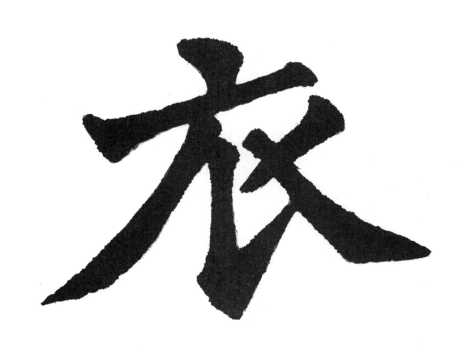

97

挑畫 3

• 比 : 견줄 비

挑畫 4

• 改 : 고칠 개

 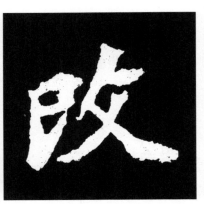

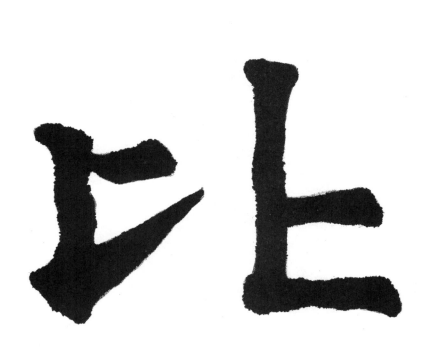

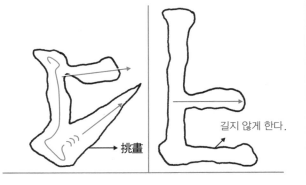

比字는 左部를 조여서 작게 하였으나, 힘 있게 하였다. 세로획은 과감한 起伏을 사용하며 짧게 하였으며, 挑畫은 힘차게 頓挫하여 戰掣를 사용하며 무겁게 삐쳐 올렸다. 右部의 세로획도 너무 길지 않으며, 가로획은 右로 올리지 않고 있다.

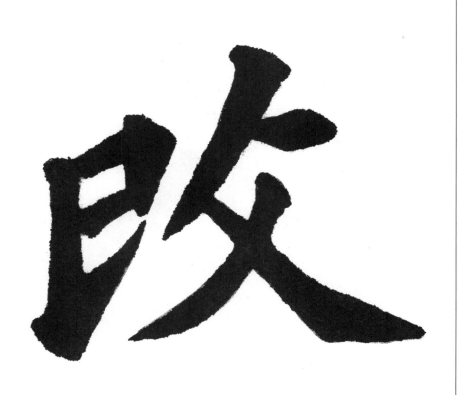

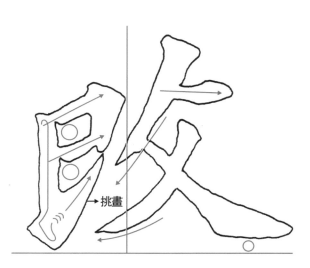

改字는 左部를 바짝 조이며, 굵고 무겁게 하였다. 가로획은 짧게 右로 올렸고 세로획 역시 짧게 하였으며, 挑畫은 힘차게 頓挫하여 戰掣를 사용하며 삐쳐 올렸다. 右部는 두 개의 撇에 각도 변화를 주었으며, 波는 단정하게 하였다.

98

竪彎鉤 1

- 也 : 어조사 **야**

竪彎鉤 2

- 剋 : 이길 **극**

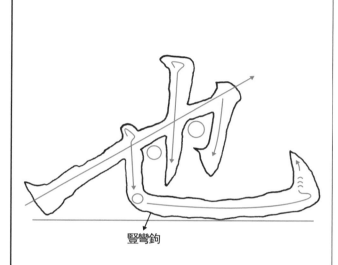

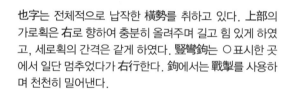

也字는 전체적으로 납작한 橫勢를 취하고 있다. 上部의 가로획은 右로 향하여 충분히 올려주며 길고 힘 있게 하였고, 세로획의 간격은 같게 하였다. 竪彎鉤는 ○표시한 곳에서 일단 멈추었다가 右行한다. 鉤에서는 戰掣를 사용하며 천천히 밀어낸다.

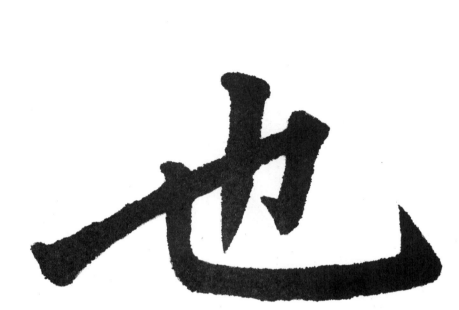

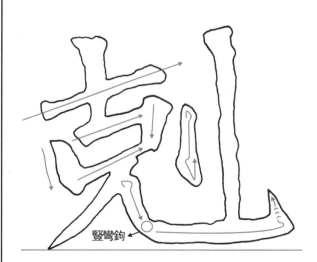

剋字는 左部의 가로획을 右로 충분히 올려주었고, 口는 가로획을 右로 많이 올리며 약간 기울게 하였다. 撇은 짧게 하였고, 竪彎鉤는 앞에서 설명한 것과 같다. 右部의 세로획은 起伏을 사용하며 생동감 있게 한다.

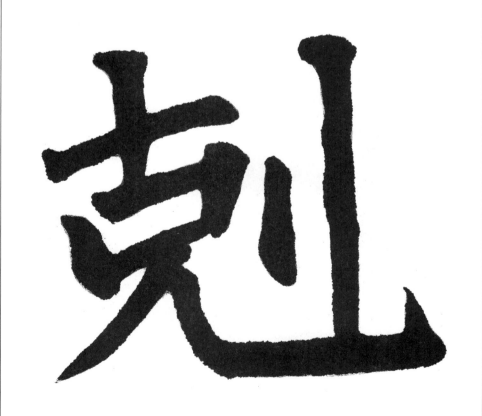

豎彎鉤 3

• 沈 : 잠길 침

豎彎鉤 4

• 已 : 이미 이

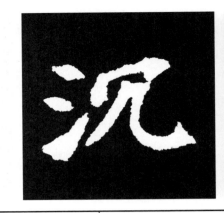

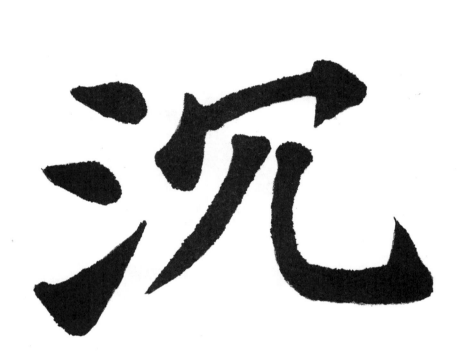

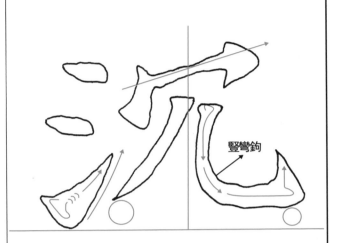

沈字의 左部에 있는 挑畫은 힘차게 頓挫하여 戰掣를 사용하며 삐쳐 올린다. 右部에 있는 위의 가로획은 짧게 하여 右로 올려주고 있다. 豎彎鉤는 화살표로 표시한 것과 같이 세 번으로 나누어 運筆한다.

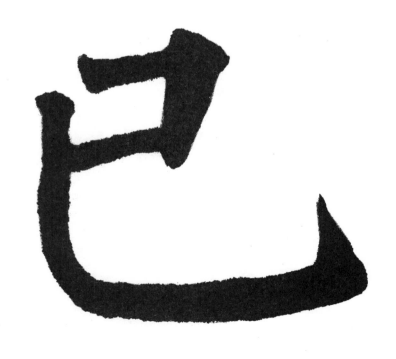

已字의 上部에 있는 가로획은 굵지 않지만, 轉折하여 아래로 내려 긋는 획은 힘 있게 頓挫해서 굵게 하며, 포인트로 삼고 있다. 豎彎鉤는 화살표로 표시한 바와 같이 세 번으로 나누어 運筆한다.

• 化 : 될 화

• 死 : 죽을 사

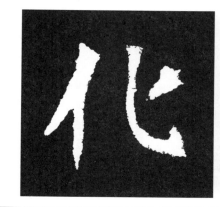
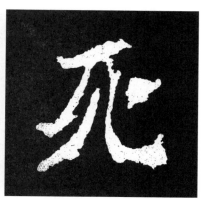

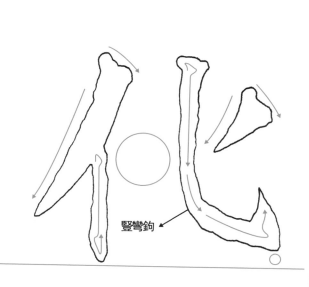

化字는 左部의 撇畫을 굵고 힘 있게 하였으며, 세로획은 굵지 않고 짧게 하면서 回鋒으로 처리하였다. 竪彎鉤는 화살표가 가리키는 각도를 따라 세 번으로 나누어 각도에 변화를 주고 있다. 또한 化字는 左部와 右部의 사이가 넉넉하다.

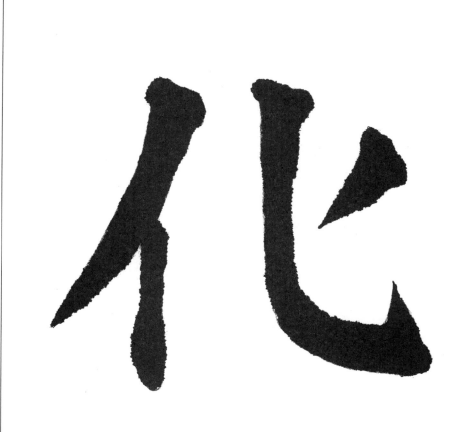

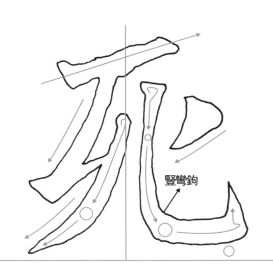

死字는 맨 위의 가로획을 右로 올리면서 굵고 힘 있게 하였다. 左部의 撇은 각도에 변화를 보이고 있으며, ○표시한 곳에서 약간의 볼륨을 주고 있다. 竪彎鉤는 위의 작은 ○표시에서는 힘을 빼주고, 아래의 큰 ○표시에서는 힘을 주고 있다.

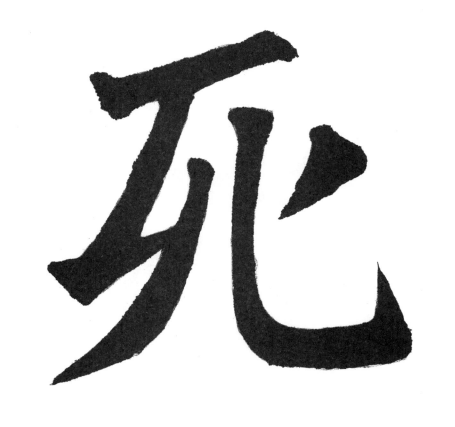

右彎鉤 1

• 心 : 마음 심

右彎鉤 2

• 志 : 뜻 지

 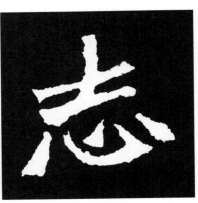

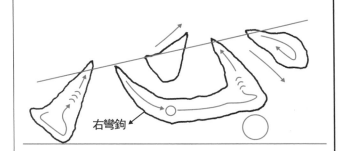

心字는 단순한 字이므로 모든 획을 굵고 실하게 하였으며, 납작한 橫勢를 취하고 있다. 左部의 點과 右部의 鉤에 표시한 〉〉〉에서는 戰掣를 사용하며 조심스럽게 밀어낸다. ○표시한 곳에서는 일단 멈추어서 숨을 고른 다음 右行한다.

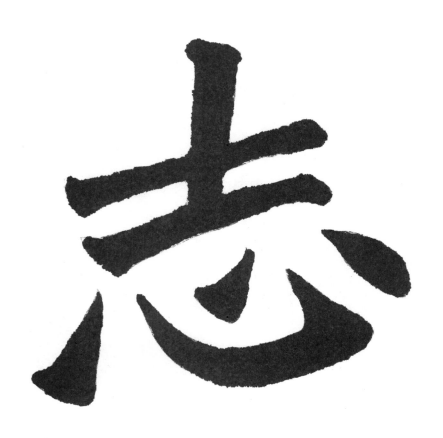

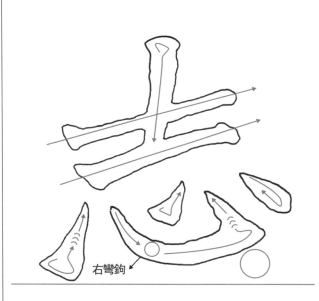

志字는 上部에 있는 두 개의 가로획을 右로 올리며, 굵기에 변화를 보이고 있다. 세로획은 화살표의 각도로 약간 기울게 하면서 굵고 힘차게 그었다. 下部의 心은 앞에서 설명한 것과 같다.

右彎鉤 3
• 思 : 생각 사

右彎鉤 4
• 慈 : 사랑 자

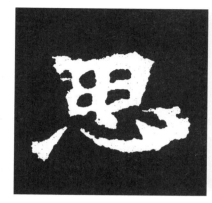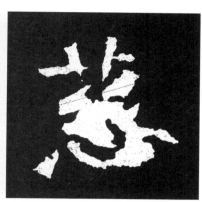

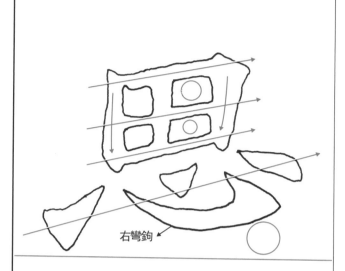

右彎鉤

思字는 上部의 田에서 가로획을 右로 올려주었으며, 그
간격은 고르게 하였다. 세로획은 화살표의 표시처럼 각도
에 변화를 보여주고 있다. 下部의 心은 납작하고 넓게 하
여 上部를 안전하게 담아주고 있다.

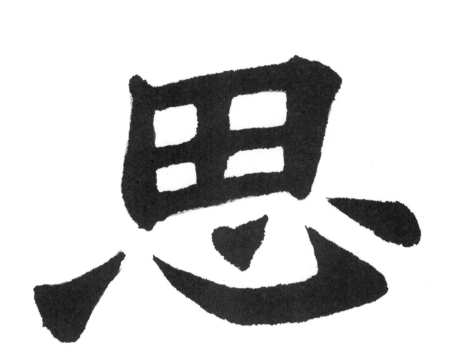

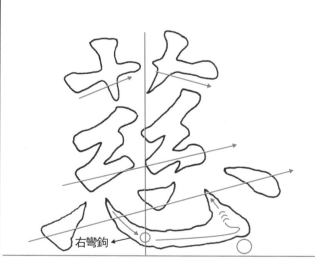

右彎鉤

慈字는 上部의 艹를 크지 않게 하였으며, 가로획은 각도
에 변화를 보이고 있다. 가운데 두 개의 幺는 조여서 작게
하였다. 下部의 心은 鉤에서 戰掣를 사용하며 천천히 밀
어낸다.

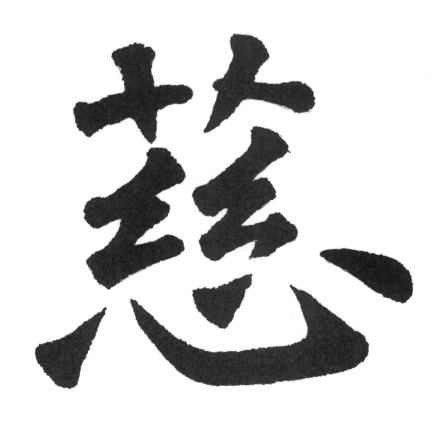

扌部 1

• 挨 : 맞댈 **애**

扌部 2

• 持 : 가질 **지**

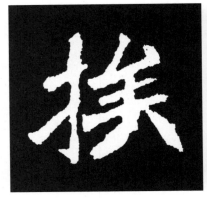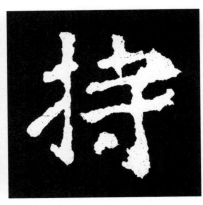

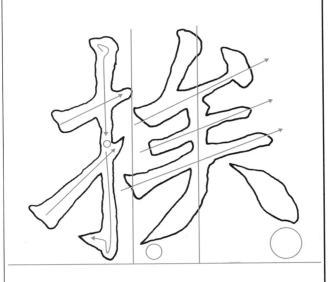

挨字의 **左部**에 있는 扌의 세로획에서 ○표시한 곳에서는 힘을 빼며 날씬하게 하되, 강함을 잃지 않는 것이 중요하다. **右部**의 가로획은 **右**로 많이 올려주었고, **右·下**의 **點**은 다소 길고 실하게 찍어서 공간을 조절하고 있다.

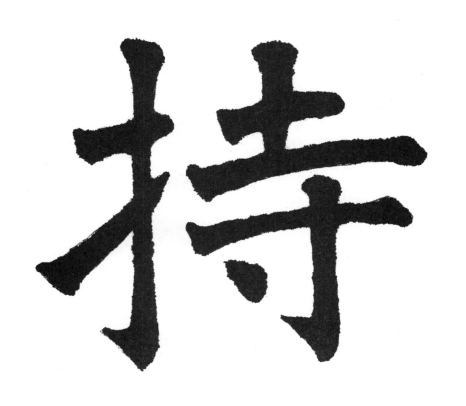

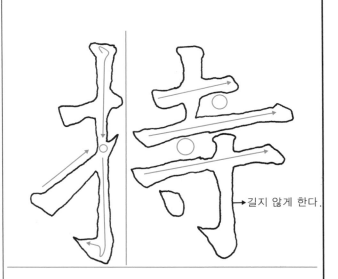

→ 길지 않게 한다.

持字의 **左部**에 있는 扌의 세로획에서 ○표시한 곳에서는 약간 힘을 빼며 날씬하게 하였다. 이때 **筆畫**이 약해지기 쉬우므로 **筆鋒**을 다져 나아가며 강하게 하는 것이 중요하다. **右部**의 寺는 가로획의 간격을 고르게 하면서도 힘 있게 하였다.

ネ部 1

• 祖 : 할아버지 조

ネ部 2

• 禮 : 예도 례(예)

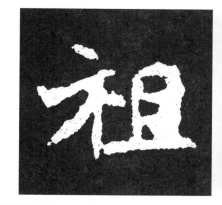
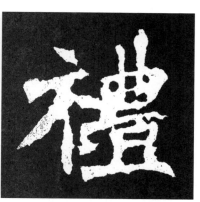

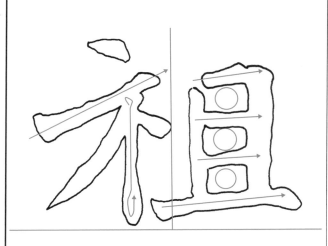

祖字의 *左部*에 있는 示는 가로획을 *右*로 충분히 올려주면서 다소 굵고 힘 있게 하였고, 세로획은 길지 않게 아래에서 *回鋒*으로 처리하였다. *右部*의 且는 오른쪽 세로획을 굵게 하여 힘의 균형으로 삼고 있다.

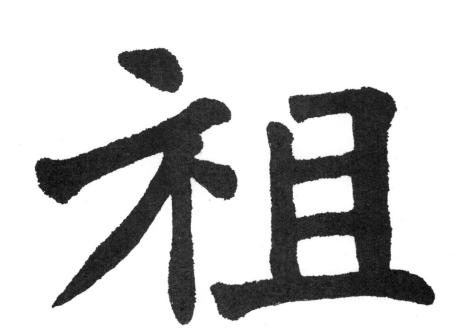

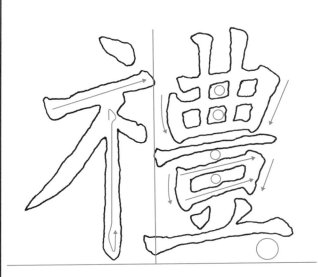

禮字의 *左部*에 있는 示는 가로획을 *右*로 올리며 힘 있게 하였고, 세로획은 다소 길게 하며 아래에서 *回鋒*으로 처리하였다. *右部*는 복잡하므로 모든 가로획을 가늘게 하며, 그 간격은 고르고 좁게 하여 준다. 또한 네 개의 화살표 각도에도 주목한다.

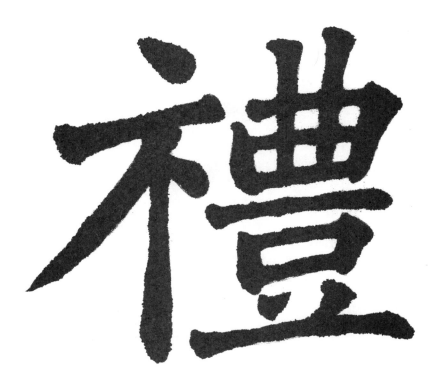

小部 1

• 恤 : 불쌍할 **휼**

小部 2

• 懷 : 품을 **회**

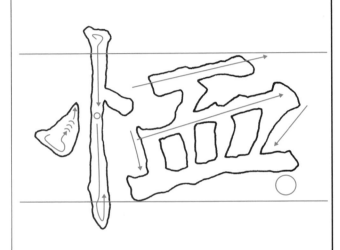

恤字의 **左部**에 있는 忄은 ○표시한 곳에서 약간 힘을 빼며 날씬하게 하여 준다. **右部**의 血은 위에 가로획 하나가 붙어있는 것이 특징이며, 가로획은 **右**로 향하여 충분히 올려주고 있다.

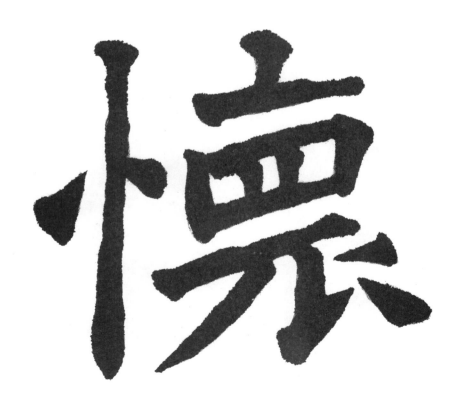

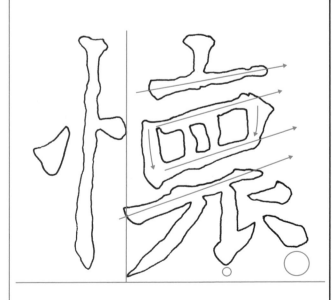

懷字의 **左部**에 있는 忄은 세로획에 **起伏**을 사용하면서 생동감 있게 하였다. **右部**는 가로획을 충분히 **右**로 올려주고 있다. **下部**는 균형에 구애받지 않고 자연스럽게 쓴 것이 소박한 매력을 보여주고 있다.

火部 1

• 烟 : 연기 **연**

火部 2

• 煥 : 빛날 **환**

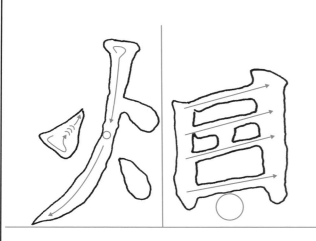

煙字는 左部의 火를 넉넉한 크기로 하고, 撇畫은 다소 굵고 힘 있게 하되, ○표시한 곳에서 약간 힘을 빼며 날씬하게 한다. 右部의 모든 가로획은 右로 올렸으며, 특히 오른쪽 세로획은 굵고 힘 있게 하였다.

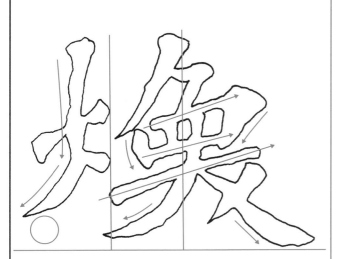

煥字는 左部의 火에서 撇을 화살표 각도로 세웠으며, 起伏이 심하다. 右部는 가로획을 모두 右로 충분히 올려주고 있으며, 下部의 撇은 左로 눕히고 波는 右로 세우면서 묘한 균형미를 보여주고 있다.

禾部 1

• 字典에는 나오지 않는 字이다.

禾部 2

• 移 : 옮길 이

⑵字는 左部의 禾에서 가로획을 右로 올려주고, 세로획은 ○표시한 곳에서 약간 힘을 빼며 날씬하게 하였다. 右部의 가로획은 右로 올리며 힘 있게 하고, 세로획은 起伏을 사용하여 생동감 있게 한다.

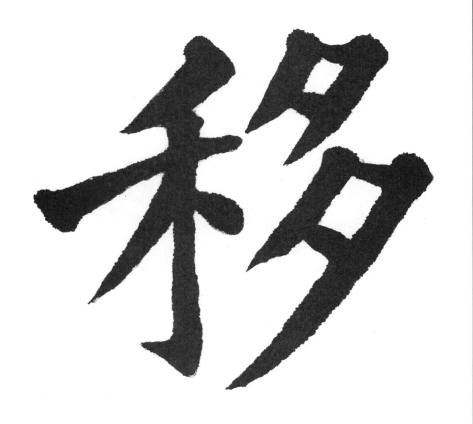

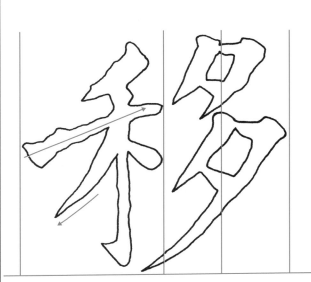

移字는 左部의 禾에서 가로획을 右로 향하여 충분히 올려주고, 세로획은 起伏을 사용하며 강하게 한다. 右部의 多는 위쪽을 다소 굵고 작게 하였으며, 아래쪽의 夕은 撇을 길게 하여 전체 크기를 정하고 있다.

禾部 3

- 秋 : 가을 추

禾部 4

- 積 : 쌓을 적

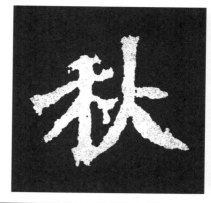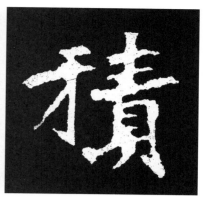

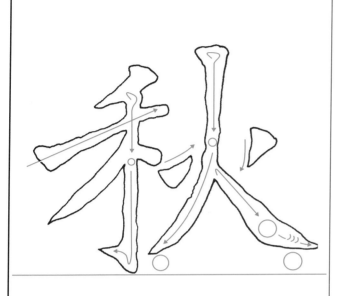

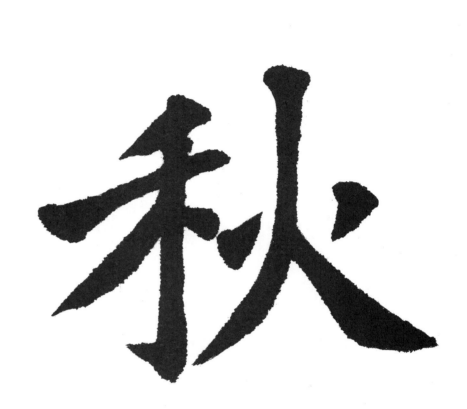

秋字는 左部의 禾에서 가로획을 右로 충분히 올리고, 세로획은 ○표시한 곳에서 날씬하게 해준다. 右部의 火에서는 撤에 표시한 ○부분을 날씬하게 하고, 波에 표시한 ○부분에서는 힘차게 頓挫하여 戰掣를 쓰며 밀어낸다.

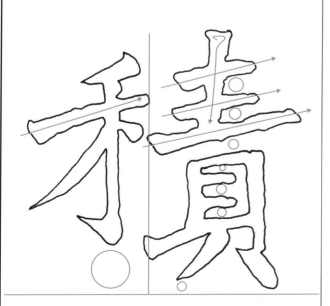

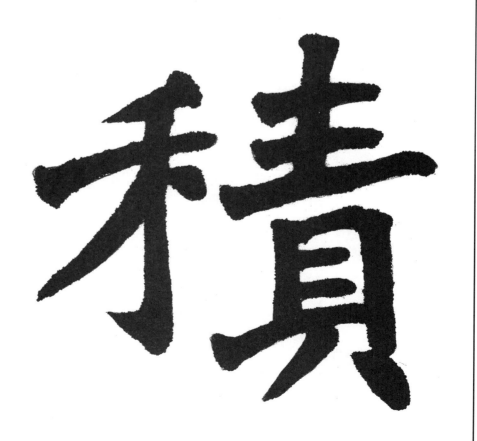

積字는 左·右의 균형미에 구애받지 않고 자유분방하게 써서 꾸밈없는 자연미를 보여주고 있다. 左部의 禾는 작게하고, 右部의 責은 가로획과 세로획을 左·右로 기울게 하였으며, 下部에 있는 左·右의 點은 한 쪽 다리를 들고 서있는 모습이다.

犭部 1
• 猶 : 같을 유

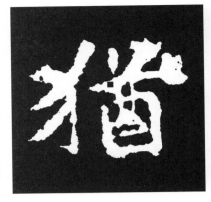

犭部 2
• 獨 : 홀로 독

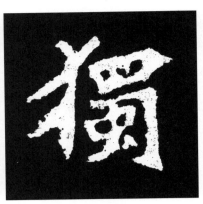

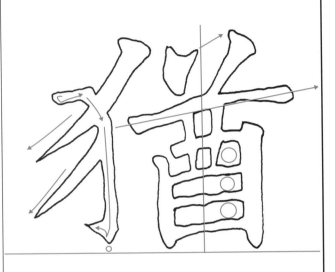

猶字는 左部의 犭에서 세로획을 세 번으로 나누어 각도를 바꾸어 주었고, 撇은 삐치는 각도에 변화를 주었다. 右部는 위쪽의 가로획으로 下部를 안전하게 덮어주는 형식을 취하였으며, 下部는 조여서 작게 하였다.

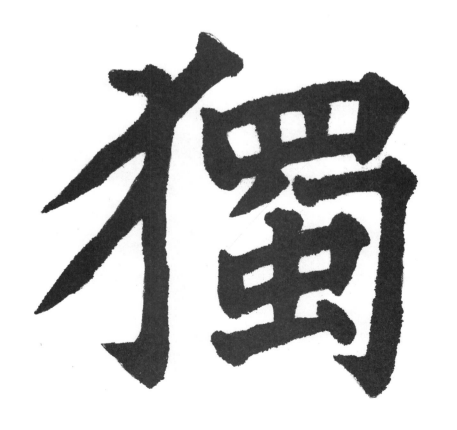

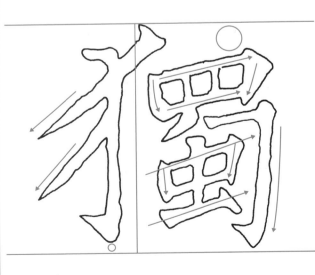

獨字는 左部의 犭을 크게 하면서 撇의 각도에 변화를 주고 있다. 右部의 蜀은 바짝 조여서 작게 하였다. 따라서 모든 획은 가늘게 할 수밖에 없으며, 모든 획에 표시한 화살표의 각도에도 주목한다.

女部 1

- 始 : 비로소 시

女部 2

- 如 : 같을 여

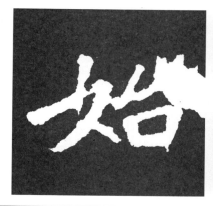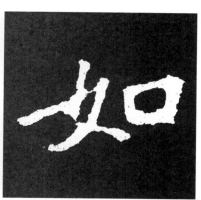

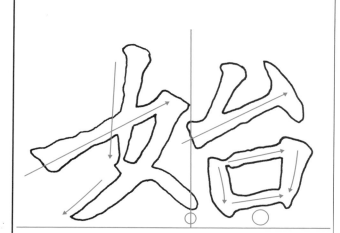

始字는 左部의 女를 크게 하면서도 挑畫을 굵고 힘 있게 하였으며, 하나의 撇은 세우고 다른 하나는 눕혀 주었다. 右部는 조여서 작게 하였고, 口는 작지만 약간 굵고 힘 있게 하였다. 그리고 모든 화살표의 각도에도 주목한다.

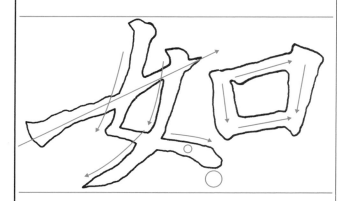

如字는 左部의 女가 크지 않지만, 挑畫 하나를 길게 하여 작지 않게 보인다. 또한 女에서 ○표시한 畫은 화살표 각도로 눕혀서 右로 향하고 있는 느낌을 주고 있다. 右部의 口는 굵고 힘 있게 하며, 화살표의 각도에 주목한다.

女部 3

- 好 : 좋을 호

女部 4

- 妙 : 묘할 묘

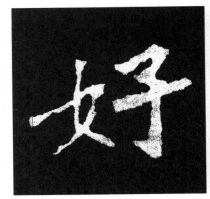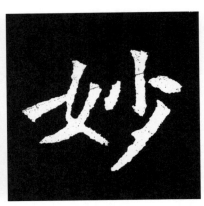

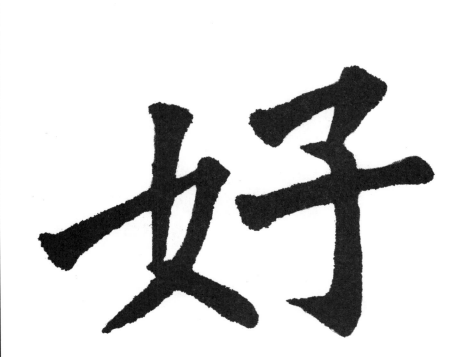

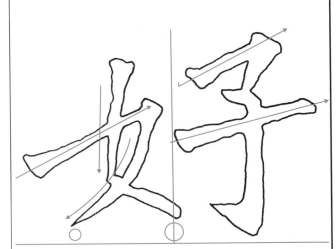

好字의 左部에 있는 女는 筆畫을 가늘게 하면서 撇의 각도에 변화를 주었고, 挑는 右로 많이 올리며 다소 길게 하였다. 右部의 子는 가로획을 右로 올려주었고, 鉤畫은 굵고 힘 있게 하였다.

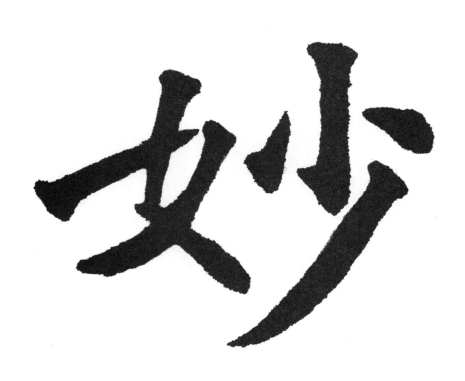

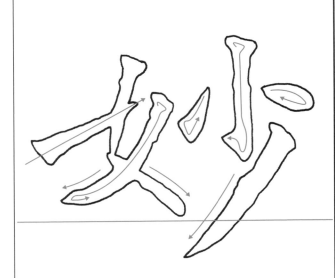

妙字는 左部의 女를 크지 않게 하였고, 挑畫은 화살표 각도로 힘차게 삐쳐 올렸으며, 撇은 收筆 부분에서 回鋒으로 엄숙하게 처리하고 있다. 右部에 있는 少의 세로획과 撇은 굵고 힘 있게 하였다.

食部 1

• 飮 : 마실 음

食部 2

• 饒 : 넉넉할 요

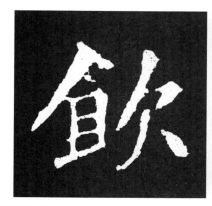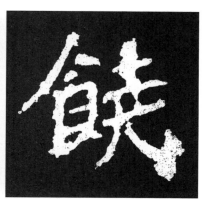

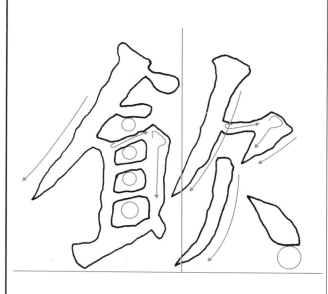

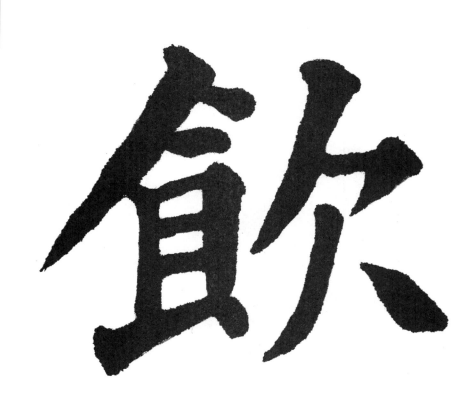

飮字의 左部에 있는 食은 撇을 굵게 하였고, 모든 가로획은 가늘면서 그 간격은 고르게 하였다. 또한 食의 세로획에서 左側은 가늘고, 右側은 굵게 하였다. 右部의 欠은 모든 화살표의 각도에 주목하며, 右의 點은 긴 點으로 찍어서 생략한 波의 형식을 취하고 있다.

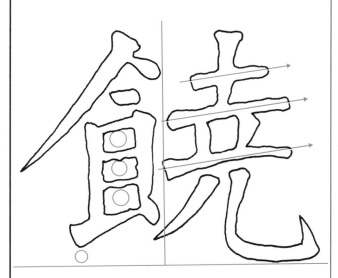

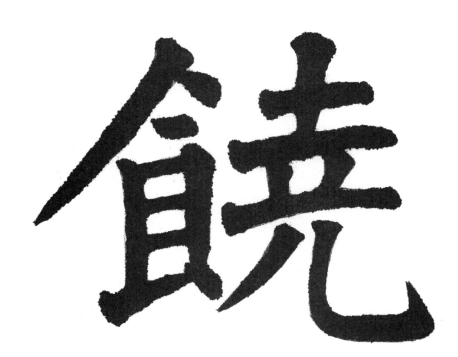

饒字는 左部의 食을 좁게 하여 右部의 자리를 염두에 두고 쓴 의도가 보인다. 右部의 堯는 모든 가로획을 右로 올리고 있으며, 길지 않게 하였다. 下部의 竪彎鉤는 가늘면서 크지 않게 하였다.

走部 1

• 起 : 일어날 기

走部 2

• 趙 : 나라 조

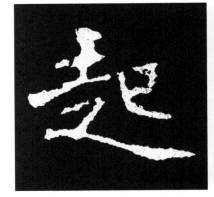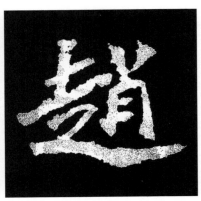

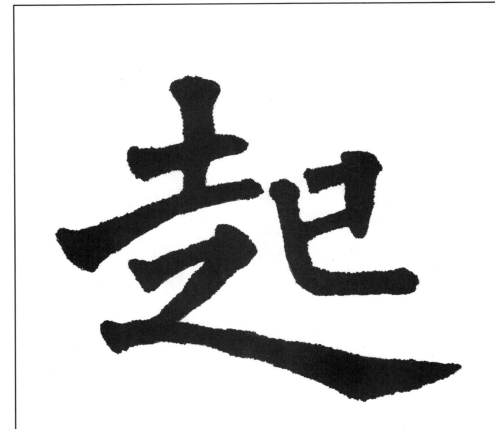

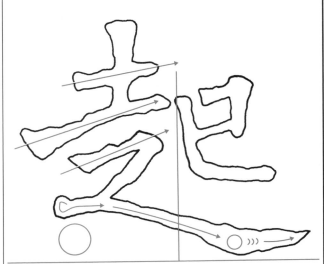

起字는 左部의 위쪽에 있는 土에서 세로획을 굵고 힘 있게 하고, 가로획은 右로 올리며 힘 있게 긋는다. 下部의 波畫은 화살표로 표시한 것처럼 세 번으로 나누어서 그었으며, ○표시한 곳에서는 힘차게 頓挫하여 戰掣를 사용하며 밀어낸다.

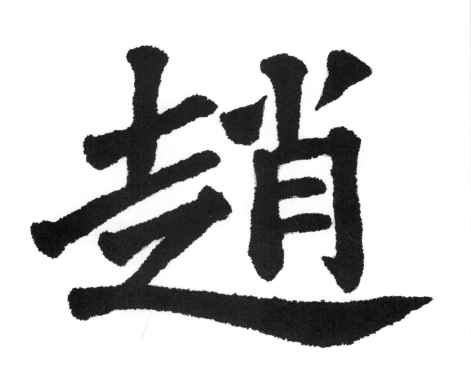

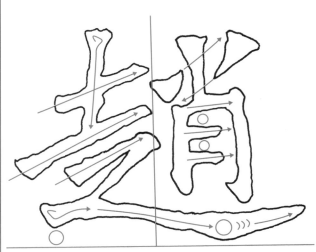

趙字의 左部에 있는 走는 가로획을 右로 향하여 충분히 올려주었으며, 세로획은 右로 약간 기울게 하였다. 右部의 위쪽에 있는 左·右의 點은 화살표 각도에 주목하며, 아래쪽 月은 작게하면서 가로획의 간격을 고르게 하였다.

辶部 1

• 遭 : 만날 조

辶部 2

• 過 : 지날 과

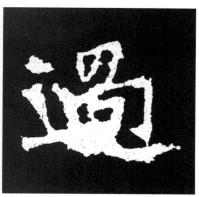

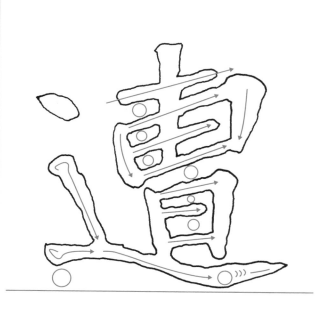

遭字는 右部의 가로획을 모두 右로 충분히 올려주었고, 그 간격은 고르게 하였다. 曰의 左·右 세로획은 화살표 각도로 하되, 오른쪽 세로획과 가운데 세로획은 굵게 한다. 波畫은 앞에서 설명한 바와 같다.

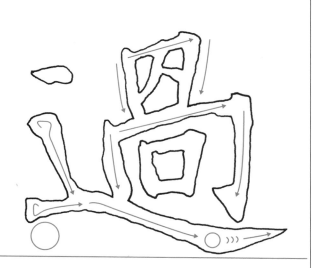

過字는 右部의 위쪽을 가늘면서 작게 하였고, 아래쪽 左·右의 세로획은 화살표 각도로 강하게 하였다. 가로획 또한 다소 굵게 하였으며, 口는 크지 않지만 분명하게 하였다. 波畫은 앞의 설명과 같다.

辶部 3

• 道 : 길 도

辶部 4

• 遂 : 드디어 수

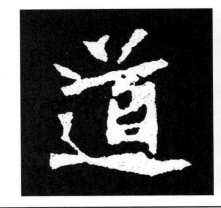

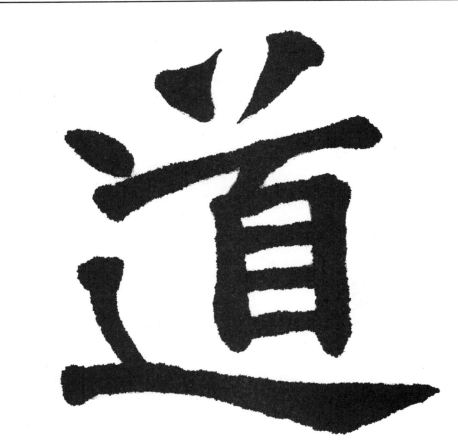

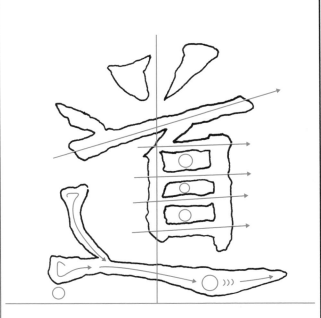

道字는 맨 위에 있는 左·右의 點을 좁고 분명하게 하였고, 가로획은 힘 있고 길게 하면서 右로 충분히 올려주고 있다. 目의 모든 가로획은 右로 올리지 않고 있으며, 그 간격은 모두 고르게 하였다. 波畫은 앞의 설명과 같다.

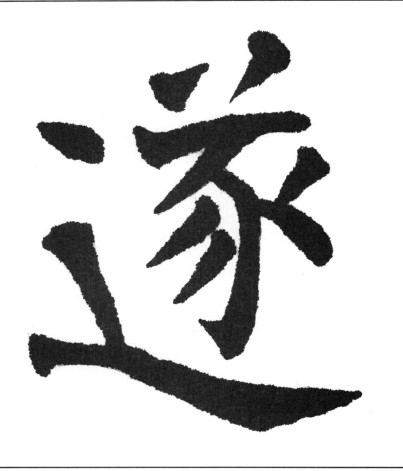

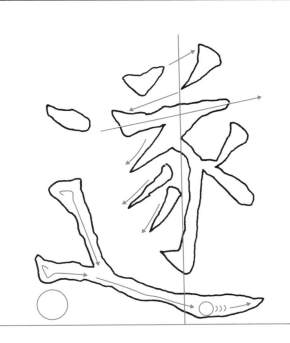

遂字는 右部의 맨 위쪽에 있는 左·右의 點에서 화살표가 가리키는 방향에 주목한다. 그 아래쪽의 撇은 모두 각도를 달리 하였는데, 이것을 散撇이라고 한다. 右의 點은 크지 않게 하였으며, 波畫은 앞의 설명과 같다.

116

口部 1

- **中** : 가운데 **중**

口部 2

- **血** : 피 **혈**

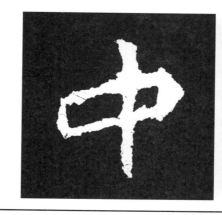

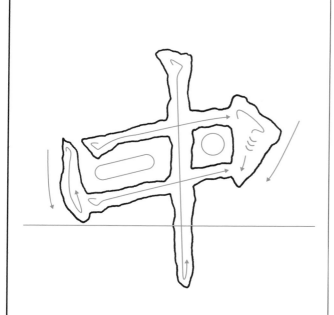

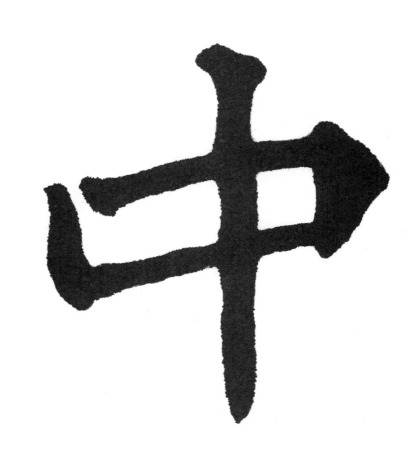

中字는 단순한 **字**이므로 모든 획을 굵게 하여 시각적으로 크게 보이도록 하였다. 가로획은 **右**로 향하여 올려주었고, **左·右**의 짧은 세로획(**轉折**)은 화살표 각도에 주목한다. 특히 오른쪽 세로획은 힘 있게 **頓挫**하여 **戰掣**를 사용하며 천천히 긋는다.

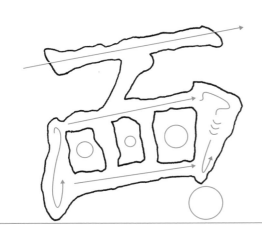

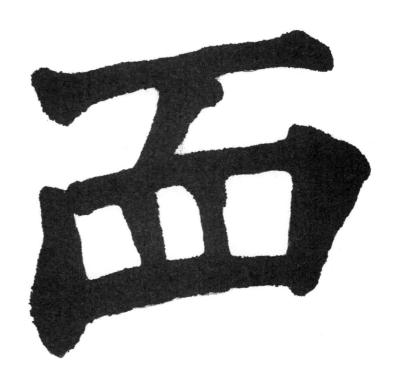

血字는 맨 위의 가로획을 **右**로 향하여 올리면서 굵고 힘 있게 하였고, **左·右**의 세로획 또한 굵고 힘 있게 하였다. 특히 오른쪽 세로획(**轉折**)은 힘 있게 **頓挫**하여 **戰掣**를 사용하며 조심스럽게 긋는다. 맨 위에 가로획 하나를 더한 것이 특징이다.

口部 1

• 字典에는 나오지 않는 字이다.

口部 2

• 國 : 나라 국

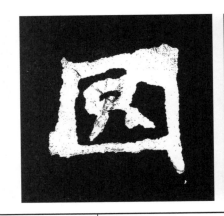

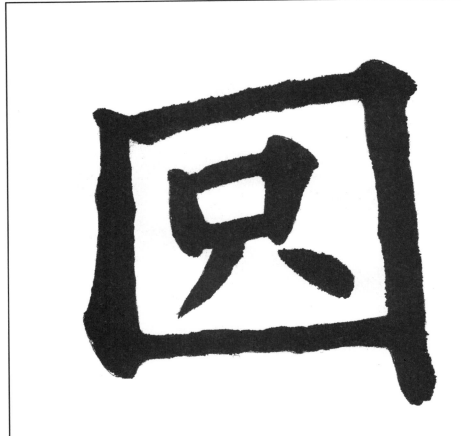

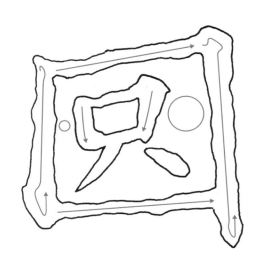

(?)字는 呎字를 변형시킨 것이 아닐까 하고 추측되기는 하지만 확실치는 않다. 가로획은 右로 많이 올리지 않았고, 左·右에 있는 세로획은 굵고 힘 있게 하였으며, 呎는 작지만 분명하게 하였다. 右側에 큰 ○표시한 공간은 넉넉하게 하였다.

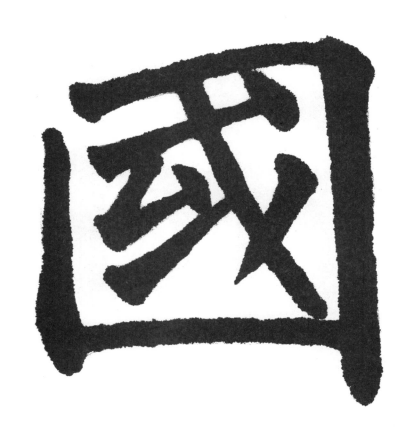

國字는 口의 위쪽 가로획을 右로 올리면서 다소 굵게 하였고, 아래쪽 가로획은 平으로 하였다. 왼쪽의 세로획은 尖頭로 하여 回鋒으로 收筆하였으며, 오른쪽 세로획은 굵고 힘 있게 하였다. 或은 바짝 조이면서 화살표의 각도를 따라 쓴다.

佳部 1

- 唯 : 오직 **유**

佳部 2

- 難 : 어려울 **난**

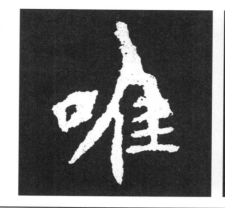
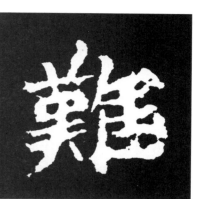

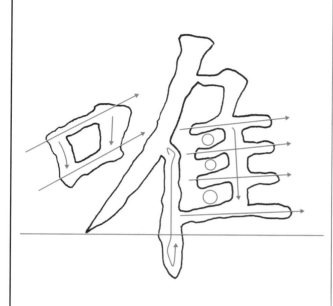

唯字는 左部의 口가 작지만 굵고 분명하게 하였으며, 가로획은 右로 많이 올려 佳를 향하고 있다. 또한 口의 左·右 세로획은 화살표의 각도에 주목한다. 右部의 佳에 있는 撇은 길면서 힘차게 하였고, 가로획은 平으로 하였으며, 그 간격은 고르게 하였다.

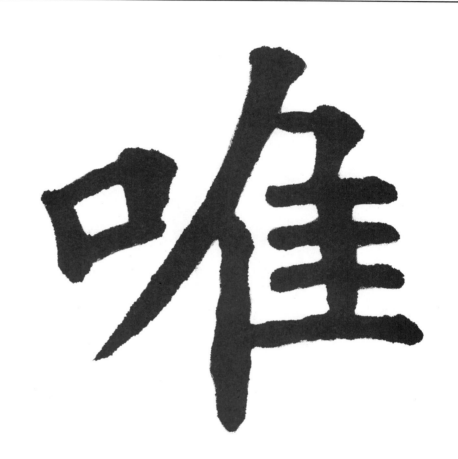

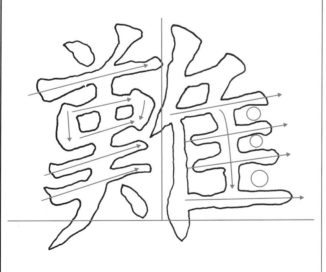

難字는 左部의 가로획을 右로 충분히 올리면서 바짝 조여 주고 있으며, 간격은 모두 고르게 하였다. 右部의 佳는 左部와 같은 넓이와 크기로 하였고, 가로획은 右로 올리지 않았다. 세로획은 화살표의 각도에 주목한다.

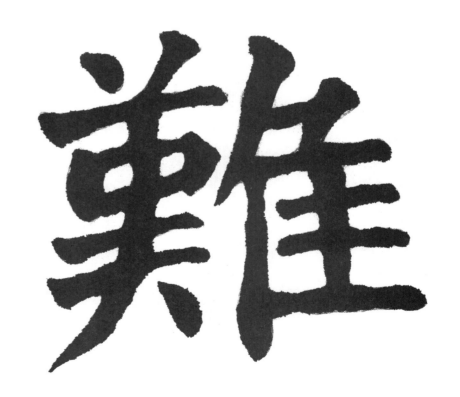

佳部 3
• 雅 : 맑을 아

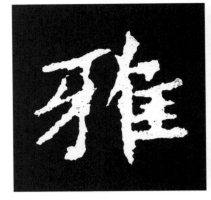

佳部 4
• 曜 : 빛날 요

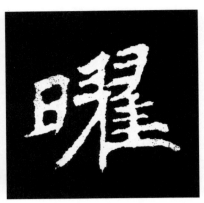

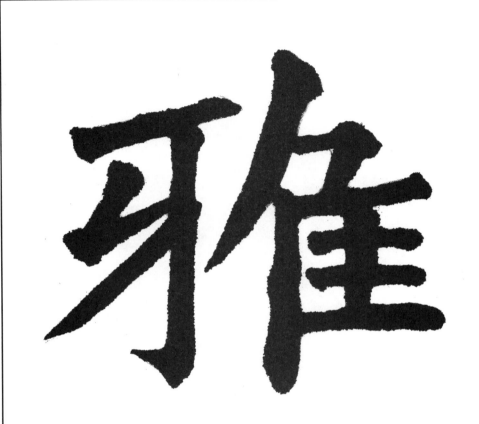

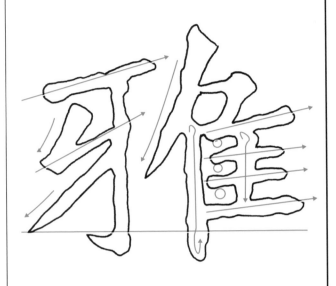

雅字는 左部의 가로획을 右로 올려주었고, 세로획은 起伏을 사용하며 길지 않게 하였다. 右部의 佳는 撇을 세워서 삐쳤으며, 가로획은 右로 올리지 않으면서 간격을 좁게 하였다. 또한 佳의 세로획은 굵고 起伏이 있게 한다.

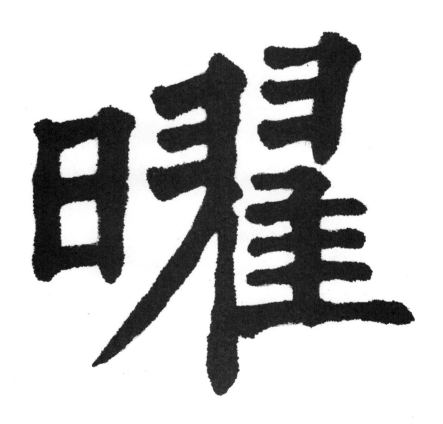

曜字는 복잡한 字이므로 모든 가로획을 가늘게 하고, 그 간격은 좁고 고르게 하였다. 左部의 日은 좁고 작게 하여 右部에 자리를 양보하고 있다. 右部의 羽는 화살표 각도에 주목한다. 下部에 있는 佳는 撇을 충분한 길이로 하였으며, 가로획은 右로 올리지 않았다.

雨部 1

• 雪 : 눈 설

雨部 2

• 雲 : 구름 운

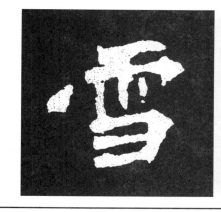
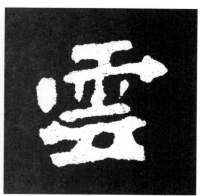

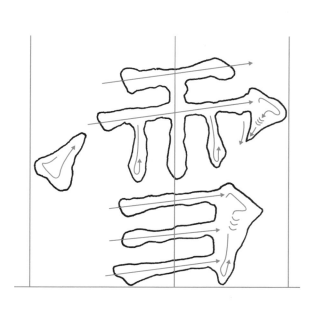

雪字의 上部에 있는 雨는 가로획을 右로 약간 올려주었고, 왼쪽의 點은 左로 쏠려 있으면서도 약간 아래쪽으로 독립시켜 주었다. 下部는 橫折 부분에서 힘차게 **頓挫**하여 **戰掣**를 사용하며 힘 있게 하였다.

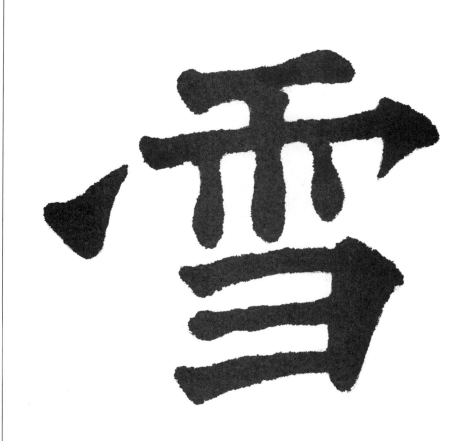

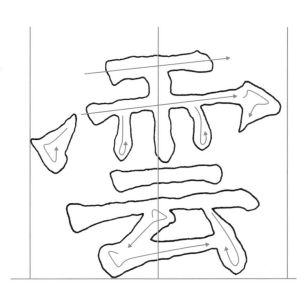

雲字는 전체적으로 중심과 균형을 단정하게 하였다. 上部에 있는 雨의 위쪽 가로획은 다소 굵게 하였고, 아래쪽 가로획은 넓게 하여 下部를 안전하게 덮어주고 있다. 下部의 云은 무겁게 썼다.

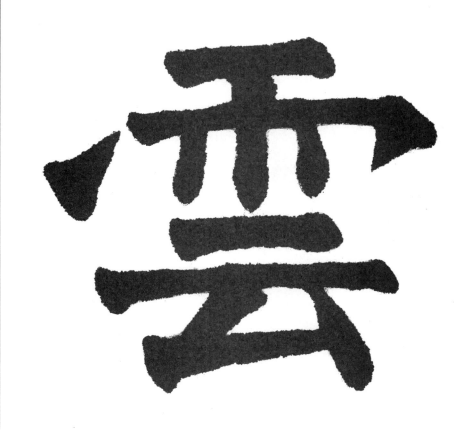

雨部 3

• 震 : 우레 진

雨部 4

• 霜 : 서리 상

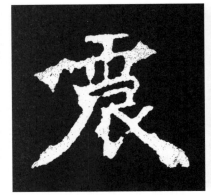
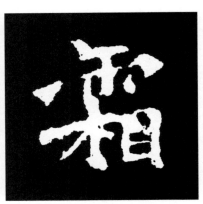

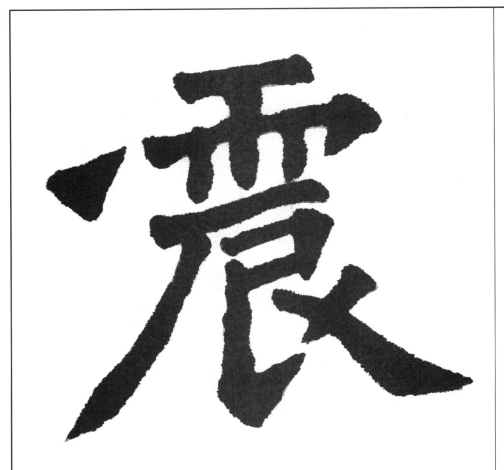

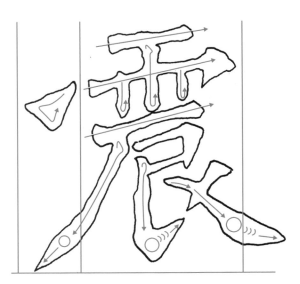

震字는 上部의 雨에서 左의 點을 왼쪽으로 쏠려서 큼직하게 독립시켜 놓았다. 가로획은 右로 올리면서 가늘게 한다. 下部의 辰은 撇을 다소 길게 하여 ○표시에서 볼륨을 주며, 挑와 波에서는 ○표시에서 힘차게 頓挫하여 戰掣로 밀어낸다.

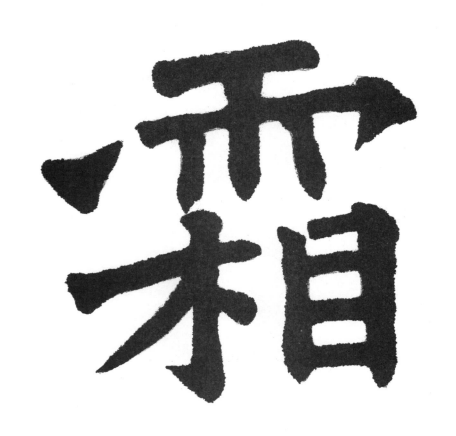

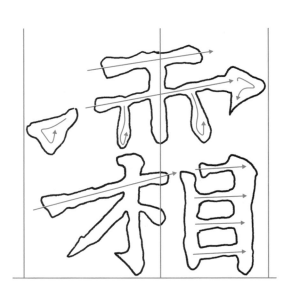

霜字는 上部의 雨에서 가로획을 右로 올리며, 넓게 하여 下部를 안전하게 덮어주고 있다. 下部의 相에서 木의 가로획은 左로 쏠려서 다소 길게 하였으나, 세로획은 길지 않게 하였다. 그리고 目은 좁으면서도 右側의 세로획은 굵게 하였다.

ㅉ部 1

• 登 : 오를 등

ㅉ部 2

• 葵 : 아욱 규

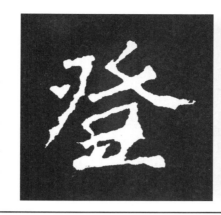

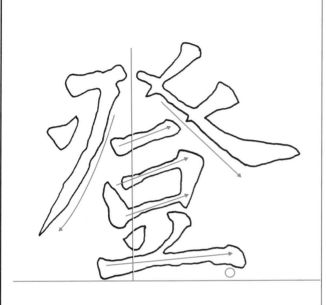

登字는 上部의 ㅉ에서 撤畫을 화살표 각도로 다소 길게 하면서 강하게 하였고, 波畫은 가늘게 내려가서 단정하게 하였다. 下部의 豆는 가로획을 右로 충분히 올리며, 그 간격은 넉넉하게 하였다. 그리고 전체의 중심을 기울게 하였다.

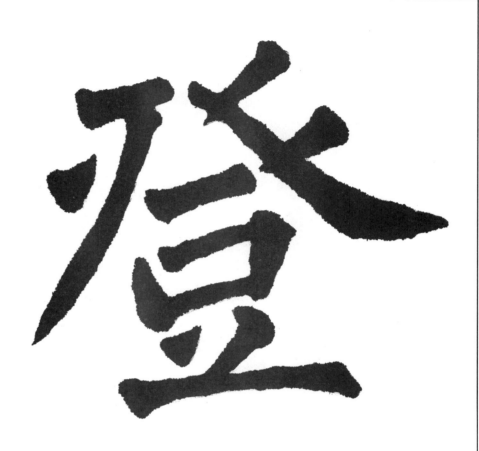

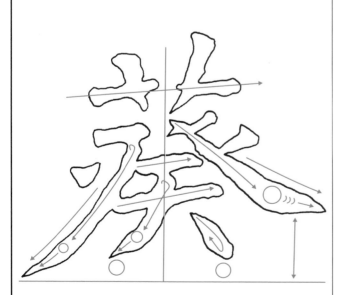

葵字는 上部의 艹를 크지 않게 하였고, ㅉ는 撤과 波로서 전체의 넓이를 정하였다. 두 개의 撤에 표시한 ○에서는 약간의 볼륨을 주었으며, 波에서는 ○표시한 곳에서 힘차게 頓挫하여 戰掣를 쓰며 밀어낸다.

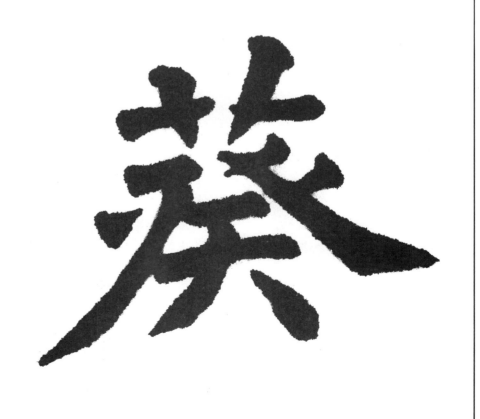

广部

• 痛 : 아플 통

門部

• 開 : 열 개

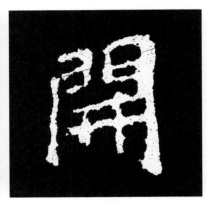

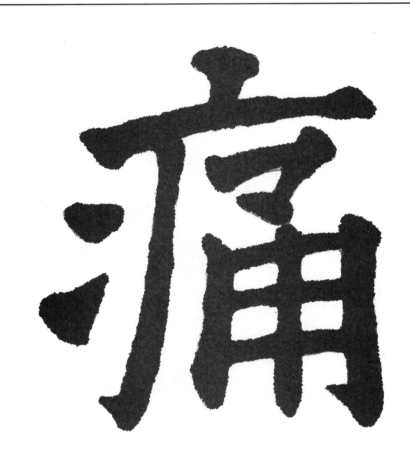

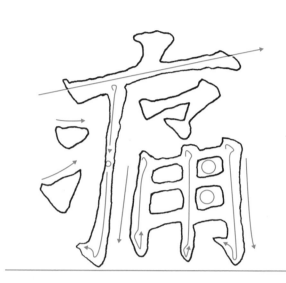

痛字는 맨 위의 가로획을 다소 굵게 하면서도 약간 길게 한다. 撇畫은 각도를 세워 ○표시한 곳에서 힘을 빼며, 날씬하게 한다. 下部에 있는 用의 左·右 세로획은 굵게 하고, 가로획은 가늘게 한다.

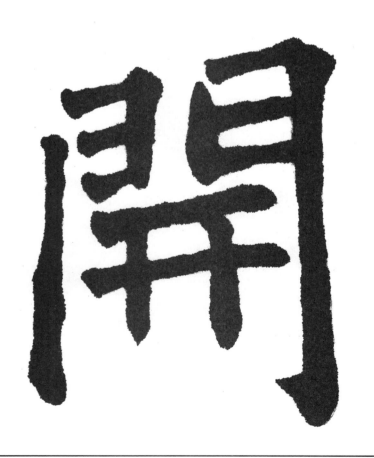

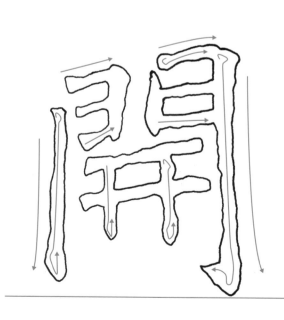

開字는 左部와 右部의 긴 세로획을 화살표 각도로 하며, 下部를 약간 넓게 하여 안정감을 주고 있다. 특히 右部의 세로획은 轉折 부분에서 다시 시작하는 형식으로 하였으며, 굵고 힘 있게 내려 그었다.

第 四 篇
圖解에 의한 結構修練

圖解에 의한 結構修練

우리는 앞에서 二, 三篇을 통하여 基本畫의 筆法과 그 基本畫이 속한 글자의 組合을 연습하였다. 그것은 此篇에 들어서기 위한 前段階로서 옛 大家들이 후세의 우리들에게 전해준 筆法을 바탕으로 공부한 것이다. 여기서 筆法이란? 筆毛를 용이하게 다스리는 法則이다. 그러므로 앞에서 잔소리에 가깝도록 그 法則을 설명하였고, 그에 따라 지루하리 만치 연습을 한 것이다.

此篇은 앞에서 연습한 실력으로 한 點 한 畫, 또는 左·右, 上·下, 左·中·右, 上·中·下 등을 合體하여 조화롭게 組合하는 法則, 즉「結構法」을 연습하는 段階이다. 筆法만 알고 結構法을 모르면 보고 쓰는 臨書를 벗어나지 못할 뿐만 아니라, 앞으로 독자적 경지를 이루지 못하게 된다. 소위 "一家를 이룬다."라고 하는 것은 結構法을 섭렵하여 체본에 의지하지 않고 나름대로 자유롭게 쓸 수 있는 경지를 말하는 것이다. 따라서 우리는 그 一家를 이루기 위하여 此篇에 임하는 것이며, 기왕에 임하였으면 結構法을 반드시 내 것으로 만들어야 한다. 그렇게 하는 것이 옛 書家들이 남겨준 骨筋血肉과 遲速緩急 등의 篇法과 俯仰向背와 疏密 등의 結構法을 계승, 발전시켜 그 도리를 다 하는 것이다.

結構法에 대한 著作 중에서 가장 잘 되었다고 하는 것은 歐陽詢의 이름을 빌어 宋나라 때에 쓴 「歐陽詢結體三十六法」과 明나라 때 李淳이 썼다고 하는 「大字結構八十四法」이 그것이다. 이 두 책은 모두 字의 重點과 左·右의 邊과 旁이 서로 피하고 양보하는 例에서부터 點畫을 배치하는 法則에 이르기까지 두루 언급하고 있다.

結構의 기본은 먼저 平正을 꾀하고 平正을 얻은 후에는 변화를 꾀하여 단조로움을 피하고 자연적인 멋을 구하는 것이다. 그 千變萬化하는 실태를 살펴보면 俯仰, 向背, 離合, 聚散, 端正 등에 있어서 글씨 속에 精神과 意態, 韻致와 神理 등을 표현하여 마치 그 쓴 사람을 직접 대하는 것처럼 숙연해진다. 그러므로 이러한 모든 것들을 두루 갖춘 書는 융합하여 살아서 숨쉬는 全人格의 표현이라고 할 수 있다. 따라서 이와 같은 品格을 추구하는 것이 우리의 목표이며 書에 임하는 者의 정신적 태도이다.

이 책에서는 李淳의 「大字結構八十四法」의 내용을 바탕으로 하여 結構法 한 가지에 두 자씩 例를 들어서 실어 놓았다. 그런데 그것은 옛 碑文이라 훼손된 상처가 많다. 따라서 初學者가 따라 쓰기에는 다소 어려움이 있기에 筆者가 직접 써서 圖解설명과 함께 편집해 놓았다. 본래 碑學의 근본 뜻은 原作의 실제 모습을 보고 原作者의 정신까지 추적하며 臨書하는 것이라 하지만, 初學者가 감당하기에는 무리가 따르므로 筆者가 주제넘게 拙書를 써넣었으니 諸賢께서는 양해하여 주길 바란다.

◎天覆 : 위에서 下部를 안전하게 덮어주는 법

天覆 1
• 金 : 쇠 금

天覆 2
• 禽 : 새 금

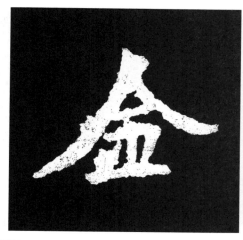

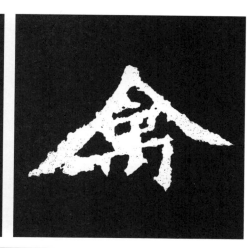

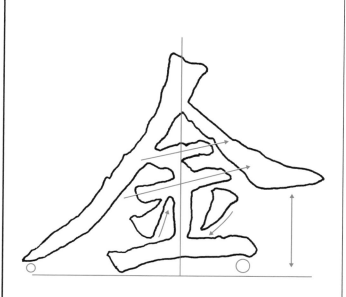

金字의 上部에 있는 撇은 起伏을 사용하며 길고 힘차게 하였고, 波는 짧고 단정하게 하였다. 下部의 가로획은 右로 향하여 올려주었으며, 下部는 바짝 조이면서 人으로 올려붙이고 있다.

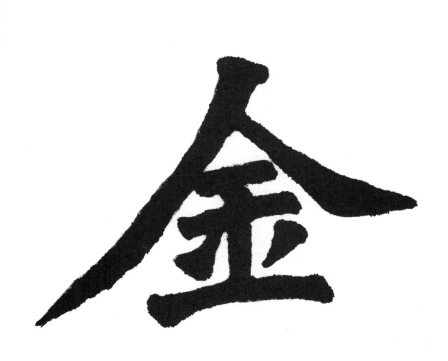

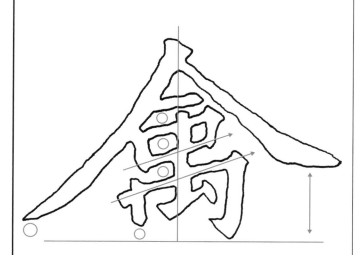

禽字의 上部에 있는 撇과 波의 각도는 같지만 길이는 다르다. 撇은 길고 起伏 있게 하였으며, 波는 다소 짧고 단정하게 하고 있다. 下部의 모든 획은 조여서 작게 하며, 가로획은 고르게 하였다.

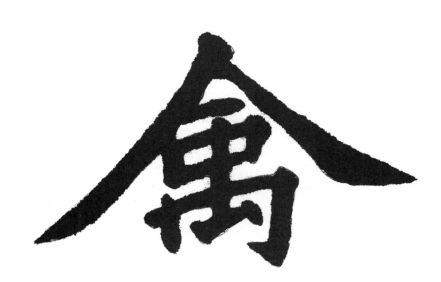

◎地載 : 밑에서 위를 받쳐주는 법

地載 1
• 蓋 : 덮을 개

地載 2
• 五 : 다섯 오

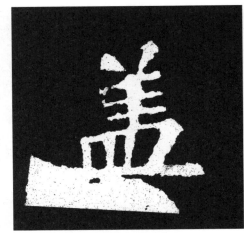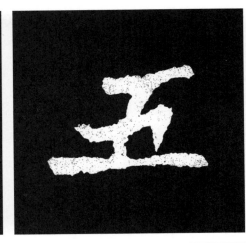

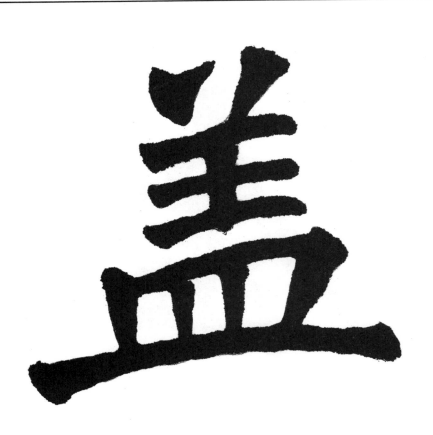

蓋字는 가로획을 모두 右로 향해 올리며, 그 간격은 고르게 하였다. 上部의 짧은 가로획은 다소 굵게 하는 것이 좋다. 下部의 皿은 화살표 각도에 주목하고, 위의 가로획은 右로 올리며, 아래의 긴 가로획은 길고 힘 있게 하였다.

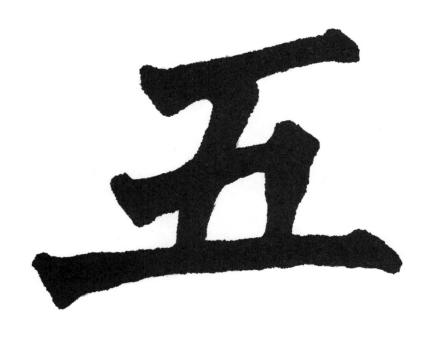

• 蓋 : 덮을 개

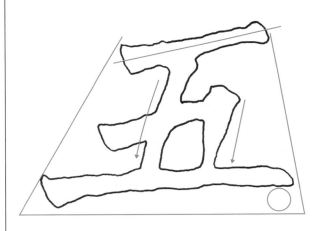

五字는 단순한 字이므로 모든 획을 굵고 힘 있게 하였다. 위의 짧은 가로획 두 개는 右로 향해 올려주었으며, 아래의 긴 가로획 하나는 약간 올리면서 起伏을 주어 힘 있게 그었다.

◎ 讓左 : 왼쪽으로 자리를 넓게 양보하는 법

讓左 1

• 節 : 마디 절

讓左 2

• 軌 : 법 궤

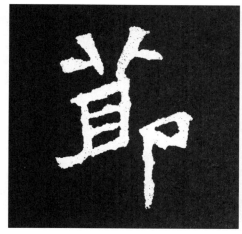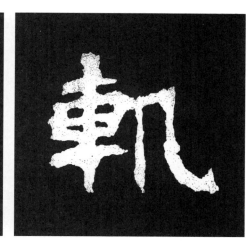

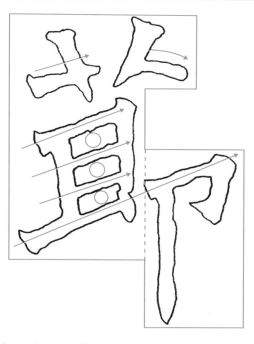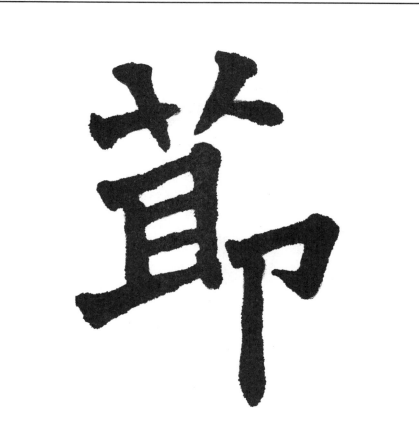

節字의 上部에 있는 竹을 艹로 쓰는 것은 여러 곳에서 보인다. 가로획은 모두 右로 향하여 올려주면서 그 간격은 고르게 하였다. 右部의 세로획은 굵고 힘 있게 하였으며, 起伏을 사용하고 있다.

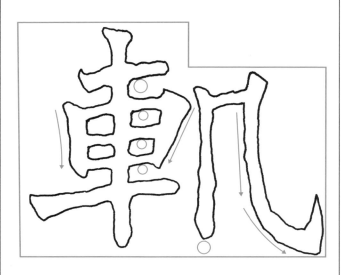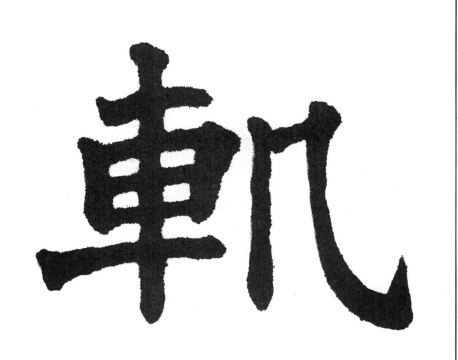

軌字는 上部에 있는 車의 가로획을 모두 右로 향하여 올려주었으며, 그 간격은 고르게 하였다. 車의 화살표 각도에 주목하고, 세로획은 굵고 힘차게 하였다. 右部는 橫折右斜鉤에 표시한 화살표의 각도에 주목한다.

◎讓右 : 오른쪽으로 넓게 자리를 양보하는 법

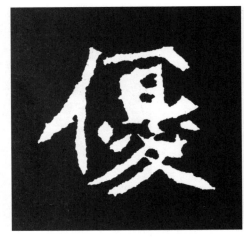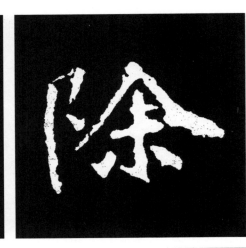

讓右 1

• 優 : 넉넉할 우

讓右 2

• 除 : 버릴 제

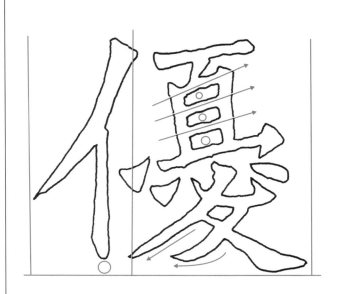

優字의 左部에 있는 撇은 각도를 세워서 길게 하였다. 右部는 복잡한 字이므로 가로획과 이하 모든 획을 가늘게 하며, 바짝 조여준다. 가로획은 모두 右로 올려주었으며, 화살표의 각도에도 주목한다.

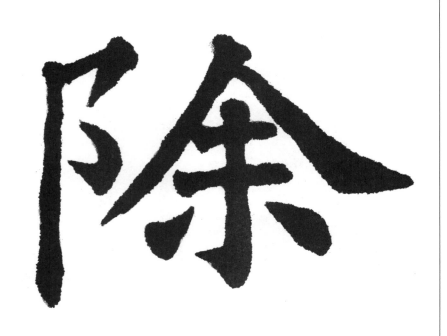

除字는 左部를 작게 하여 右部에 자리를 양보하고 있다. 左部의 세로획은 가늘지만 강하게 하였다. 右部에 있는 余는 撇과 波의 각도를 같게 하며, 충분히 넓혀서 下部의 자리를 안전하게 해주고 있다.

優 : 넉넉할 우

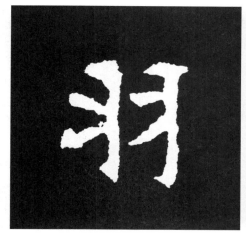

◎ 分彊 : 左·右로 자리를 절반씩 나누어 갖는 법

分彊 1

• 羽 : 깃 우

分彊 2

• 弱 : 약할 약

羽字는 左部에 右部의 轉折 부분에서 用筆이 다르다. 특히 左部는 꺾이는 부분에서 가로획과 세로획을 각각 다시 시작하는 방법으로 쓰고 있다. 또한 세로획의 경우 左部는 약간 가늘고, 右部는 다소 굵게 하였다.

弱字는 左部와 右部의 轉折 부분에서 변화된 모습을 보여주고 있으며, 굵기와 길이에 있어서도 변화를 보여주고 있다. 또한 左部와 右部의 세로획에서 과감한 起伏을 주고 있는 것은 隷意로 보인다.

◎ 三勻 : **左·中·右가 자리의 폭을 고르게**
차지하는 법

三勻 1

· 假 : 가령 가

三勻 2

· 織 : 짤 직

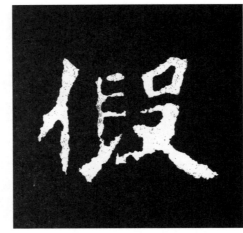
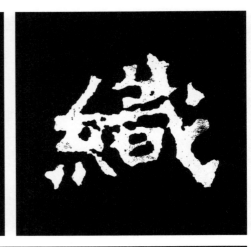

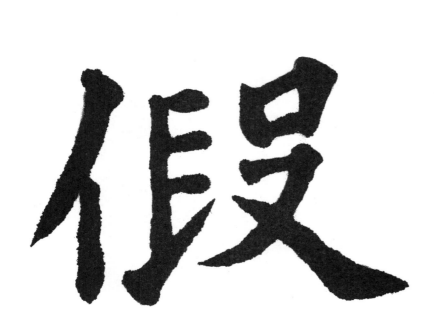

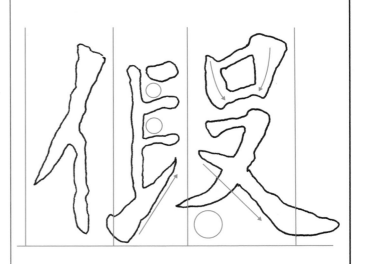

假字는 左·中·右로 나누어 三分으로 써야 하기 때문에 폭을 좁게 하여 조절하고 있다. 中部의 아래쪽에 있는 挑는 화살표의 각도에 주목하고, 右部에 있는 波의 각도에도 주목한다.

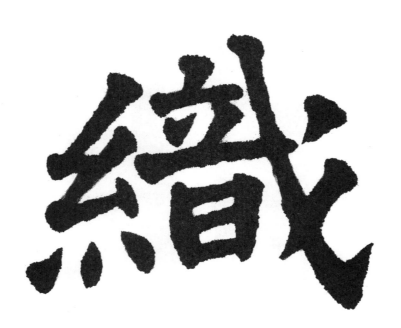

· 假 : 가령 가

織字는 左·中·右 세 부분으로 써야 하기 때문에 폭을 좁게 하는 것이 중요하다. 또한 左·中·右의 順으로 右를 향해서 약간 올라가며 쓰고 있다. 右部에 있는 戈의 斜鉤는 起伏을 사용하여 힘 있게 하였다.

上点地步 1

- 堅 : 굳을 견

上点地步 2

- 聲 : 소리 성

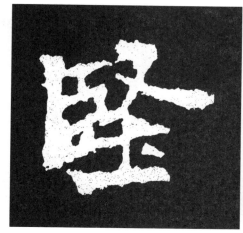
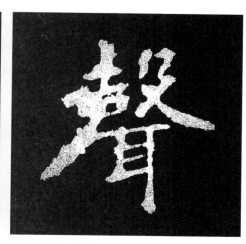

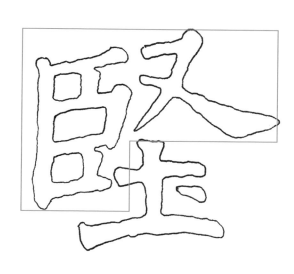

堅字는 上部의 臣을 다소 크게 하고, 모든 가로획의 간격은 고르게 하였다. 又의 撇은 짧고, 波는 다소 길게 하여 전체의 넓이를 정하고 있다. 下部의 土는 미리 만들어진 자리로 작게 집어넣었으며, 點은 하나의 補法으로 보면 된다.

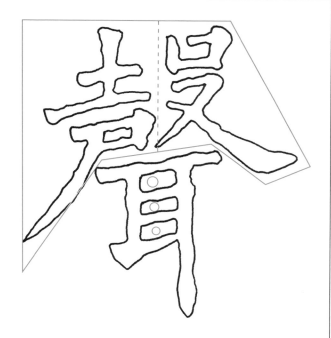

聲字는 복잡한 字이므로 모든 가로획을 가늘게 하고, 그 간격은 고르게 하는 것이 중요하다. 上部는 撇과 波로 전체의 넓이를 정하고 있으며, 下部에 耳가 들어갈 자리를 미리 염두에 두었다. 下部에 있는 耳의 세로획은 굵고 다소 起伏 있게 하였다.

◎ 下点地步 : 下部가 넓게 자리를 차지하는 법

下点地步 1
• 泉 : 샘 천

下点地步 2
• 蒙 : 어두울 몽

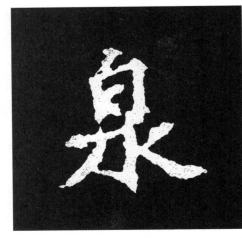

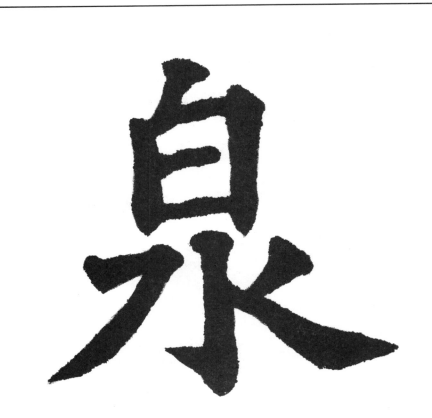

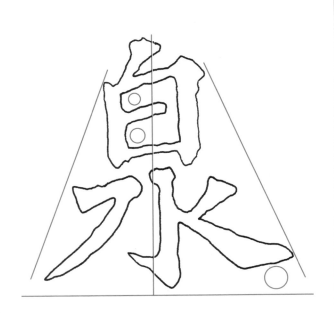

泉字는 上部의 白을 아래로 좁히지 않고 직선으로 하였다. 가로획은 가늘고 간격은 같다. 下部의 세로획은 굵고 起伏 있게 하였으며, 撇은 약간 길고 波는 길지 않으면서 힘 있게 하였다.

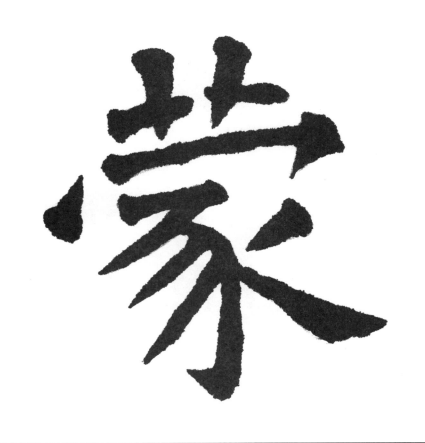

蒙字는 上部의 艹를 작게 하고, 冖의 가로획은 右로 올리면서 길게 하였다. 下部에 있는 세 개의 撇은 散撇이라고 하여 각도가 분산한다. 波는 길지 않지만 단정하게 하였다.

左点地步 1

• 都 : 도읍 도

左点地步 2

• 勸 : 권할 권

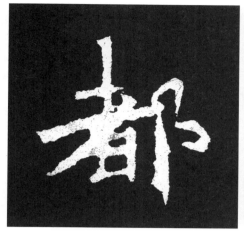

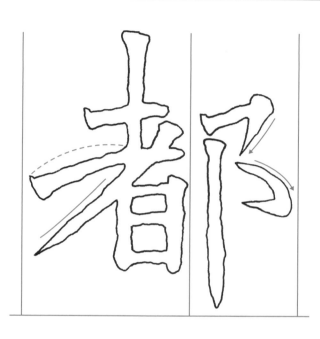

都字의 左部에 있는 者는 위쪽의 세로획을 다소 길게 하고, 가로획과 撇은 左로 충분히 뻗어서 시원스럽게 하고 있으나, 右部의 자리로 침범하지는 않고 있다. 右部의 세로획은 起伏 있고 강하게 하였다.

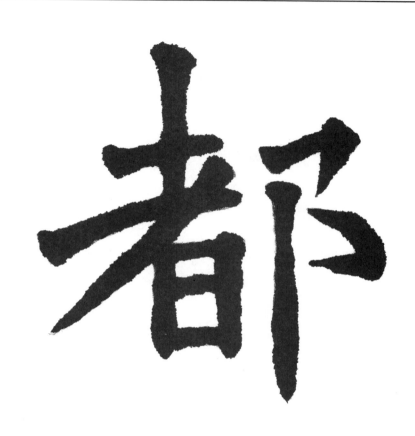

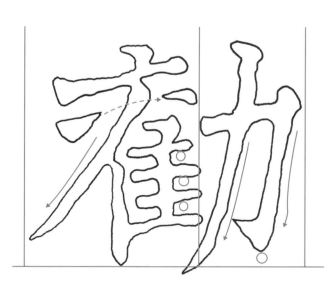

勸字는 左部와 右部에 있는 撇을 길게 하고, 나머지 획은 조여주고 있으며, 화살표의 각도 변화에 주목한다. 下部에 있는 隹의 가로획은 모두 가늘면서 그 간격은 고르게 하였으며, 右部의 力은 다소 굵고 힘있게 하였다.

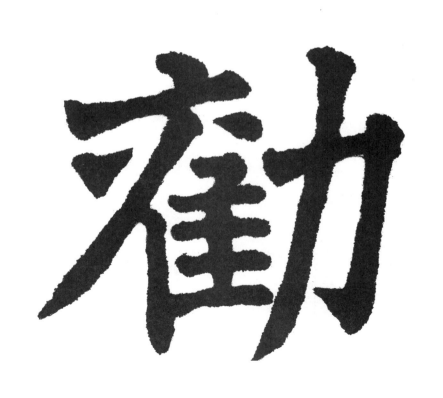

◎右点地步 : 左部는 단순하고 右部는 넓고
　　　　　　복잡하게 하는 법

右点地步 1

• 讓 : 사양할 **양**

右点地步 2

• 德 : 큰 **덕**

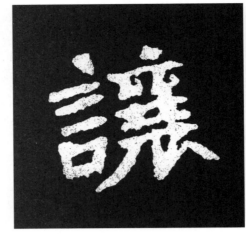

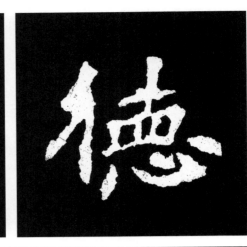

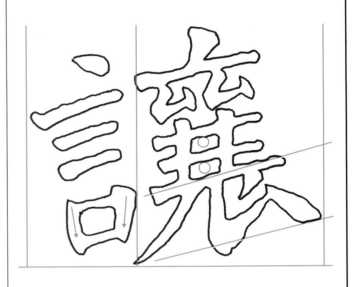

讓字는 모든 가로획을 右로 향하여 올리면서 가늘게 하고, 그 간격은 고르게 하였다. 右部는 윗부분을 조여서 작게 하고, 아랫부분은 균형에 얽매이지 않고 자유롭게 쓰며 소박한 매력을 보여주고 있다.

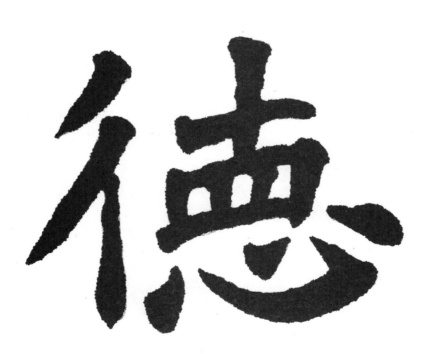

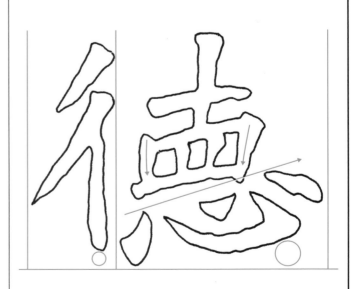

德字는 撤을 짧게 하여 좁게 하였으며, 右部는 心을 납작하고 넓게 하여 上部를 담아주고 있다. 德字는 전체적으로 방정한 균형을 깨고 자유롭게 써서 꾸밈없는 멋을 보여주고 있다.

◎ 左右点地步 : 左·右에서 높고 넓게 자리를
　　　　　　차지하는 법

左右点地步 1

• 傾 : 기울 경

左右点地步 2

• 鄕 : 시골 향

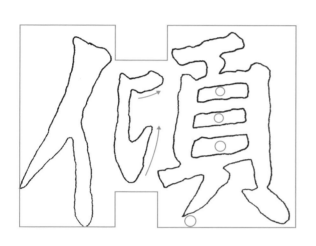

傾字는 가운데 부분을 조여서 작게 하고 있으며, 화살표의 각
도에 주목한다. 左部와 右部는 넉넉한 넓이로 자리잡고 있으
며, 左部의 撇과 右部의 세로획은 굵고 힘 있게 하였다.

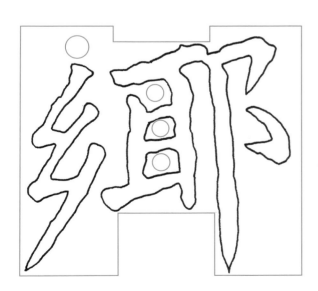

鄕字는 左·中·右로 三分해서 쓰는 字이므로 세 부분을 모두 좁
게 하는 것이 중요하다. 左部는 다소 가늘게 하였고, 中部는 약
간 굵게 하였으며, 右部의 세로획은 굵고 힘 있게 하면서도 起
伏 있게 하였다.

◎上寬 : 上部를 넓게 해주는 법

上寬 1
• 當 : 마땅할 당

上寬 2
• 業 : 업 업

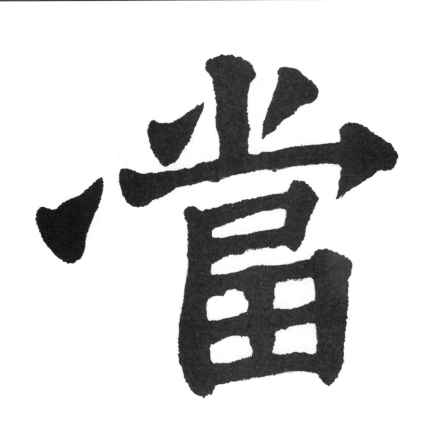

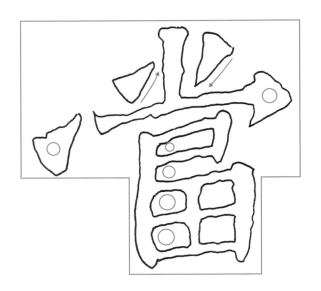

當字는 上部의 ⺌를 넓게 하며, 左·右에 ○표시한 부분에서 힘을 강조하고 있다. 또한 그 위의 화살표 각도에도 주목한다. 下部는 中心을 깨버리고 오른쪽으로 쏠려 있으며, 가로획은 가늘면서 그 간격은 고르게 하였다.

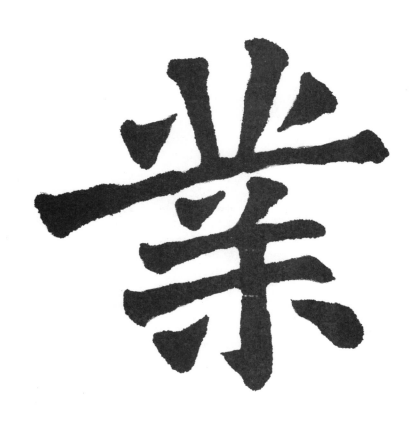

• 當 : 마땅할 당

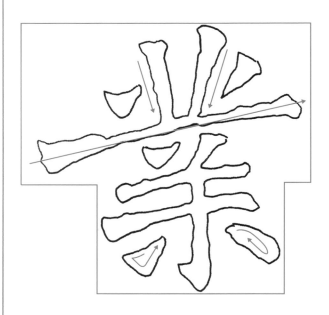

業字는 上部의 가로획을 右로 약간 올려주면서 가늘지만 강하고 起伏 있게 하였으며, 길게 하여 下部를 안전하게 덮어주고 있다. 下部는 가로획 하나를 생략하며 조여주고 있다.

◎ 下寬 : 하반부를 넓게 하는 법

下寬 1

• 懃 : 은근할 근

下寬 2

• 家 : 집 가

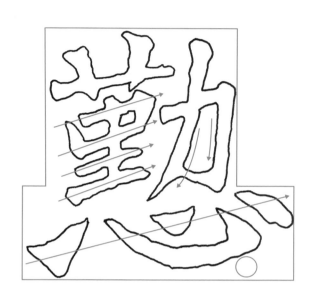

懃字는 上部를 바짝 조여서 작게 하고, 가로획은 모두 右로 올려주면서 가늘게 하며, 그 간격은 모두 고르게 하였다. 下部의 心은 橫으로 넓게 하여 上部를 안전하게 담아주며 납작한 형세로 하였다.

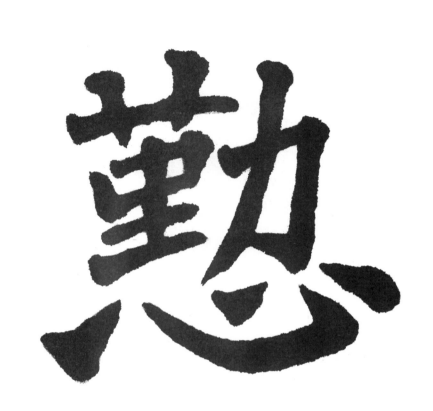

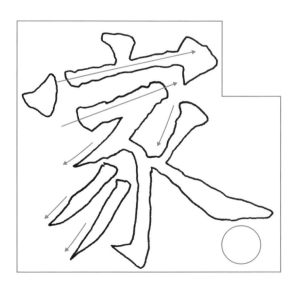

宀의 경우 보통은 넓게 하여 下部를 덮어주지만, 家字에서는 넓지 않게 하였다. 下部의 撇은 각도에 변화를 주고 있으며, 波는 약간 길면서도 단정하게 하였다.

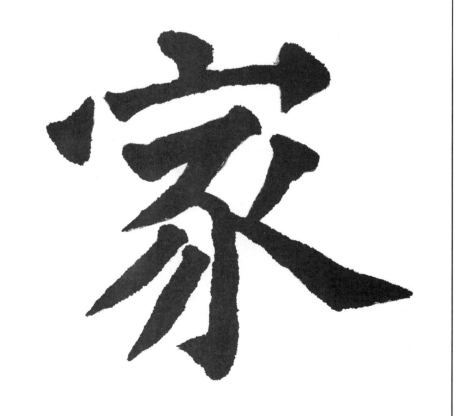

◎ 懸針 : 세로획을 主畫으로 하여 끝을 뾰족
　　　하게 하는 법

懸針 1

• 千 : 일천 천

懸針 2

• 郎 : 벼슬이름 랑(낭)

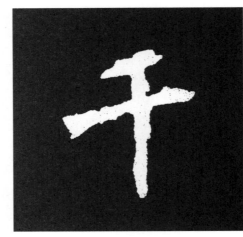

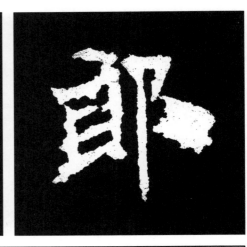

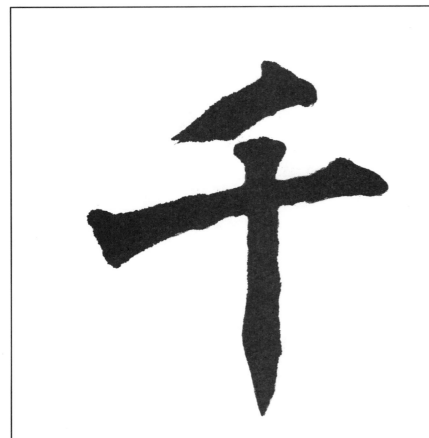

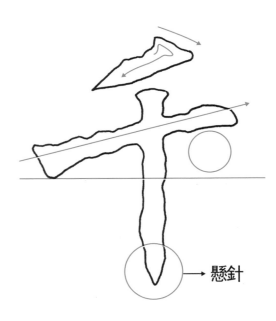

千字는 단순한 字이므로 모든 획을 굵고 힘 있게 하였다. 위의
짧은 撇은 화살표 각도로 頓挫하여 戰掣를 사용하며 빼낸다.
가로획은 起伏을 사용하며 힘차게 하고, 세로획 또한 起伏 있
고 힘차게 내려가 근엄하게 빼낸다.

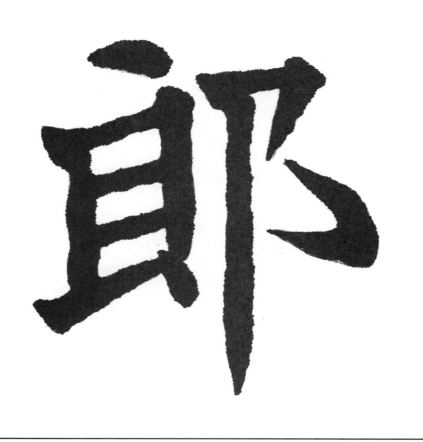

• 千 : 일천 천

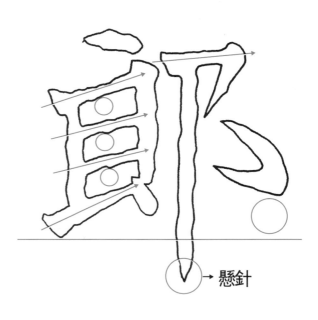

郎字는 左部의 위에 있는 點이 다소 크고 독립성이 있으며, 가
로획은 모두 右로 올리면서 간격을 고르게 하였다. 懸針은 굵
지 않지만 起伏 있고 강하게 내려가서 엄숙하게 빼낸다.

◎ 勻畫 : 여러 개인 가로획의 간격을 고르게
하는 법

勻畫 1

• 盡: 다할 진

勻畫 2

• 難 : 어려울 난

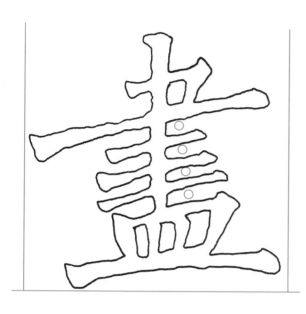

盡字는 上部의 긴 가로획으로 전체의 넓이를 정하고, 모든 가
로획은 右로 약간 올려주며, 그 간격은 고르게 하였다. 모든
가로획은 가늘지만, 위아래 두 개의 가로획과 하나의 세로획
은 굵게 하였다.

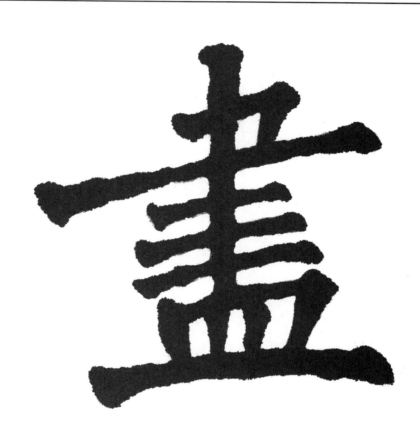

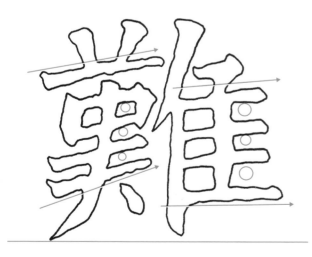

難字는 左部와 右部의 가로획을 가늘게 하며, 그 간격은 고르
게 하였다. 특히 左部의 가로획은 右로 올려주었으나, 右部의
가로획은 平平하게 하였다. 右部에 있는 隹의 세로획은 다소
굵고 힘 있게 한다.

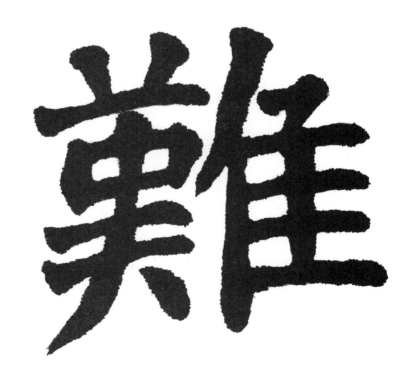

◎ 上平 : 위를 가지런하게 하는 법

上平 1
• 刺 : 찌를 **자**

上平 2
• 愧 : 부끄러울 **괴**

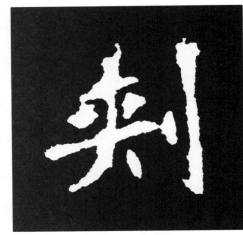

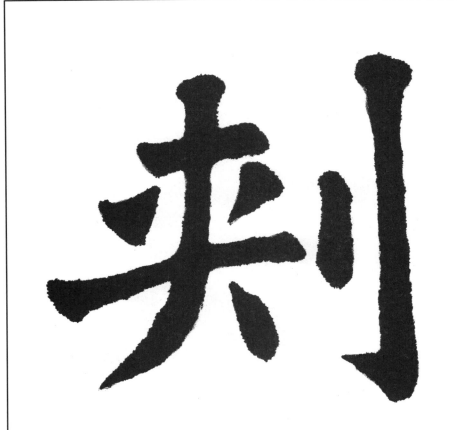

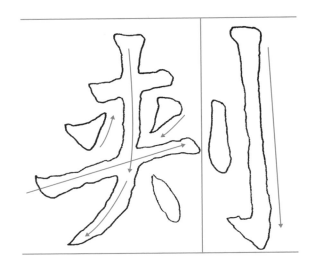

刺字의 **左部**는 束를 변형시킨 것으로서 특이한 예라고 할 수 있다. 또한 **左部**에 표시한 모든 화살표의 각도에 주목한다. **右部**에 있는 刂의 세로획은 화살표로 표시한 바와 같이 약간 기울게 하면서도 힘차게 한다.

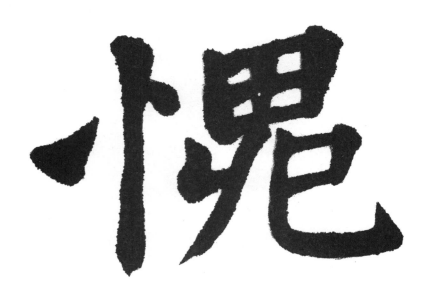

• 刺 : 찌를 **자**

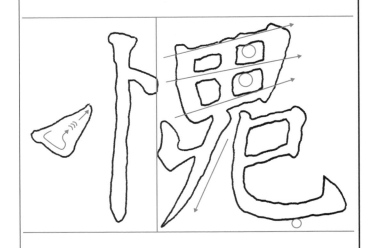

愧字의 **左部**에 있는 忄의 세로획은 직선을 피하고 생동감 있게 하였으며, 左의 點은 크면서도 여유 있게 하였다. **右部**의 가로획은 모두 **右**로 향하여 올려주었고, 그 간격은 고르게 하였다. **豎灣鉤**는 크지 않게 한다.

◎ 下平 : 밑 부분을 꾸꾸하게 하는 법

下平 1
• 艱 : 어려울 간

下平 2
• 姬 : 여자 희

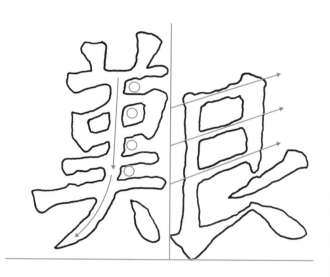

艱字의 左部에 있는 가로획은 가늘면서 모든 간격을 고르게 하였으며, 撤은 화살표로 표시한 각도에 주목한다. 右部의 가로획은 가늘게 화살표의 각도를 따라 右로 올려준다. 波는 點의 형식으로 생략하였다.

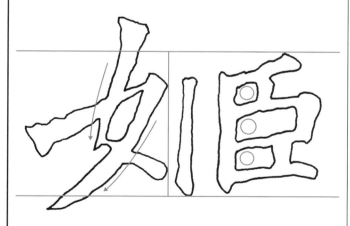

姬字는 左部의 女를 다소 크고 시원스럽게 하였으며, 撤에 표시한 화살표의 각도에 주목한다. 右部에 있는 臣의 왼쪽에 짧은 세로획 하나가 붙어있는 것은 여러 곳에서 보이며, 臣은 조여서 작게 하였다.

下平 3
- 臨 : 임할 림(임)

下平 4
- 旌 : 기 정

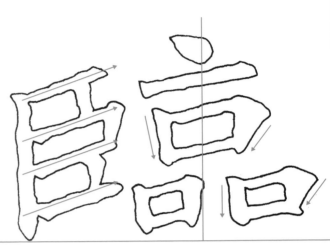

臨字는 左部의 臣에서 모든 가로획을 右로 올려주었고, 그 간격은 모두 고르게 하였다. 右部에 있는 세 개의 口는 크기와 각도에 모두 변화를 주었으며, 화살표의 각도에도 주목한다.

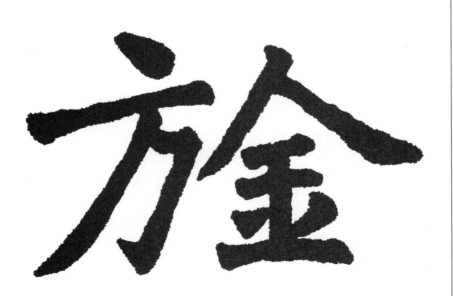

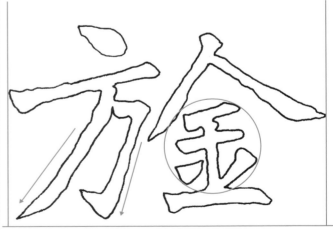

旌字는 左部의 方에서 가로획을 다소 길게 하였고, 그 위의 점은 크고 뚜렷하게 하였으며, 두 개의 화살표는 각도에 변화를 주고 있다. 右部에 있는 㫃의 ○표시 안에 있는 모든 획은 바짝 조여서 작게 하였다.

144

第 五 篇
圖解를 통한 主要邊旁의 修練

圖解를 통한 主要邊旁의 修練

漢字의 생김새는 구조적으로 여러 點과 畵이 모여서 이루어진 獨體의 字와, 그 獨體로 된 字가 結合하여 이루어진 合體의 字로 되어 있다.

우리가 部首로 찾는 字典(玉篇)은 우리 생활에 많이 쓰이면서 글자의 組立에 있어서 요소가 되는 獨體의 字를 部首로 삼아, 이것을 앞에 내세워 같은 部類에 속하는 글자를 모아서 정리해 놓은 것으로, 例를 들면 鳥類는 鳥部에 魚類는 魚部에 속하며 水類는 水部에 속해 있다. 따라서 部首라고 하는 것은 곧 漢字의 邊과 旁이 되는 것이며, 漢字의 형태적 구조를 살펴보면 여러 구조 중에서 둘 혹은 세 부분으로 組立된 것도 있다.

이 책에서는 結構法에서 이미 邊과 旁의 조화와 배치 관계에 대하여 자세하게 설명한 바가 있으나, 그때에는 두 字씩만 예로 들었을 뿐이기 때문에 보다 다양한 形態의 字를 연습할 수 있게 하기 위하여 다시 此篇을 베풀어 놓은 것이다. 붓글씨는 같은 字를 반복하여 쓰더라도 변형을 꾀하는 것인데, 하물며 다른 字를 비교 분석하며 써본다는 것은 지루함을 덜 수 있는 방법이 되기도 한다. 그래서 여러 邊과 旁이 서로 어울려서 여러 가지 모습으로 변화하는 실태를 찾아내어, 두 字 혹은 여러 字를 例로 들어서 圖解를 통하여 상세하게 살펴볼 수 있게 해 놓았다. 대체로 立人(사람인변), 挑土(흙토변), 田(밭전변), 王(구슬옥변), 示(보일시변), 衣(옷의변) 등의 邊과 旁이 左部에 속할 경우에는 좁고 길게 하거나, 上部·右部·下部에 속할 경우에는 虛하기도 하고 납작하기도 하며, 길어야 할 곳에서 짧게 하기도 하고, 密해야 할 곳에서 疏하기도 하는 등 많은 변화를 볼 수 있다. 이와 같이 通例를 깨고 독자적 특징을 여러 곳에서 보이고 있는 것이 張猛龍碑이다. 이러한 技法은 唐代의 楷書에서는 찾아볼 수 없는 것으로서 隸書가 楷書로 변천하는 과정에서 아직 남아있는 隸書의 흔적으로 보여지며, 그 남아있는 隸意가 오히려 古風스러운 운치로 다가오기에 우리가 魏碑를 배워야 하는 까닭이 되는 것이다.

此篇에서는 主要邊旁을 선별하는 과정에서 人部에서부터 龜部까지 전부를 다 하다 보면, 이 책의 페이지를 너무 초과하게 되기 때문에 중도에서 그칠 수 밖에 없었다. 나머지 部別은 도서출판「우람」에서 발행하는「擴大法書選集」에서 보충하여 공부하기를 권하는 바이다.

차 례

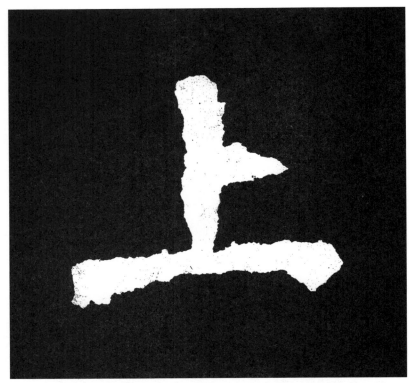

上 · 윗 상

上字는 간단한 字이므로 筆畫을 굵고 힘 있게 하였다. 撇과 波가 사용된 字는 左·右로 뻗어 나가기 때문에 넓은 범위를 필요로 하지만, 上字는 撇과 波가 없기 때문에 차지하는 범위가 적다.

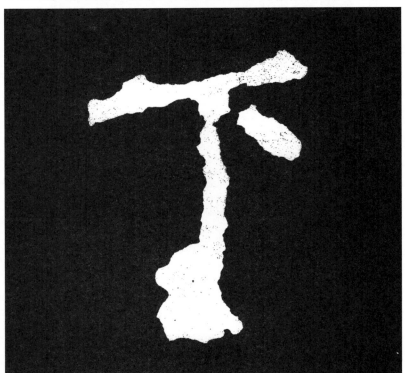

下 · 아래 하

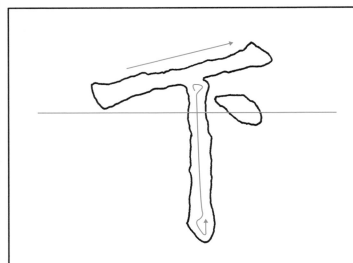

下字는 撇과 波가 없고 간단한 字이므로 筆畫을 굵고 힘차게 하였다. 가로획은 起筆과 終筆을 뚜렷하게 하여 한층 힘 있게 보인다. 세로획 또한 起伏을 사용하여 힘차게 하였다.

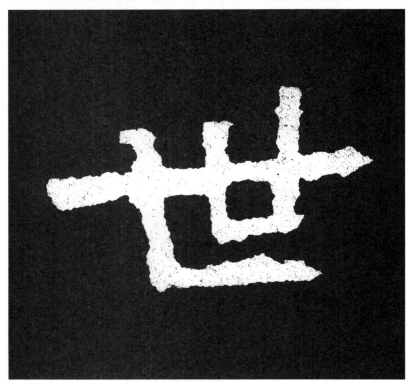

世 · 대 세

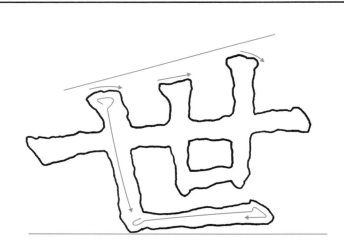

世字는 가로획을 다소 길게 하여 전체의 넓이로 삼았다. 세 개의 세로획은 길이와 각도에 변화를 주었으며, 起筆에 있어서는 뚜렷하게 하고 있다. 간단한 字이므로 굵고 힘 있게 쓴다.

不 • 아닐 **부(불)**

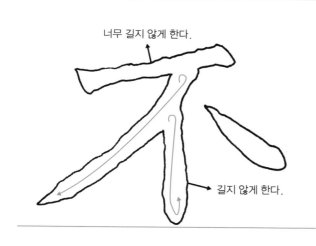

너무 길지 않게 한다.

길지 않게 한다.

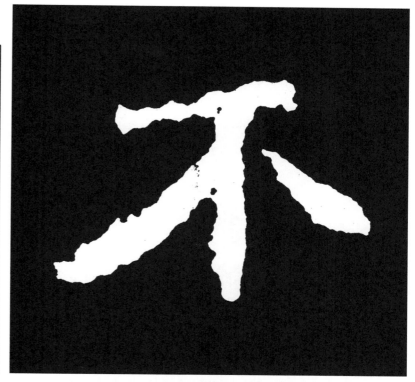

不字는 撇과 點으로 전체의 넓이를 정하고 있다. **撇畫**은 다소 길게 하였으며, 끝까지 힘을 유지하고 있다. **右**의 點은 길게 하여 전체의 균형을 잡는데 도움을 주었다.

乎 • 어조사 **호**

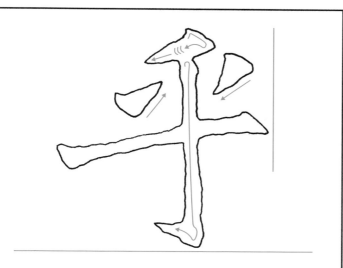

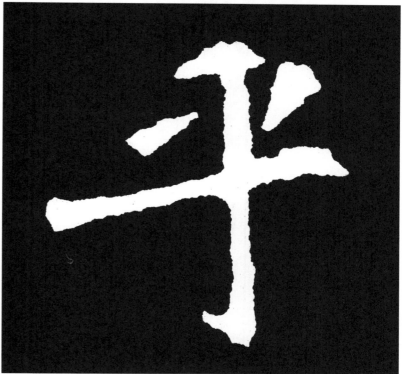

乎字는 朱線으로 표시한 것과 같이 오른쪽으로 많이 나아가지 않고 있다. 上部의 화살표 각도에 주목한다. 가로획과 세로획은 굵지는 않지만, 中鋒을 사용하여 강한 모습을 보여주고 있다.

乃 • 이에 **내**

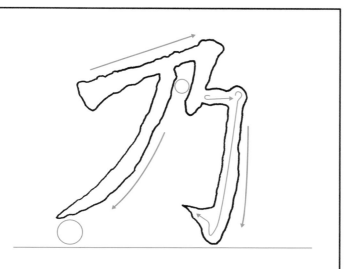

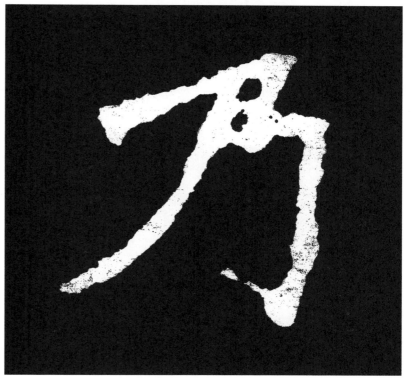

乃字는 간단한 字이기는 하지만, 굵게 하지 않았다. 그 대신에 모든 **筆畫**을 **起伏** 있고 강하게 하였다. 세 개의 화살표가 보여주듯 모두 각도에 변화를 주고 있다.

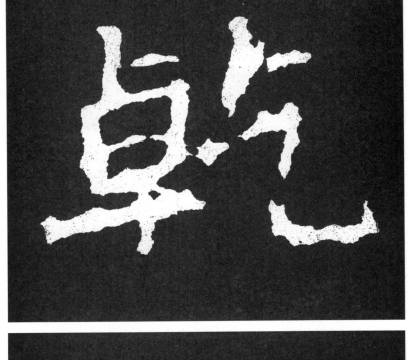

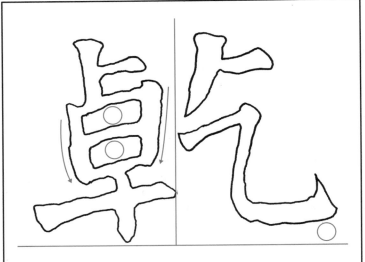

乾字는 左部의 위쪽에 있는 十을 변형하여 쓰고 있으며, 작게 하였다. 또한 左部의 日 부분은 左·右 세로획의 각도에 변화를 주었다. 右部의 乙은 크지 않게 한다.

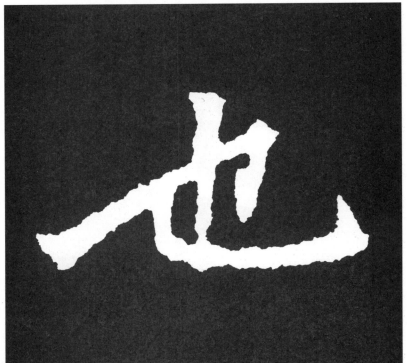

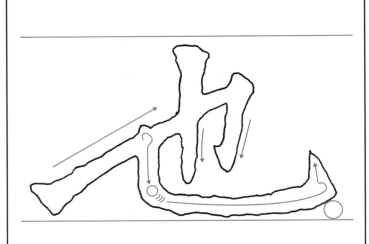

也字는 전체적으로 橫勢를 취하고 있으며, 上部의 가로획과 下部의 折鉤畫을 길게 하여 전체의 넓이를 정하였다. 특히 上部의 가로획이 길며, 다소 右·上으로 올려주었다.

交字는 上部가 너무 커지지 않도록 주의한다. 右의 點은 다소 길게 하였으며, 각을 이루지 않고 있는 것이 보통이다. 下部는 撇보다 波를 약간 더 길게 하였다.

京 • 서울 경

京字의 上部에 있는 가로획을 길지 않게 한 것은 하나의 특징이라고 할 수 있다. 口를 日로 쓰는 것은 흔히 볼 수 있는 것이다. 下部의 鉤畫은 짧게 하였으며, 左·右의 두 점은 다소 크게 하였다.

備 • 갖출 비

備字는 左部의 撇을 화살표 각도와 같이 세워서 右部가 차지할 넓이에 대비하였다. 右部의 用은 모든 가로획의 간격을 고르게 하였으며, 右肩의 轉折 부분은 새로 시작하는 형식으로 하였다.

令 • 하여금 령(영)

令字는 撇과 波로 전체의 넓이를 정하고 있다. 撇은 약간 세워주고, 波는 약간 눕혀서 造形的인 것을 거부하고 있다. 下部는 작게 위쪽으로 밀어 넣어서 전체적인 字形을 橫勢로 하였다.

像 · 모양 상

길지 않게 한다.

像字는 左部의 人을 亻으로 쓰고 있다. 이러한 방법은 여러 곳에서 보이고 있으므로 실수가 아닌 의도된 것으로 볼 수 있다. 左部를 작게 하고, 右部를 크게 하여 전체의 균형이 깨진 것은 魏碑의 특징이다.

位 · 자리 위

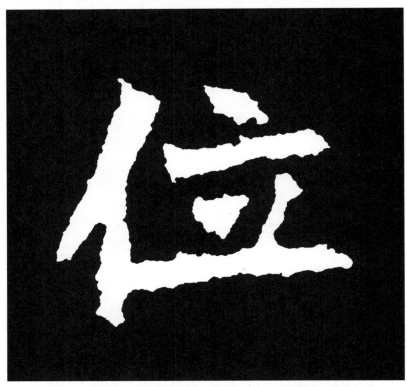

位字는 左·右를 작게 하여 전체적으로 조여주는 형식을 취하고 있다. 다섯 개의 화살표로 표시한 起筆 각도에 주의한다. 立의 아래에 있는 가로획은 길게 하는 것이 보통이나, 여기서는 길지 않게 하여 단정한 모습을 보여주고 있다.

儒 · 선비 유

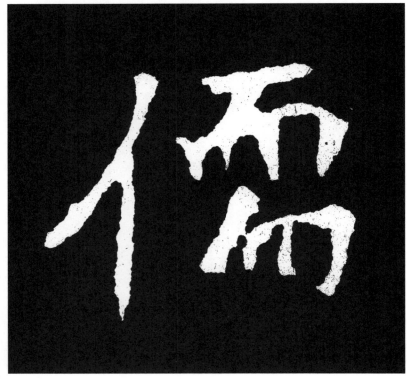

儒字는 古字를 채택하여 쓴 것으로 보여진다. 右部의 위아래가 크기나 筆畫의 모든 각도에 있어서 변화를 보이고 있는 것에 주목해야 한다. 또한 위아래의 橫折 부분에서는 用筆法을 달리하였다.

以 · 써 이

以字는 ○표시한 부분인 左部를 바짝 조여서 전체적으로 작게 하였다. 右部는 撇과 點을 같은 각도로 하여 안전하게 땅을 딛고 서있는 모습을 하고 있다.

傷 · 상할 상

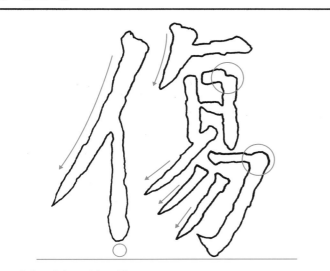

傷字는 左部와 右部의 撇을 모두 세워서 전체적으로 넓어지지 않게 하였다. 右部에 ○표시한 두 개의 轉折 부분에서는 변화를 주고 있으며, 勿의 화살표가 가리키는 각도 또한 모두 변화를 주고 있다.

仲 · 버금 중

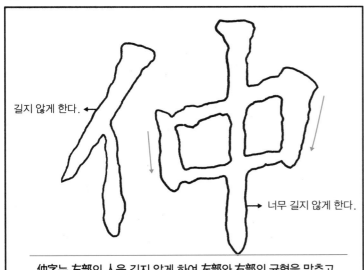

길지 않게 한다.

너무 길지 않게 한다.

仲字는 左部의 人을 길지 않게 하여 左部와 右部의 균형을 맞추고 있다. 右部의 中은 위아래의 가로획 사이를 넉넉하게 하였고, 左·右에 있는 세로획은 각도에 변화를 주고 있다. 또한 가운데 세로획은 강하게 내려가서 무겁게 終筆하고 있다.

儕 • 무리 제

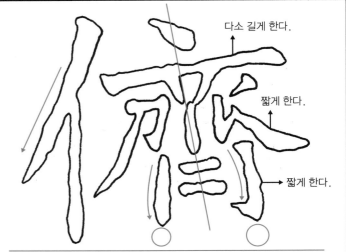

儕字는 左部의 撇을 세우고, 세로획 또한 길게 하여 전체의 키를 정하고 있으며, 右部가 복잡한 字이므로 모든 획을 가늘고 짧게 하면서 조여주고 있다. 또한 齊의 中心을 약간 기울게 하여 造形化를 피하고 있다.

俗 • 풍속 속

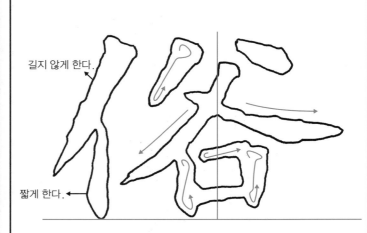

俗字는 左部의 撇을 길지 않게 하여 右部의 키와 맞추고자 하였다. 右部의 撇과 波는 서로 각도를 다르게 하여 造形化를 피하고 있으며, 俗字는 모든 획을 무겁게 하여 근엄한 모습을 보여주고 있다.

兆 • 조 조

儿部

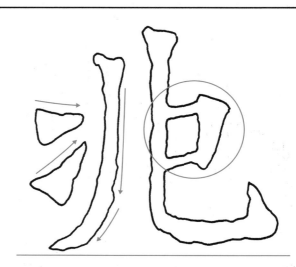

兆字는 左部의 화살표 각도에 주목한다. 右部의 竪彎鉤는 세로획에 적당한 起伏을 사용하여 筆畫이 밋밋하지 않게 한다. ○표시한 부분은 魏碑에 있어서 하나의 특징이라고 할 수 있다.

光 · 빛 광

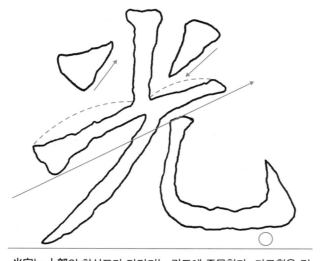

光字는 上部의 화살표가 가리키는 각도에 주목한다. 가로획은 길고 강하게 하며, 右로 많이 올려주었다. 上部는 납작하고, 下部의 撇과 竪彎鉤는 길고 크게 하여 안정된 모습을 갖추고 있다.

出 · 날 출

凵部

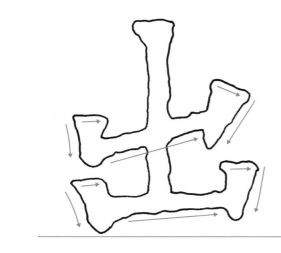

出字는 네 개의 화살표 각도에 주목하고, 그 起筆에 있어서 頓挫하는 각도 또한 모두 변화를 보이고 있다. 上·下 두 개의 가로획도 각도에 변화를 주고 있으며, 세로획은 굵고 힘 있게 하였다.

冠 · 갓 관

冖部

冠字는 冖를 넓게 하여 下部를 덮어주는 것이 보통으로 되어 있으나, 여기서는 그 반대로 下部를 크게 하고 있다. 큰○표시한 부분은 竪彎鉤가 있어야 할 곳인데 짧은 上向挑로 처리하였다.

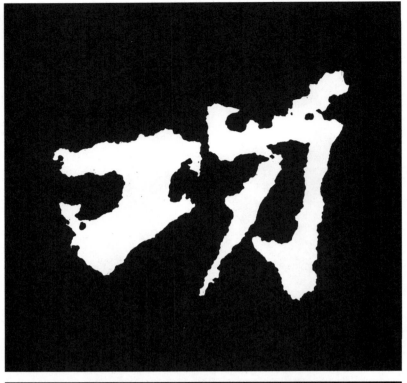

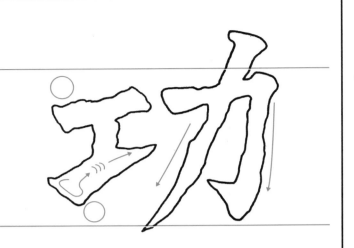

功字는 左部의 工을 작고 굵게 하여 힘찬 모습을 하고 있으며, 右部의 力 또한 작고 굵게 하였다. 撇畫 하나만 길게 하여 전체의 크기를 정하고 있고, 撇에는 起伏을 사용하여 밋밋함을 피하고 있다.

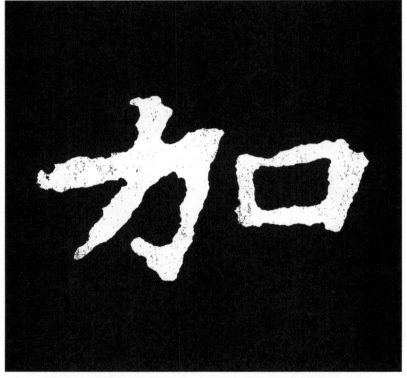

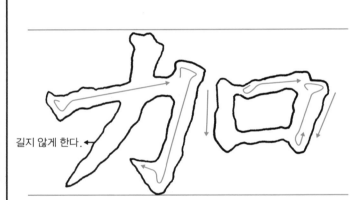

길지 않게 한다.

加字는 左部의 力을 작고 굵게 하여 힘찬 모습을 보여주고 있다. 또한 力의 가로획은 다소 길고, 撇은 짧게 하였다. 右部의 口는 左·右의 세로획에서 각도에 변화를 보이고 있으며, 무겁게 다루었다.

卅字는 가로획 하나를 길게 하여 전체의 넓이를 정하고, 이 가로획을 굵고 힘 있게 하였다. 세 개의 세로획은 모두 각도에 변화를 주고 있으며, 起筆 부분의 頓挫하는 곳에서도 모두 각도에 변화를 보이고 있다.

南 · 남녘 남

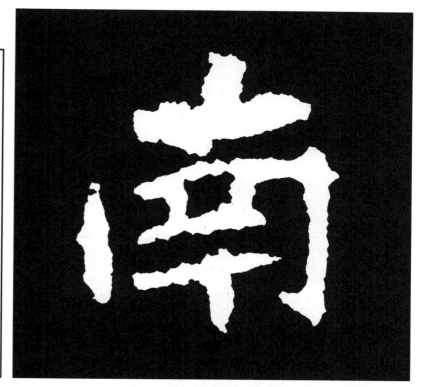

南字는 전체적으로 좁고 작게 되어 있으나, 모든 筆畫의 사이는 넉넉한 모습을 보여주고 있다. 네 개의 가로획은 모두 간격이 고르게 되어 있으며, 左·右의 세로획은 각도에 변화가 있다.

又部

及 · 미칠 급

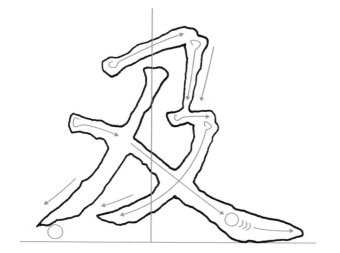

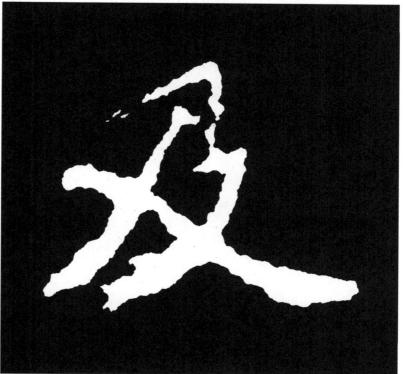

及字는 撇과 波로 전체의 넓이를 정하고 있다. 두 개의 撇畫은 각도에 변화가 있으며, 波畫은 다소 길게 하여 여유로운 느낌을 주고 있다.

友 · 벗 우

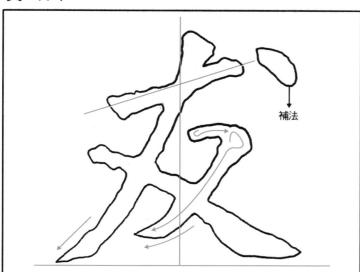

補法

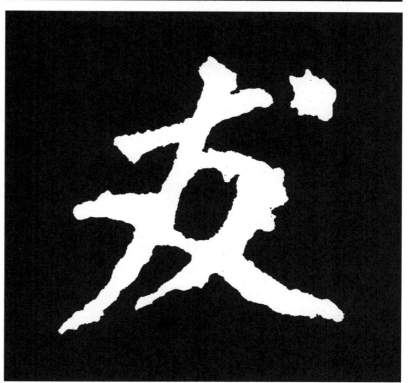

友字의 오른쪽 어깨에 점을 하나 찍어서 공간적 균형을 잡는 것은 여러 곳에서 보여주고 있다. 撇畫은 다소 길게 하였으나, 波畫은 다소 곧으면서도 짧게 하였다.

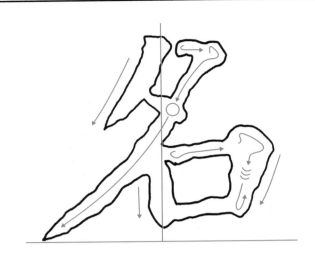

名字는 짧은 撇을 다소 무겁게 하고, 긴 撇은 곡선적이면서도 起伏이 있게 하여 살아 움직이는 느낌을 주고 있다. 下部에 있는 口의 右側 轉折은 굵고 무겁게 하여 근엄하게 하였다.

可 · 옳을 가

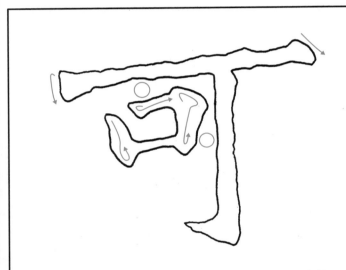

可字는 가로획을 길게 하여 전체의 넓이를 정하고 있으며, 起伏이 있고 힘 있게 그었다. 가로획은 起筆과 終筆에서 頓挫하는 각도에 주목한다. 口는 가로획과 세로획에 바싹 붙여주었다.

君 · 임금 군

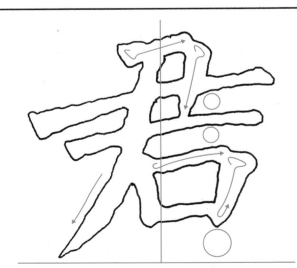

君字의 上部에 있는 긴 가로획은 길게 하는 것이 맞고, 그 아래 가로획은 짧은 것이 당연하나, 오른쪽으로 다소 길게 뻗어서 묘한 균형을 잡고 있다. 撇은 약간 세운듯하였으며, 굵고 힘 있게 하였다.

嘉 · 기릴 **가**

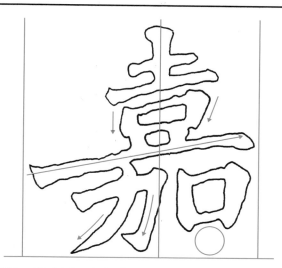

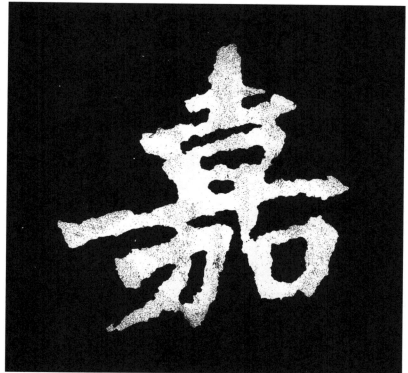

嘉字는 가운데 있는 긴 가로획으로 전체의 넓이를 정하고 있으나, 왼쪽으로 많이 나아가고 오른쪽으로는 많이 나아가지 않았다. 화살표의 각도에 주목하며, 下部의 加는 무겁게 하고 있다.

地 · 땅 **지**

土部

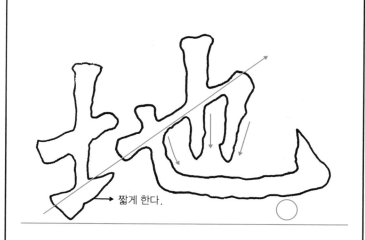

→ 짧게 한다.

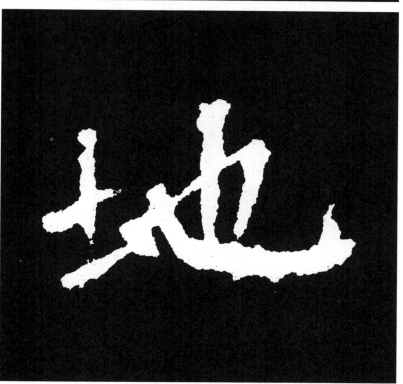

地字는 左部의 土에서 위의 가로획 보다 아래의 挑畫이 짧은 것은 하나의 특징이라고 할 수 있다. 右部의 也는 上部의 가로획을 짧게 하며, 세 개의 화살표 각도에 주목한다.

在 · 있을 **재**

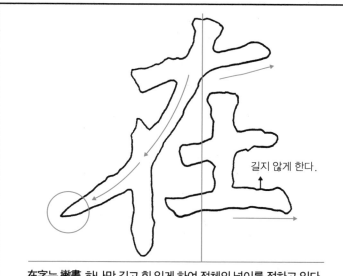

길지 않게 한다.

在字는 撇畫 하나만 길고 힘 있게 하여 전체의 넓이를 정하고 있다. 土의 下部에 있는 가로획은 화살표 방향으로 각도에 변화를 주고 있으며, 左部의 세로획은 길지 않게 한다.

城·재 성

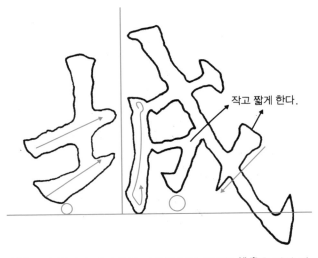

작고 짧게 한다.

城字는 左部의 土에서 위의 가로획 보다 아래의 挑畫을 약간 더 짧게 하였다. 右部에 있는 成의 왼쪽 撇은 짧게 回奉으로 처리하였으며, 鉤畫 하나를 곧고 길게 하여 전체의 넓이를 정하고 있다.

坤·땅 곤

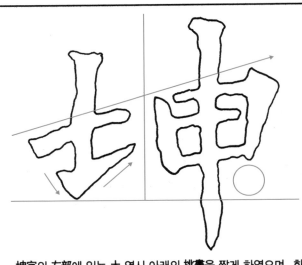

坤字의 左部에 있는 土 역시 아래의 挑畫을 짧게 하였으며, 화살표가 가리키는 각도에도 주목한다. 그리고 土의 세로획은 굵고 힘 있게 하였다. 右部의 申은 세로획을 길고 起伏 있게 하여 전체의 크기로 정하고 있다.

圖·그림 도

口 部

圖字는 古字 혹은 俗字로 쓴 것이다. 여섯 개의 화살표 각도에 주목한다. 圖字는 전체의 크기를 작게 하였으나, 下部의 세로획은 굵게 하여 시각적으로 작게 보이지 않게 하였다.

國 • 나라 국

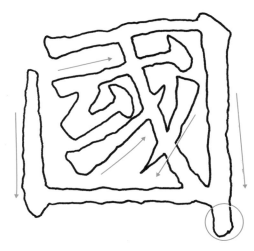

國字는 左部의 세로획을 尖頭圓尾의 방법으로 쓰고 있으며, 右部의 세로획은 다소 굵고 起伏 있게 하여 힘이 실려 있다. 口의 內部는 다소 가늘게 하여 조여주었다.

大部

太 • 클 태

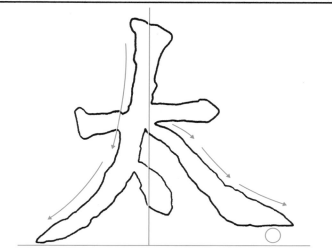

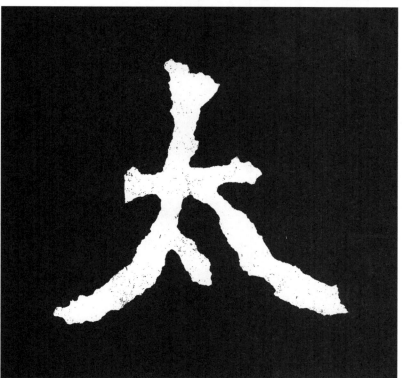

太字는 上部의 가로획을 길지 않게 하였으며, 撇은 화살표의 각도를 따라 힘 있고 起伏 있게 하였다. 波畫은 화살표가 가리키는 각도를 따라 삼 단계로 한다. 가운데 點은 약간 긴 듯하면서도 또렷하게 하였다.

奉 • 받들 봉

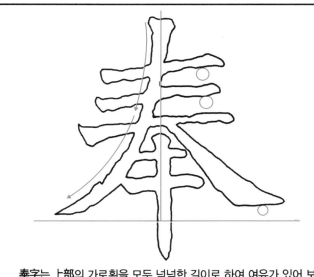

奉字는 上部의 가로획을 모두 넉넉한 길이로 하여 여유가 있어 보인다. 撇과 波는 같은 각도로 하였으며, 波가 너무 길어지지 않도록 한다. 가운데 세로획은 다소 굵고 힘 있게 하였다.

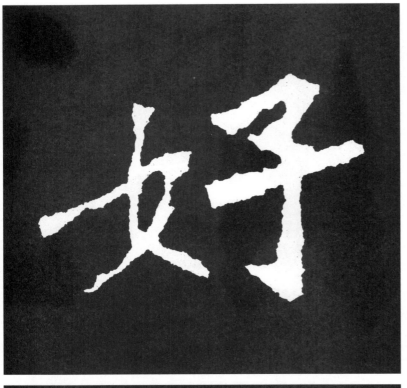

好·좋을 호

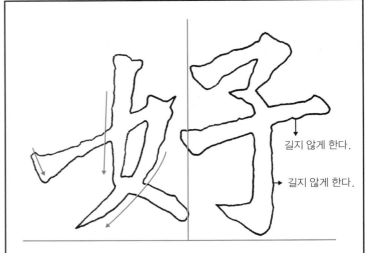

好字는 左部의 화살표 각도에 주목한다. 挑畫은 가늘지만 起筆을 또렷하게 하면서 강하게 그었다. 右部의 子는 아래에 있는 鉤畫이 길지 않지만, 굵고 힘 있게 하였다.

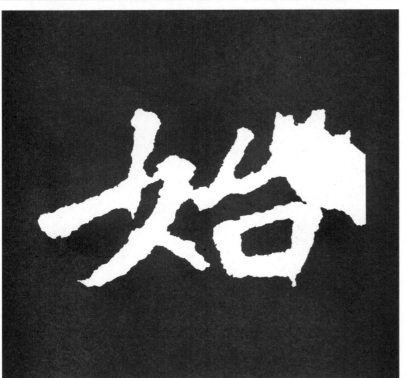

始·비로소 시

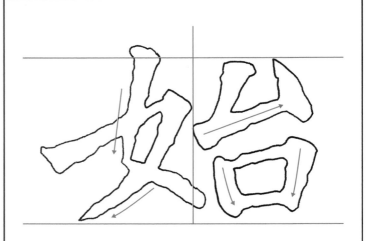

始字의 左部에 있는 女는 화살표의 각도에 주목한다. 挑畫은 側鋒이 되기 쉬우므로 戰掣를 사용하여 筆毛의 상태를 보아가며 나아간다. 右部는 위와 아래의 크기를 비슷하게 한다.

孝·효도 효

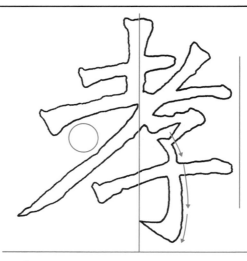

孝字는 上部의 가로획을 길게 하여 下部를 덮어주며, 세로획은 짧지만 굵고 힘 있게 한다. 撇은 戰掣와 起伏을 사용하여 길고 강하게 한다. 下部에 있는 子의 위쪽은 작게 하고, 아래의 鉤는 화살표 각도에 주목한다.

學 · 배울 학

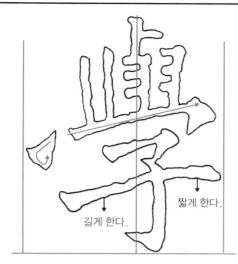

짧게 한다.

길게 한다.

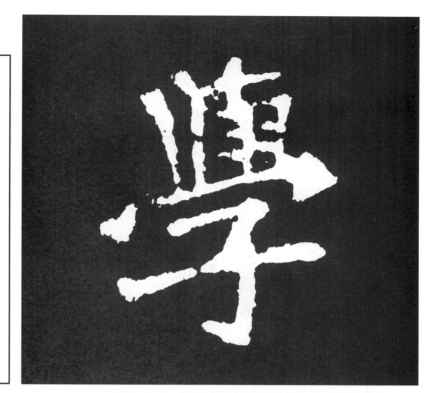

學字는 上部가 복잡한 부분이므로 筆畫을 가늘고 짧게 하여 바짝
조여준다. 또한 上部에서 화살표로 표시한 가로획은 右로 올리면
서 넓게 하였으며, 下部의 子는 鉤를 작게 하고 橫을 길게 하였다.

宀 部

守 · 지킬 수

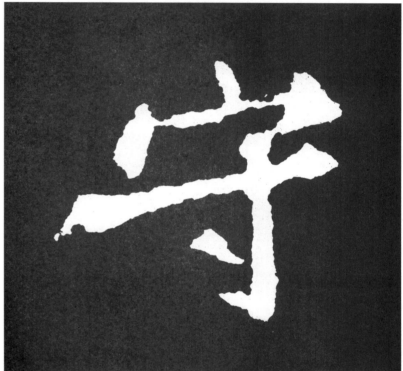

守字는 上部의 宀이 크지 않지만, 굵고 힘 있게 하여 안정감을 주고
있다. 가로획은 길게 하여 전체의 넓이를 정하고 있으며, 鉤畫은 다
소 굵고 힘 있게 하여 무게의 중심으로 삼았다.

安 · 편안 안

安字는 上部의 宀이 넓지 않지만 안정되어 있으며, 긴 가로획은 起
伏 있고 힘 있게 하였다. 下部의 女에서 右·下로 기울인 長 點은
길지 않게 하여 한쪽 다리를 들고 서있는 모양이다.

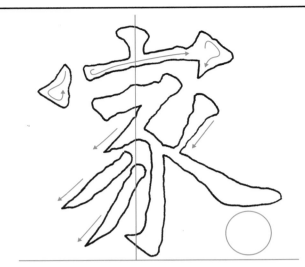

家字는 上部와 宀를 넓게 하여 안정되게 하였다. 下部의 鉤는 다소 길며, 中心에서 약간 右로 비켜서 있다. 네 개의 화살표는 모두 각도에 변화를 주고 있으며, 波는 너무 길어지지 않게 한다.

實字는 宀를 다소 넓게 하였으며, 毋의 가로획을 길고 강하게 하여 전체 넓이를 정하고 있다. 또한 毋와 貝는 좁게 조여서 終勢로 하였다. 下部에 있는 左·右의 點은 작지만 안정되게 서있다.

寸部

尋字는 가로획 하나를 길고 起伏 있게 하여 전체의 넓이를 정하였다. 가운데 工과 口는 조여서 작게 하였으며, 下部에 있는 寸의 세로획인 鉤畫은 굵고 힘 있게 하여 포인트로 삼고 있다.

尉 · 벼슬 위

짧게 한다.

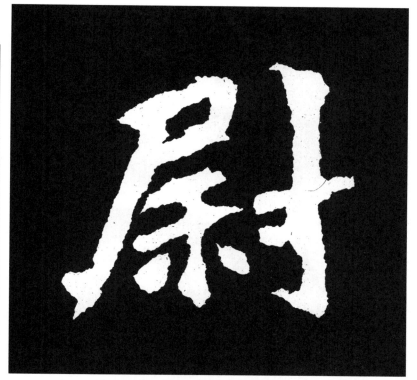

尉字의 左部에 있는 尸은 撇을 화살표 각도로 다소 세워서 길게 한다. 下部의 示는 작게 조여주었으며, 右部의 寸은 세로획을 굵고 힘있게 하였다. 전체적으로는 右部를 좁게 하였다.

尼 · 여승 니(이)

尸
部

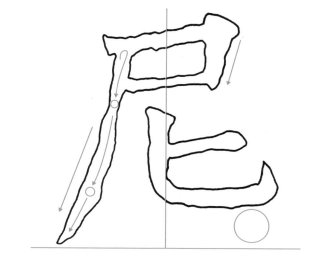

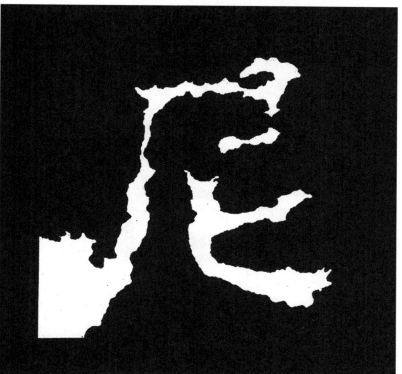

尼字는 尸의 上部를 넉넉하게 하고 있으며, 轉折 부분에서는 화살표의 각도처럼 약간 세워주었다. 撇은 起伏을 사용하여 생동감 있게 쓰고 있다. 下部의 竪彎鉤는 작게 하여 단정하게 하였다.

屋 · 집 옥

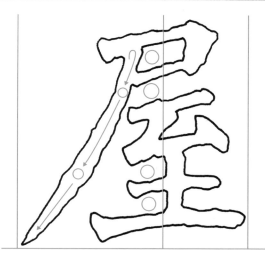

屋字는 尸의 上部가 작지만 무게 있게 하였고, 撇은 화살표의 각도처럼 起伏 있고 길게 하였다. 下部의 至는 가로획의 간격을 모두 고르게 하였으나, 아래의 가로획이 너무 길면 안 된다.

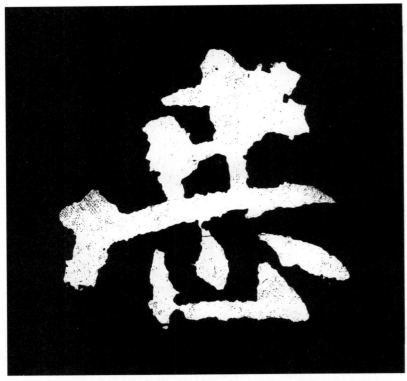

岳 · 큰 산 악

長點으로 한다.

岳字는 가운데 가로획 하나만 길고 강하게 하여 전체의 넓이로 정하였으며, 나머지는 모두 작게 하였다. 네 개의 화살표 각도에 주목한다. 下部에서 山을 변형시킨 모습은 자주 보이는 방법이다.

巖 · 바위 암

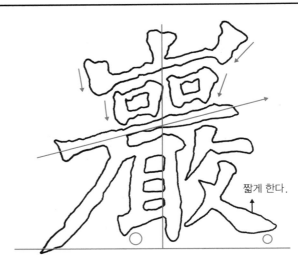

짧게 한다.

巖字는 上部의 山을 다소 넓게 하여 안정감을 주었으며, 두 개의 口는 최대한 조여준다. 모든 화살표의 각도에 주목하고, 撇은 다소 길게 하였다. 下部의 敢은 조여서 작게 하고 있다.

庶 · 거의 서

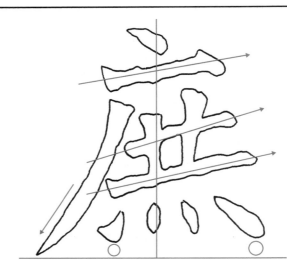

庶字의 上部에 있는 广는 작지만 가로획을 무겁게 하여 안정감을 주고 있다. 撇은 굵고 힘 있게 하였으며, 가로획은 모두 右向上昇하였다. 下部에 있는 네 개의 點은 모두 변화를 주었다.

庭 · 뜰 정

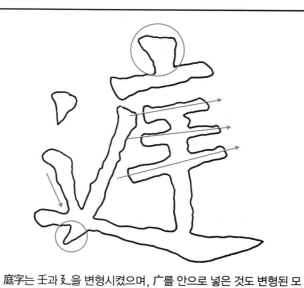

庭字는 壬과 廴을 변형시켰으며, 广를 안으로 넣은 것도 변형된 모습이다. 上部에 ○표시한 點은 크고 독립성 있게 하였다. 또한 下部에서 ○표시한 부분도 특이하다.

廷 · 조정 정

廴部

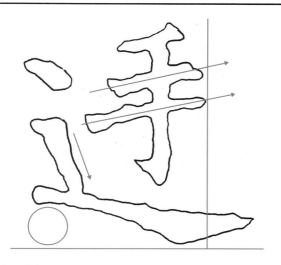

廷字는 右部의 壬을 手로 변형시켰을 뿐만 아니라, 廴을 辶으로 변형시켰다. 세 개의 화살표 각도에 주목하며, 波畫은 곧게 하여 파임을 힘 있게 처리하고 있다.

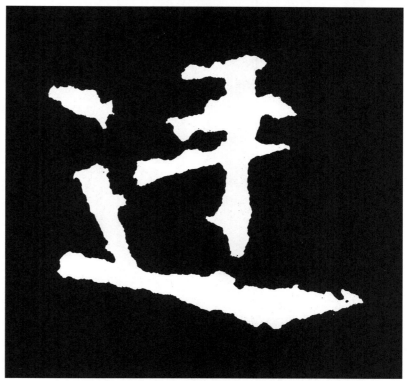

建 · 세울 건

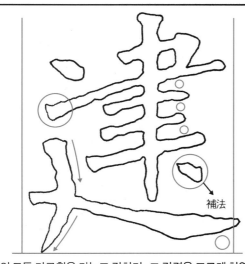

補法

建字의 모든 가로획은 가늘고 강하며, 그 간격은 고르게 하였다. 긴 가로획의 起筆 부분인 ○표시한 부분이 左部의 자리까지 침범하고 있는 것은 특징적이다. 右·下에 ○표시한 點은 공간을 보충하기 위한 補法이라고 한다.

弓 部

弟字의 上部에 있는 卝는 左·右 點의 변형이다. 卝부분은 굵고 힘 있게 하여 안정감 있게 하였다. 가운데 弓의 가로획은 右로 올리 면서 가늘게 하며, 세로획은 굵고 힘 있게 한다. 撇은 다소 긴 듯 하게 하였다.

張 • 베풀 장

張字는 左部의 弓에 표시한 모든 화살표의 각도에 주목한다. 左 部와 右部의 짧은 가로획은 모두 그 간격을 고르게 한다. 上向挑에 표시한 화살표의 곡선에 주목하며, 波畫은 너무 길지 않게 한다.

從 • 좇을 종

彳 部

從字는 左部의 彳에 표시한 화살표의 각도에 유의하며, 右部의 가 로획은 화살표 방향으로 충분히 올려준다. 下部의 波畫은 화살표 각도를 따라 세 번의 변화를 보여주고 있다.

待 · 기다릴 대

待字는 左部의 彳에서 위아래의 화살표 각도에 변화를 주고 있다. 右部의 寺는 가로획을 모두 右로 약간 올려서 썼으며, 下部의 寸에서 鉤畫은 힘 있게 썼다.

後 · 뒤 후

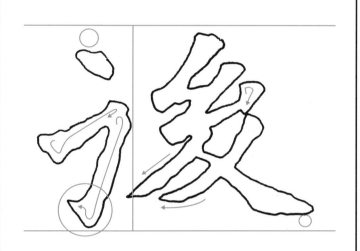

後字는 左部의 彳에서 隷書의 筆法을 그대로 쓰고 있다. 右部는 두 개의 撇에 표시한 화살표 각도에 변화를 주고 있다. 전체적으로는 左部보다 右部가 약간 올라가 있다.

復 · 다시 부(복)

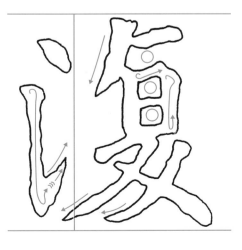

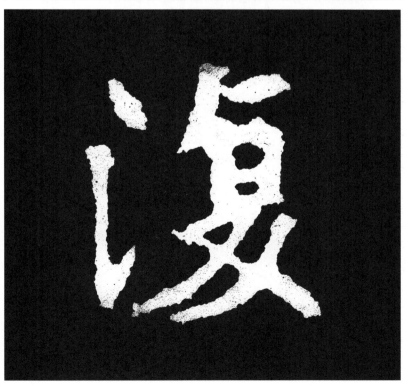

復字의 左部에 있는 彳을 위와 같이 쓰는 것은 楷書에서도 간혹 보이는 필법이다. 右部에서 짧은 가로획의 간격은 모두 고르게 되어 있으며, 波畫은 長點으로 생략하고 있다.

169

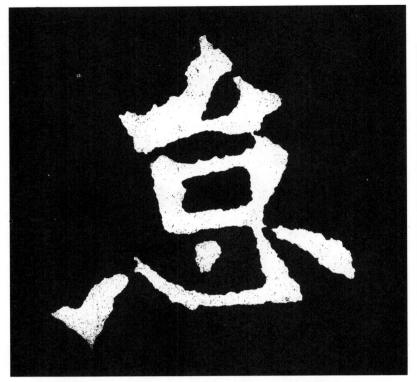

怠 · 게으를 태

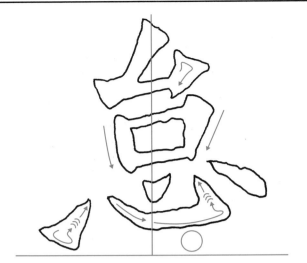

怠(怡)字는 上部를 바짝 조여서 크지 않게 하였다. 下部의 心은 右로 약간 올리면서 납작하게 쓰고 있으며, 橫勢로 넓게 하여 上部를 받쳐주고 있다.

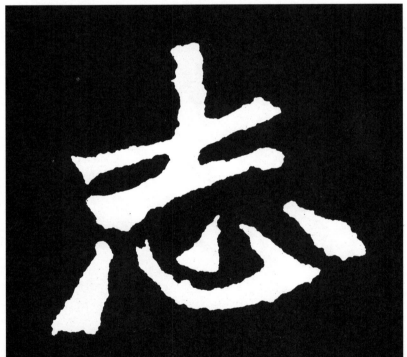

志 · 뜻 지

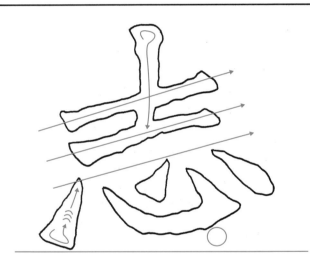

志字는 上部의 가로획을 右로 올려주면서 上·下의 간격을 좁게 하되, 그 길이는 같다. 下部의 心은 右側이 약간 들려져 있으며, 右의 點은 길게 하여 빈 공간을 보충하고 있다.

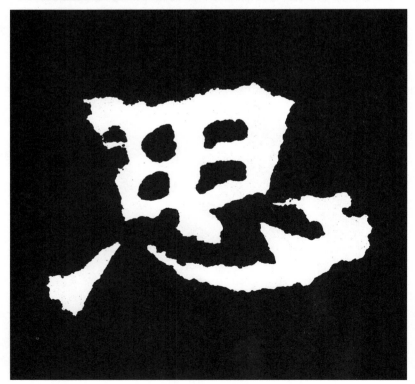

思 · 생각 사

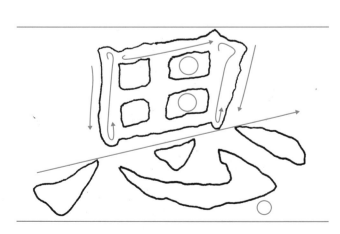

思字는 전체적으로 납작한 橫勢를 취하고 있다. 上部의 田는 左·右의 화살표처럼 각도에 변화를 주고 있다. 下部의 心은 납작하고 넓게 하여 上部를 안전하게 받쳐주고 있다.

憘·기쁠 희

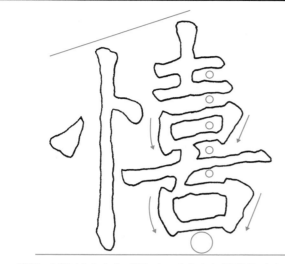
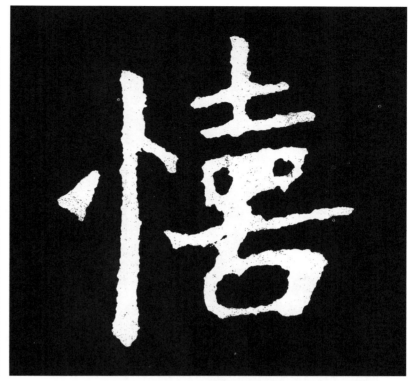

憘字는 左部의 忄에서 세로획을 다소 길게 하면서 直線을 피하고 있다. 右部의 喜는 모든 가로획의 간격을 고르게 하였으며, 네 개의 화살표가 가리키는 각도는 모두 변화를 보이고 있다.

情·뜻 정

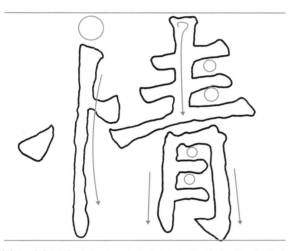
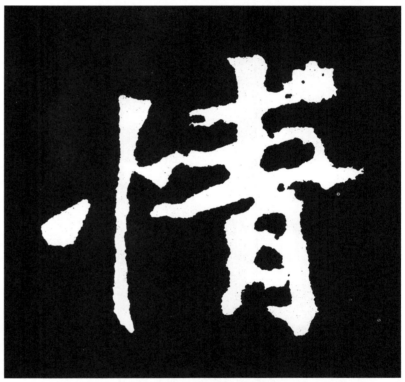

情字는 左部의 忄에서 세로획의 허리 부분을 약간 가늘게 하면서 곡선적인 멋을 살려 주었다. 右部는 모든 가로획의 간격을 고르게 하며, 下部의 月은 左·右의 세로획을 화살표의 각도로 약간 벌려서 쓴다.

懷·품을 회

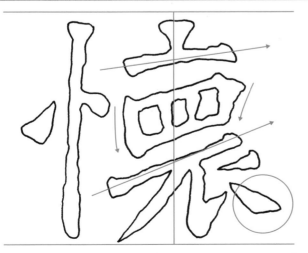
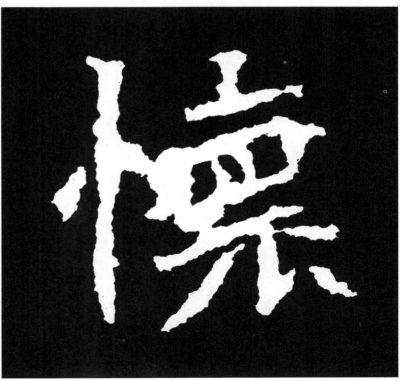

懷字는 左部의 忄을 좁게 하여 右部에 자리를 양보하고 있다. 右部는 맨 위의 가로획 하나만 약간 올리고, 나머지 가로획은 충분히 右로 올려주고 있다. 右·下에서 ○표시한 곳은 점을 찍어서 波로 처리하였다.

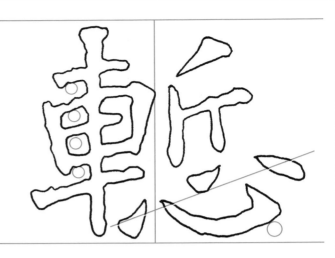

慙(慚)字의 左部에 있는 車는 모든 가로획의 간격을 고르게 하였다. 右部의 斤은 조여서 작게 하고, 下部의 心은 넉넉하게 하여 上部를 담아주고 있으며, 心의 오른쪽 點은 길게 찍어서 공간을 채워주고 있다.

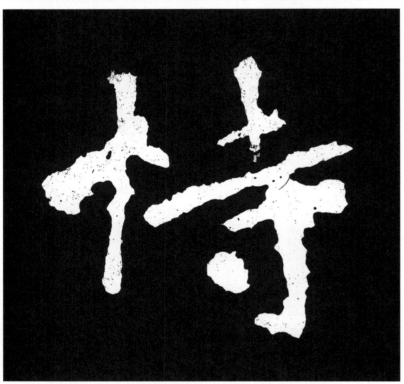

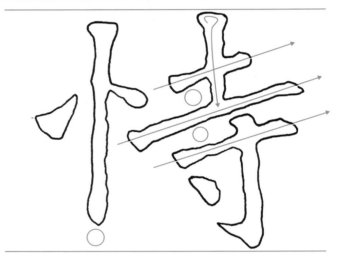

恃字의 左部에 있는 忄은 세로획이 밋밋하지 않게 起伏을 사용하여 생동감 있게 하고 있다. 右部의 寺는 가로획을 모두 右로 올려주고, 그 간격은 고르게 하였으며, 鈎畫은 굵고 힘차게 하였다.

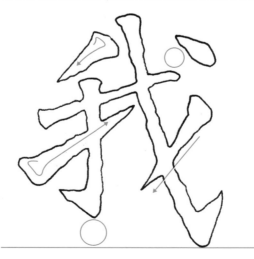

我字는 左部를 크지 않게 하였고, 세로획의 鈎는 다소 굵고 힘 있게 하였다. 右部의 戈는 지개다리를 길고 강하게 하였으며, 戈의 전체 넓이는 넉넉하게 하고 있다.

成 · 이룰 성

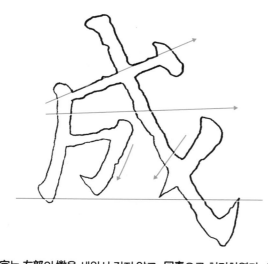

成字는 左部의 撇을 세워서 길지 않고, 回奉으로 처리하였다. 또한 上部의 가로획도 화살표 방향으로 올려서 길지 않게 한다. 戈의 지 개다리는 곧고 강하며, 공간은 넉넉하게 하였다.

持 · 가질 지

手部

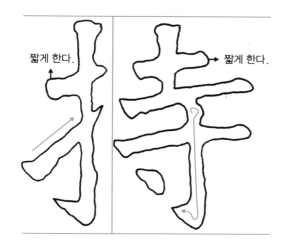

짧게 한다. 짧게 한다.

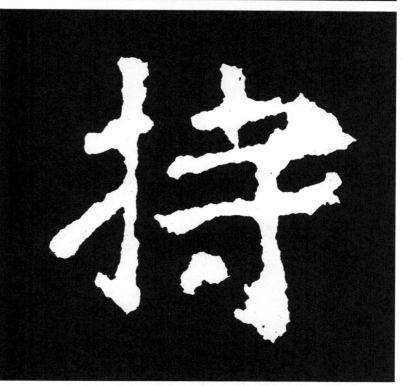

持字의 左部에 있는 扌는 鉤畫의 가운데 허리 부분을 약간 가늘게 하면서 起伏을 사용하였다. 右部의 가로획은 모두 길지 않으나 곧 고 힘 있게 하였으며, 鉤는 강하고 起伏 있게 하였다.

擧 · 들 거

擧字는 복잡한 字이므로 모든 筆畫을 가늘게 하여 최대한 조여주었 다. 허리 부분의 긴 가로획은 강하고 起伏 있게 한다. 撇과 波는 길 지 않으며, 下部의 세로획은 다소 굵고 힘 있게 하였다.

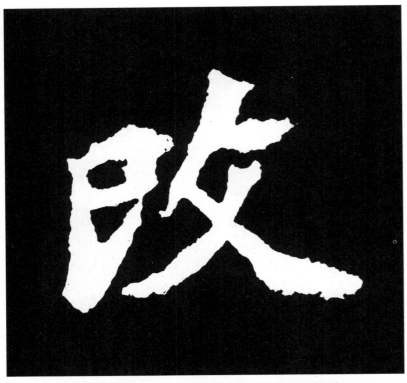

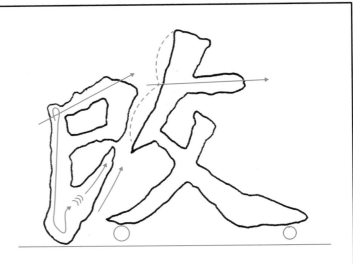

改字의 左部는 작지만 굵고 힘 있게 하였으며, 挑는 다음 획이 있는 곳을 향하여 많이 올려주었다. 右部의 女에 있는 위의 撇은 다소 굵고, 아래의 撇은 가늘지만 강하게 하였다. 波 부분은 무겁게 하고 있다.

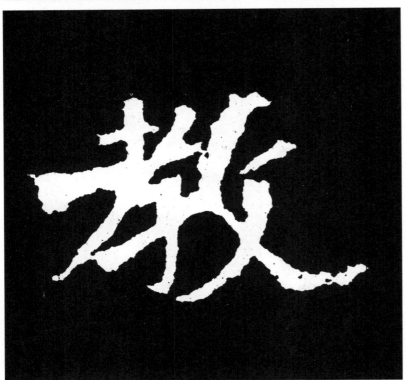

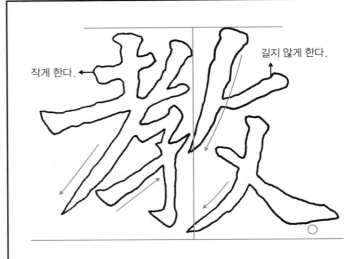

작게 한다. →

길지 않게 한다.

敎字의 左部에 있는 土는 위쪽을 작게 하고, 아래의 가로획만 다소 길게 하였으며, 撇은 화살표 방향을 따라 강하게 하였다. 右部의 女은 위아래의 撇을 다소 길게 하여 左部와 키를 맞추고 있다.

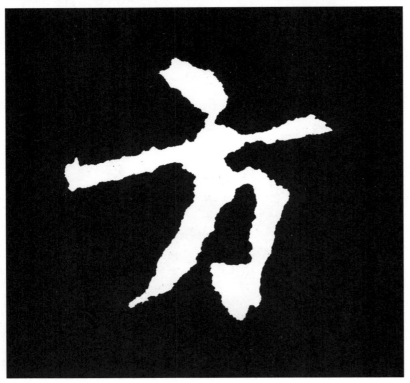

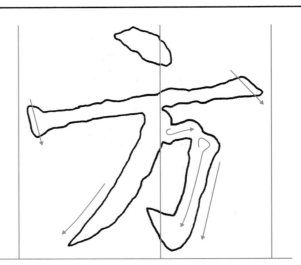

方字는 上部의 點을 다소 크고 굵게 하여 독립성 있게 하였다. 가로획은 起伏 있고 힘 있게 하였으며, 撇과 鉤畫 또한 힘 있게 하였다. 方字는 단순한 字이므로 전체적으로 굵게 썼다.

於 · 어조사 어

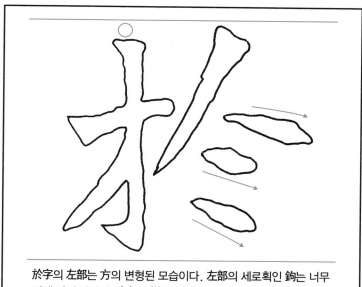

於字의 左部는 方의 변형된 모습이다. 左部의 세로획인 鉤는 너무 길게 하지 않았다. 右部의 撇은 다소 길고 힘 있게 하였으며, 세 개의 點은 화살표 방향처럼 변화를 보여주고 있다.

是 · 이 시

日部

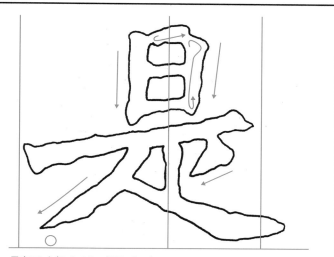

是字의 上部에 있는 日은 左·右의 세로획에서 약간의 각도 변화를 보이고 있으며, 가운데 가로획은 굵고 힘 있게 하였다. 左部의 撇은 길지 않지만 굵고 힘차게 하였고, 波畫은 곧게 내려가서 무겁게 처리하고 있다.

春 · 봄 춘

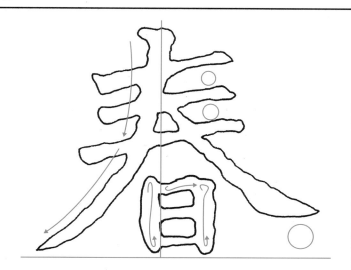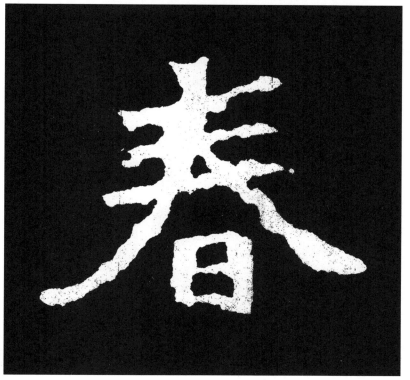

春字는 上部의 가로획을 모두 가늘게 하고, 그 간격은 고르게 하였으며, 길지 않게 하였다. 左部의 撇은 화살표 방향을 따라 힘차게 나아갔고, 波는 곧게 내려가서 단정하게 처리하였다.

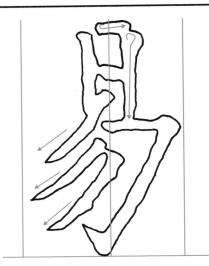

易 • 바꿀 역

易字는 전체적으로 긴 형인 縱勢를 취하고 있다. 日과 勿의 세로획과 鉤畫은 대체로 다소 굵게 하는 것이 보통이나, 여기서는 모두 같은 굵기로 하고 있다. 세 개의 撇은 모두 각도에 변화를 보이고 있다.

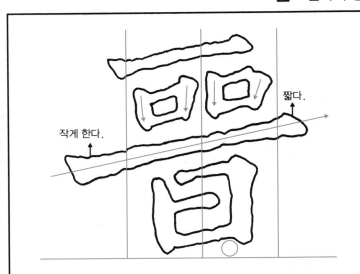

작게 한다. 짧다.

晉 • 진나라 진

晉字는 上部의 口 두 개를 조여서 작게 하며, 화살표처럼 각도에 변화를 주고 있다. 허리 부분의 가로획은 굵고 힘 있게 右로 약간 올려서 그어 나아간다. 下部의 日은 左 · 右 세로획을 굵게 하고 있다.

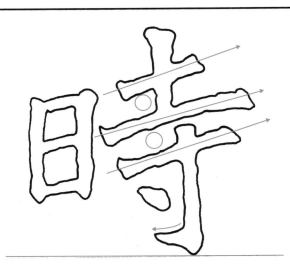

時 • 때 시

時字는 左部의 日이 너무 커지지 않게 하였다. 右部의 모든 가로획은 화살표 각도처럼 右를 향해 올려주었으며, 그 간격은 고르게 하였다. 鉤畫은 다소 굵고 힘 있게 한다.

曜 · 빛날 요

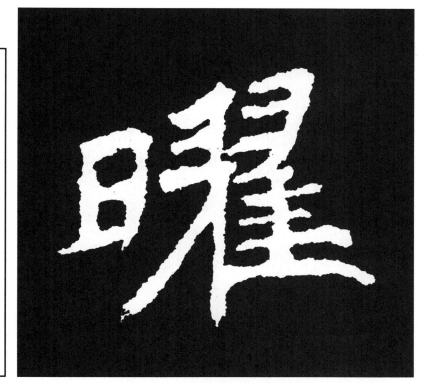

曜字는 左部의 日을 右部의 중간 부분에 두고 있다. 翟의 上部에 있는 가로획은 모두 右로 올려주었으며, 右·下의 撇은 가늘지만 강하게 하였다. 또한 모든 가로획은 가늘면서 강하고, 그 간격은 고르게 하였으며, 세로획 하나만 다소 굵게 하였다.

朝 · 아침 조

月
部

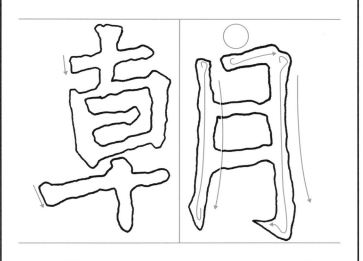
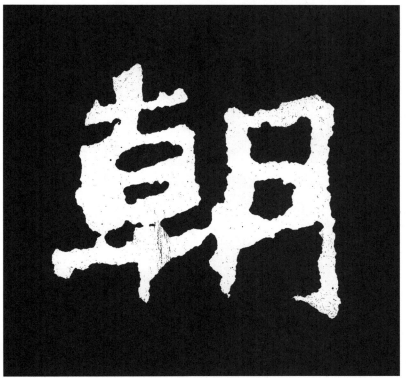

朝字는 左部의 日을 넉넉한 넓이로 하였으며, 左·右의 세로획은 세워주었다. 隸書에서 계승된 방법으로 보인다. 右部의 月은 화살표 각도처럼 아랫부분을 약간 넓혀주고 있다.

朋 · 벗 붕

朋字는 약간 눕혀서 쓰는 사례로 흔히 볼 수 있는 방법이다. 隸書에서는 左部의 撇을 左로 구부려 긋는 것이 보통이나, 여기서는 直線에 가깝도록 되어 있다. 전체적으로는 起伏을 사용하여 생동감 있게 쓰는 것이 좋을 듯하다.

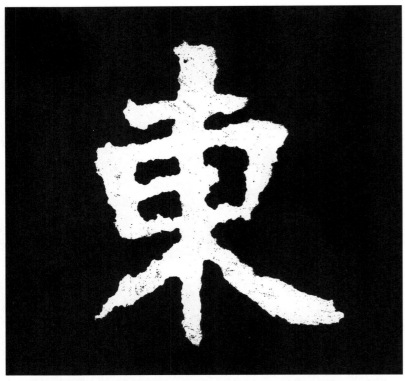

東·동녘 동

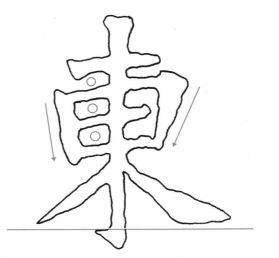

東字는 上部에 있는 曰의 가로획을 모두 가늘게 하고, 그 간격은 고르게 하였다. 左·右에 화살표로 표시한 각각의 변화에 주목한다. 세로획은 너무 굵어지지 않게 하며, 撇과 波 또한 너무 길지 않게 한다.

柴·섶 시

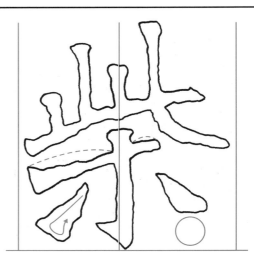

柴字는 上部의 此를 변형시킨 모습으로 보여주고 있다. 가로획은 起伏을 사용하여 생동감 있게 그어 나갔다. 下部의 木은 세로획을 굵고 힘 있게 하였으며, 左·右 點은 右의 點이 다소 작으면서 생략된 波로 처리하고 있다.

桂·계수나무 계

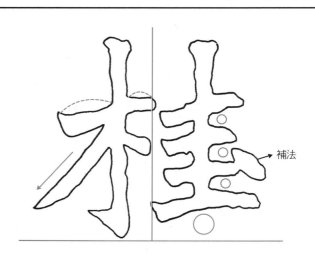

桂字는 左部와 右部가 같은 넓이를 차지하고 있다. 木의 세로획은 힘 있게 그었고, 撇은 넉넉한 길이로 하고 있다. 圭는 가로획이 모두 짧지만, 굵고 힘있게 하였다. 右側에 있는 點은 補法으로서 있어도 되고 없어도 상관없다.

松 • 소나무 송

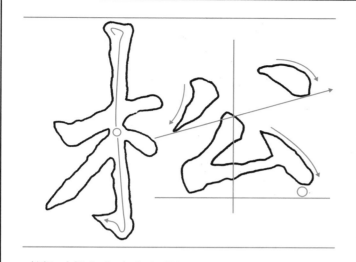
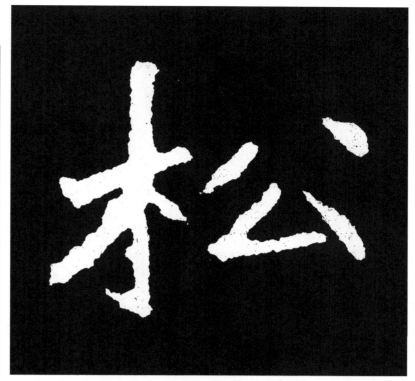

松字는 左部에 있는 木의 세로획을 길게 하여 전체의 크기를 정하였으며, 右部의 公은 조여서 작게 하고 있다. 公의 上部에 있는 點은 右로 올려서 찍었고, 아래의 點은 長點으로 하여 공간을 채웠다.

林 • 수풀 림(임)

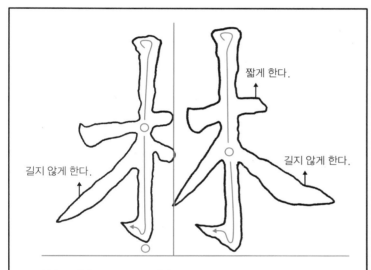
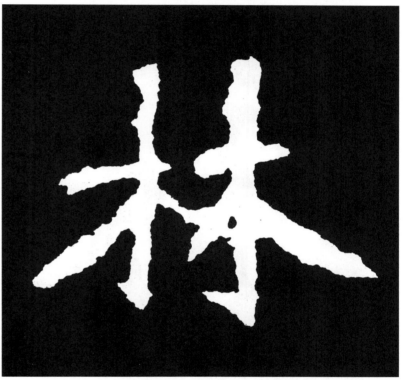

짧게 한다.

길지 않게 한다.

길지 않게 한다.

林字는 左部의 세로획과 右部의 세로획에 있어서 약간의 키 차이가 있으며, 허리 부분이 미묘하게 굽어 있는 점에 주목한다. 또한 세로획은 起伏과 戰掣를 사용하며 천천히 신중을 기하여 긋는다.

業 • 업 업

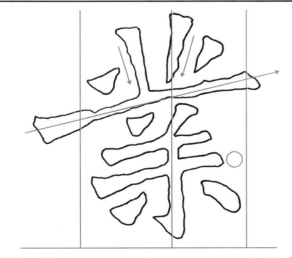

業字는 上部에 표시된 화살표의 각도에 주목하고, 가로획은 起伏을 사용하면서 길게 右로 올리며 그어서 전체의 넓이를 정하고 있다. 下部는 가로획 하나를 생략하고 있으며, 鉤畫(세로획)은 다소 굵고 힘 있게 하였다.

歎 · 탄식할 **탄**

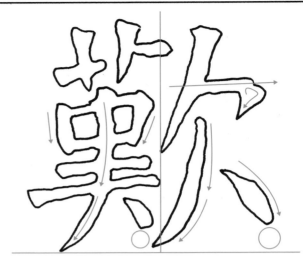

歎字는 左部가 복잡하므로 가로획을 모두 가늘게 하며, 화살표의 각도 변화에 주목한다. 右部의 欠은 두 개의 撇에서 각도 변화를 보이고 있으며, 右의 點은 길게 찍어서 공간을 조절하고 있다.

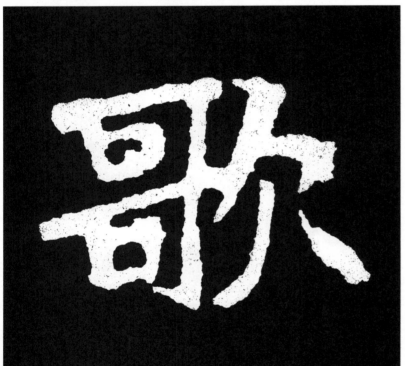

歌 · 노래 **가**

歌字는 左部의 위에 있는 가로획을 길게 한 것이 하나의 특징이다. 아래의 가로획은 右로 올리면서 다소 길게 한다. 右部에 있는 두 개의 撇은 각도에 변화를 보이고 있으며, 右의 點은 생략된 波로 처리하고 있다.

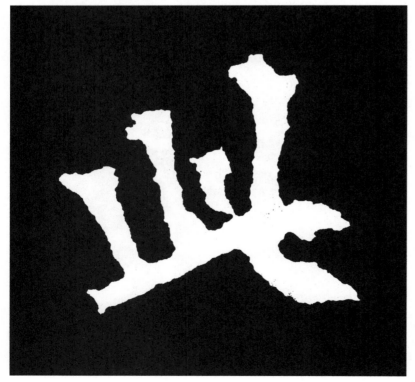

此 · 이 **차**

此字는 세 개의 세로획에 표시한 화살표의 각도 변화에 주목한다. 또한 이때 세 개의 세로획은 起伏을 분명하게 하였다. 가로획은 화살표 방향으로 올려서 굵고 힘 있게 한다.

歸 · 돌아갈 귀

歸字는 전체적으로 복잡한 字이므로 모든 가로획을 가늘게 하며, 바짝 조여주고 있다. 또한 모든 가로획은 右로 올려주었다. 右部의 세로획은 다소 굵고 起伏 있게 하여 충분히 내려 긋는다.

殘 · 잔인할 잔

殘字는 左部의 歹을 좁게 하면서 右部에 자리를 양보하고 있다. 右部의 上·下에 있는 戈는 크기를 같게 하였으며, 모두 굵고 힘차게 쓰고 있다. 또한 戈의 어깨 부분에 찍어야 할 點들은 생략된 것으로 보인다.

死 · 죽을 사

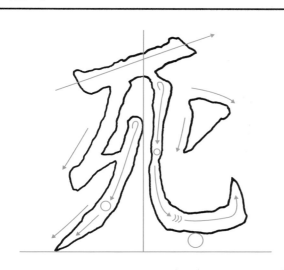

死字는 맨 위의 가로획을 화살표 방향으로 충분히 올려주고 있다. 네 개의 화살표가 가리키는 각도에 주목하고, 右側의 竪灣鉤는 세로가 길고 起伏이 있으며, 가로는 굵고 무겁게 하였다.

母字는 左部의 화살표와 右部의 화살표 각도에 약간의 변화를 주고 있다. 右側의 轉折은 左斜鉤를 굵게 하여 무게의 重心으로 삼았다. 가운데 가로획은 가늘지만 起伏 있고 강하게 한다.

每 · 매양 매

每字의 上部에 있는 撇은 약간 길며, 가로획은 짧게 하였다. 左部와 右部의 斜畫은 화살표 방향에 주목하고, 右側의 左斜鉤는 다소 굵고 힘 있게 하여 무게의 重心으로 삼았다. 그리고 가운데 가로획은 길고 힘차게 나아갔다.

河字는 氵를 좁게 하여 右部에 자리를 양보하고 있다. 右部에 있는 위의 가로획은 굵고 힘 있게 하였고, 口는 화살표의 각도로 충분히 올리며 작게 하였다. 또한 右部의 세로획은 굵고 힘 있게 내려가 鉤를 무겁게 다루고 있다.

海 • 바다 해

海字는 左部의 氵를 작고 좁게 하여 右部에 자리를 양보하고 있다. 右部의 每는 위의 撇과 아래의 撇에서 각도 변화를 보이고 있으며, 右側의 左斜鉤는 다소 굵고 힘 있게 하였다.

津 • 나루 진

補法

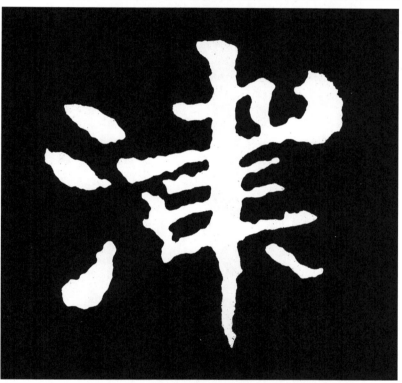

津字는 左部의 氵를 다소 작게 하였고, 右部는 크게 하였다. 가로획은 모두 右로 올리면서 간격을 고르게 하고 있으며, 세로획은 起伏 있고 힘 있게 하여 힘의 重心으로 삼고 있다. 右·下의 點은 빈 곳에 찍어주는 補法이라고 한다.

深 • 깊을 심

深字는 左部의 氵를 좁게 하여 右部에 자리를 양보하고 있으며, 右部는 가로획을 右로 올려주고 있다. 下部에 있는 木의 세로획은 굵지 않지만, 起伏 있고 강하게 하였다.

183

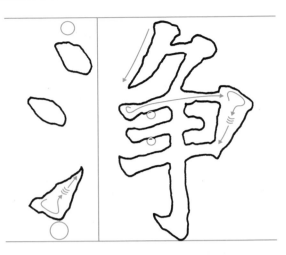

淨字는 左部의 氵에서 點과 桃를 굵고 뚜렷하게 하였다. 右部의 가로획은 간격이 고르고, 轉折 부분은 힘차게 頓挫하였다. 세로획은 起伏을 사용하면서 힘 있게 하였다.

洗 • 씻을 세

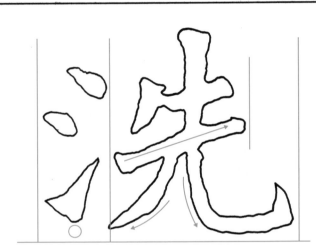

洗字는 左部의 氵가 작으면서도 또렷한 모습을 하고 있다. 右部의 先은 上部에 있는 세로획을 굵게 하였으며, 가로획 또한 굵고 힘 있게 되어 있다. 下部는 화살표의 각도에 주목한다.

漢 • 한수 한

漢字는 左部의 氵를 좁게 하여 右部에 자리를 양보하고 있다. 右部의 모든 가로획은 右로 올리며, 그 간격은 고르게 하였다. 撇은 다소 굵고 힘 있게 하였으며, 右·下의 點은 길게 하여 빈 공간을 채워주었다.

源 • 근원 원

源字는 左部의 氵를 작게 하여 右部의 原에 있는 撇이 충분히 뻗어
나아갈 수 있게 하였다. 네 개의 화살표 각도에 주목하며, 下部에
있는 짧은 세로획은 굵고 힘 있게 한다.

洙 • 물 이름 수

洙字는 左部의 氵에서 가운데 點과 上向桃를 연결하여 쓰는 것은 자
주 보인다. 右部의 朱에서 가로획은 짧고 또렷하게 한다. 가운데 세
로획은 다소 길며, 허리 부분이 약간 휘어지게 한다.

淸 • 맑을 청

淸字는 左部의 氵를 좁게 하여 右部의 자리를 침범하지 않았다. 右
部의 靑은 가로획의 간격을 고르게 하였으며, 아래의 긴 가로획은
다소 굵고 힘 있게 하였다. 下部의 月은 折鉤를 다소 굵게 한다.

泣·울 읍

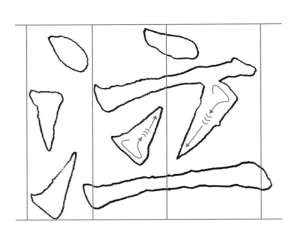

泣字는 左部의 氵를 좁고 작게 하였으나, 다소 굵고 힘차게 하였다.
右部의 위쪽 가로획은 보통 보다 길게 하였으나, 아래쪽 가로획은
오히려 길지 않게 하였다.

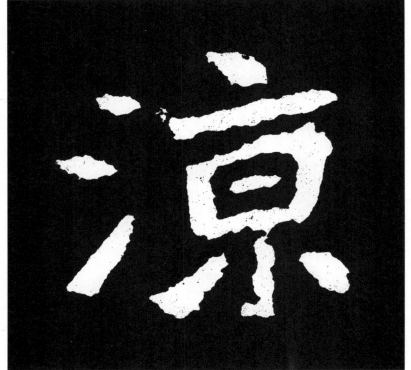

涼·서늘할 량(양)

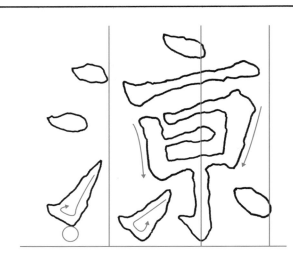

涼字는 전체적으로 키를 작게 하였다. 右部에 있는 京의 위쪽 가로
획을 짧게 한 것은 하나의 특징이다. 下部의 鉤畫 또한 짧게 하였
으며, 右의 點을 크지 않게 찍은 것은 드문 현상이다.

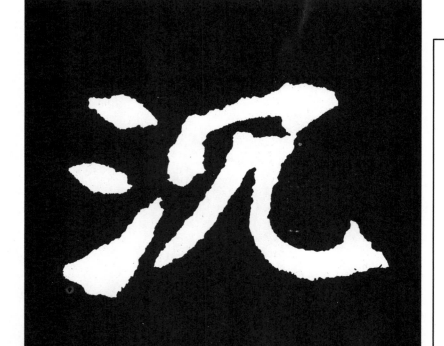

沈·잠길 침

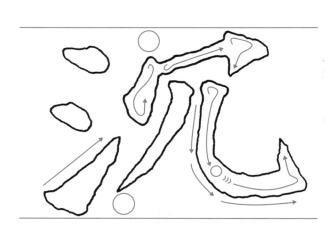

沈字는 전체적으로 굵고 힘 있게 쓰고 있다. 左部의 氵는 桃畫의 화
살표 각도에 주목한다. 右部는 冖를 무겁고 작게 하였으며, 竪彎
鉤는 화살표의 각도를 따라 세 번으로 나누어서 방향 전환을 한다.

浮 · 뜰 부

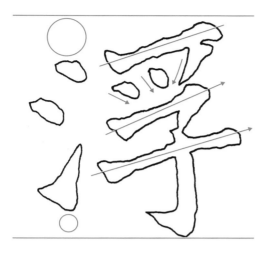
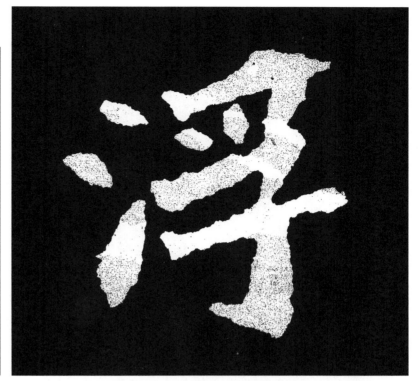

浮字는 左部의 氵를 작게 하고 右部를 크게 하여 전체의 넓이를 정하고 있다. 右部의 가로획은 모두 화살표의 각도로 올려준다. 下部의 鉤畫은 굵고 힘 있게 하였다.

流 · 흐를 류(유)

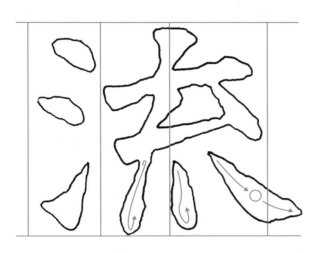

流字는 전체적으로 작게 썼지만, 모든 畫間은 여유가 있다. 左部의 氵는 點과 桃를 또렷하게 하였고, 右部에 있는 위의 가로획은 짧게 하였으며, 厶는 크게 하였다. 右·下의 竪灣鉤는 짧은 波로 대신하고 있다.

淵 · 못 연

淵字는 전체적으로 조여서 작게 쓰고 있으며, 변형된 모습을 하고 있다. 左部의 氵는 작게 하고, 右部의 맨 左側에 있는 세로획은 아래로 처져 있으며, 맨 右側의 세로획은 다소 굵고 힘 있게 한다.

烟字는 전체적으로 크지 않게 썼지만, 左部의 火는 넉넉하게 하였다. 또한 火의 撇은 다소 굵고 힘 있게 썼다. 右部는 짧고 작게 쓰고 있으나, 가로획은 가늘고 세로획은 굵게 하여 무겁게 되어 있다.

烋·아름다울 **휴**

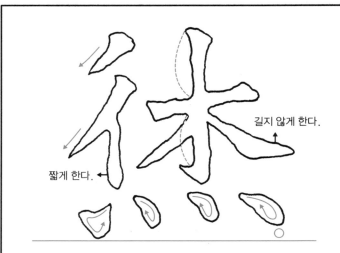

길지 않게 한다.

짧게 한다.

烋字는 左部의 亻에서 撇의 각도에 변화를 주고 있으며, 세로획은 尖頭圓尾로 짧게 한다. 右部에 있는 木의 가로획은 아래로 내려주고, 대신 세로획의 起筆을 위로 올려주었다. 下部에 있는 火의 點은 넓게 하여 上部를 받쳐주고 있다.

烈·매울 **렬(열)**

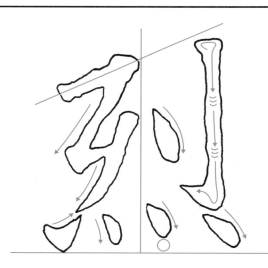

烈字는 上部의 列을 전체적으로 굵고 무겁게 하였으며, 刂의 간격을 넉넉하게 하고 있다. 下部에 있는 火의 點은 넓게 하여 上部를 안전하게 받쳐주고 있고, 네 개의 點은 모두 각도에 변화가 있다.

熙 • 빛날 희

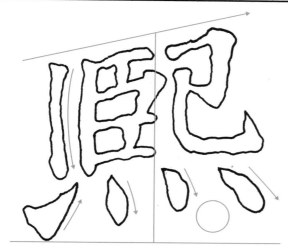

熙字는 上部가 복잡하므로 모든 筆畫을 가늘게 하여 바짝 조여준다. 맨 左劃의 세로획은 가늘면서 약간 휘어져 있으며, 가로획은 가늘고 그 간격은 모두 고르게 하였다. 下部에 있는 火의 點은 넓게 하였고, 그 각도에는 모두 변화를 주고 있다.

煥 • 빛날 환

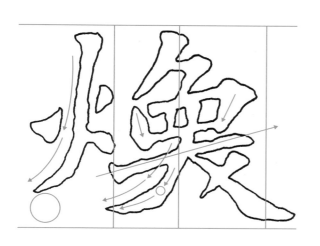

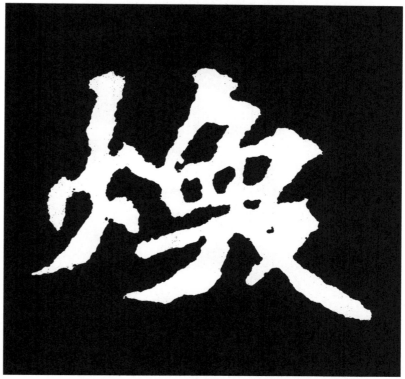

煥字는 左部의 火를 좁고 작게 하여 右部에 자리를 양보하고 있다. 右部는 위쪽을 조여주면서 무겁게 하였다. 下部는 撇을 짧게 눕혔으며, 波는 세워서 단정하게 하였다.

無 • 없을 무

無字는 上部에 표시한 화살표의 각도에 주목한다. 가로획은 모두 가늘게 하였지만, 起伏과 戰製를 사용하며 생동감 있게 되어 있다. 下部에 있는 火의 點은 橫畫으로 생략하면서 약간 右로 올렸다.

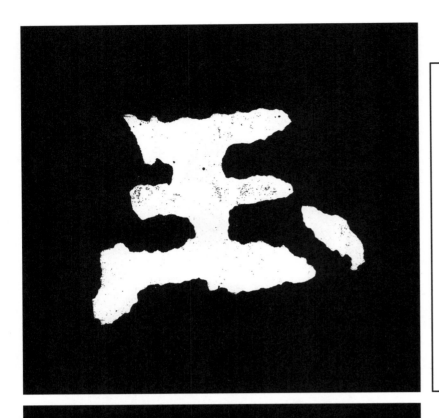

玉字는 단순한 字이므로 전체적으로 모든 획을 굵게 하였다. 또한 玉字는 작지만 시각적으로 작아 보이지 않는 이유는 무겁게 앉혔기 때문이다. 右部에 있는 點 하나가 전체 크기에 대한 시각적 효과를 주고 있다.

璋 • 구슬 장

길지 않게 한다.

璋字는 左部의 王을 작게 하여 右部에 자리를 양보하고 있다. 右部의 위에 있는 立는 무겁게 하였다. 下部는 가로획의 간격을 고르게 하였으며, 세로획은 다소 굵고 起伏 있게 하고 있다.

留字는 上部를 口 두 개로 하고 있으며, 화살표의 각도처럼 변화를 보이고 있다. 下部의 田은 가로획의 각도에 또한 변화를 주고 있다. 左側의 세로획은 하나의 點을 찍는 방식으로 하였다.

畔 • 밭두둑 반

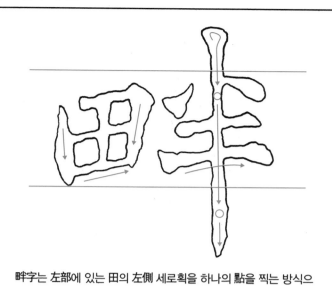

畔字는 左部에 있는 田의 左側 세로획을 하나의 點을 찍는 방식으로 쓰고 있으며, 가로획은 右로 올려주고 있다. 右部의 가로획은 짧고, 세로획은 起伏 있고 길게 하였다.

異 • 다를 리(이)

異字는 上部의 田에서 左·右 세로획의 각도에 변화가 있으며, 가로획은 右로 올리면서 가늘게 하였다. 下部의 긴 가로획은 起伏 있고 강하게 하였으며, 세로획은 굵고 무겁게 하였다.

當 • 마땅할 당

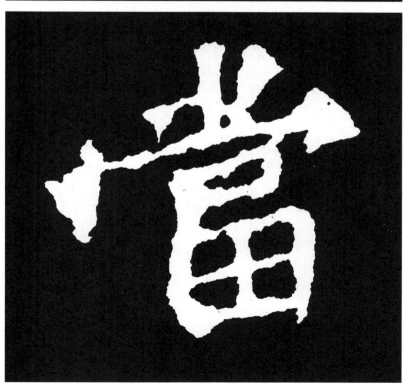

當字는 上部의 화살표 각도에 주목하고, ᵞᵞ의 가로획은 가늘고 길게 하여 下部를 안전하게 덮어주고 있다. 下部는 口와 田을 연결하였으며, 화살표의 각도에 주목한다. 左側에 ○표시한 부분은 크고 독립성 있게 하였다.

盛 • 성할 성

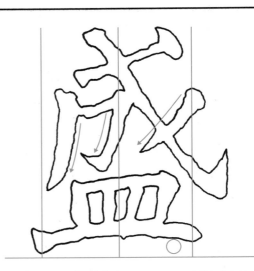

盛字의 上部에 있는 成은 左部을 짧게 하였고, 지개다리만 곧고 길게 하였으며, 전체적으로는 성글게 하였다. 下部의 皿은 작지만, 모든 획을 굵고 힘 있게 하였다. 특히 가로획은 뚜렷하게 포인트를 주었다.

監 • 볼 감

監字의 上部에 있는 臣은 가로획의 간격을 모두 고르게 하였으며, 세로획은 다소 굵게 하였다. 右部의 ^드(-)는 左部에 있는 臣보다 약간 더 올라갔다. 下部의 皿은 가로획을 起伏 있고 굵게 하였다.

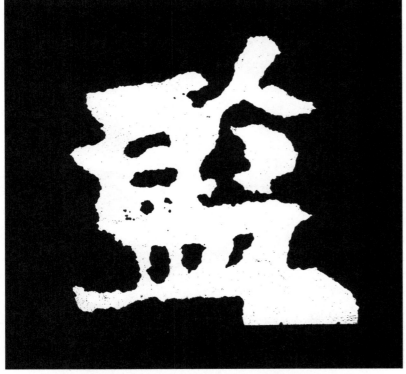

省 • 살필 성

省字의 上部에 있는 少는 세로획을 굵고 힘차게 하였다. 左·右의 點은 공간을 넉넉하게 하고 있으며, 撇은 길게 하여 전체의 넓이를 정하고 있다. 下部의 目은 크지 않게 하였고, 가로획의 간격은 고르게 하였다.

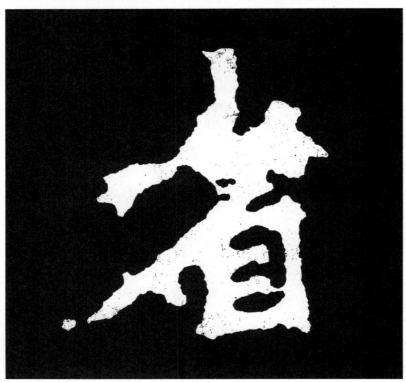

眷 • 돌아볼 권

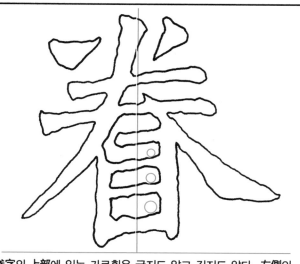

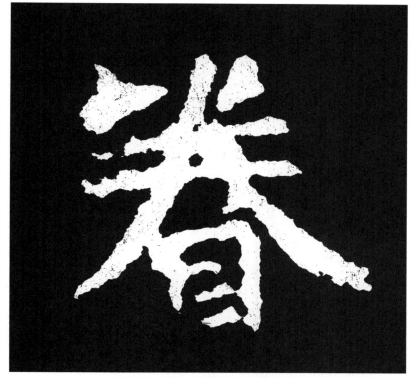

眷字의 上部에 있는 가로획은 굵지도 않고 길지도 않다. 左側의 撇은 다소 굵으면서도 길며, 波畫은 곧고 단정하게 하였다. 下部에 있는 目의 오른쪽 세로획은 다소 굵고 힘 있게 하였으며, 가로획은 간격을 고르게 하였다.

矣 • 어조사 의

矢 部

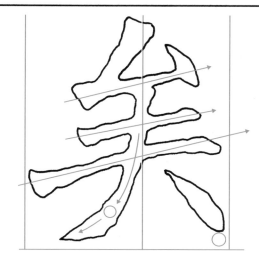

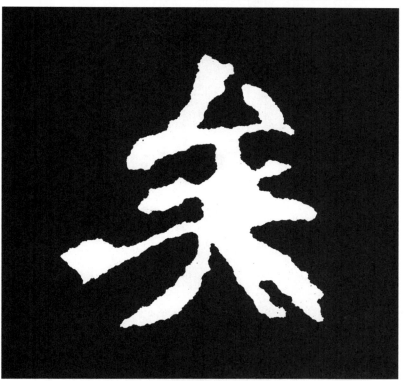

矣字의 上部에 있는 厶는 짧은 撇을 무겁게 하고, 點은 가볍게 하였다. 모든 가로획은 右로 올리면서 강하게 하였다. 가운데 撇은 起伏 있고 강하게 하였으며, 아래 收筆 부분은 약간 볼륨을 주었다. 右의 點은 길게 하여 공간을 채워주고 있다.

知 • 알 지

知字는 矢의 上部에 있는 撇과 가로획을 짧고 작게 하였으며, 긴 가로획은 右로 많이 올리면서 다소 무겁게 하였다. 아래쪽 撇은 다소 굵고 근엄하며, 點은 길게 하였다. 右部의 口는 크지 않지만, 무겁게 하였다.

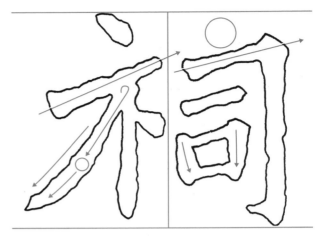

祠字의 左部에 있는 示는 가로획을 右로 많이 올려주고 있다. 撇은 화살표 방향으로 다소 세워서 썼으며, 세로획은 길지 않게 하였다. 右部에 있는 司는 轉折의 세로획을 굵고 힘 있게 하고 있다.

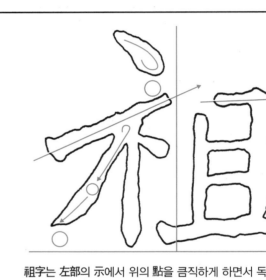

祖字는 左部의 示에서 위의 點을 큼직하게 하면서 독립시켜 놓았으며, 가로획은 右로 많이 올려주었다. 右部의 且는 가로획을 平으로 하고, 그 간격은 모두 고르게 하였으며, 右側의 세로획은 굵게 하였다.

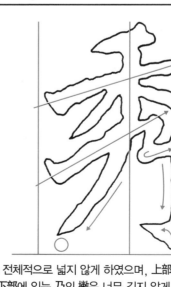

秀字는 전체적으로 넓지 않게 하였으며, 上部의 禾는 크지 않게 하였다. 下部에 있는 乃의 撇은 너무 길지 않게 하고, 가로획은 화살표의 각도를 향해 충분히 올려주었으며, 鉤畫은 화살표의 각도로 세워주었다.

積 • 쌓을 적

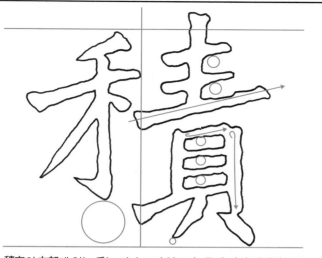

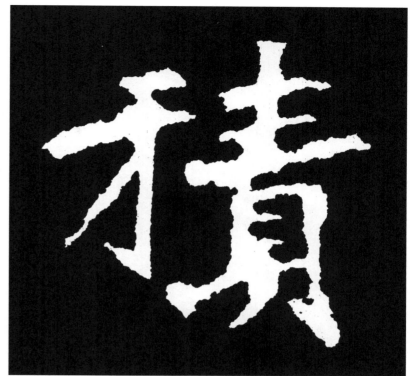

積字의 左部에 있는 禾는 키가 크지 않으며, 좁게 하여 전체적으로 균형이 심하게 깨져 있으나 묘한 매력을 풍겨주고 있다. 또한 右部의 責도 上·下의 중심이 비켜서 있으나, 맨아래 右의 點을 살짝 내려서 균형을 잡고 있다.

符 • 부호 부

竹部

길지 않게 한다.

길지 않게 한다.

符字는 위의 竹을 艹로 쓰고 있으며, 가로획은 右로 많이 올려주었다. 下部의 왼쪽 亻은 크지 않게 하고, 右部에 있는 寸의 가로획은 길지 않으나, 세로획은 굵고 힘 있게 하였다.

篇 • 책 편

篇字는 上部의 竹을 크지 않게 하였고, 左部는 약간 세워서 길게 하였다. 모든 가로획은 右로 올리며, 그 간격은 고르게 하였다. 下部의 折鉤는 굵고 힘 있게 하여 세워준다.

素字는 上部의 가로획을 右로 올리며, 그 간격은 고르게 하였다. 긴 가로획 하나로 전체의 넓이를 정하고 있다. 下部의 糸는 크게 하지 않았고, 가운데 있는 세로획은 굵으면서도 짧게 하고 있다.

紫 • 자줏빛 **자**

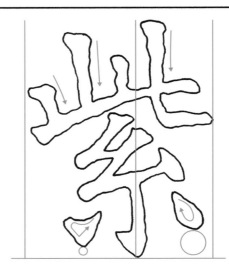

紫字는 上部의 此를 변형하여 썼으며, 화살표로 표시한 부분은 각도에 변화를 주고 있다. 下部에 있는 糸의 위쪽은 크게 하지 않고, 세로획 또한 길지 않으며, 左·右의 點은 다소 널찍하게 하였다.

終 • 마칠 **종**

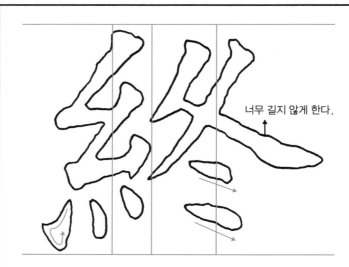

너무 길지 않게 한다.

終字는 左部의 糸를 다소 길고 좁게 하였다. 대개는 右部의 冬을 더 크게 쓰는 것이 보통이나, 여기서는 오히려 더 작게 한 것이 특징이다. 下部의 點도 다소 길며, 그 각도에는 약간의 변화가 있다.

績 · 길쌈할 적

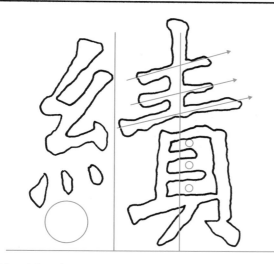

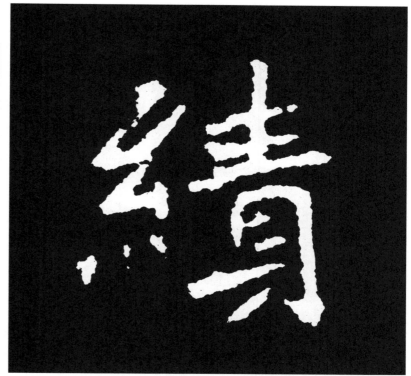

績字는 左部의 糸를 작고 좁게 하여 전체의 균형을 깨고 있으나, 미묘한 매력을 보여준다. 右部에 있는 責은 上部의 가로획과 下部의 가로획에서 각도의 변화를 보이면서도 간격은 모두 같게 하였다.

耳 · 귀 이

耳部

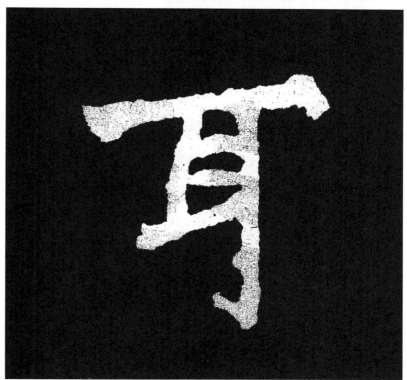

耳字는 上部의 가로획으로 전체의 넓이를 정하면서 굵고 힘차게 그었다. 두 개의 세로획은 화살표처럼 약간의 곡선을 주었고, 특히 右側의 세로획은 굵고 무겁게 하였다.

聖 · 성인 성

聖字는 맨 위의 가로획을 약간 굵게 하고, 나머지는 가늘게 하였으며, 세로획도 약간 굵게 하였다. 口는 左·右의 화살표 각도에 주목한다. 下部에 있는 王은 가로획과 세로획 모두를 다소 굵고 무겁게 하였으나, 맨 아래의 가로획은 그다지 길지 않게 하였다.

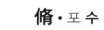

能字는 左部의 위에 있는 厶를 넓게 하며, 화살표의 각도로 많이 올려주었다. 그리고 下部의 月은 좁으면서, 세로획에 起伏이 있다. 右部는 세로획 하나만 길면서 힘 있게 하였으며, 그 나머지는 짧게 조여주고 있다.

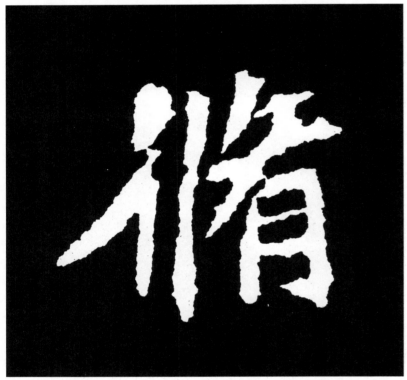

脩 · 포 수

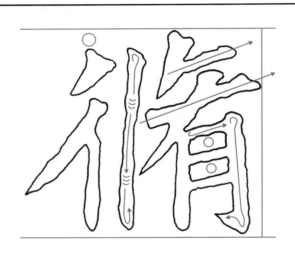

脩字는 左部에 있는 두 개의 세로획을 起伏 있게 하였으며, 긴 세로획은 허리 부분을 약간 가늘게 하면서 미묘한 곡선을 주었다. 右部의 가로획은 右로 올리며, 길지 않게 한다. 또한 下部의 月은 세로획을 무겁게 한다.

芳 · 꽃다울 **방**

艹
部

芳字는 上部의 艹에서 左·右의 화살표 각도에 주목하고, 크지 않게 한다. 方의 가로획은 굵고 힘차게 하며, 전체의 넓이를 정하고 있다. 그리고 下部의 折鉤는 단정하게 하였다.

荷 · 연꽃 하

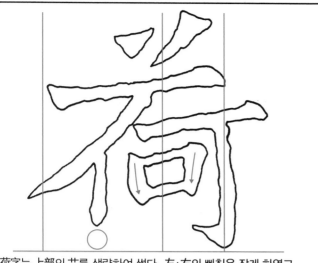

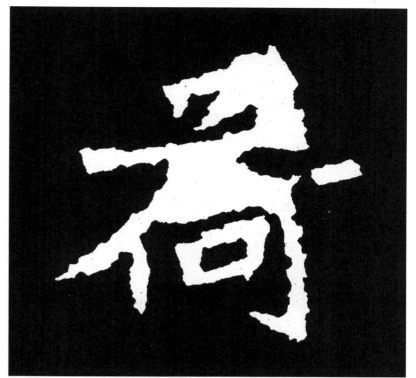

荷字는 上部의 艹를 생략하여 썼다. 左·右의 삐침은 작게 하였고, 가로획은 강하게 그었다. 撇은 다소 길게 하였으며, 세로획은 짧게 하였다. 下部의 口는 화살표의 각도에 주목하고, 鉤畫은 다소 굵게 한다.

英 · 꽃부리 영

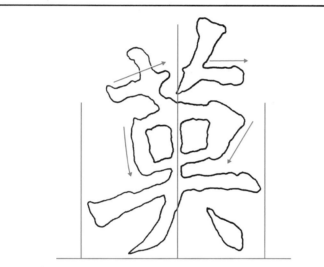

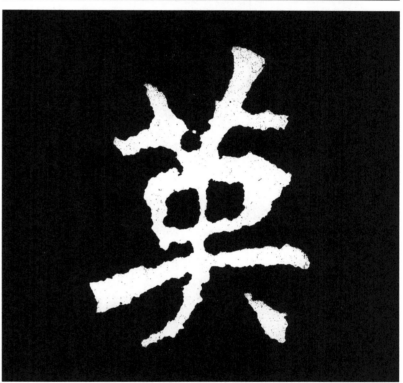

英字가 전체적으로 크지 않은 것은 가로획 하나를 길지 않게 하였기 때문이다. 네 개의 화살표 각도와 撇이 세워져 있는 것에 주목한다. 下部에 있는 右의 點은 길게 하여 공간을 채우고 있다.

葵 · 아욱 규

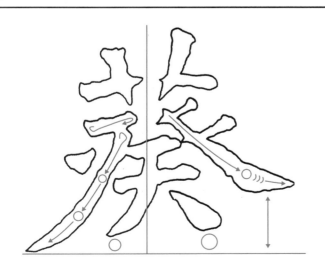

葵字의 上部에 있는 艹는 다소 굵으며, 작게 하였다. 葵의 左側 撇은 약간 세워서 길게 하였고, 波는 약간 눕혀서 길지 않게 하였다. 그리고 下部에 있는 右의 點은 생략된 波로 하였다.

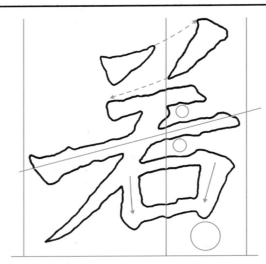

若字는 上部의 艹를 생략하여 썼으며, 긴 가로획은 다소 굵고 힘차게 右로 충분히 올리면서 길게 그어 나갔다. 下部에 있는 口는 左·右의 화살표 각도에 주목하고, 굵고 힘 있게 하였다.

華字는 上部의 艹를 작게 하였다. 네 개의 길고 짧은 가로획은 너무 길지 않게 하였으며, 그 간격은 모두 고르게 하였다. 하나의 세로획은 다소 굵고 힘 있게 하면서 起伏을 사용하였다.

草字는 上部의 艹를 다소 넉넉한 크기로 하였다. 가운데 있는 日의 가로획은 가늘고, 세로획은 굵게 하였다. 下部의 가로획은 굵고 힘이 있으며, 너무 길어지지 않게 한다. 또한 세로획은 다소 굵고 무겁게 하여 回鋒으로 처리하였다.

蔭 · 그늘 음

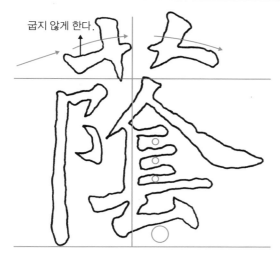

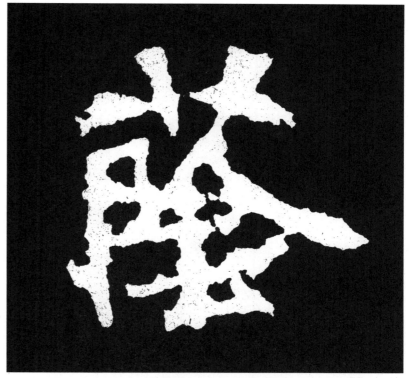

蔭字는 上部의 艹에 표시한 화살표 각도에 주목하고, 下部의 자리에 지장이 없도록 한다. 撇은 짧고 波는 길게 하였으며, 가로획은 모두 가늘면서 그 간격은 고르게 하였다.

莫 · 없을 막

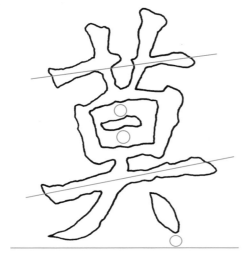

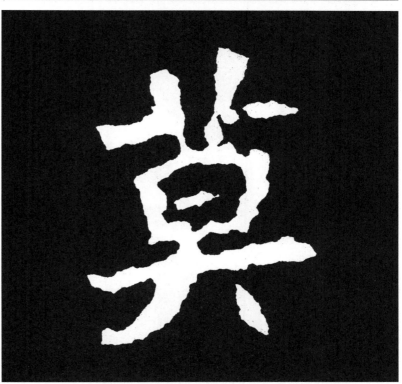

莫字를 전체적으로 크지 않게 한 것은 下部의 가로획을 길지 않게 하였기 때문이다. 가운데 있는 曰은 左·右에서 같은 각도로 좁혀 주었으며, 下部의 撇은 짧고, 右의 點은 그다지 길지 않게 하였다.

蘭 · 난초 란(난)

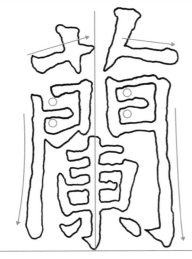

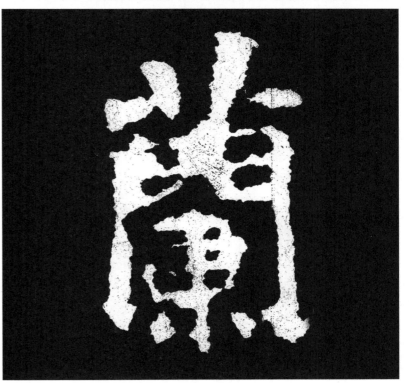

蘭字는 上部의 艹를 다소 크게 하였으며, 화살표의 각도에 주목한다. 門의 左·右 세로획은 굵지 않지만, 起伏을 사용하며 생동감 있게 그었다. 下部에 있는 柬은 바짝 조이며, 가늘게 하고 있다.

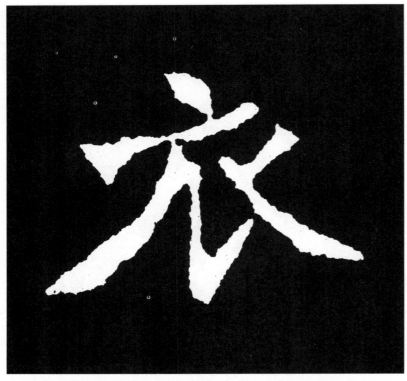

衣 • 옷 의

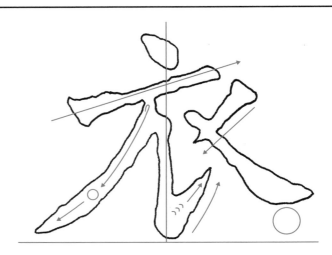

衣字는 위의 가로획을 길지 않게 하며, 右로 충분히 올려주고 있다. 撇은 起伏을 사용하며 다소 길게 하였고, 波는 곧고 길지 않게 하였다. 桃는 偏鋒으로 시작하여 戰掣를 사용하며 화살표의 각도로 올려준다.

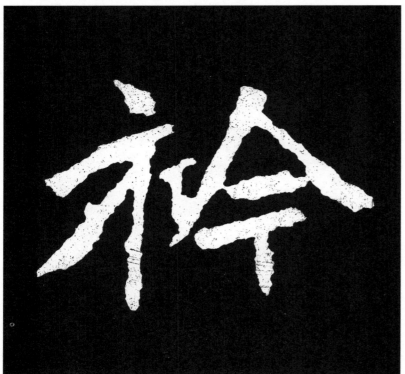

衿 • 옷깃 금

衿字는 左部의 가로획을 힘 있게 右로 올려주었다. 撇에서 ○표시한 부분에서는 볼륨을 주었고, 세로획의 ○표시에서는 약간 가늘게 하였다. 右部에 있는 今의 波는 곧고 길지 않게 하였으며, 맨 아래는 화살표의 각도에 주목한다.

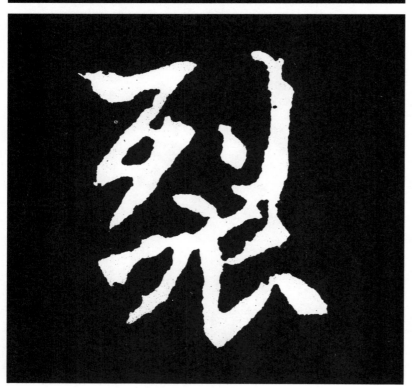

裂 • 찢을 렬(열)

裂字의 上部에 있는 列은 左·右에 넉넉한 공간을 베풀고 있으며, 下部의 자리를 미리 만들어주고 있다. 下部에 있는 衣는 가로획을 右로 많이 올렸고, 撇은 짧게 하였으며, 波는 생략하는 방식으로 쓰고 있다.

褰 · 걷어올릴 **건**

褰字는 上部의 宀를 너무 넓지 않게 한다. 가로획은 모두 가늘게 하면서 그 간격은 고르게 하였다. 撇은 약간 길고, 波는 길지않게 하여 화살표의 표시처럼 左로 기울게 하였다. 下部에 있는 衣는 조이며, 중심에서 右로 쏠려있다.

言部

詠 · 읊을 **영**

詠字는 左部의 言에서 위쪽의 點을 넉넉한 크기로 하여 독립성 있게 하였으며, 가로획의 간격은 모두 고르게 하였다. 右部에 있는 永 또한 點을 뚜렷하게 찍었으며, 세로획은 강하고 波는 길지 않게 하였다.

讓 · 사양할 **양**

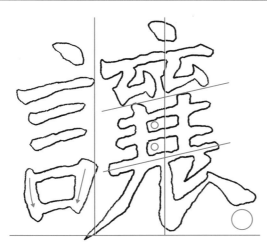
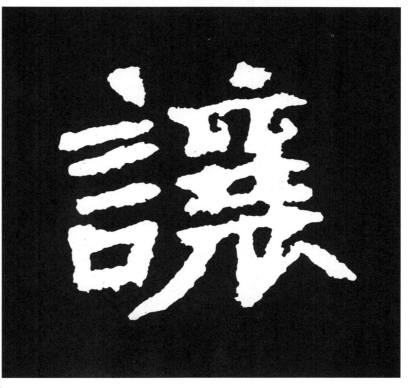

讓字는 左部의 言을 크지 않게 하여 右部에 자리를 양보하고 있다. 右部는 복잡하므로 모든 가로획을 가늘게 하고, 그 간격은 고르게 하였다. 또한 下部에 있는 衣는 右로 쏠려있으면서 波를 생략하고 있다.

판권본사소유

基礎筆法講座 7
楷書 張猛龍碑

2015년 8월 17일 초판 인쇄
2020년 12월 16일 2쇄 발행

저자_장대덕
발행인_손진하
발행처_이화문화출판사
인쇄소_삼덕정판사

등록번호_8-20
등록일자_1976.4.15.

서울특별시 성북구 월곡로5길 34
#02797 TEL 941-5551~3
FAX 912-6007

값 : 18,000원

ISBN 978-89-7363-957-1
ISBN 978-89-7363-709-6 (set)

이 도서의 국립중앙도서관 출판예정도서목록(CIP)은 서지정보유통지원시스템 홈페이지(http://seoji.nl.go.kr)와
국가자료공동목록시스템(http://www.nl.go.kr/kolisnet)에서 이용하실 수 있습니다.(CIP제어번호: CIP2015016416)